圖解
經典名椅
附年表&系統圖
Illustrated Origin of Masterpieces: CHAIRS

西川栄明／著
坂口和歌子／插圖
王靖惠／譯

前言

本書將向各位介紹古今中外稱為傑作的座椅，以及在某些時代扮演重要角色的椅子。當中包括知名建築師設計的椅子、默默無聞的家具工匠所製作的椅子等，範疇甚廣。除此之外，尚包括以下內容：

1. 各椅子特徵（型態、製作技術、素材、用途等）為何。

2. 該椅子對後世的影響，以及受到過去何種椅子的影響。

3. 該椅子或設計師何以大受歡迎、具有名氣、具有劃時代的意義等。
 （對此，亦請到研究專家、設計師給予評論。）

4. 工匠或設計師製作該椅子的背景、過程、小插曲、交友關係等。

在上述內容之間，將概略帶各位看看椅子的歷史沿革。說明雖稱不上高深，但也是傾囊分享，同時配合300多張插圖簡單易懂地解說。請各位閱讀到最後。

＊針對本書內容，請注意以下兩點：
·說明中的年分為製作年分或發明年分。依情況不同，也可能是推測的年分。
·人名或椅子的名稱採用較常使用的稱呼、寫法，因而可能無法忠實呈現原語言之發音或寫法。

CONTENTS
目次

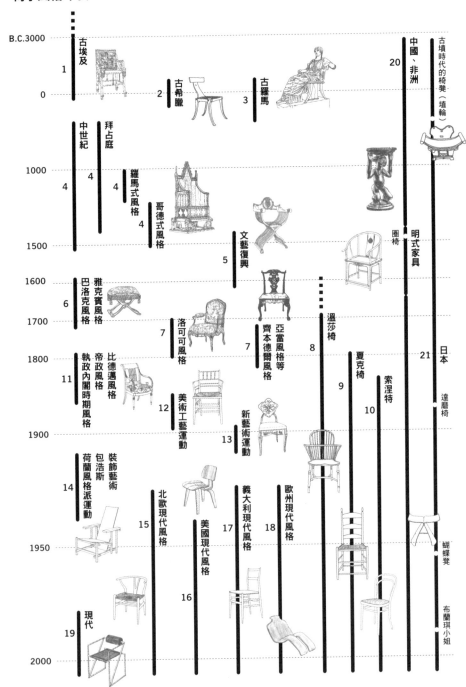

椅子風格年表 　*1～21的數字代表出現的章節

B.C.3000

古埃及　1

0

古希臘　2

古羅馬　3

中世紀　4　拜占庭　4　羅馬式風格　4

哥德式風格　4

文藝復興　5

巴洛克風格　6　雅克賓風格

1000

1500

1600

洛可可風格　7

亞當風格、齊本德爾風格　7

溫莎椅　8

圈椅

明式家具

中國、非洲　20

古墳時代的椅凳（埴輪）

1700

比德邁風格　執政內閣時期風格　帝政風格　11

美術工藝運動　12

新藝術運動　13

夏克椅　9

索涅特　10

日本　21

達磨椅

1800

1900

荷蘭風格派運動　包浩斯　裝飾藝術　14

北歐現代風格　15

美國現代風格　16

義大利現代風格　17

歐州現代風格　18

蝴蝶凳

布蘭琪小姐

1950

現代　19

2000

6

PROLOGUE

序

　　人類出現在地球上的時間雖然眾說紛紜，但一般認為人類約於距今500萬年前出現。人類最大的特徵之一，即是以雙腳站立、行走。不過，人類無法一輩子站著，或持續不斷行走。

　　儘管是數萬年前的人類，一般雖然認為他們的雙腳與腰部鍛鍊得比現代人來得強健，但他們站久了也會累，也會想要坐下來吧。他們會蹲下來或躺臥在地上，而且不僅是平坦的地面，當有坐起來舒適、大小適當的石頭或臥木時，相信他們也會「嘿咻！」一聲坐在上面休息。

　　漸漸地，人類開始進化、增長智慧，開始會使用工具製作東西。想辦法利用臥木，做出一個可以坐在上面的平台。使用打製石器稍微刻削木頭，將屁股坐的地方弄得平一點，這些工作是我們可以想像得出來的。這大概就是人工打造椅子的根源，其類型可說是沒有椅背的簡單凳子。

　　接著，由於整塊石材或木材過於沉重，於是人們便想出了方便移動的輕型座椅，亦即演變出在座位下以椅腳支撐的型態。起初是將用材挖空，後來逐漸演變成以組合的方式結合座位與椅腳。為了做出牢固的座椅，又在椅腳上加上支撐橫木補強。而為了可以坐得更為舒適，才又加裝椅背與扶手等。演變到這個型態時，基本上已經跟現代的椅子構造相同了。椅子誕生的過程大致上就是這樣。

土耳其加泰土丘遺址
出土的大地女神像

椅子除了在物理上具備供人坐的功能外，還扮演著另一個重大的角色，亦即權威或地位之象徵。歷史上的掌權者總是坐在位置較高的座椅，傲視眾人，誇耀自己位高權大，國王所坐的華麗王座正是一大代表。或許在遠古時代，掌權者就懂得占據地勢較好、位置較高的石頭，對弱者展現自己的強大，要求他們服從自己。即使到了現代，法官的座椅和首相的座椅都還留有此項傳統。

目前，以椅子的樣貌留存下來的最古老椅子，大約是在西元前5500～7000年左右完成的（約為新石器時代）。那並非讓人坐的椅子，而是一尊身材圓潤的大地女神土偶，坐在有著獅子扶手的椅子上。這尊小土偶出土於土耳其安納托力亞（Anatolia）地區南方的加泰土丘遺址（Neolithic Site of Çatalhöyük）。

雖然鮮為人知，其實遠早於美索不達米亞文明或埃及文明，就有人口不到10萬人的都市存在於加泰土丘。舊石器時代是以狩獵為主要生活手段，而在新石器時代已有繁榮生活的加泰土丘，則已開始務農、飼養家畜。目前認為，當時祈禱農作豐收的人，會對坐在氣派座椅上的大地女神土偶許下自己的願望。

由此可見，自遠古時代開始，人類與椅子的淵源即甚為深切。接下來，從繁盛於西元前的古埃及直到現代，我將與各位讀者共同探索各個時代的代表座椅，並分享當中的小故事。

1

EGYPT
B.C.3150 – B.C.30

古埃及

現代椅子的原型，
可追溯至數千年前的古埃及時代

提起古埃及，隨隨便便就有數千年的歷史。B.C.4000年代，尼羅河流域有許多使用埃及語系語言的人組成了小部落國家。B.C.3100年左右，出現了統一上述小國家的王國（首任法老王為納爾邁），其後經過約3000年的時間，歷經各個王朝更替，刻劃出埃及的歷史。

沿著尼羅河的遺跡、墳墓，從中挖掘出為數眾多的木製品，或許這是因為木製品在乾燥的氣候或土壤中易於保存的緣故。王室的陵墓中，經常會放入生前所使用的許多日常用品、家具作為陪葬。儘管盜墓情形頻繁，但仍有像圖坦卡門一樣未遭盜墓者侵入的陵墓。

當中有幾把幾乎呈現完整樣貌的椅子，在壁畫中也可窺見椅子的蹤跡。由此可了解古埃及人是如何使用椅子，以及當時的椅子對現代的椅子造成何種影響。

舉例而言，一般認為在當時上流社會中經常使用的X形折疊式椅凳，即可說是古希臘時代的「折疊凳（Diphros okladias）」及古羅馬時代的「古羅馬折疊凳（Sella curulis）」等椅子的雛型。再者，那更影響了1930年代卡爾‧克林特（Kaare Klint）所製作的「折疊椅（Propeller Stool）」（P154）。

1） 約5000年前完成的木製三腳凳？

由於其中一支椅腳缺了一半，外型稱不上完整，但這把一般認為完成於5000年前的木製三腳凳（1-1），目前收藏於倫敦的皮特里博物館（Petrie Museum）。

高約31公分，椅座直徑約25公分，椅腳向外支撐住椅座，是一張標準的凳子。這是由一塊木頭所刻出來的，上頭還清楚留有利刃的痕跡。根據曾拿起這張凳子的館員表示，凳子比外觀來得重上許多，而木材的樹種則尚未調查出來。

奠定埃及學基礎的考古學家弗林德斯‧皮特里（*1）自遺跡挖掘出土的文物當中，許多都收藏於皮特里博物館。皮特里在尼羅河畔的阿拜多斯（Abydos）挖掘、調查早王朝時期（約B.C.3150～B.C.2686）的陵墓群。雖然這張凳子的精確製作年分不詳，但由於出土地點為阿拜多斯，因此可推測應該是完成於早王朝時期。如此看來，最古老的椅子距今應

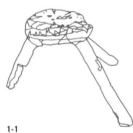

1-1
距今約5000年前使用的木製三腳凳
目前認為，這可能是善用樹根所製作而成的凳子，其中一支椅腳缺了一半，椅座背面還有用某種東西（可能是磨製石器）削過的痕跡。出土自阿拜多斯早王朝時期（約B.C.3150～B.C.2686）的古墓。

***1**
弗林德斯‧皮特里
（Flinders Petrie 1853～1942）
出生於英國查爾頓。奠定了系統性的考古學研究法，是一名埃及學權威，於1923年獲頒爵士勳位。

有約5200年，即使是較新的椅子，也至少屬於約4800年前的時代。從完成後的設計來看，這張椅子應該是工匠等人所使用，而非王室的人所坐的椅子。

黃金的王座固然輝煌美妙，但這張凳子散發出生活的氣息。它的外型可說是現代三腳椅的雛型。由此可見，儘管歷經了5000年的時光，人類所構思出來的坐具並沒有太大的差別。

推測當時的人可能是利用磨製石器，將樹木靠近根部的地方，削砍成可以坐的椅子。

2） 現存世界上最古老的椅子「海特菲莉斯皇后座椅」

以近乎完整的型態現存於世界上的最古老椅子，是於第四王朝（約B.C.2613～B.C.2494）海特菲莉斯（Hetepheres）一世陵墓中所發現的黃金扶手座椅（1-2）。海特菲莉斯一世是第四王朝首位法老王斯尼夫魯（Sneferu）的王妃，也是建造大金字塔的胡夫王（Khufu）的母親。

1925年，由美國的埃及學者賴斯納博士（*2）率領的哈佛大學及波士頓美術館的聯合調查團，偶然發現了海特菲莉斯一世的陵墓（相傳是駱駝踩進陵墓的階梯，也有一說是調查團的攝影師架設腳架時，腳架陷入地面而發現）。其陵墓就位於吉薩大金字塔旁。墓穴中的玄室裡不只有椅子，還有飾以銀製手鐲的床舖與掛帳等物品。

斯尼夫魯王在位的時間約是B.C.2600年，其王妃海特菲莉斯當然也是同一時代的人，由此可知在陵墓中發現的椅子，是製作於距今約4600年前。

該座椅目前收藏於開羅的博物館當中，但從其設計來看，儘管拿到現代使用也絲毫不顯突兀。椅座、椅背還有扶手的框架都是呈現四方形。整體的直線線條極為醒目，但扶手內側則是以細繩捆住紙莎草的莖，展現柔和的氛圍。以榫接方式接在椅座邊角的四支椅腳，構思自獅子的腳。椅座框與椅背框均貼上金箔，然而古埃及一般是先塗上灰漿，接著再塗上樹脂或獸脂，最後再貼上金箔。在發現海特菲莉斯皇后座椅時，木頭部分已變質相當嚴重。賴斯納博士等人則是依據留存在椅子上的金箔，將椅子修復成原貌。

***2**
賴斯納博士
喬治‧安德魯‧賴斯納（George Andrew Reisner 1867～1942年）出生於美國印第安納波里。

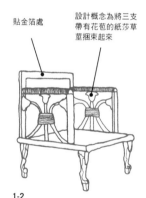

貼金箔處　　設計概念為將三支帶有花苞的紙莎草莖捆束起來

1-2
海特菲莉斯皇后座椅
以近乎完整的樣貌現存於世上的最古老椅子。誕生於距今約4500年前的第四王朝時期。

海特菲莉斯一世坐在由四名奴隸抬著的鳳輦上（示意圖）

在陵墓當中，還發現了鳳輦。鳳輦即為類似轎子的交通工具，英文稱為carrying chair，在長長的兩根轎棍上架設了椅背、扶手以及可以伸展雙腳的椅座。過去，海特菲莉斯應該就是坐在上頭，由四位扛轎者協助她移動的吧。椅背上還寫著胡夫給母親的話，由此可推知這是送給年老母親的鳳輦。

3）列赫米留宰相陵墓壁畫上的工作用椅凳

於第十八王朝的圖特摩斯三世時期（在位期間約為B.C.16世紀後半～15世紀）擔任宰相的列赫米留，其陵墓位於新王國時期的首都底比斯（Thebes）。此陵墓的牆壁上，畫著工匠正在工作的樣子（1-3）。他們拿著像是斧頭的工具削砍木頭，以鑿子鑿挖榫接凹槽，另外還有將椅腳細緻刻出動物腳的壁畫，可見那是他們正在製作家具的程序。而法老王的王座，正是靠這些技術高超的工匠分工合作所完成的。

部分工匠是坐在小凳子上工作。從畫上人物的大小推測，當時他們使用的應該是高10公分左右的椅子，以及30多公分的箱型凳子等。提及埃及的椅子，一般可能容易將目光集中在圖坦卡門的王座上，但當時其實還有工匠工作時使用的凳子。

而出土自日本彌生時代遺址的凳子，一般也認為是織布時拿來坐的。古今中外，工作所坐的椅子，是為了提高工作效率而必然誕生的。有別於宣揚權勢或用於休憩的椅子，用途完全不同的工作用椅子，自古代即為人所使用。雖然一般認為古代的庶民跟椅子無緣，生活中只能坐在地上，但這幅

1-3
宰相列赫米留陵墓上的壁畫
可窺見B.C.16～15世紀前後古埃及及工匠的工作情況。上頭描繪出他們坐在工作用的小凳子上做事。

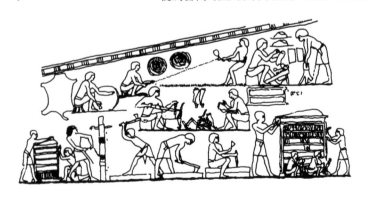

壁畫則道出椅子在平民中仍有用途。

4） 圖坦卡門的王座與座椅

圖坦卡門法老王（B.C.14世紀在位）的王座（1-4），完全是一張象徵權勢的座椅。上頭不僅貼著金箔，還以鑲嵌的方式飾以玻璃、方解石等物。四支椅腳設計成寫實的獅腳，前方兩支椅腳與椅座的接合處，還有獅子的半身像面向正前方。椅座設計得較高，坐在上頭時，會在前面擺放腳踏台。這也成了往後以宣揚權勢地位為目的的座椅的雛型。

圖坦卡門的陵墓中，還發現了數張王座以外的椅子。包括兒童用座椅（附扶手）、沒有扶手的椅子、折疊式椅凳（1-11）、椅座呈四方

1-4
圖坦卡門法老王的王座

由椅座、椅背、扶手、四支椅腳、支撐橫木所構成，其基本構造與現代的椅子相同。由此可知在距今數千年前，椅子的構造即已確立。椅背上甚至畫了圖坦卡門法老王與王妃日常生活的樣貌。

國王坐在王座上時都會準備腳踏台，且腳踏台上還畫著六個人的圖樣。這些人代表埃及所征服的周圍部落，以宣揚國王的權勢。

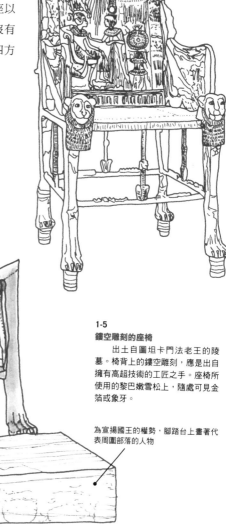

1-5
鏤空雕刻的座椅

出土自圖坦卡門法老王的陵墓。椅背上的鏤空雕刻，應是出自擁有高超技術的工匠之手。座椅所使用的黎巴嫩雪松上，隨處可見金箔或象牙。

為宣揚國王的權勢，腳踏台上畫著代表周圍部落的人物

1-6

圖坦卡門法老王的祭祀用座椅
　一般認為這張椅子是圖坦卡門法老於神殿祭祀時所坐的座椅。高102公分，寬70公分，深44公分，是頗為大張的椅子，但其實這是由X形椅腳的凳子與豪華椅背組合而成的。凳子的椅腳是以鴨子（duck）的頭為設計概念。黑檀木上鑲嵌著象牙、彩色玻璃等。

椅背可拆卸 ————●

以鴨頭為設計概念 ————

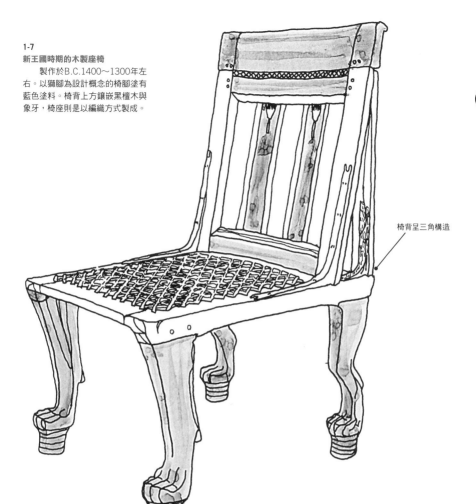

1-7
新王國時期的木製座椅
　　製作於B.C.1400～1300年左
右。以獅腳為設計概念的椅腳塗有
藍色塗料。椅背上方鑲嵌黑檀木與
象牙，椅座則是以編織方式製成。

椅背呈三角構造

型的椅凳（共有四支椅腳、四支支撐橫木）、三腳凳（1-10）
等。

　　每一張椅子的椅座都是呈現凹陷狀態（王座主要為平
面狀態）。由於出土文物中有許多椅凳，可見在這個時代，
上流階層也廣泛使用凳子。長方形的座框以四支方形椅腳支
撐，在椅腳靠近地面處架設橫木，並且在座框與橫木之間加
上直線與斜線的支撐木強化支撐力。相同款式的椅凳展示於
大英博物館中，但那張椅凳則是塗成全白（1-8）。

古埃及的遺址當中發現了許多木製品。其中，被稱為「黃金座椅」的椅子也並非由金塊製成，而是在木頭上貼上金箔，原本就是木製座椅。

只要提到埃及，想必會浮現「沙漠」這個印象。在充滿沙漠的土地上，用來製作椅子、家具的樹木當然不可能大量生長。因此，木製品的主要材料大多是仰賴進口。

一般認為使用量最大的黎巴嫩雪松，便是由黎巴嫩、敘利亞等地運送而來。刻有埃及早期法老大事年表的『巴勒莫石碑』，便記載了斯尼夫魯王在40艘船上裝滿木材，從朱拜勒（Byblos，黎巴嫩北部的都市）運回埃及一事。

屬於闊葉樹的黑檀木運自衣索比亞，黃楊木則是運自安納托力亞。當地生長的樹木中，洋槐堅硬耐用而備受重視，但因數量稀少，所以極為珍貴。另外，耐旱的紅荊、果樹西克莫無花果等也作為木材使用。

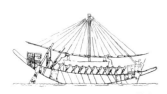

當初應該是利用這種船隻堆放木材，從黎巴嫩運送過來。

古埃及的凳子

1-10
法老王專用的三腳凳

出土自圖坦卡門法老王的陵墓。前方兩支椅腳之間有「Sema-Tawy」（表示統一南北埃及之意）圖樣的鏤空雕刻，故推測此張三腳凳為法老王專用。上頭還留有整張椅凳塗白的痕跡。

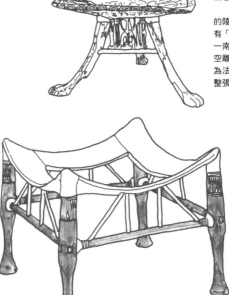

1-8
木製凳

新王國時期第18王朝時代（B.C.16～14世紀）。為高級官僚所使用，椅座呈凹陷狀，椅座與椅腳橫木之間還使用木條加強結構（斜木）。整體塗成白色。

1-9
皮椅凳

新王國時期第18王朝時代（B.C.16～14世紀）。目前雖僅存一部分，但椅座當時是包著皮革的。椅腳與橫木應經過車削加工，且上頭鑲嵌著象牙。加強結構的斜木也使用象牙。

1-12
簡單的折疊式X形凳

　　年代不詳，為軍人或官員旅行時所使用的折疊凳。該設計儘管到了現代仍舊適用，看來頗具功能性。

1-11
折疊式X形凳

　　出土自圖坦卡門法老王的陵墓。於圖坦卡門埋葬時特別製作。材料使用黑檀木，並使用了鑲嵌技術。椅腳以鴨頭呈現，椅座則是利用豹的毛皮。椅腳交叉處還特別蓋上一塊金板。椅座高度34.5公分，寬46.5公分，深30公分。

將椅座毛皮拆除的狀態。

1-13
獅像木凳

　　B.C. 600年左右（可能是第26～27王朝時代）出土。椅腳與凳子的一部分以獅子的樣貌呈現，設計獨特，影響後來的希臘風格。椅座是由皮繩編織而成。在公開儀式上，權貴會先擺上座墊再坐。

仔細端詳王座的椅腳！

　　這兩幅畫完成的年代，推測應相差了600～800年。第4王朝時代的椅腳是以聖牛腳來呈現，第12王朝時代的椅腳則是以獅腳為設計概念。

1-14
第4王朝的王座

　　繪於第4王朝時期（B.C. 2600年左右～2500年左右）陵墓上的王座。可看到王座沒有椅背，但椅座上墊著像是座墊的東西。這個時期的椅腳，大都以聖牛腳作為設計概念。

1-15
第12王朝的王座

　　第12王朝時期（B.C. 1990年左右～1780年左右）石灰岩浮雕上刻劃的王座，附有很低的椅背。這個時期的椅腳，大都以獅腳作為設計概念。

椅子研究家這麼說！
在椅子的歷史當中，
具有劃時代意義的椅子是？

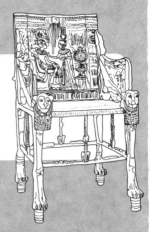

織田憲嗣[*]：
圖坦卡門的王座

「完成度100%的椅子」

　　若要綜觀自古以來的椅子歷史，那麼絕對不能漏掉埃及的凳子或椅子。X形的折疊凳或無法折疊的三腳凳，都與現代的設計息息相關。卡爾‧克林特、歐爾‧萬斯切爾、保羅‧克耶霍爾姆等丹麥設計師，重新設計出完成度很高的凳子。

　　「圖坦卡門的王座」，已經是一張完整、氣派的椅子。王座有四支椅腳、扶手，而且椅背還確實呈現三角構造。雖然上頭有一些不必要的裝飾，但具備椅子最基本的雛型。換言之，距今三千數百年前，椅子的基本型態早已完成。而目前世界上公認最古老的椅子，是第四王朝的「海特菲莉斯皇后座椅」。那張椅子是參考出土後殘留的金箔，將其木材部分復原並保留下來的。與圖坦卡門的王座相比，完成度則較低。

　　自古埃及到現代，各時代或地區都有具劃時代意義的椅子。後來的設計師從中挑選、重新設計，因而有至今仍不退流行的名椅不斷誕生。最近這一代的椅子當中，又有哪些會在數十年後成為經典名椅呢？

*織田 憲嗣
1946年生。日本東海大學藝術工學院客座教授。椅子研究家。著有《漢斯韋格納的100張椅子》（平凡社）、《名椅大全》（新潮社）等椅子相關著作。（以上書名皆為暫譯）

2

GREECE
B.C.800 – B.C.150

古希臘

線條完美的名椅，
從哲學與建築臻於成熟的
希臘文化中誕生

約莫B.C.20世紀，相傳希臘人的祖先在巴爾幹半島南部或伯羅奔尼撒（Peloponnese）半島開始定居。各地形成邁錫尼（Mycenae）等小王國，青銅器文化於焉誕生。爾後，因歐洲民族大遷徙等原因，歷經王國衰微，進入了鐵器時代，約B.C.8世紀時，各地出現了由貴族統治的城邦（Polis）。B.C.6世紀的僭主政體時代過後，B.C.5世紀時，在民主主義的思維下，奠定了以雅典為中心的民主政體，接下來便迎向希臘古典文化的全盛期。

劇場、帕德嫩神殿的建造；提倡真理相對性的蘇格拉底或柏拉圖等哲學家的活動；希羅多德或修昔底德等歷史家的存在。這是一個以民主政治為基礎的精神文化釀成的時代。歷史、文學、哲學、建築、美術等領域均有活潑的動向，帶給後世莫大影響。

這樣的時代背景所做出來的椅子當中，有數把設計精湛的逸品。希臘藝術的精密、明快等特徵，在椅子的領域中表露無遺，對往後的時代也造成相當大的影響。但是，不同於古埃及的椅子，古希臘的椅子幾乎沒有留存到現代。大理石製的椅子雖有少數僅存，但木製椅子可說是完全沒有留下來，只能仰賴墓碑上的浮雕、陶器上的畫、文藝作品中有關椅子的描述等，想像古希臘時代的椅子。

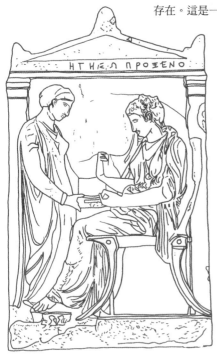

2-1
墓碑上畫的Krismos
可見美觀的椅腳線條、偏高的椅背等特徵。時代約為B.C.5世紀。

以現代的審美觀來看亦不顯突兀的椅子設計

希臘人過去使用的椅子，可分為沒有扶手的「Krismos」（2-1）、有椅背與扶手的「Thronos」（2-3, 2-4）、四支椅腳的「古希臘方凳」（2-6, 2-7）、折疊凳（2-8）等類型。以製作的木材而言，較常使用橄欖木。

樣式美觀的古希臘椅子對後世造成莫大影響。近代的家具設計師甚至重新設計「Krismos」或「古希臘方凳」，完成他們的作品。

1） 以絕佳比例著稱的「Krismos」

古希臘時期的傑作椅子，非Krismos莫屬。從椅背到椅腳尾端都呈現流線弧度，整體的樣式顯得優雅。它結合了椅子的基本條件──功能性以及美觀，簡單的弧度與直線組合，儘管到了現代也依然適用，尤其是毫無裝飾的四支簡樸椅腳，更是意義重大。希臘時期的椅子大多受到埃及的影響，但Krismos卻是希臘的原創作品。雖然一般認為此款椅子為女性所使用，但由於留有數幅男性坐在Krismos上的畫，因此這並非女性專用的椅子。

就製作層面來看，使用了曲木技術(*1)。木材則使用了橄欖等果樹、杉木等針葉樹，以及黑檀木。椅座幾乎是用皮繩或麻編織而成。

19世紀前期，在英國流行的攝政風格（Regency style）椅子，其設計特徵就在於椅腳自椅座彎曲延伸，且椅座多為藤編，正可說是受到Krismos的影響。1933年，自奧地利搬到瑞典居住的約瑟夫‧弗蘭克（Josef Frank），他所設計的某款椅子，就直接取名為「Krismos chair」（P150）。

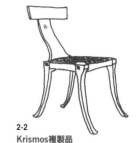

2-2
Krismos複製品
　參考壁畫上所描繪的Krismos複製出來的椅子。這是根據複製品繪成的插畫。

***1**
　由於當時的椅子並未留存下來，因而無法斷言，不過推測當時的椅子應該是利用削刨和些微的彎曲加工製作而成。無論如何，椅背的曲線形狀並不只是一種設計，同時也考慮到坐在上頭的舒適度。

2） 附扶手的王座「Thronos」

傳承古埃及時代王座線條設計的Thronos，是同時具備椅背與扶手的扶手椅（Armchair）。在民主政治施行以前的君主制時代，國王所坐的椅子均稱為「Thronos」。英語中代表王座或王位意思的throne，其語源便是來自Thronos。在民主政治奠定的B.C.5世紀左右，這種椅子的使用範圍變得較廣，只要是權貴顯要均可使用。包括蘇格拉底等著名的哲學家，也都坐在Thronos上討論哲學。自陶繪等繪畫當中，可發現不僅是權貴顯要，較為富裕的平民人家也會使用這種椅子。而坐在椅座較高的Thronos時，一般會將腳放在腳踏台上。

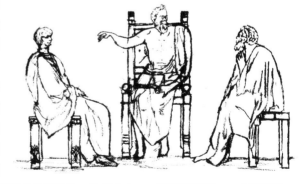

蘇格拉底坐在Thronos上與弟子探討哲學的場景。當中有一位應是蘇格拉底的人坐在Thronos上，另外有數名弟子坐在椅子上聽他論述。

2-3
浮雕上刻劃的Thronos
　　刻劃於大理石上。當中的人物將腳放在腳踏台上。年代約為B.C.6世紀。

2-5
戴奧尼索斯（Dionysos）劇場的貴賓席
　　戴奧尼索斯劇場中，貴賓專用席為大理石製，是為了高級官僚或祭司而設置於劇場正面中央附近的座位，坐的時候通常會放置座墊。而在貴賓席後方，則有一排排無椅背的長椅式普通席位。年代約為B.C.4世紀（劇場建造於B.C.6世紀，但於B.C.4世紀時改建為現存的面貌）。
　　戴奧尼索斯劇場位於雅典衛城南麓，上演了希臘的悲劇、喜劇等戲劇。容納人數高達15000人以上。

2-4
大理石製Thronos
　　埃爾金的王座。利用希米圖斯山（Hymettus）採掘的大理石製作而成。年代約為B.C.4世紀。

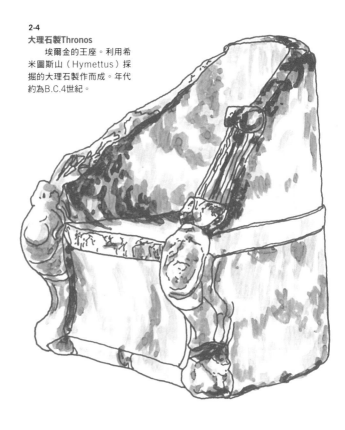

　　就設計的特徵來看，可發現椅腳有數種類型，包括動物椅腳、旋床椅腳、四角椅腳、側板式椅腳等，自希臘時代起使用的四角椅腳尤其廣受喜愛。

　　當時還有大理石製、沉穩的Thronos，椅背與扶手相連，推測可能用於宗教儀式或公開活動。

3）輕巧實用的椅凳「古希臘方凳（Diphros）」

　　古希臘方凳沒有椅背，由四支椅腳垂直支撐四角形的椅座，是一款設計簡單的椅子。椅腳有利用旋床加工而成的圓柱狀、四角狀等各種樣式。椅座則是利用植物纖維或皮繩等編製而成，為了坐起來更加舒適，會披上動物皮毛。由於方便又實用，除了上流階級以外，平民在家或工作場所也都廣為使用。另外，現在使用的座式馬桶（Toilet stool），一般認為應是源自於古希臘方凳。

2-6

繪於墓碑上的古希臘方凳

　　大理石墓碑上刻著一對夫婦，妻子坐在古希臘方凳上，腳邊還有腳踏台。年代約為B.C.375年。

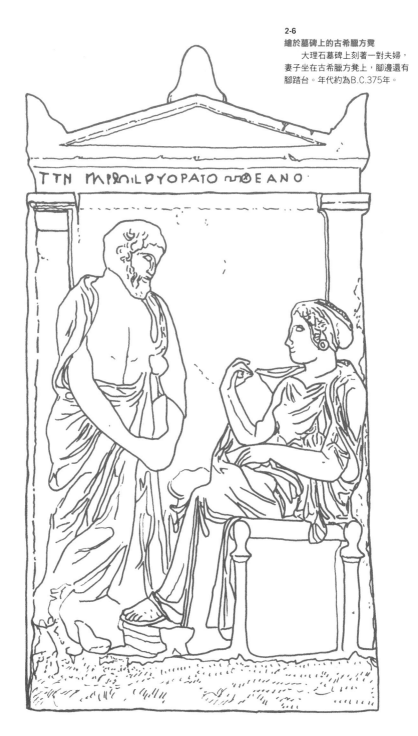

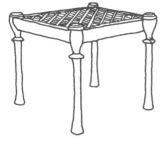

2-7
古希臘方凳

古希臘折疊凳（Diphros okladias）（2-8）這種折疊式的凳子也相當方便且廣為使用。椅腳呈X形，椅座為柔軟的皮革製或布製。主人外出時，會由奴隸負責攜帶折疊凳，以便主人隨時可坐。這款椅凳雖然明顯受到埃及的折疊凳影響，但流傳到羅馬後，演變成稱為古羅馬折疊凳（Sella curulis）的椅凳，讓官員工作時使用。

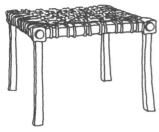

2-8
古希臘折疊凳

2-9
繪於陶器上的古希臘折疊凳
　　右邊的女性坐在古希臘折疊凳上。年代為B.C.4世紀。

2-10
描繪希臘時代日常生活的墓碑
　　大理石製墓碑。年代約為B.C.5世紀。正中央是一位躺在稱為Kline的躺椅上的男性。右邊有一位坐在Thronos上的女性（可能是該名男性的妻子）。左邊站著的人正從酒壺中撈出酒來，應是家裡的奴隸。

4） 可以在上頭吃、喝、睡、討論的 躺椅「Kline」

「Kline」，是由希臘語中代表「躺臥」意思的「Klinein」一字衍生而來，意指有四支椅腳的躺椅。中產階級的希臘男性會將毯子鋪在Kline上，過著躺臥在上頭喝酒、吃飯、討論事情……等等的生活。兼具床舖、餐桌椅與休憩用椅子的功能，可說是萬能的家具。

3

ROME

B.C.750 – A.D.395

古羅馬

羅馬的藝術文化傳承自希臘，
在椅子方面也受到巨大影響

　　約莫B.C.8世紀時，拉丁人——古義大利人當中的一支，在義大利半島中部建立了羅馬城邦。當時雖建立了帝王政治，但於B.C.6世紀時，貴族逐出帝王，轉變為共和體制。爾後，征服了希臘等地中海世界，於B.C.1世紀後期進入帝政時期。自征服的土地得到了諸多財富與奴隸的勞力，藉此羅馬也發展成一個大帝國。

　　古羅馬時代的藝術文化，受到其統治下的希臘非常大的影響，椅子也傳承了希臘時代的風格。不過，或許是因為過著奢華生活的貴族的喜好，上流社會所使用的椅子當中，可明顯看出多為裝飾豐富的設計。這與希臘時代的優雅、簡單的樣式稍有不同。

　　椅子的材料除了木頭以外，還會使用大理石或青銅。雖然幾乎沒有木製椅子留存至今，但石製或青銅製的椅子則有數把留存至今，並收藏於拿坡里等地的博物館。當時會使用山毛櫸、橡木、柳木、枸橼（芸香科樹木）等木材。

相較於希臘時代的椅子，
裝飾有增加的傾向

　　羅馬人使用的椅子，主要有沒有扶手但有椅背的「卡西德瑞椅（Cathedra）」（3-1）、王座型態的「羅馬高背椅（Solium）」（3-2）、四腳凳「比塞利椅（Bisellium）」（3-4, 3-5）、折疊式椅凳「古羅馬折疊凳（Sella curulis）」（3-6, 3-7）等。每一種椅子都對應希臘時代的椅子。而在平民之間，此時也開始使用簡單的圓形椅凳。

1） 使希臘的「Krismos」更為沉穩的 「卡西德瑞椅（Cathedra）」

　　這是將堪稱希臘時代傑作的Krismos加以改良，如今稱為無扶手椅的椅子。但是，相較於希臘時期，椅子整體散發的優雅氣息已然消失，也不乏椅腳失去優美曲線的椅子。椅座上會放置動物皮革或座墊，使座椅坐起來更為舒適。起初，這是女性專用的椅子，到後來男性也開始使用。雖然椅子實品並未留存下來，但從一幅坐在卡西德瑞椅上的婦人畫像（收藏於佛羅倫斯的烏菲茲美術館等地）中，可窺見該椅

子的樣式。

　　羅馬時代的上流社會，行動時會使用像是轎子的轎椅（Sedan chair）。通常會在兩根棍子上架上卡西德瑞椅，分別由數人站在前後，扛運上頭的人。與古埃及海特菲莉斯陵墓中發現的鳳輦（P12）用途雖然相同，但這種轎椅沒有扶手。

　　另外，卡西德瑞椅（Cathedra）在現代為主教座位之意，而「Cathedral」則是大教堂之意。

（P12）

2）位高權重者所坐的豪華王座「羅馬高背椅（Solium）」

　　這是以希臘時代的Thronos為原型，同時附有椅背與扶手的王座形式的座椅。當中也有椅座為圓形，椅背配合椅座以曲線型態呈現的設計。椅腳則大多採旋床加工與側板型態呈現。相較於Thronos，羅馬高背椅較大且沉重，裝飾較為華麗，主要是由身分地位高的人或一家之主所使用。

3-1
卡西德瑞椅
❶羅馬時代坐在卡西德瑞椅上的上流社會婦人雕刻。相較於希臘時代的Krismos，椅腳的粗細與曲線呈現微妙的差異。

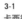

❷卡西德瑞椅的側面

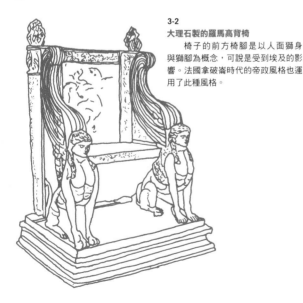

3-2
大理石製的羅馬高背椅
　　椅子的前方椅腳是以人面獅身與獅腳為概念，可說是受到埃及的影響。法國拿破崙時代的帝政風格也運用了此種風格。

3-3
伊特魯利亞人用的木桶狀椅子
　　屬於羅馬高背椅的一種，材料為硬陶土（Terra cotta，義大利語為「燒製土」之意）。

　　伊特魯利亞位於義大利半島中部（現在的托斯卡納一帶），為存在於B.C.8～1世紀的城邦群。B.C.4世紀左右遭羅馬帝國合併，B.C.1世紀時，伊特魯利亞人取得羅馬的市民權。

3-4
金屬製比塞利椅
　出土自龐貝城遺跡。A.D.79
年，維蘇威火山爆發，龐貝城遭火
山碎屑流掩埋，直到18世紀開始
進行挖掘，許多家具、工具出土，
始得知當時羅馬人的生活樣貌。

3-5
比塞利椅
　椅腳採旋床加工。此種類形的
椅子，大多會在椅腳橫木與椅座之
間施以講究的裝飾。

　雖然一般認為羅馬高背椅對後世的王座影響甚大，但其
設計原本就是源自於古埃及的王座。基督教的主教座位可窺
見大理石製羅馬高背椅的風貌。

3） 施以講究裝飾的椅凳「比塞利椅（Bisellium）」

　比塞利椅與希臘時代的古希臘方凳同樣屬於四腳凳，但
到了羅馬時代，裝飾性隨之提高。為羅馬元老院議員或執政
官所使用，是象徵權威的椅子。隨著使用者的地位不同，椅
座的高度也有所差異，大多是可容納兩人的偏大座椅。

4） 執政官所使用的折疊式椅凳「古羅馬折疊凳
（Sella curulis）」

　由希臘時代的古希臘折疊凳演
變而來，X形椅腳，可折疊。與比塞
利椅相同，為執政官等人所使用。

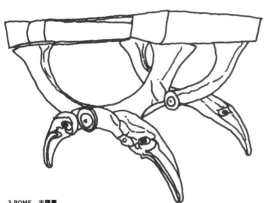

3-6
古羅馬折疊凳
　椅腳為青銅製。出土自龐貝城
遺跡。

帝政時期，由於皇帝也愛用，所以又稱作「Sella imperatoria（皇帝的椅子）」。大理石或青銅製的古羅馬折疊凳出土自龐貝城遺跡，留存至今。

曾擔任德國包浩斯學院校長的密斯‧凡德羅（Ludwig Mies van der Rohe，1886～1969）所設計的名椅「巴塞隆納椅（Barcelona chair）」**(P128)**，雖然並非折疊式座椅，但相傳是重新設計自古希臘折疊凳或古羅馬折疊凳。X形的外型構造，儘管回溯到距今約三千年以上的古埃及圖坦卡門法老王時代，也能窺見一二。

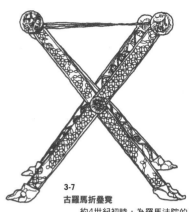

3-7
古羅馬折疊凳
　　約4世紀初時，為羅馬法院的法官所使用。鐵製的椅腳上有金、銀等裝飾。椅腳的交叉部分，以及椅座與椅腳的銜接處，會放上象徵獅子頭的裝飾，是青銅上貼銀箔的材質。

5）不僅用於就寢，也用於用餐的長沙發椅「古羅馬躺椅（Lectus）」

羅馬時代所使用的家具當中，較具特徵的是稱為Lectus **(3-8, 3-9)** 的長沙發椅（Couch）。希臘時代也有稱為「Kline」的躺椅，但相較之下，羅馬人較為愛用。其外型就像現在的床舖，經旋床加工的椅腳上放上長方形的平台，並且鋪上椅墊，多半用於就寢與用餐。其中一端（或是兩端）還會放上枕頭兼扶手功能的裝飾。

3-8
古羅馬躺椅與腳踏台
　　出土自龐貝城遺跡的豪華古羅馬躺椅。當中還飾以象牙雕刻與玻璃鑲嵌等。

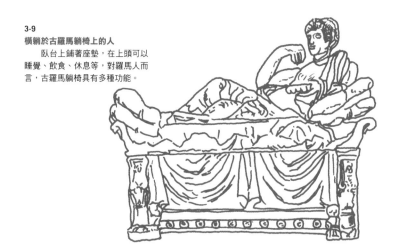

3-9

横躺於古羅馬躺椅上的人
　　臥台上鋪著座墊，在上頭可以
睡覺、飲食、休息等，對羅馬人而
言，古羅馬躺椅具有多種功能。

希臘與羅馬的椅子對照表

古羅馬的椅子傳承自希臘人所使用的椅子，其外型與用途基本上均相同。

外觀	希臘	羅馬	特徵等	基本構造
四支椅腳的無扶手椅	Krismos	卡西德瑞椅（Cathedra）	椅背或椅腳的美麗曲線為其特徵。	
附有椅背的椅子（椅腳有四支椅腳型、側板型等，扶手則是時有時無。）	Thronos	羅馬高背椅（Solium）	傳承自埃及的王座設計。為權貴所使用。不過，較富裕的一般家庭也會用來接待客人。	
椅凳	古希臘方凳（Diphros）	比塞利椅（Bisellium）	椅腳採旋床加工或四角形，型態多樣。	
折疊式椅凳	古希臘折疊凳（Diphros okladias）	古羅馬折疊凳（Sella curulis）	椅腳為X形。流傳至現代。	
躺椅	Kline躺椅	古羅馬躺椅（Lectus）	用於就寢、飲食，具有多種功能。	

4

MEDIEVAL EUROPE
Byzantine
Romanesque
Gothic
400 – 1500

中世紀歐洲

在封建社會的中世紀，國王或神職人員會坐在
顯示權威的高椅背或高椅座座椅上

榮華輝煌的羅馬帝國，於395年狄奧多西大帝死後，國土分裂為東西兩邊。分別是在拜占庭（君士坦丁堡，現在的伊斯坦堡）建立首都的東羅馬帝國，以及以米蘭為首都的西羅馬帝國（爾後遷都至拉芬納）。幾乎同時，發生了日耳曼民族的大遷徙。在大遷徙過程中，5世紀後期（476年），西羅馬帝國遭日耳曼人滅亡。

中世紀是指西羅馬帝國滅亡的5世紀開始，至東羅馬帝國滅亡且英法百年戰爭結束的15世紀中期這段期間。這個時代介於希臘羅馬等古代與文藝復興以降的近代之間，社會是以封建制度為基礎。

其時代背景亦顯現於椅子的型態上。貴族或領主為了展現自己的權勢，會坐在椅背或是椅座較高的椅子上。此時也是基督教普及各地的時代，因此製作了羅馬教宗或主教於彌撒時所坐的莊嚴教座。

在收納箱上裝上背板的椅子，以及X形凳

此時代的特徵，就是大眾廣為使用稱為五斗櫃（4-1）的附蓋立方體收納箱。當時無論領主或農民，各個階級的人家家裡基本上都是沒有隔間的單間房屋（*1）。大多會在房間的牆邊擺上五斗櫃，除了收納衣服、工具等基本功能之外，還兼具長椅、椅子、桌子、床舖等功能。對於農民階級等非上流社會的人而言，這尤其是方便的家具。到了中世紀後期，五斗櫃演變成附椅背與扶手的高背椅。

便於攜帶的折疊式X形凳，延續自古埃及時代或希臘時代，中世紀仍廣為使用。當戰士踏上戰場或是領主至領內視

4-1
五斗櫃

利用鳩尾榫頭（Dovetail，楔形榫頭）組合而成的五斗櫃（Chest，本來是指用鉸鏈連結蓋子的箱子）。中世紀的家庭通常將其放置於牆邊，也會當作椅子使用。

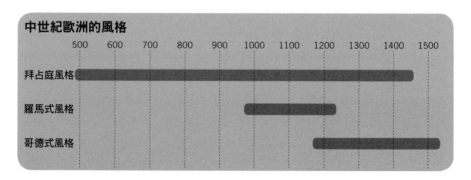

中世紀歐洲的風格

	500	600	700	800	900	1000	1100	1200	1300	1400	1500
拜占庭風格											
羅馬式風格											
哥德式風格											

床舖

擱凳

高背椅

桌子

長椅

附椅背的
長椅

櫥櫃

長方體收納箱逐漸演變為特
定用途的家具。

***1**
住宅基本上為無隔間的單間房屋

無論是領主或農民，中世紀歐
洲的住宅，幾乎都是只有一間房的
無隔間型態。飲食、就寢等日常生
活以至於工作，基本上都是在同一
個空間裡進行。

房間的牆邊會排放著長方體
的收納箱（五斗櫃）。將鉸鏈固定
的上蓋打開後，即可放置、取出物
品。上蓋的板子上可坐也可躺可睡，
當時即是如此運用該家具來生活
的。換言之，五斗櫃在這個時代還
兼具椅子、床舖的功能。除了五斗
櫃之外也經常使用椅凳，但是扶手
椅則尚未在一般家庭中使用。

將椅座放下的
狀態

椅背突板
（體恤的支撐木）

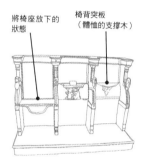

4-2

神職人員座位（Stall）
（15世紀末期）

祭司或修道士所使用的椅子，
用材為橡木，通常排列於教堂內側
（有唱詩班座位）兩旁。椅座以鉸
鏈固定，可往上收起或放下。

椅座的背面有椅背突板
（Misericord，又叫「體恤的支撐
木」），當長時間不彌撒，必須一
直站著時，可將身體靠在突板上。
椅背突板下方有展現平民日常生活
的浮雕。從浮雕中可窺見理髮廳、
烤肉的人、土木工人生動的樣貌。

察時，都會用上折疊凳。當中，國王或貴族會使用奢侈華麗
的椅凳。舉例來說，創作於11世紀的史詩《羅蘭之歌（La
Chanson de Roland）》便有這樣一段記述：「前往庇里牛
斯山的查理曼大帝，在松樹下坐在純金的折疊椅上。」由此
可見，在椅子的歷史當中，儘管設計有所變化，折疊式X形
椅凳仍持續廣為使用，屬於最基本的椅子。

建造於各地的教堂，通常設有神職人員座位（Stall）
（4-2）或是固定的長椅（靠背長椅，Pew），上頭往往有講
究的雕刻。神職人員座位會靠著牆邊排列擺放，椅座以鉸鏈
固定，可往上收起或放下。不坐的時候，椅座可收起靠在椅
背上，這跟現代的劇場或演奏廳所設置的座位是同樣的設計
原理。而靠背長椅（Pew）則是擺脫固定於建築物的型態，
演變成稱為長椅（Settle）的附椅背、扶手的椅子。

擁有千年歷史且涵蓋範圍廣大的歐洲中世紀，歷經了封
建制度社會形成、基督教普及、獲取領土的戰役、十字軍東
征等許多事件。當然，隨著年代或地區的不同，文化、建築
等風格也展現出差異。接下來將透過椅子來觀察三種不同的
風格。

1 Byzantine 拜占庭風格

施以東方風格的精緻鑲嵌與雕刻，
但欠缺優雅氣質

　　拜占庭風格，是以東羅馬帝國（拜占庭帝國 395～1453）為中心普及的風格。4世紀後期，羅馬帝國分裂為東西，東方建立了拜占庭帝國，是基督教擴展至整個歐洲的時代。在這樣的時代背景下，基督教神職人員的嚴謹，以及來自古希臘文明的高貴與俐落風格緊密結合，進而衍生出拜占庭風格。

　　不過，就整體家具而言，直線設計廣為使用，曲線設計相對少見，令人感覺欠缺了希臘時代的優雅氛圍（也有歷史家批評這是崩壞的羅馬風格）。由於地理位置接近中東與亞洲，因此精緻的鑲嵌或雕刻中多了一股東方風味。

　　以製作者來看，家具可分為兩類，其一是木卡榫工匠所做的家具。雖然實品幾乎未留存至今，但是僅靠木頭卡榫組合而成，一般認為應為簡樸、單純的構造。

　　另一類則是由高級家具師傅所製作的完成度高的椅子或家具，神職人員或國王所坐的王座即是一例。一般而言，這類家具通常較大，具有建築物般的風情，且較為沉甸。表面上會施以鑲嵌等裝飾，誇示權威與地位的意義多過於實用性。

　　當時的一般家庭幾乎不使用椅子，但從那時開始，五斗櫃已經不僅僅具備置物功能，也開始被當作椅子來使用。

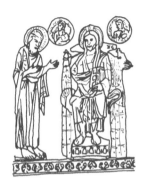

4-3
象牙雕刻「坐在王座上的基督」
（10世紀左右）
　　哈巴維爾三聯畫的象牙雕刻的一部分。基督所坐的王座上有古羅馬風格的裝飾。椅座上鋪有厚厚的座墊，腳邊則是放著腳踏台。位高權重的人坐在椅座較高的椅子上時，通常都會放置腳踏台。

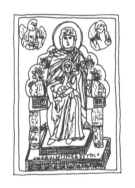

4-4
象牙浮雕「聖母瑪利亞所坐的椅子」（10～11世紀左右）
　　以象牙雕刻，聖母瑪利亞（在英語中，聖母瑪利亞為The Virgin）坐在東方風格兼拜占庭風格的椅子上。椅背上有花的雕刻。聖母瑪利亞的腳放在腳踏台上。

4-5
達戈貝爾特一世的椅子（7世紀前期～中期，12世紀）
　　青銅製的折疊椅。這是法蘭西王國前身法蘭克王國的國王——達戈貝爾特一世（Dagobert I）所使用的名椅。傳承古埃及以來的設計，以動物腳為裝飾概念。扶手與椅背是到了12世紀才裝上，目前收藏於巴黎的國立圖書館。

4

4-6

馬克西米安的教座（6世紀中期）

　　這是一把拜占庭風格的代表性椅子。椅子的骨架為木材，並覆以象牙雕刻。椅背偏大，椅座高度偏高。王座整體有東洋風的動物、鳥類、葡萄藤蔓等雕刻，座椅正面則有聖人的浮雕。

　　這張椅子可說是在展現儀式的莊重，而非著重於椅子的功能。目前收藏於義大利的拉芬納大主教博物館。

4-7

聖彼得大教堂（梵蒂岡）的教座（9世紀中期）

　　木製的骨架全由直線所構成，整體給人一種四四方方的印象，是一張偏大的椅子。表面施以象牙等雕刻，屬於典型的拜占庭風格。

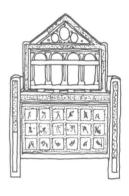

2 Romanesque 羅馬式風格

雖以羅馬風格為範本，
但這個時代各地戰爭頻繁，
生活不安定，鮮少製造出好椅子

　　自10世紀末至12世紀，羅馬式風格（*2）於西歐蔓延開來。此時正值日本平安時代。在羅馬教宗統治之下，基督教普及歐洲各地，基督教文化也隨之形成。在建築上（尤其是教堂）運用了羅馬時代的圓拱或圓柱等技巧，這也對家具或椅子產生了影響。椅腳採用圓棍旋床加工的扶手椅隨之誕生。

　　這個時代的歐洲，與其他

***2**

羅馬式風格

　　所謂羅馬式風格，意即「羅馬風」，但也受到日爾曼民族、東方文化的影響。

4-8

羅馬式風格的斯堪地那維亞半島的椅子、長椅、桌子（1200年左右）

　　用於瑞典的巴路思提維納教堂。構造單純，是利用圓棍與平板榫接組合而成。椅背與側板上有直線條的雕刻。長椅的椅背上方是簡單的拱頂造型。

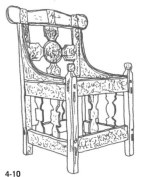

國家或入侵者的戰事不斷，政情動盪不安，一般民眾的生活也不平靜，導致生活水準低落。在這樣的時代背景下，鮮少有好的椅子或家具誕生。而古希臘或羅馬時代，屬於較為富饒、穩定的時代，因此才有坐起來較為舒適的椅子誕生。兩者正好形成對比。

4-10
挪威的椅子（12世紀）
　　表面上細緻雕刻出動物或樹葉圖樣。

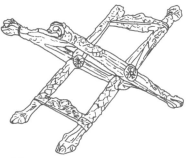

4-9
羅達德伊莎賓納大教堂（Roda de Isabena，西班牙）的X形椅凳（12世紀）
　　黃楊木（Boxwood）製的折疊凳。椅腳的上端雕刻出獅子叼著某種東西的樣子，椅腳的尾端則是以應是獅子的動物腳為設計概念。X字型的交叉點附近較粗，整枝椅腳雕刻著植物，呈現微微的弧度。

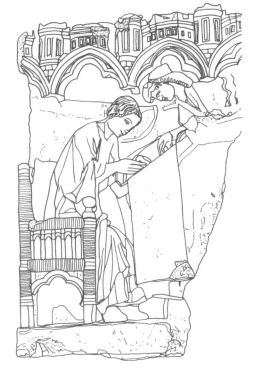

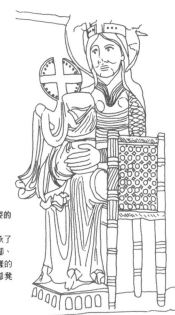

4-11
夏特爾大教堂（Chartres Cathedral）浮雕上所刻劃的「扶手椅」（13世紀左右）
　　將材料旋床加工成圓柱的椅子上，坐著的正是聖馬太。羅馬式風格的特徵——圓拱裝飾，就設計於扶手與椅座之間。

4-12
浮雕「眾人崇拜的對象，採坐姿的聖母瑪利亞」（12世紀）
　　聖母瑪利亞所坐的椅子傳承了羅馬式風格。由圓柱形的長椅腳、微彎的椅背，以及鏤空圓形圖樣的側板等所構成。側面鏤空的腳凳（Footstool）上會放置踏墊。

3 Gothic 哥德式風格

大教堂用的雕刻裝飾
也應用於椅子設計上，
但有些平民在家中是坐在稻草束上

哥德式風格（*3）始於12世紀前期的法國，爾後於15～16世紀初普及歐洲各地。當時，日本正值鎌倉時代至室町時代。這個時代最具代表性的建築，是巴黎聖母院或德國的科隆大教堂等。而應用在這些建築物上的尖頂拱、交叉拱設計，或是稱為花飾窗格（Tracery）、折巾樣式（Linen fold）的雕刻裝飾等，在椅子的設計上也隨處可見。當時傾向於高聳的設計風格，因此，彰顯權威的高背椅也是從哥德式時期開始誕生的。

這個時代的椅子，可以看到很多是從五斗櫃衍生而來的，例如椅座底下可以收納東西的箱型扶手椅，垂直的椅背為其特徵。當時，出現了架框板裝（以木材做出骨架，骨架之間再放入木板的構造）技術，並且大多用於製作五斗櫃。技術層面上，由於各地相繼出現大教堂等建築，木工技術明顯進步。擁有精緻的榫接、木雕技術的工匠也隨之增加。材料會使用到橡木、栗木、胡桃木、橄欖木等。

儘管13世紀左右，木工的技術水平已經提昇，但仍有許多家庭裡並未放置專門用來坐的家具，頂多只有簡單的長椅，或是工作時使用的凳子而已。當時更有些人家，是將稻草疊一疊坐在上面，用來代替椅子的功能。而當客人來訪時，則是用布將稻草包起來，供客人使用。

哥德式建築的特徵就是高聳的尖塔。此特徵也應用在椅子的設計當中。

***3**
哥德式風格

哥德式（Gothic）一詞原本是指住在歐洲北方的日爾曼民族哥德人。

「哥德式風格」一詞，其實是在文藝復興時期才開始出現。文藝復興時期的義大利人，愛好古希臘、羅馬時代的文化，對於12世紀左右至文藝復興前的中世紀文化並未有好的評價。於是，粗俗而野蠻的「哥德人風格」這種稱呼方式便定型了。此風格並非指哥德人的文化或是藝術風格。

在義大利，文藝復興時期始於14世紀左右，因此哥德時代結束的時間也比其他歐洲地區來得早。法國是哥德式風格發源、紮根之地，但到了15世紀後期，文藝復興風格出現。至於英國和交叉拱盛行的德國，受到文藝復興的影響較晚，直到16世紀前期，都可稱為哥德時代。

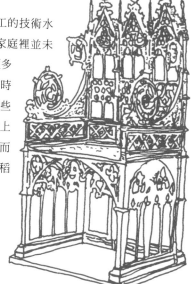

4-13
亞拉岡王馬丁（King Martin of Aragon）的王座
（14世紀中葉）

一般認為這張王座製作於14世紀中葉，1410年國王死後，便收藏到巴塞隆納大教堂。令人聯想到大教堂建築的尖頂拱，正是典型的哥德式風格，也是典型的宣揚權勢的座椅。銀製的王座上施以金箔裝飾。

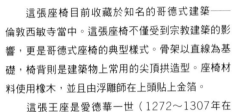

英國國王即位的座椅「加冕寶座」
（13世紀末～14世紀初）

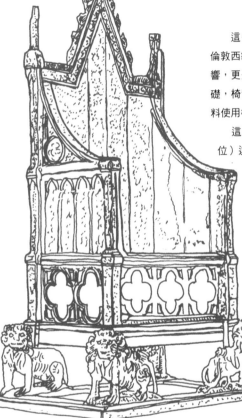

4-14
加冕寶座

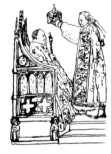

在西敏寺舉行的加冕典禮中，英國國王會坐在加冕寶座上，被授予王冠。

這張座椅目前收藏於知名的哥德式建築——倫敦西敏寺當中。這張座椅不僅受到宗教建築的影響，更是哥德式座椅的典型樣式。骨架以直線為基礎，椅背則是建築物上常用的尖頂拱造型。座椅材料使用橡木，並且由浮雕師在上頭貼上金箔。

這張王座是愛德華一世（1272～1307年在位）遠征蘇格蘭，帶回了稱為「斯昆石」的巨大石頭後，為了安置（放置於王座底下）石頭而製作的。之後，從愛德華二世（愛德華一世的兒子）到現在的元首伊莉莎白女王，除了在位未滿一年的兩位元首（愛德華五世及愛德華八世）以外，在加冕典禮上，這張座椅都作為「即位寶座」之用。歷經長久的歲月，椅腳的獅子雕刻等處也經過一些修補。

2011年，獲得第83屆奧斯卡金像獎殊榮的電影《王者之聲：宣戰時刻》（The King's Speech）當中，就曾出現過這張加冕寶座。那是主角喬治六世飽受口吃之苦，在舉行加冕典禮之前，語言治療師萊恩尼爾羅格（Lionel Logue，由傑佛瑞・羅許飾演）來到西敏寺，並且坐在加冕寶座上，跟喬治六世對話的場景。雖然傳言喬治六世與羅格後來成了生死之交，但平民坐在加冕寶座上，就現實層面來講不太真實。

4-15
高背椅（1480年左右，法國）
　　用於教會講道壇的椅子。椅座底下呈箱型，附有鑰匙，椅座正好是箱型的上蓋。箱子的前面與側板雕刻出布料的打褶圖樣，椅背上則有吊鐘形的尖塔拱形雕刻，充分展現哥德式風格的特徵。椅背高198公分，寬78公分，深50公分。

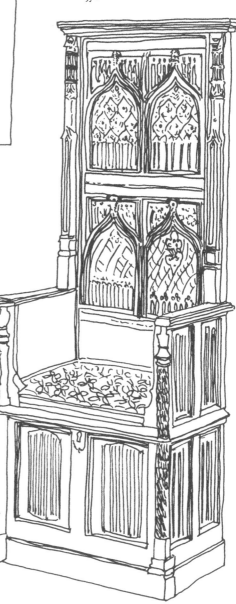

4-16
恩里克家的椅子（15世紀前期，西班牙）
　　刻有恩里克家的家徽。材料為胡桃木。這張酒桶椅（Barrel Chair，barrel為木桶之意）的舊型，通常是用大木桶加工製作而成。

4-17
胡桃木椅（15世紀，法國）
　　椅座設有鉸鏈，兼具上蓋的功能，椅座底下則是收納箱。

4-18
櫃凳（16世紀前半，英格蘭）
　飾有描繪羅馬民眾的圓形
裝飾，構造簡單。屬於五斗櫃
樣式，兼具收納功能，材料為
橡木。

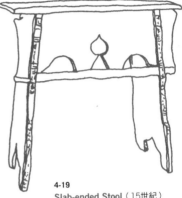

4-19
Slab-ended Stool（15世紀）
　Slab-ended（Slab為厚板之意，厚
板通常作為補強之用）樣式的椅凳，製作
於15世紀左右。結構雖然簡樸，但也會將
木板切割出撲克牌黑桃形狀，作為小小點
綴。

4-20
北歐的椅子

4-21
橡木製三腳椅
❶時代為哥德時代末期至文藝復興
時期（16世紀左右），製作於英
格蘭或威爾斯的椅子。材料大多使
用橡木。椅腳為三根經旋床加工的
椅腳，椅座呈三角形。
❷18世紀中葉，美國哈佛大學
的愛德華·霍利奧克（Edward
Holyoke）校長購買了這個樣式的
椅子後，每天在校長室使用（購買
的椅子材料為樺木）。據說購買這
張椅子的動機，是因為中世紀的一
家之主都坐這種椅子，他認為這種
椅子符合校長的權威。現在雖置
放於博物館，但舉行畢業典禮等儀
式時，仍會拿出來供校長使用。因
此，這張椅子也以「哈佛校長的座
椅」（Harvard President's Chair）
之名而眾所皆知。

4-21❶

4-21❷

5

RENAISSANCE
Late 1300s – Early 1600s

文藝復興時期
（14世紀後半～17世紀初期）

椅子不再是權位的象徵，
而是以生活為考量，
以便於使用為出發點

14世紀後半起在義大利展開的文藝復興（*1），在法語當中意指「重生」，是一直到17世紀初期，影響歐洲各地藝術、思想的革命運動。與教會的傳統權威抗衡，肯定現代，以合理、現實的角度思考事情，重視每個人獨特的個性，當中更出現了自由展現人類自然的情緒等活動。以希臘和羅馬時代的古典文化為範本，目標是復興古代文化。文藝復興始於義大利，接著擴散到法國、西班牙、德國、法蘭德斯（荷蘭、比利時）、英國等地，同時與哥德式風格融合，發展出符合各地生活的風格。

無論在建築或家具上，觀念開始由權威的象徵，轉變為有益於人與生活的概念。於是也開始製作搭配服裝、便於使用或便於攜帶的輕巧椅子等。不過，過度裝飾的椅子仍然不少。即使是同款設計的椅子，也會因為地區不同而有不同的名稱，外形也會有些小改良。

接下來，就來看看這個時代具代表性的椅子。

1） 從人名命名的「但丁椅」與「薩沃納羅拉椅」

文藝復興的發祥地——義大利的佛羅倫斯，以羊毛紡織業為主軸的製造業與金融業相當繁盛。有兩款樣式非常相像的椅子，正是以與此地有所淵源的人名來命名的。兩者都是X形椅腳（curule legs）（*2），一眼即可看出是傳承自古羅馬時代的「古羅馬折疊凳」。

「但丁椅」（Dantesca）（5-1）是因為作出《神曲》的詩人但丁（*3）在自己家中的書房裡相當愛用，因而命為此名。X形交叉的堅固椅腳前後各有兩支，一共由四支椅腳支

*1
文藝復興（Renaissance）
　　到了19世紀，文藝復興一詞才開始廣泛使用。在義大利語中，文藝復興稱為「rinascimento」。在各個地區，文藝復興普及的年代也不盡相同。義大利是從14世紀開始，但西班牙和德國則是到了16世紀之後才開始文藝復興。

*2
curule legs
　　curule一詞，具有「身分地位高」、「有資格坐上古代羅馬高官用椅」等意思。而古羅馬時代的X形凳「古羅馬折疊凳」，就是由高級官僚等身分地位高的人所使用。因此，X形椅腳也被稱為「curule legs」。

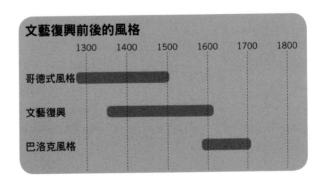

文藝復興前後的風格

	1300	1400	1500	1600	1700	1800
哥德式風格						
文藝復興						
巴洛克風格						

撐，飾以雕刻的X形椅腳上端與扶手相連。其中又分數種樣式，但以皮革包覆椅背、在座位墊上天鵝絨的居多。當時用於主教的教座或高級官僚的座椅等。

「薩沃納羅拉椅」（Savonarola）（5-2）之命名，是來自於道明會修道士業羅尼默‧薩沃納羅拉（*4）。他致力於佛羅倫斯改革，但因遭到羅馬教宗等反對派怨恨，最後被處以火刑。到了後世，人們讚揚薩沃納羅拉貫徹殉教精神的人生，便將他過去愛用的椅子，以他的名字來命名。X形椅腳有十幾支至二十支不等，細緻的材料運用了精細的加工技術。施以鑲嵌等裝飾的可拆式椅背只要一拆除，便可折疊起來，便於攜帶。這款座椅主要用於上流人士的生活中，材料則使用易於加工的胡桃木。

在這些椅子誕生前的義大利上流社會裡，主要是使用椅背高的木板扶手椅。由於堅固又重，因此當時的人才想出了生活中便於使用的X形凳。這兩款座椅是否真的為但丁與薩沃納羅拉所愛用，其實不得而知。但為了向兩位先人的功績表達敬意，到了後世，才在椅子命名時冠上他們的名字吧。

*3
但丁（Dante Alighieri 1265〜1321）

出生於佛羅倫斯。因牽扯羅馬教宗與神聖羅馬帝國之間的政治鬥爭，30多歲就被驅逐出佛羅倫斯，流浪到北義大利，晚年住在拉芬納，並寫出了史詩《神曲》。

目前位於佛羅倫斯的「但丁之家」，是20世紀時在他的老家重建的房子。在佛羅倫斯時代，但丁實際上是否使用過但丁椅，並未得到證實。

*4
業羅尼默‧薩沃納羅拉（Girolamo Savonarola 1452〜98）

出生於費拉拉（Ferrara，位於佛羅倫斯北方約120公里處）。一般認為他也是宗教革命的先驅者。自1480年代起，他便居住於佛羅倫斯的聖馬可修道院，據說修道院的一間房間裡，現在還放著薩沃納羅拉過去使用的桌椅。

若但丁真的曾經坐在但丁椅上，或許是這個模樣。

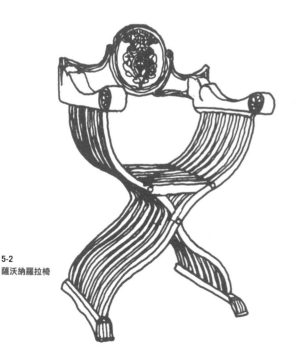

5-2
薩沃納羅拉椅

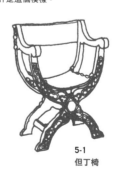

5-1
但丁椅

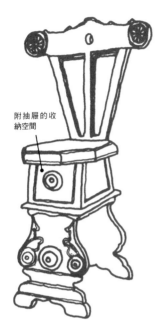

附抽屜的收
納空間

5-3
義式單椅（Sgabello）
　　年代為1500年左右，以胡桃
木製作。椅座底下有抽屜。

5-4
稱為Panchetto的小椅子
　　年代為15世紀後半。屬於義
式單椅的一種，但椅座下沒有抽
屜。由八角形的椅座、細長的背
板，以及三支四方椅腳所組成。一
般認為這是由哥德式椅凳所衍生的
設計。

2）堪稱現代無扶手椅的雛型── 「義式單椅」

　　自15世紀初期左右開始，義大利流行偏小的椅子（5-3）。倒三角形椅背稍微向後方傾斜，飾以雕刻的木板椅腳設置於前後，八角形的椅座下還附有抽屜。這種樣式的椅子可能是由中世紀的收納箱演變而來。材料主要是胡桃木。

　　到了16世紀，這股風潮也擴展到義大利以外的地區，並經由各地的工匠小小改良。不僅有八角形的椅座，也出現了四角形或圓形的樣式，或是變成沒有抽屜，椅座與椅腳直接相連的款式。此外，不同於原本整片的木板椅腳，出現了三支或四支椅腳的設計，椅背的設計也相當多變。

　　它與古希臘時代的「Krismos」一同演變成現代的無扶手椅。

3）長椅座下具有收納空間的 「箱式長椅（Cassapanca）」

　　這是一種收納箱放置於椅座下方，附有椅背與扶手的長椅（5-5）。在義大利語中，有一種名為「卡索尼櫃」（Cassone）的櫃子和名為「Panca」的長椅，當它們的名稱與功能結合後，「箱式長椅」（Cassapanca）這種家具就誕生了。它是以中世紀收納箱為基礎所發展而來的一種椅子，流行於15世紀中期至16世紀。表面會有奢華的雕刻，材料多半使用橡木（主要是15世紀）或胡桃木（主要是16世紀）。

4）聊天用的小椅子 「卡克托瑞椅（Caquetoire）」

　　法國上流社會的女性間，經常會使用這款有椅背、扶手的椅子（5-6）。這款椅子出現於亨利二世（*5）在位時的16世紀中期，非常適合宮廷婦女在社交場合談話用。在法語當中，「caqueter」是喋喋不休的意思，「Caquetoire」之名就是來自該字的字意，在英語當中則是稱為「Gossiping chair」（Gossip為聊天之意）。當時流行一種強調腰線、裙襬很寬，名為「Vertugadin」的裙子（帶動流行的是

亨利二世的夫人凱薩琳·德·麥地奇
（*6））。為了便於穿這種裙子的女性
使用，可以看見設計上下的工夫。

　　飾以雕刻等裝飾的椅背呈細長
形，椅座為梯形，靠椅背那一側的邊
較短，前側的邊較長。四支椅腳從梯
形椅座的四個頂點附近向地面延伸，
再由四根支撐橫木加強結構。椅子
整體雖然給人一種小巧輕盈的感覺，

但因椅座前側較寬，儘管穿著蓬蓬的裙子，也很方便端坐。
若要移動椅子，也不至於太過困難。由於椅子的比例設計恰
當，坐起來舒適，為文藝復興以降的時代帶來影響。

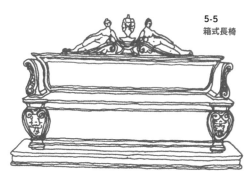

5-5
箱式長椅

***5**
亨利二世（Henri II 1519～59，
1547～59在位）
　　雖然與王妃凱薩琳·德·麥
地奇生下了十位子女，但眾所皆
知他真正寵愛的是大他二十歲的
黛安娜·德·波迪耶（Diane de
Poitiers）。在騎馬長槍大賽中遭
蘇格蘭護衛隊隊長刺穿右眼，四十
歲歿。

***6**
凱薩琳·德·麥地奇（Catherine
de Medicis 1519～89）
　　出身佛羅倫斯的大富豪麥地
奇家族。亨利二世死後，三名兒子
雖成了法國國王，但實質上是由凱
薩琳掌管朝政。一般認為她是「聖
巴托羅繆大屠殺」的主謀（真相不
詳），後世甚至稱她為惡女、毒
婦。

　　但就文化層面來看，她將義大
利的文化帶到法國，對法國文化藝
術的提昇有所貢獻。舉例來說，過
去法國人用手抓食物來吃，是她推
廣了用餐具吃飯的方法。她忙於政
治、文化活動，是否真有時間坐在
卡克托瑞椅上聊天，不得而知。

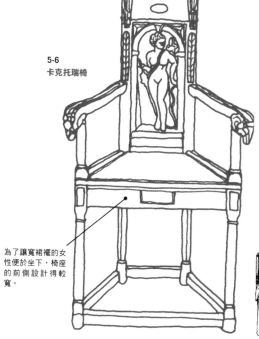

5-6
卡克托瑞椅

為了讓寬裙襬的女
性便於坐下，椅座
的前側設計得較
寬。

貴婦坐在卡克托瑞椅上聊天。

5-7
靠凳椅（Chaise à vertugadin）

5） 專為蓬蓬裙打造的椅子
「百褶裙式椅」及「靠凳椅」

　　如同「卡克托瑞椅」，這也是穿著寬裙的宮廷貴婦所使用的椅子。坐的時候不會有礙事的扶手，大椅座（寬度較長）以布料包覆，附有椅背，四隻椅腳更有橫木增加強度。

　　在法國稱為「Vertugadin」的寬裙，在16世紀後半的伊莉莎白一世時傳進了英國，稱之為「Farthingale」。當中又加了些許修改，利用鐵絲等增加裙子的蓬度，因此「百褶裙式椅（Farthingale chair）」在英國的宮廷中廣為使用。而在法國，這種椅子則是稱為「靠凳椅（Chaise à vertugadin）」（Vertugadin專用的椅子）（5-7）。

6） 各地所製作的扶手椅

　　16世紀左右，歐洲各地誕生了許多坐起來舒適的扶手椅。基本設計雖然相同，但可以窺見稍有樣式上的差異。

　　在義大利，稱為「Grande poltrona」（5-8）的椅子，會在椅背或椅座上，放置由天鵝絨等布料將鳥羽毛或稻草包覆起來的靠墊。比起中世紀有稜有角的木頭高背椅，這些椅子可以坐得很舒適。

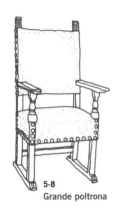

5-8
Grande poltrona

　　在法國，後來誕生了名為「扶手椅（Chaise à bras）」（5-9）的輕巧四腳椅。一般認為這應該是發展自「義式單椅」，但上頭並沒有抽屜，已演變為方便搬運的款式了。

　　「西班牙扶手椅」（Sillón frailero）（5-10）是西班牙的有扶手椅子，意思是僧侶的座椅。椅背和椅座通常以皮革或布料包覆。固定皮革或布料的星形鉚釘也成了設計的重點。四支椅腳與扶手是由胡桃木所製成，上頭沒有裝飾，相當簡樸。

　　旋床加工技術進步的荷蘭和法蘭德斯地區，不只保有哥德式風格的痕跡，椅子的椅腳、椅背上還有球根狀裝飾。法蘭德斯的裝飾風格，對德國、英國的家具也造成影響。

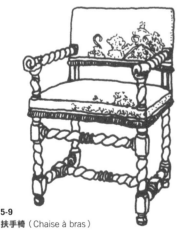

5-9
扶手椅（Chaise à bras）

　　英國的文藝復興時期，是從亨利八世（1509～47在位）
到伊莉莎白一世（1558～1603在位）在位這段期間。當時
法國正好發生宗教戰爭（1562～98），逃到英國的胡格諾
教徒（喀爾文主義派新教徒）家具工匠，在此製作了精緻的
家具。稱為瓜球形（*7）的裝飾，也運用於家具的桌腳、椅
腳上。由於傳承自哥德式風格，當中可見折巾樣式（摺紋圖
樣）或象徵玫瑰徽章的設計。

　　在英國，約自16世紀中葉起，出現了以榫接方式連接
椅座、旋床加工的椅腳和橫木的簡單接合式凳子（Joint
stool，榫接凳）（5-12），並流行於17世紀。此時中產階級的
家庭開始使用附有椅背的餐椅，在這之前，大多是以牆壁作
為椅背。

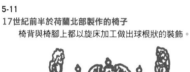

*7
瓜球形（melon bulb）
　　旋床加工的木工裝飾。bulb
為球狀物、球根之意，多用於桌
腳。

5-10
西班牙扶手椅
（Sillón frailero）

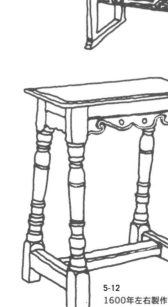

5-11
17世紀前半於荷蘭北部製作的椅子
　　椅背與椅腳上都以旋床加工做出球根狀的裝飾。

5-12
1600年左右製作的榫
接凳

中世紀農民的生活與家具

中世紀歐洲的農民，家中幾乎沒有椅子或家具，頂多只有五斗櫃（收納箱）和簡單的凳子或長椅。

透過《中世紀歐洲的農村生活（暫譯）》（Joseph Gies、Frances Gies著，青島淑子譯，講談社學術文庫出版）一書，可得知當時屋內的情況，在此引用書中部分描述（*1）。此書描寫的是距離英國倫敦北方約100公里，一個名為艾爾敦的村子，在13～14世紀左右的生活樣貌。

「家人坐在長椅或沒有椅背的凳子上，面對著組合式桌子用餐。到了晚上，會將桌子收起來。這個年代，家中有像樣椅子的人家很少見。餐具櫃或大型的箱子裡放著木製的容器、土製的碗、水壺、木製湯匙等物。鹽醃豬肉、提包、籃子都掛在椽子上，避免遭到老鼠咬食。衣服、寢具、毛巾、桌巾則是收在五斗櫃裡。若是較為富裕的農民，家中可能會有銀製湯匙或青銅水壺、錫鉛合金的盤子等。」

而從記載法國中世紀生活的《中世紀歐洲的生活（暫譯）》（Genevieve d' Haucourt著，大島誠譯，白水社文庫クセジュ出版）一書當中，也可得知五斗櫃的應用方式，引用如下（*2）。

「中世紀時，家中的家具就如同住所一樣極為簡單，頂多就是利用斧頭將厚木板挖出幾個洞充當床鋪，或是做出長方形箱子而已。」

「長方形箱子可作為衣櫃和椅子兩種用途。就像部分農村現在仍會做的一樣，將衣服摺疊整齊，收進箱子裡，另外，〔中略〕還會將內衣、羊皮紙（意即營業收入本、收據、帳本等）以及放入皮革或布製錢包中的錢，收進箱子裡。」

由此可見，在中世紀歐洲的家庭裡，長方體五斗櫃扮演著萬能家具的角色。儘管到了文藝復興時代，平民的生活樣貌也沒有太大的改變。

*1 第五章「村人的生活」
*2 第一章「物質生活」三 家具

6

17 – Early 18 Century EUROPE
1601 – Early 1700s

17～18世紀初的
歐洲

巴洛克的時代

**上流社會使用的椅子，
特別強調誇耀權勢的裝飾層面**

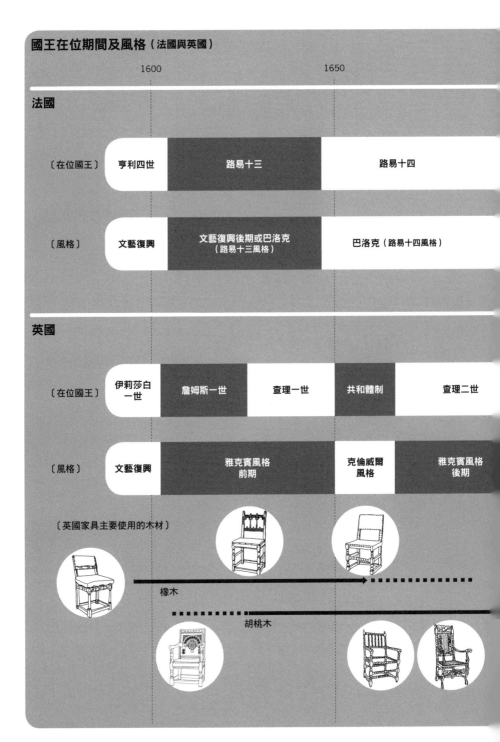

國王在位期間及風格（法國與英國）

1600　　　　　　　　　　　　　　　　1650

法國

〔在位國王〕　亨利四世　　路易十三　　路易十四

〔風格〕　文藝復興　　文藝復興後期或巴洛克
（路易十三風格）　　巴洛克（路易十四風格）

英國

〔在位國王〕　伊莉莎白一世　詹姆斯一世　查理一世　共和體制　查理二世

〔風格〕　文藝復興　雅克賓風格前期　克倫威爾風格　雅克賓風格後期

〔英國家具主要使用的木材〕

橡木

胡桃木

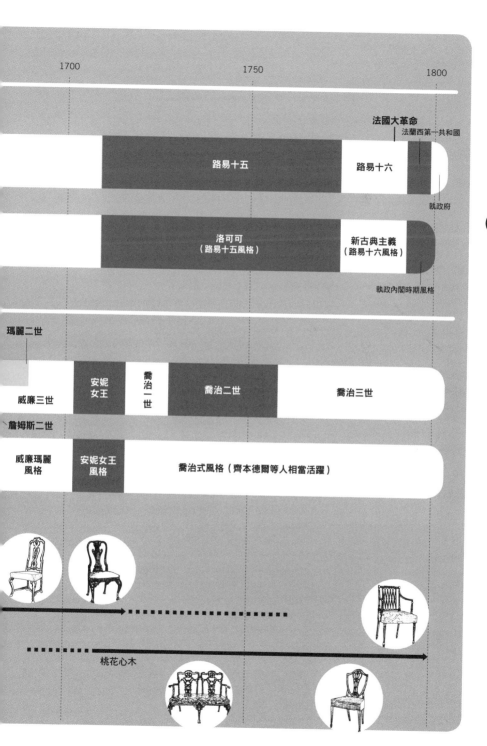

	1700		1750		1800

法國大革命

法蘭西第一共和國

路易十五

路易十六

執政府

洛可可
（路易十五風格）

新古典主義
（路易十六風格）

執政內閣時期風格

瑪麗二世

威廉三世

安妮女王

喬治一世

喬治二世

喬治三世

詹姆斯二世

威廉瑪麗風格

安妮女王風格

喬治式風格（齊本德爾等人相當活躍）

桃花心木

17世紀到18世紀前半的歐洲，稱為**巴洛克**（Baroque）的風格普及於藝術、文化層面。Baroque一詞在葡萄牙語或西班牙語中，意指「變形珍珠」，因此該風格才被取名為巴洛克。在這之前的時代，強調協調、平衡的風格，但此時風格一轉，改為具自由奔放、裝飾過多、多用曲線等特徵。不注重實用面，而是傾向於著重誇耀權勢或社會地位的裝飾層面。

巴洛克風格原本始於羅馬，其最具代表性的建築物，即是梵蒂岡的聖彼得大教堂。爾後，該風格也傳到了法國，路易十四時代所建造的凡爾賽宮，正是絢爛華麗的巴洛克式知名建築。

而椅子，也像是受到建築物風格的牽動，包括建築物的內部裝潢或其他家具，都納入了巴洛克的特徵。因為各地區的特性以及君主的喜好不同，歐洲各地誕生了各式各樣型態的椅子。接下來便要向各位介紹義大利、法國、英國所製作的椅子。

ITALIA
可謂裝飾過多的
義大利巴洛克風格

巴洛克風格的發祥地──義大利，從建築、家具乃至椅子，都貫徹典型的巴洛克風格，可看出設計當中有裝飾過多的傾向。大膽改變動物或葉片形體所完成的雕刻，

插圖正中央有一張椅子，背景則是裝飾得光鮮華麗的大教堂牆壁

6-1
聖彼得的座椅
　由貝尼尼所製作。青銅製，放置於聖彼得大教堂（梵蒂岡）附護篷的祭壇中。構圖是由聖人扶其椅腳，天使在椅背上獻上王冠。

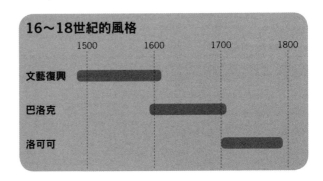

16～18世紀的風格

	1500	1600	1700	1800
文藝復興	███████			
巴洛克		██████		
洛可可			██████	

還有象徵非洲摩爾人的椅腳等。當時的上流人士與教堂似乎偏愛豪華的雕刻，而較不重視實用性。這類椅子大多並非家具工匠所完成，而是出自於建築師或雕刻家之手，例如被稱為「木雕界的米開朗基羅」的雕刻家安德·布盧斯特龍（Andrea Brustolon，1662～1732），或是製作聖彼得大教堂中的聖彼得座椅的貝尼尼（1598～1680，Gian Lorenzo Bernini）。座椅的材料使用胡桃木、黃楊木、黑檀木等。

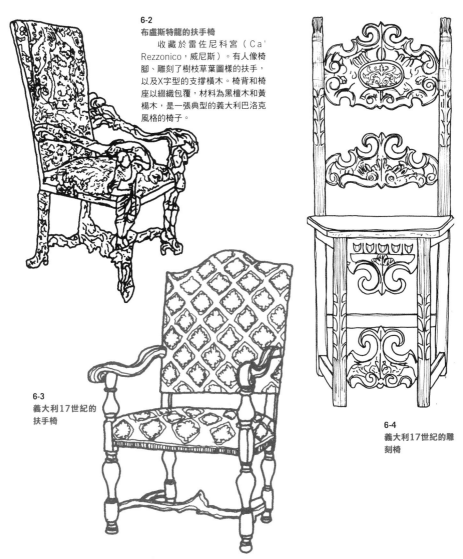

6-2
布盧斯特龍的扶手椅
　　收藏於雷佐尼科宮（Ca' Rezzonico，威尼斯）。有人像椅腳、雕刻了樹枝草葉圖樣的扶手，以及X字型的支撐橫木。椅背和椅座以綴織包覆，材料為黑檀木和黃楊木，是一張典型的義大利巴洛克風格的椅子。

6-3
義大利17世紀的扶手椅

6-4
義大利17世紀的雕刻椅

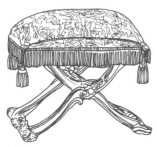

6-5
法式折疊凳（ployant）

宮廷貴婦經常使用的折疊式凳子。以布料包覆、飾有流蘇的椅座可以拆除。X形的椅腳上有費心雕琢的雕刻，還貼著金箔。

在法語當中，「可折疊」稱為pliant，亦指折疊凳，特別豪華的折疊凳則稱為ployant。此外，ployant為古語，現在已不太使用。

FRANCE
華麗的路易十四風格

巴洛克時期的法國，與路易十三（1601～43）及路易十四（1638～1715）兩位國王的時代重疊。路易十三在位33年，路易十四更是在位72年，兩人的在位期間加起來共有105年之久。

但是，17世紀前半可視為由文藝復興到巴洛克的過渡期，此時亦稱為「法國後期文藝復興」。雖說風格有所差異，但也並非換了一位君主就有明顯的區別，只是一個參考的標準罷了。這個時代受到義大利、低地國（荷蘭）、西班牙的影響，設計中開始出現螺旋旋床加工或渦旋狀的椅腳。

到了被稱為太陽王的路易十四的時代，可謂迎來了法國巴洛克的全盛期。這個時代的藝術與文化又稱為「路易十四風格」，其象徵為凡爾賽宮。建築、室內裝潢、家具都是極盡奢華絢麗。在椅子方面，納入許多曲線線條，H字形或X字形的支撐橫木上也會雕琢錯綜複雜的雕刻，椅背或椅座會用花朵圖樣的綴織包覆起來。

宮廷家具工匠布勒（Andre-Charles Boulle，1642～1732）會在黑檀木上鑲嵌龜殼等物，將黃金鍍上銅製品的表面，利用鍍金技術製作高原創性的家具。這又被稱為布勒風格。

另外還有一位這個時代不容忽視的宮廷畫家——夏爾‧勒‧布朗（Charles Le Brun，1619～90）。他受到路易十四的重用，其職位相當於凡爾賽宮的室內設計師，負責家具的統籌，甚至還兼任高布林織品製造所的負責人。

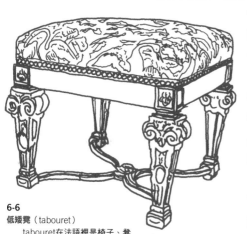

6-6
低矮凳（tabouret）

tabouret在法語裡是椅子、凳子之意，特別是指椅腳固定（並非折疊式）的椅凳。椅座上包覆著布料，加上富裝飾性的四支椅腳及X字型支撐木，這種型態的低矮凳在這個時代的宮殿裡廣為使用。宮廷婦女間流行裙襬寬的裙子，所以沒有扶手又好坐的低矮凳或法式折疊凳，深受當時的宮廷婦女喜愛。

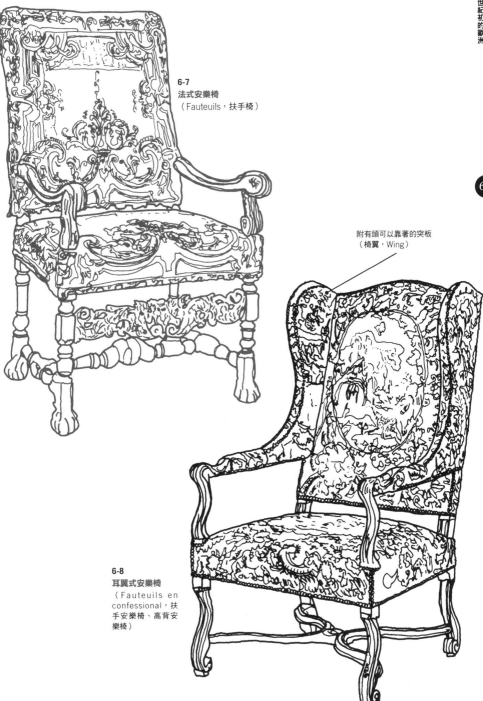

6

6-7
法式安樂椅
（Fauteuils，扶手椅）

附有頭可以靠著的突板
（椅翼，Wing）

6-8
耳翼式安樂椅
（Fauteuils en
confessional，扶
手安樂椅、高背安
樂椅）

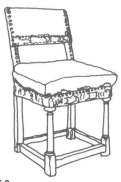

6-9
百褶裙式椅
（Farthingale chair）

　　基本上這是女性專用的椅子。它的設計能讓穿著裝有裙撐的蓬裙的人，也能夠舒適地坐在椅子上。包覆著布料的椅座為長方形，椅座高度較高，椅背偏低。椅腳為簡單的四角形或圓柱形，四支椅腳的下方有支撐木加強結構。

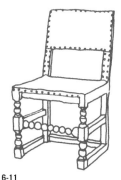

6-11
克倫威爾椅
（Cromwellian chair）

　　以簡單的直線為主體的椅子。前方的椅腳與支撐橫木為旋床加工，多為球體扭轉後的形狀。椅座與椅背則是以布料或皮革包覆。就設計層面來看，黃銅製的鉚釘釘成一排所留下來的痕跡，為整體帶來畫龍點睛的效果。材料為橡木。插圖雖為無扶手的單椅，但也有附扶手的款式。

ENGLAND
每當統治者交替，椅子的風格便會轉變

　　17世紀的英國，正好是發生清教徒革命和光榮革命的時代，不同類型的統治者也隨之交替。根據統治者的在位期間，家具的風格稍有差異，其風格名稱也隨著時代不同而各自命名。17世紀前半的雅克賓風格前期，可以見到哥德式、文藝復興、巴洛克彼此折衷所形成的風格。爾後，經過了共和體制的清教徒簡樸風格，中期以降，巴洛克的影響力增大。以下將標明各風格名稱與統治者的在位期間，同時觀察各個時代的椅子特徵。

1）雅克賓風格前期（1603～49）
〔詹姆斯一世、查理一世〕

　　整體而言，家具仍留有哥德式與文藝復興的風貌。無扶手的百褶裙式椅、背板上飾有雕刻的護牆板形背椅等，都是這個時代具代表性的椅子。材料主要使用橡木，但後來漸漸開始使用西班牙或南法產的胡桃木。

6-10
護牆板形背椅（Wainscot chair）
　　傳承哥德式、文藝復興風格的扶手椅。背板上有家徽點綴，偶爾會有鑲嵌。Wainscot一詞意指牆板（護牆板）。

6-12
螺旋配件點綴的胡桃木扶手椅（Walnut armchair）
　　使用螺旋狀配件的扶手椅。材料為胡桃木。椅座上有時會放置座墊（插圖中僅有椅子骨架）。

2） 克倫威爾風格（1649〜60）
〔護國公克倫威爾・共和體制時代〕

　　清教徒革命後，國王查理一世遭處死，接著由激進派清教徒克倫威爾樹立了共和體制的時代。提倡禁慾的清教徒認為，在家具等物品上飾以雕刻是違反神的意念的作法。因此，這個時代的椅子（6-11）擺脫了不必要的裝飾，以講究功能的簡樸設計為主流。移民到美洲大陸的清教徒，同時將歐洲的家具風格帶到美洲，產生了名為早期美國式樣（Early American，又叫作殖民時期美國風格）的風格，並廣為流傳。

3） 雅克賓風格後期（查理風格、王政復辟時代（Restoration）風格）（1660〜88）
〔查理二世、詹姆斯二世〕

　　克倫威爾死後，王政自共和體制復辟，登基的是在藝術領域造詣很深的查理二世。包括共和體制時代的質樸裝潢在內，法國（巴洛克）、荷蘭（後期文藝復興）、西班牙等歐洲各地的裝飾家具設計，對英國也造成了影響。椅背或支撐橫木大多施以鏤空雕刻，也會運用藤編。以材料來看，胡桃木的使用頻率增加。從這個時期開始，椅座高度降低，椅子結構變得穩固，坐起來舒適的椅子逐漸受到矚目。（6-12, 13）

4） 威廉瑪麗風格（1689〜1702）
〔威廉三世、瑪麗二世〕

　　光榮革命後，詹姆斯二世的女兒瑪麗二世與其夫婿威廉三世同時登基為王。來自荷蘭的威廉三世，帶著優秀的家具工匠移居英國，因此這個時期的家具，受到荷蘭很大的影響。丹尼爾・馬羅特（*1）的影響尤其重大，他是法國人，逃亡至荷蘭後輾轉來到英國。以路易十四的宮廷家具工匠之名廣為人知，並將巴洛克風格帶到英國。此時期與下一個時期的安妮女王風格合稱為英荷期。（6-15, 16）

6-13
雅克賓風格後期的
典型胡桃木扶手椅
　　高椅背的直挺座椅。椅背與椅座上飾有鏤空雕刻或藤編。上頭若有王冠雕刻，則稱為王政復辟座椅（或查理二世座椅）。

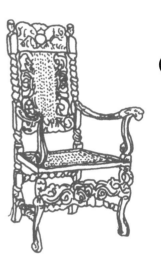

*1
丹尼爾・馬羅特
（Daniel Marot 1661〜1752）
　　出生於巴黎。為製作路易十四風格宮廷家具的工匠，並活躍於該業界。但由於他是法國喀爾文主義派新教徒（通稱胡格諾教徒），當承認胡格諾教徒信仰自由的「南特敕令」遭廢除（1685年）時，他搬到荷蘭定居，並在奧蘭治親王威廉之下致力於製作家具。奧蘭治親王登基為英國國王威廉三世後，1694年他受邀至英國，在王室的保護下專心製作家具。

6-14
約克德比椅
（Yorkshire-Derbyshire chair）
　　年代為17世紀。於英格蘭北部的約克郡或德比郡附近所製作的輕型小椅子。拱形的椅背是受到荷蘭椅子的影響（原為義大利文藝復興時期）。材料主要為橡木。

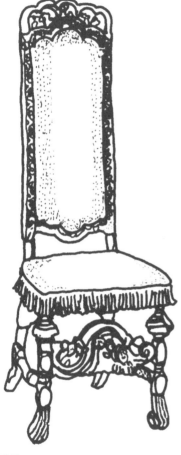

6-16
胡桃木椅
　　自1700年左右起，曲線取代了直線，開始大量運用於設計當中。其中也能看到仿照人體背部曲線（湯匙形）的椅背。椅腳則已經開始運用洛可可風格特有的彎腳（Cabriole leg，貓腳型）。

6-15
編髮椅
（Periwig chair）
　　此為椅背高且寬度窄的胡桃木椅，椅座大多包覆天鵝絨且飾有荷葉邊。Periwig一詞意指假髮，如同當時的精緻假髮或髮型令人覺得好看一樣，高聳的椅背上大多飾有精雕細琢的雕刻。

7

18 Century EUROPE
1701 – 1800

18世紀的
歐洲

巴洛克至洛可可，
接著邁向新古典主義
齊本德爾、
溫莎椅在英國粉墨登場

講究舒適感的椅子與
中產階級的椅子誕生

7

18 Century EUROPE
1701－1800

18世紀的
歐洲

進入18世紀後，出現了許多對椅子而言巨大的變化。此時誕生的椅子不僅僅是裝飾，坐起來舒適與否的功能層面也納入考量。

其核心風格是繼巴洛克之後在法國展開的**洛可可**風格。因為這是路易十五在位期間（1715～74）所有藝術、文化的風格，因此也稱為**「路易十五風格」**，影響遍及歐洲各地。多曲線的設計、彎腳（貓腳型）等為其特徵。接著進入了回歸古希臘、羅馬等建築與美術風格的**「新古典主義」**（Neo-Classicism）時代，並製作出四角形、直線設計較多的椅子。

在英國，齊本德爾、亞當等家具設計師出現，設計出以中產階級為取向的功能性椅子。此外，還將山毛櫸等易於取得的木材施以旋床加工，做成實用的溫莎。溫莎椅（Windsor chair）也傳到了美洲，設計稍有不同的美國風格溫莎椅在當地廣為流傳。

洛可可文化的核心人物龐畢度夫人。當時貴婦聚集的沙龍得以發展，都得歸功於開發出舒適度高的椅子。

路易十五與龐畢度夫人

路易十五是路易十四的曾孫。因路易十四非常長壽，其兒子與孫子都較早逝世，於是曾孫在五歲時登基為王，成為路易十五。其叔父奧爾良公爵腓力二世攝政（攝政期間為1715～23），代替年幼的路易十五掌管朝政。奧爾良公爵攝政時代的藝術文化，定位為自巴洛克轉變為洛可可的過渡時期，有時稱之為攝政風格（French Régence）當作區分。

路易十五一頭金髮，有一張帥氣的臉，甚至被稱為「俊美國王」。比起政治，他更好女色。他將國政交給臣子，逃離繁瑣的宮廷禮節，沉溺於狩獵。除了王妃以外，雖然他還有幾位寵妃（意即愛妾），但一提到路易十五，就不能不提龐畢度夫人。

洛可可風格的發展，深受對藝術文化造詣很深的龐畢度夫人影響。皇家瓷器製造廠的建造或是建築師，她都給予豐厚的援助。在政治方面，她也取代路易十五，表現相當活躍。其美貌與優雅的舉止，從留存至今的肖像畫中仍可感受得出來。她所坐的椅子，可能就是優雅的法式安樂椅或法式翼遮扶手椅。據說她尤其愛用屬於法式翼遮扶手椅的「法式雙人椅」（marquise，侯爵夫人之意）。

FRANCE

1）洛可可風格（路易十五風格）

　　洛可可（rococo）一詞的語源是rocaille和coquille。建造在宮殿庭園中，用貝殼（coquille）或小石頭裝飾的人造山、挖掘的石穴，都稱為rocaille。此時期大多從原先厚重的巴洛克風格，轉變為輕盈的裝飾與變化豐富的曲線風格。

　　洛可可的誕生，是貴族從路易十四時代的凡爾賽宮拘泥的宮廷生活中獲得解放，並使自由享樂的沙龍文化開花結果的緣故。從坐椅子的方式也能看出變化。大家從原先挺直背脊的緊繃姿勢，變成了放鬆的坐姿，於是，配合這種坐姿的椅子就被製作出來了。例如椅背或扶手微微向後傾、座墊內塞羽毛並以高布林織品包覆。如此設計便能輕鬆舒適地坐在上頭。

7-1
法式安樂椅（Fauteuil）
　　fauteuil一詞意指法語的扶手椅。這個時代的法式安樂椅，整體是由曲線所構成的。

　　椅腳是彎腳（貓腳型），沒有橫木加以支撐。椅背和椅座的木製骨架隨處可見雕刻，且帶有微彎的曲線。椅座呈現前側較寬的扇形。椅座與椅背都有包覆著高布林織品、填入羽毛的靠墊。扶手稍微向後傾，手肘靠著的地方也有用布料包覆的靠墊。設計相當高雅，實際坐在上頭也能充分放鬆。

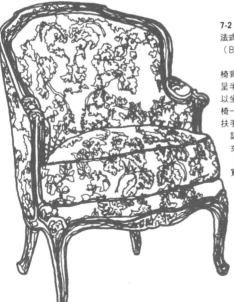

7-2
法式翼遮扶手椅
（Bergères）
　　以布料包覆的扶手椅。椅背與扶手連成一體，椅背呈半圓形，由於有靠墊，所以坐起來舒適。和法式安樂椅一樣，椅座的前側較寬，扶手的位置偏向後方。一般認為這個時代的上流社會女性，會穿著名為撐裙（panier，籃簍之意）的寬襬裙，所以才出現這樣的設計。椅子骨架上的裝飾以及包覆的美麗布料，與華美的沙龍生活相當搭配。站在使用者的立場，這無非是一張外觀或舒適度都令人滿足的椅子。

何謂彎腳（cabriole leg，通稱：貓腳型椅腳）

這是將動物的膝蓋至腳尖的曲線應用於椅腳或桌腳的造型名稱。輕柔的S形曲線多用於洛可可時代的椅子設計。雖然這是洛可可風格的特徵，但之後亦廣泛用於英國、義大利等地。

語源為cabra，在西班牙語中原為山羊之意。因山羊跳起時，腳的形狀與椅腳相似，而稱該設計椅腳為cabriola（跳躍之意），法語中則稱為cabriolet。在日本，不知為何從以前就稱之為「貓腳型椅腳」。

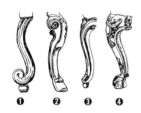

樣式眾多的彎腳
❶1700年左右，路易十四風格的椅子
❷1710年左右，丹尼爾‧馬羅特製作的椅子
❸1750年代，路易十五風格的椅子
❹1750年代，英國喬治式風格的椅子

*1
喬治‧雅各布
（George Jacob 1739～1814）

新古典主義風格椅子的製作者，活躍於該領域，木雕裝飾的技術也相當高超，是法國最早使用桃花心木作為材料的人。

坐在法式低座位椅上開心玩牌的人與觀賽的人。

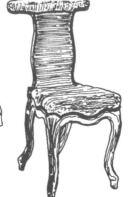

2） 新古典主義（Neo-Classicism）、路易十六風格

路易十六在位期間（1774～92，1789年發生法國大革命）的裝飾與建築風格，稱為**「路易十六風格」**。這個時期又稱為**「新古典主義」**時代。不同於路易十五時代以曲線為主體的華麗洛可可風格，此時主要強調以直線為主體的平衡設計。一般認為是因為義大利的龐貝城遺跡被挖掘出來，才使得古羅馬或希臘時代的古典風格再次風行。

相較於路易十五時代，觀察這個時代的椅子，可以發現設計上的變化。洛可可的特徵——彎腳，在這個時代變成垂直且腳尖偏細的直線造型，整體的比例顯得較為輕巧俐落。

另外，路易十六的王妃是眾所周知的瑪麗‧安東尼（Marie Antoinette，1755～93）。她曾讓喬治‧雅各布（*1）等家具工匠製作自己喜歡的椅子、家具（7-7）。

7-3
chaise à bureau

辦公時使用的辦公椅，也稱為法式辦公室安樂椅（fauteuil de bureau）。bureau一詞在法語中是指辦公室、辦公桌等意思。椅座與椅背都以藤或皮革包覆。四支椅腳分別位於椅座的前後兩端以及左右兩端，屬於較特殊的設計。大腿下端至膝蓋後側碰觸到椅座的面積較少，好坐又能保持美觀的姿勢。這也是一張考量到使用者舒適度的椅子。

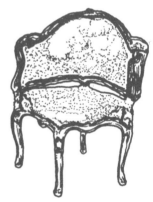

7-4
法式低座位椅
（chaise voyeuse）

該詞直譯後，為「窺視的椅子」之意。在貴族參加的沙龍裡，盛行紙牌等賭博遊戲，而這種椅子，正是為了觀賽的人方便看牌而設計的。扶手椅的椅背上端，設有讓觀賽者的手或手肘可以靠著的平台。

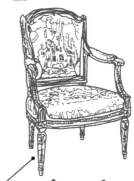

7-5
法式安樂椅
　　相較於洛可可時代的法式安樂椅，此時的骨架顯得較為方正。椅腳也從貓腳型轉變為尖端較細的直線形。

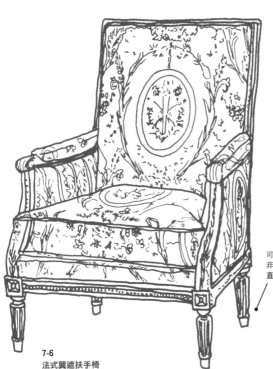

可注意到椅腳並非貓腳型，而是直線形。

7-6
法式翼遮扶手椅

7-7
瑪麗・安東尼的椅子
　　由喬治・雅各布製作，用於特里亞農宮（凡爾賽宮的離宮）寢室。

ENGLAND
1）安妮女王風格

　　安妮女王（1665～1714）在位期間（1702～14），當時英國的洛可可風格稱為「安妮女王風格」。因為受到荷蘭的強烈影響，此風格與之前的威廉瑪麗風格偶爾也會合併稱為英荷期（Anglo-Dutch）。

　　這個時代的英國開始向海外拓展，國內經濟成長，屬於穩定期。在這樣的時代背景之下，中產階級的生活水準提高，兼具舒適度與優雅外觀的椅子（7-8）也普及開來。花瓶形的美麗椅背經過曲面加工，以配合人體背部線條。此時不僅著重裝飾層面，也開始會製作考量坐姿的功能性椅子。椅腳則是屬於貓腳型，呈現微彎的S字形曲線。椅座大多是前寬後窄，材料以胡桃木為主流。

7-8
安妮女王風格的椅子
　　典型的安妮女王風格。椅腳屬於貓腳型，沒有橫木加強結構。椅腳與椅座的連接處面積較大，飾有爵床葉飾雕刻。花瓶形的椅背上也有雕刻。椅座前寬後窄。

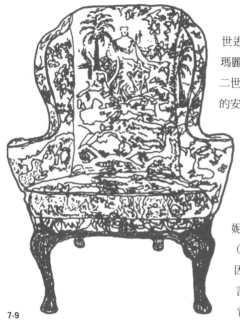

7-9
高背安樂椅（Wing chair）
整體以圖紋華麗的織品包覆。
大多會與室內的壁毯、地毯的圖
紋互相搭配。椅座上鋪有舒適的座
墊。

光榮革命（1688～89）發生後，詹姆斯二世逃亡到法國，其次女即為安妮女王，亦是瑪麗二世的妹妹。上一任國王威廉三世與瑪麗二世夫婦並沒有繼承人，於是由嫁到丹麥皇室的安妮即位成為女王（1702年）。

安妮女王時代雖與西班牙、法國爭奪制海權或殖民地而頻繁戰爭，但終究是英國占有優勢。英格蘭與蘇格蘭聯合組成大不列顛王國，成了現在所謂的「英國」，而安妮女王正是首位君主。安妮女王人品好，個性樸實，受到人民愛戴（不過據說因飲酒過度，晚年體型肥胖）。因此，安妮女王統治時期的英國，整體而言是個安穩的太平盛世。也因為有這樣的背景，才有餘力製作舒適的椅子、家具。

2） 喬治式風格

後繼無人的安妮女王歿後，德國的漢諾威選帝侯（Ernst August, Kurfürst von Hannover）登基為英國國王，成為喬治一世（在位期間為1714～27）。之後，截至喬治二世（1727～60）、喬治三世（1760～1820）統治的時代，建築與家具的風格一概稱為**「喬治式風格」**。有時也會將喬治四世（1820～30）的時代囊括進去作為一個類別，因此該風格的期間並未正式訂定。此風格的初期，亦即18世紀中葉以前，受到洛可可的強烈影響，之後變成以新古典主義為主的時代（當中也有哥德式和中國風）。

英國社會在17世紀後半發生光榮革命以後，海外貿易、工商業大幅發展，因此商人勢力紛紛抬頭。高級官僚、律師等知識階級的生活水準也隨之提昇。地主階級開始圈地，農業生產力提昇，農業革命隨之爆發。18世紀後半又展開工業革命。進入這樣的時代後，開始可以看出上流階級與中產階級生活方式上的差異。全體人民的生活水準提昇，家具、椅

子的需求也隨著提高。

在喬治式風格時期下，湯瑪斯·齊本德爾（Thomas Chippendale）、羅伯特·亞當（Robert Adam）等家具設計師與工匠紛紛登場，因此較少以喬治式風格來歸納所有家具風格，大多以齊本德爾風格或海波懷特風格（Hepplewhite）來區分，也比較容易了解。接下來將按照家具設計師（製作者）的風格來介紹。

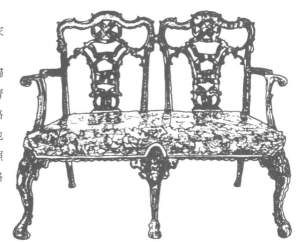

7-10
緞帶形背椅（Ribbon back chair，雙人座椅）
這是一張充分展現齊本德爾特色的洛可可風格椅子。椅背鏤空雕刻出蝴蝶結緞帶的模樣，屬於緞帶形椅背。前方的椅腳為貓腳型，後方的椅腳則是連著椅背的骨架，多為四角形。椅腳間無橫木支撐，椅座以花紋布料包覆，材料主要為桃花心木。

家具設計師風格

1. 湯瑪斯·齊本德爾（1718～79）：齊本德爾風格

齊本德爾是18世紀英國的家具設計師代表。不僅如此，他更是室內裝潢史和家具史上不能不提的重要人物。

談到齊本德爾的功績，首先可舉出他出版過室內裝潢、家具相關的設計書（＊2）。初版於1754年發行，之後還出了再版（1755年）、三版（1762年）等修訂版。當中，各式各樣的椅子

7-11
安妮女王風格的無扶手椅
椅背呈花瓶形，有葉飾等鏤空雕刻，椅腳為貓腳型。

7-13
中國風格的無扶手椅
齊本德爾後期的作品中，中國風格的椅子偏多，椅背採格紋或回紋（fretwork）設計。四角形的椅腳上還雕刻了竹子或中式花紋。

7-12
哥德式風格的無扶手椅
椅背的鏤空雕刻為哥德式風格的拱形。椅腳為四角形，前方的椅腳幾乎與椅座垂直，有橫木支撐。

*2
《The Gentleman and Cabinet-
Maker's Director》
（紳士與家具製作者的指南書）。

和家具都以寫實的美麗線條呈現。這種專門書籍過去從未出現過，因此不僅是家具工匠，即便是雕刻家或畫家也都紛紛搶購，參考書中的插圖。

在實際的家具設計上，並非以貴族為對象，而是以中產階級為對象，將便於使用的椅子和家具以洛可可、哥德式、中國風（在法文中稱為Chinoiserie）等風格呈現，並在市場上普及。椅背上的鏤空雕刻為其特色。洛可可風格的緞帶形背椅相當具代表性。雖然這款椅子採用洛可可風格的貓腳型椅腳，但完成品感覺得到一股英國韻味。垂直的椅背上，有的還會加上哥德式或中國風的格紋。材料則是多用桃花心木。

2. 羅伯特・亞當（1728～92）：亞當風格

這是齊本德爾風格之後流行的風格，極盛期為1760年代至90年代。羅伯特・亞當是一名建築師，在四兄弟當中排行老二。在義大利進行遺跡調查時，也會研究古代建築，因而開始設計受古羅馬和希臘影響的新古典主義建築，同時設計椅子或家具。整體風格帶有輕盈感，蛋形或心形椅背是一大特色。椅腳並非洛可可風格的貓腳型，而是腳尖偏細的圓形或四方形。材料主要使用桃花心木。他雖然與齊本德爾相差十歲之多，但在工作上似乎時有交流。

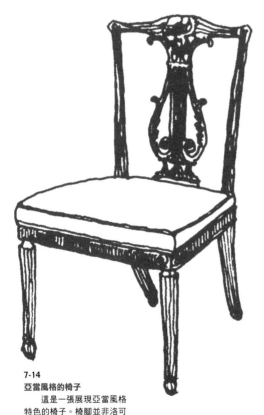

7-14
亞當風格的椅子
這是一張展現亞當風格特色的椅子。椅腳並非洛可可風格的貓腳型，而是尖端較細的圓形。材料為桃花心木。

3. 喬治・海波懷特（？～1786）：海波懷特風格

這是繼承亞當風格後將之簡樸化，並加入洛可可風格的設計。亞當的家具主要是以上流階級為對象，但海波懷特風格的家具到了18世紀後半，已經廣泛普及到中產階級等對象。他的設計不僅追求優雅，還著重於整體造型小巧、容易製作、實用等特點。這些都是海波懷特帶來的影響中必須掌握的重點。椅背大多是心形、圓形等特殊設計，尤以盾形椅背的盾背椅（Shield back chair）最具代表性。

使海波懷特成名的，是在他死後的1788年出版的一本設計書（*3）。這本書裡介紹了約300種以線畫呈現的家具設計。由於大受好評，甚至還出了再版（1789）、三版（1794）等修訂版。

材料大多使用桃花心木，也曾生產以平民為對象的便宜椅子，材料是國產山毛櫸等。

4. 湯瑪斯・雪里頓（1751～1806）：雪里頓風格

這是繼承了亞當風格、海波懷特風格，再加入路易十六風格的設計風格。這個風格的關鍵在於多用直線、講求功能性與實用性，但仍可在扶手或椅腳等處見到細膩的設計。椅子的特色在於堅固的方正構造、尖端偏細的垂直椅腳，以及椅背上的希臘風豎琴鏤空雕刻。

他原是布道者兼作家，因熱中於家具研究，所以出版了數本家具相關書籍。

材料大多使用桃花心木，但也會利用木紋漂亮的緞木（satin wood，西印度群島產）製作椅子。

7-15
海波懷特風格的盾背椅
椅背呈盾形。椅腳是尖端偏細的四角形椅腳，靠近尖端處做了突出加工，稱為方錐形腳座（spade foot）。

***3**
《The Cabinet-maker and Upholsterer's Guide》
（家具製作者與室內裝潢者的入門書）。

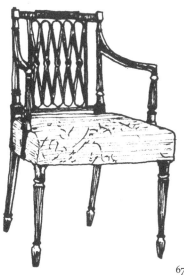

7-16
雪里頓風格的椅子
堅固而方正的椅子正是典型的雪里頓風格。椅背上有鑽石狀的格紋，材料使用桃花心木。

18世紀英國的家具設計師代表

家具設計師	流行時期	特色、代表性設計	使用材料	著作
湯瑪斯‧齊本德爾 （1718~79）	1730年代後半~ 60年代後半	融入了洛可可、哥德式、中國風等風格。緞帶形椅背。造成以中產階級為對象的功能性家具普及。	桃花心木	《The Gentleman and Cabinet-Maker's Director》
羅伯特‧亞當 （1728~92）	1760年代~ 90年代	受到古羅馬影響的新古典風格。蛋形或心形的椅背設計。因身為宮廷建築師，作品以上流階級為對象。材料多用桃花心木、緞木。	桃花心木、緞木	《Works in Architecture》
喬治‧海波懷特 （?~1786）	1770年代後半~ 1790年代	繼承了亞當樣式，也受到洛可可風格的影響。作品大多容易製作且具有實用性。盾形椅背。製作高級家具以及以中產階級為對象的家具。	桃花心木、緞木。以中產階級為對象的作品採用國產山毛櫸。	《The Cabinet-Maker and Upholsterer's Guide》
湯瑪斯‧雪里頓 （1751~1806）	1790年代~ 1800年代初期	繼承了亞當、海波懷特風格，同時受到路易十六風格的影響。作品具直線、功能性、實用性等特色，也兼顧優雅造型。使高級家具和以中產階級為對象的家具普及。	桃花心木、緞木、紫檀木、山毛櫸	《The Cabinet-Maker and Upholsterer's Drawing-Book》《Cabinet Dictionary》《The Cabinet-Maker, Upholsterer and General Artist's Encyclopaedia》

8

WINDSOR CHAIR

Late 1600s –

溫莎椅

堅固且重視功能性，
利用分工達到高效率生產，
就許多層面而言，
可謂近代椅子的起源

***1**

　　這種方法稱為綠色木工（green woodwork），夏克式家具的製作也使用此方法。即便到了現在，仍有一些木工匠和團體會利用腳踏車床來刨削剛砍下來的樹木，並製作成椅子。知名的有英國的麥克·阿柏特（Mike Abott）和美國的朵利·藍格斯納（Drew Langsner）等人。日本則是有NPO法人綠色木工協會（總部位於岐阜市）舉行推廣活動。

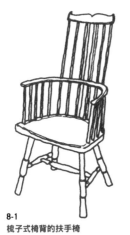

8-1
梳子式椅背的扶手椅
　　年代為18世紀初。椅背木條與椅腳均呈直線，是簡樸的溫莎椅早期風格。

　　17世紀後半左右，英國的農民會將容易取得的山毛櫸等木材，利用人力的腳踏車床（pole lathe）來刨削椅腳或椅腳橫木，製作出有椅背的木製椅（*1）。一般認為這就是溫莎椅的起源。然而，各地的旋床師傅或車匠在這個時代之前，就已經會做簡單的旋床椅子，因此溫莎椅的起源應該可以追溯到更久以前。

　　距離當時數百年的今天，溫莎椅仍為眾人使用，並且相當受歡迎。不僅如此，還對漢斯·韋格納（Hans Wegner）等北歐或日本的家具設計師帶來莫大的影響。

　　這款椅子的基本構造，可看到較厚的木製座板上有配合臀部形狀的凹陷，同一塊座板上直接插上旋床過後的椅腳、木條（又叫紡錘、輪輻，也就是椅背上的細木條）等。以此架構為基礎，後來誕生了許多富有變化的溫莎椅。

　　溫莎椅的特點整理如下：

1）依時代、地區而異，演變出富有變化的風格
2）分工製作
3）使用當地容易取得的材料
4）因為是農民使用的實用椅子，所以價格實惠，不同於上流社會所使用的椅子
5）位於倫敦郊區、森林資源豐富的海威科姆（High Wycombe）盛產這種椅子
6）對近代的椅子帶來莫大影響
　　接下來將詳細介紹以上特點。

1） 依時代、地區而異的風格

　　18世紀前的溫莎椅，椅背的形狀就像梳子，當時的風格稱為梳子式椅背（comb-back）（8-1）。椅背上方的橫木和椅座板之間，利用數根木條連接。早期的設計，椅背上只有木條，後來受到安妮女王風格的影響，椅背中央開始出現壺或小提琴等形狀的椅背長條木板（splat）。這類椅背板稱為小提琴式靠背板（fiddle-back splat）（8-2）。後來又出現像齊本德爾的洛可可風格一樣的鏤空雕刻椅背（齊本德爾椅背板）。椅腳也從直線形逐漸演變出貓腳型。到了18世紀中葉，梳子式的進化版扇形椅背（fan-back）（8-3）也問世

8-2
梳子式的小提琴靠背板樣式
　　附有小提琴形狀的背板。
椅腳為彎腳（貓腳型），上方
彎曲的部分飾有貝殼圖樣。

8-3
扇形椅背的扶手椅
　　年代為18世紀後半。木條
由椅座稍微向外擴張，一部分
連接到椅背上方的橫木。背板
為齊本德爾風格。

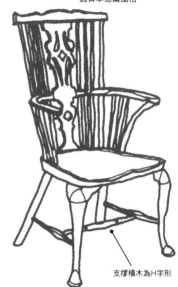

支撐橫木為H字形

8-5
**蘭開夏式（Lancashire）的
弓背扶手椅**
　　年代為1825年左右，是
蘭開夏地區製作的樣式，較一
般溫莎椅堅固且沉重。椅背上
方較厚，與扶手接合處則較
細。溫莎椅通常會因為地區不
同，而出現稍有差異的樣式。

支撐橫木為裙撐形

8-4
弓背（bow-back）的扶手椅
　　年代為1800年左右。骨架、
椅腳的材料為榉木，椅座則是榆
木。

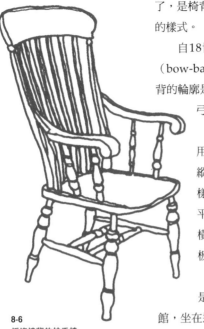

8-6
板條椅背的扶手椅
年代為1890年左右。椅背上使用的數片平板，椅腳則是利用旋床加工，表現出蘑菇或鬱金香的外形。支撐橫木是利用雙重H字形提高強度。

了，是椅背上的木條從椅座往外散開，連接到椅背上方橫木的樣式。

自18世紀中葉問世並且廣受民眾喜愛的，是稱為弓背（bow-back）或環狀背（hoop-back）的椅子（8-4），其椅背的輪廓是呈現弓或圓環狀的圓弧形。繼梳子式椅背之後，弓背成為主流。

到了19世紀，板條椅背（lath-back，椅背上使用細的平板）（8-6）、橫軸椅背（scroll-back，無縱向背條，採橫條樣式）、低椅背（low-back）等樣式紛紛出現。板條椅背並非使用圓桿，而是使用平板狀的木材，塑造出符合人體背部形狀的曲線。橫軸椅背沒有直木桿，而是架上橫跨兩端骨架的背板。

低椅背則是分成數種樣式，當中尤其受歡迎的是煙槍椅（smoker's bow）（8-7）。在酒吧或咖啡館，坐在這種椅子上一邊吸菸，一邊喝啤酒或咖啡放鬆的人很多，因而得名。其使用範圍廣泛，除了酒吧之外，也用於辦公室或一般家庭。工業革命後開始機械生產，進而大量生產。以實惠的價格販售應該也是普及的一大要因吧。當然，堅固這一點也不容忽視。

此外，隨著時代變遷，支撐橫木也有所變化。早期的溫莎椅並沒有支撐橫木，到了18世紀之後，開始出現曲線美麗的裙撐形（crinoline，意指放入圓環裙撐的裙子，又稱為牛角形〔cow-horn〕）或H字形的支撐橫木，甚至還有利用兩支橫向的支撐橫木加強H字形的作法。

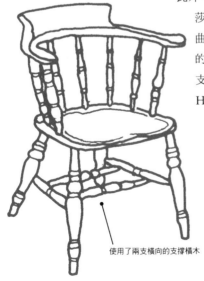

使用了兩支橫向的支撐橫木

8-7
煙槍椅
流行於19世紀中葉至1930年代的低背椅。

2）分工製作

　　溫莎椅的每個製程中都有專門的工匠，是以分工方式進行製作。19世紀初期，發展為最大生產地的溫莎地區的海威科姆，就有稱為bodger的旋床師傅，以及bottomer、framer、finisher等工匠負責作業。

　　bodger負責在森林中蓋小屋，利用腳踏車床（pole lathe）刨削山毛欅等木頭，製作椅腳或椅背的木條。材料基本上取自於小屋周邊的木材，會先以鋸子或柴刀將木頭裁切成可以旋床刨削的大小。利用這種現場加工的方式，可以省去搬運大圓木的麻煩。而且剛砍下來的木頭較軟，也有便於加工的好處。若是周邊樹木變少了，就會在森林間遷移地點，搬到樹木多的地方蓋小屋，採伐樹木，利用旋床刨削加工，不斷反覆。這跟日本以前的木地師（*2）為了木頭而奔走各地是同樣的道理。

　　bodger刨削後的椅子零件，會運到海威科姆的作業場所。在那裡，bottomer會以斧頭削榆木，做成椅座板，而framer會用榫接的方式，將椅腳或椅背上的木條組合到椅座板上，最後finisher會上漆或磨平修整，每位工匠都發揮各自的專業技能，完成一張椅子。

*2
木地師（kijishi，木工車床師傅）
　　木地師會以車床刨削木頭，製做器皿、碗盆等，起源非常古老。文德天皇（第55代）的第一皇子惟喬親王（844～897）據說即為此職業的根源。

　　親王受囚迫害，被囚禁於近江國的小椋谷（現在的滋賀縣東近江市永源寺的蛭谷、君畑附近）。該處位於樹木包圍的山中。有許多人因仰慕親王而聚集於此，用旋床刨削木頭。不過只要伐木，周圍的木材便會枯竭。於是開始有人會從小椋谷移動到日本其他各地的山中尋求木頭。因此即使到了現在，木地師當中也有人姓「小椋」。

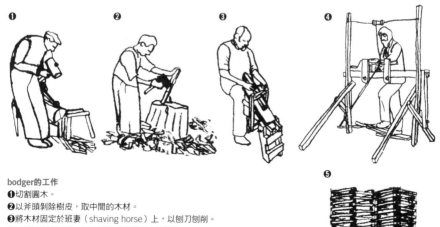

bodger的工作
❶切割圓木。
❷以斧頭剝除樹皮，取中間的木材。
❸將木材固定於班妻（shaving horse）上，以刨刀削削。
❹以腳踏車床刨削，加工椅腳或支撐橫木的形狀。
❺使木材乾燥。乾燥後，搬運至作業場所，framer會開始組裝椅子。

8-8
凳子
　　年代為1860年左右。由三支椅腳與裙撐形支撐橫木構成。

***3**
　　介紹海威科姆時，大多會說是位於溫莎地區，但嚴格說起來並不正確。雖然位置鄰近溫莎地區，但現在的行政劃分是屬於白金漢郡（Buckinghamshire，白金漢夏），並不屬於溫莎皇宮特區。

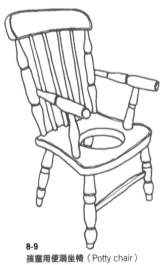

8-9
孩童用便溺坐椅（Potty chair）
　　年代為1880年左右。potty一詞是指小孩用的「馬桶」。雖說這是「馬桶」，但卻是有椅背木條、有椅腳，貨真價實的溫莎椅。

3） 使用當地容易取得的材料

　　善用附近森林的樹木。溫莎椅的產地海威科姆周邊，就會使用山毛櫸（beech）來旋床加工，利用榆木（elm）製作座椅板，若是曲木則會使用梣木（ash）或紫杉（yew）。

　　一張椅子會使用到數種木材，因此木頭的顏色各異，為了讓整體有統一的感覺，最後便會塗上黑色或深褐色的漆。

4） 價格經濟實惠

　　因為採分工方式，使得生產效率提升，進而得以量產。材料也使用當地產的木頭，並未使用進口的桃花心木或緞木等，因此有辦法將價格設定得經濟實惠，讓中產階級比較能夠買得起椅子。

5） 最大生產地——海威科姆

　　距離溫莎地區較近的海威科姆（*3），位於產山毛櫸、橡木、榆木等樹木的契爾屯丘陵（Chiltern Hills），木材資源豐富。因位於倫敦西北方約50公里處，要將製作完成的椅子運送到大消費區也非常方便。可能也曾經利用泰晤士河運送椅子。由於地理位置良好，自18世紀後半開始，溫莎椅的生產越發興盛，到了19世紀初，已是英國最大的椅子生產地。據說1875年時，海威科姆一天可以生產4700張椅子。人口方面，1880年代約13000人，到了1920年代，已增加到29000人。

　　現在家具廠商不斷減少，還在製作溫莎椅的公司只剩一間（Stewart Linford）。此公司的地點距離倫敦搭電車約30～45分鐘。當地也有大型購物中心，人口將近12萬人（海威科姆市區），是個市郊都市，類似東京近郊的八王子或所澤。

6）對椅子設計的莫大影響

1720年代起，溫莎椅被引進處於殖民地時代的美國，爾後，美國風格的溫莎椅開始普及。

近代的家具設計師或木工工匠也受其影響，紛紛製作出木條椅背樣式的椅子。舉例來說，漢斯・韋格納的孔雀椅（Peacock chair）、喬治・中島的休閒椅（Lounge chair）或圓錐椅（Conoid chair）等，即是該樣式的椅子。以日本來說，「松本民藝家具」曾經利用拭漆方式，製作了民藝風的溫莎椅，而豐口克平的輪輻椅（Spoke chair）（P243）、渡邊力的力溫莎椅（Riki Windsor Chair）也發表問世。在木工工匠中，村上富朗（P79）過去多年以來，不斷製作富原創性的美國風格溫莎椅。

8

＊＊＊＊＊＊＊＊＊＊＊＊＊＊＊＊＊＊＊＊＊＊＊＊＊＊＊＊

溫莎椅的命名由來

溫莎椅這個名稱，最早是記載於18世紀初，但溫莎椅的首次出現則是眾說紛紜。例如1709年時，針對某人財產所寫的遺書目錄上，寫著溫莎椅一詞。還有1724年時，帕希巴爾男爵寫了以下這段話語：「妻子在位於白金漢夏的老別墅庭園裡使用溫莎椅」。

溫莎椅名字的由來也有許多說法，一般認為應該是因為在溫莎地區製造而得名。不過，實際上溫莎椅樣式的椅子，在英國各地均有製造。位於倫敦西北區，有一塊名為契爾屯丘陵的森林資源豐富地帶，溫莎只占這丘陵的一小角。此地因木材豐富，距離消費區倫敦又近，因而盛行製作椅。較為有力的說法是，當這些椅子運送到倫敦時，據說利用桃花心木製作

高級座椅的人，都會用些許輕蔑的口吻評論鄉村風的椅子：「那是從溫莎送來的椅子。」這句話被簡略後，就直接變成了「溫莎椅」，進而廣為流傳。

另外也有一說，指出國王喬治二世（1727～60在位）或三世（1760～1820）獵狐狸時，在農家看見了溫莎椅後相當中意，之後便在溫莎城堡使用，因而得名。或許國王真的使用過，但依名字的由來來看，年代上並不吻合。

＊＊＊＊＊＊＊＊＊＊＊＊＊＊＊＊＊＊＊＊＊＊＊＊＊＊＊＊

美國風格的溫莎椅

殖民地時期的1720年代，溫莎椅傳到了美國。利用周邊樹木，經過旋床加工後即可簡單組合，而且還很堅固。於是，東海岸北部的新英格蘭地區、紐約、賓夕法尼亞州等地均開始製作溫莎椅，尤其到了1760年代以後，各地的設施、家庭都廣泛使用溫莎椅。

1）調整為獨自風格的美國風格

美國風格的溫莎椅，基本骨架與英國的相同，但外形些微改變，擁有獨自的風格。椅座板通常較厚，椅腳較英國風格向外撐（8-10）（*4）。椅背的木條較細，而且不使用背板，只使用木條。至於椅腳，則是有花瓶玉米狀（vase and corn）的裝飾，而且是直條狀，並非貓腳型。樣式變得非常簡樸、實用。

美國境內每個地區的溫莎椅也各有特色。例如紐約，就做出了弓背的變形版——延續扶手椅（Continuous armchair）（8-11）。經過曲木處理的椅背框跟扶手連在一起。而在羅德島州（新英格蘭地區），椅腳腳尖則是變得較細（short taper）。賓夕法尼亞州的費城一帶，則是做出了高背、低背等梳子式椅背的椅子。

之所以誕生不同於英國風格的設計，一般認為是因為美國沒有同業工會，工匠可在不受束縛的情況下製作椅子。另一方面，新

*4
用於椅座材料的松木、白楊木雖然易於加工，但是過軟，若在椅座邊緣利用榫接方式接合椅腳，便容易斷裂。為了解決此問題，會將榫接位置移到內側，使得椅腳變成向外撐的樣式。而英國風格的椅子，椅座板則大多使用不易裂的榆木，即使把榫接位置設在邊緣也沒問題，所以椅腳向外擴的情形很少見。

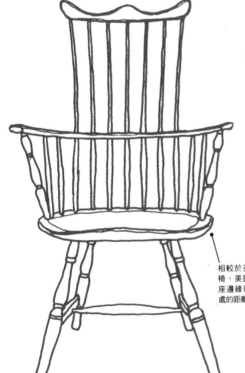

相較於英國的溫莎椅，美國風格的椅座邊緣與椅腳接合處的距離較大。

8-10
美國風格的梳子式扶手椅
請留意它與英國風格的差異。椅腳與椅座連接的位置靠近中央，椅腳向外擴，椅背的木條偏細。

天地的自由氣氛或許也是影響之一。

順帶一提，在美國大多將弓背稱為袋背（sack back）。這是因為冬天寒冷時期，會在椅背上套上像袋子一樣的套子，防止風鑽過椅背。

2） 費城成為最大生產地

溫莎椅雖然在美國各地均有製造，但費城才是最大的生產地。費城港口面向德拉瓦河，與美國南部和加勒比海貿易興盛，船隻運來棉花或砂糖，回程的船上則堆滿了椅子。一般認為費城本身是一個物流據點，也是使溫莎椅產量增加的理由之一。甚至有紀錄顯示1797年至1800年間，自費城輸出到哈瓦那的椅子多達1萬張。

3） 官方場合或家庭均適宜

在美國，溫莎椅廣泛用於許多場合。其中有名的是1776年湯瑪斯·傑佛遜（Thomas Jefferson）坐在溫莎椅上寫出獨立宣言的草案。而在7月4日獨立宣言署名之日，簽名者所坐的椅子就是溫莎椅。首任總統喬治·華盛頓（George Washington）也很喜愛溫莎椅，據說還在維農山莊的家中放置了27張溫莎椅。

4） 用材也是美國風格

材料方面，椅座板通常使用松木（pine）或白楊木（poplar，柳木的親戚），而堅硬又具黏性的楓木（maple）則是用來製作椅腳、支撐橫木或扶手柱（arm support），山胡桃木（hickory，胡桃木的親戚）或橡木（oak）則是用於曲木。費城生產的椅座板幾乎都是白楊木。英國風格的椅座板是榆木，旋床加工的部分多為山毛櫸。

椅背的骨架直接延伸到扶手，因而命名為延續扶手椅。

8

8-11
延續扶手椅
（Continuous armchair）
紐約一帶製作，椅背與扶手連在一起，屬於弓背樣式的椅子。continuous一詞是指「連續、不中斷」的意思。

5）搖椅正流行

在美國，19世紀中葉時，一款名為「波士頓搖椅」（Boston Rocker）〔8-12〕的溫莎椅樣式的搖椅相當流行。1840年左右，此樣式的搖椅開始在波士頓一帶製造，因而取了這個名稱。此款搖椅是最早利用機械大量生產的搖椅。

外形是以梳子式的紡錘形椅背扶手椅（spindle-back chair）為基本架構。

·椅背：由數根微彎的木條連接椅座，以及偏寬的椅座上方橫木。

·椅座：整體呈波浪狀。前側向下傾斜，後側則是向上翹起，各有曲線。木材的厚度為2英吋（約5公分），偏厚，相當堅固。

·木材：椅座為松木，骨架和椅腳為楓木，底下的弧形板（rocker）則是使用山胡桃木（胡桃科）等，不過基本上都是使用各個生產地容易取得的木材。

由於坐起來舒適，大獲好評，所以在飯店、酒吧等許多地方都會放置搖椅。通常家庭也會長年愛用，重新上漆或修理，傳承到下一代。

8-12
波士頓搖椅

溫莎椅名稱對照表

基本型態	別名	主要的衍生樣式
梳子式椅背〔comb-back〕（8-1）		·扇形椅背〔fan-back〕（8-3） ·板條椅背〔lath-back，細平板〕（8-6） ·氣球形椅背〔balloon-back〕 ·波士頓搖椅〔Boston Rocker〕（8-12）
弓背〔bow-back〕（8-4）	·環狀（hoop-back） ·袋背（sack back，美國的稱呼，會套上套子）	·延續扶手椅〔Continuous armchair〕（8-11） ·輪背〔wheel-back，背板上有象徵車輪的裝飾〕

（）內為本書的插圖編號。外形以椅背的形狀來命名。

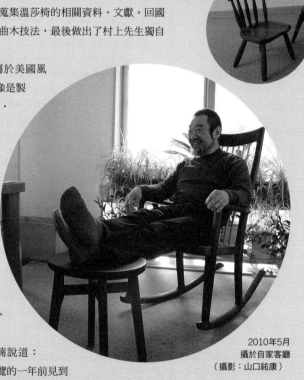

村上富朗的
溫莎椅

在日本，有好幾位親手製作溫莎椅的人，當中的權威可說是村上富朗先生。

身為細木工行第四代的村上先生，首次見到溫莎椅是在美國費城的木匠廳。當他見到該地展示的約200年前的溫莎椅時，當下一見鍾情，心想「怎麼會有這麼美的椅子！」。當時的村上先生在一些因緣際會下在紐約製作家具，但自從他在費城見到溫莎椅之後，便積極地蒐集溫莎椅的相關資料、文獻。回國後，他便開始製作溫莎椅，嘗試曲木技法，最後做出了村上先生獨自的溫莎椅。

村上原創的溫莎椅雖然是屬於美國風格，但椅子的剪裁總令人覺得就像是製作者本人。村上先生的體型微胖，個性直爽，粉絲也很多。而椅子所散發出來的氛圍，就像是美感當中飄散著惹人喜愛的氣息。

2011年6月某天，為期僅有一天的展覽會展示了近120張村上先生的椅子。據說他一個人就做了大約200張椅子，其中有一半以上是從椅子的主人那裡借來排在展覽會的。袋背、扇形椅背、兒童用椅、搖椅等，琳瑯滿目，實為壯觀。

在會場中，村上先生還喃喃說道：「溫莎椅的外形就是好啊。」展覽的一年前見到他時，他很謙虛地說了這段話。

「雖然已經過了60歲，但我還有更想做的事情。我的目標是追求木椅的極致，因為自己做出來的椅子美感還是不夠，所以我想做出更美、坐起來更舒服的椅子。」

展覽會結束的兩星期後，村上先生尚未實現他想做的事情便長眠了，享年62歲。真希望他能繼續製作椅子。

2010年5月
攝於自家客廳
（攝影：山口祐康）

*村上富朗
（1949～2011）
長野縣出生。國中畢業後從事家裡的木工業。自1975年開始，每隔幾年就會去美國，在紐約的家具製造商製作家具。2003年，作品於「現代木工家具展」（東京國立近代美術館）展出。在長野縣御代田町有工廠。

鍵和田務[*]：

溫莎椅和洛可可時代的椅子

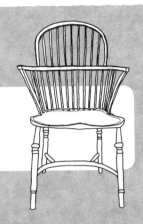

數百年後的今天也不顯落伍

　　溫莎椅可說是椅子的原點，在家具史上扮演非常重要的角色，在椅子當中也很有存在感。從它最初製造出來以後，流傳至歐洲各地、美國的庶民間，經過數百年，直到現在仍不顯落伍並且廣為使用，對椅子的大眾化帶來莫大的貢獻。

　　就實用性來說，它是利用手邊便宜的材料，用最少的量簡單榫接製作而成，也具有該有的強度。幾乎沒有任何裝飾可言，貫徹簡單的風格。製作上的分工大約分成20到30個部門，非常合理。不僅成本壓得下來，外形也具有美感。

　　在日本製作溫莎椅的松本民藝家具的池田三四郎先生，生前就曾說過：「那太厲害了，是一款極致的椅子。」，令人印象深刻。

洛可可的椅子坐起來最舒適

　　洛可可時代的18世紀歐洲，不僅貴族，中產階級（非貴族，如地主階層）的生活中也開始使用椅子。這是個椅子邁向大眾化的時代。

　　當時的椅子坐起來特別舒服，尤其是法國路易十五到路易十六時代的椅子。這是因為當時正處在上流階級沙龍文化最盛行的時候。他們會長時間坐在椅子上打牌、吃飯、聊天。若是椅子坐起來不舒服，根本受不了。因此，製作椅子的人不僅考量到外形，也在實用面上花了心思。他們會實際坐上去，專注地確認支撐腰部的地方以及靠墊舒適與否。靠墊裡填充的東西也不能太軟，坐著或靠著會稍微凹陷的比較適合。儘管當時的人對人體工學沒有研究，但已懂得透過體驗的方式慢慢掌握恰當的作法。

　　就設計層面而言，法國洛可可的曲線仍延續到現在的椅子上。首先，英國的齊本德爾等人受到洛可可的影響，到了雪里頓時代時，路易十六的古典風格影響很大，而這些便成了現在的現代古典風格。在一些歷史悠久的高級飯店裡，就會使用這樣的椅子。

　　查理·伊姆斯（Charles Ormond Eames, Jr）也研究過洛可可的家具。據說他常跑美術館，畫出許多草圖。國外的現代設計的設計師，都會學習古典再超越古典，創造出新的設計。即使是在古典當中，洛可可考量到曲線和舒適度的做法，也適用於所有椅子。

*鍵和田　務
1925年生。家具歷史研究員。歷任靜岡女子大學（現靜岡縣立大學）教授、實踐女子大學教授等，亦是生活文化研究所的負責人。著有《家具的歷史（西洋）》（近藤出版社）、《西洋家具大集結》（講談社）等眾多椅子、家具相關著作。（書名皆為暫譯）

9

SHAKER

Late 1700s –

夏克風格

在「美感建立於實用性」的
價值觀下製作出來的簡樸椅子，
是現代椅的根源之一

*1
震教（Shakers）
　　正式名稱為「The United Society of Believers in Christ's Second Appearing」（相信基督再現的聯合組織）。教徒會呈現出神狀態，一邊唱歌、喊叫、跳舞、擺動身體，一邊祈禱，因而被稱為震顛貴格會（Shaking Quakers）。
　　Shake一詞是搖晃、震動的意思，所以他們被稱為震教徒（Shakers）。雖然他們一邊搖擺一邊祈禱的樣子，跟夏克風格家具的簡樸印象似乎連不太起來，但他們平常其實是過著只有工作和祈禱的規律、樸實生活。
　　1774年雖然只有9個人到了美國，但透過傳教活動，到了1850年左右時，已經有6000人以上的教徒，在18個社區裡共同生活。不過因為面臨教徒高齡化，以及對外宣稱單身主義等教義無法得到他人共鳴，加上沒有一個強大的領袖成為教徒的精神支柱，人數逐漸減少。1900年左右，人數減少到1000人左右，1965年，因最後一個社區關閉，震教也就消失了。

　　簡樸、輕巧，又具功能性。以直線為主體，沒有任何裝飾。夏克椅雖由剔除一切贅飾所構成，但卻醞釀出一種獨特的存在感。它對家具設計師或木工工匠帶來很大的影響，被重新設計的椅子當中，也不乏設計名椅。不只椅子，夏克風格的家具或橢圓形木盒（oval box）等手工小藝品，至今仍人氣不減。

震教徒所做的椅子

　　夏克椅是指震教徒（Shakers）製作的椅子。震教是基督教新教之一的貴格會的分派(*1)。

　　1774年，由一位名為安·李（Ann Lee）的女性率領的9位震教徒，從英國的利物浦搬到了美國紐約，之後便在新英格蘭地區或紐約州等地組成社區，從事農作，開始過著自給自足的共同生活。他們遠離一般社會，信守和平主義、財產共享、單身主義等嚴格的教條，過著只有信仰與勞動的日子。在這樣的生活當中，夏克椅便誕生了。

夏克椅的特色

　　即便到了現在，仍有許多人喜愛夏克風格的椅子。1770年代後半，震教徒開始製作自己使用的家具，之後也到外頭販售，成了他們宗教團體的收入來源。1876年甚至在費城舉辦的獨立一百週年紀念博覽會展出，大獲好評。當時是椅子生產的巔峰時期。

　　以下介紹夏克椅的幾個重點。

1） 簡樸具功能性

　　針對夏克家具整體而言，一言以蔽之，就是簡樸且具有功能性。這表現出以樸實節約、純潔為信條的震教徒禁慾的觀念與生活態度。「美感建立於實用性」、「製作簡單、單純的東西」等教義，都紮紮實實地深根在製作者的身上。

　　輕巧也是夏克椅的一大特色。有了簡樸與功能性，大概就會自然而然追求輕巧吧。最能展現椅子輕巧的，就是將椅子掛在牆上的木栓板上這一幕。這是考量到打掃或討論事情需要較大空間時，所做出的實用設計。因為重視每天生活

必須的機能，才能夠不僅考量到椅子的舒適度、強度，還能夠達到輕量化的境界。椅子的每個部件都盡可能削到最薄，椅座並非使用木材，大多使用植物或羊毛繩編織而成。因此這是一把考量到使用者立場，又好用的椅子。

2）具代表性的梯背椅

震教徒只有9人來到美國，但當中並非有製作家具的專家。他們全是外行人，從頭開始製作家具、打造住所，慢慢地有木工工匠加入他們，製作技術也才得已提昇。

夏克椅當中，椅背由橫木構成的梯背（ladder-back，梯狀椅背，又稱為板條椅背，slat-back）樣式的椅子最具代表性（9-1）。這是美國初期的荷蘭風格家具中常見的樣式。到了17～18世紀，梯背椅在新英格蘭地區廣為使用。震教徒在這樣的基礎上，在椅子中加入了自己的信條，並加以改良。

把椅腳或支撐橫木用旋床加工成圓桿，裝上3片左右稍微經過曲木加工的背板。椅座則是利用燈心草搓成的繩子或手織羊毛帶編織而成。這是最基本的架構。由於構造單純，所以製作時完全沒有複雜的製程。重量輕、堅固又具有功能性，是完全展現震教徒思想的椅子。

釘在牆上的木栓板上倒掛著椅子，由此可見製作者花心思使房間裡的空間得以變大。

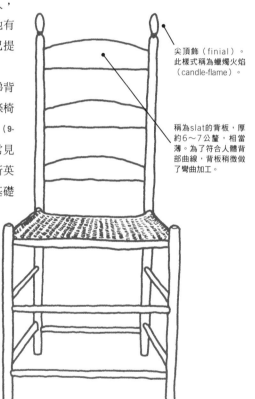

尖頂飾（finial）。此樣式稱為蠟燭火焰（candle-flame）。

稱為slat的背板，厚約6～7公釐，相當薄。為了符合人體背部曲線，背板稍微做了彎曲加工。

9

9-1
梯背無扶手椅
（Ladder-back side chair）
　年代為1850年左右。這是代表性的夏克椅樣式，使用了樺木與藤編。

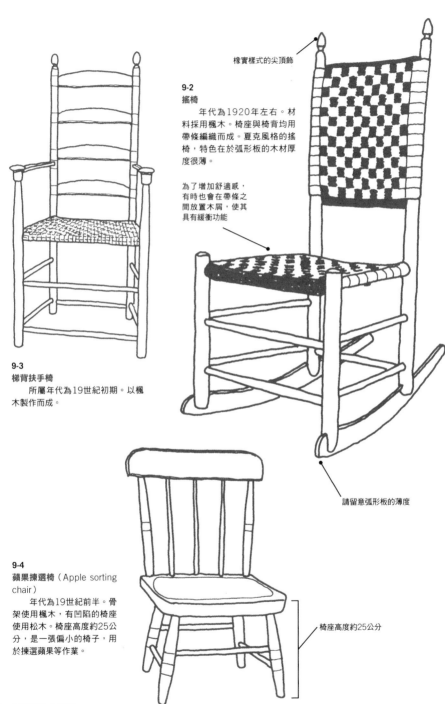

橡實樣式的尖頂飾

9-2
搖椅
　　年代為1920年左右。材料採用楓木。椅座與椅背均用帶條編織而成。夏克風格的搖椅，特色在於弧形板的木材厚度很薄。

為了增加舒適感，有時也會在帶條之間放置木屑，使其具有緩衝功能

9-3
梯背扶手椅
　　所屬年代為19世紀初期。以楓木製作而成。

請留意弧形板的薄度

9-4
蘋果揀選椅（Apple sorting chair）
　　年代為19世紀前半。骨架使用楓木，有凹陷的椅座使用松木。椅座高度約25公分，是一張偏小的椅子，用於揀選蘋果等作業。

椅座高度約25公分

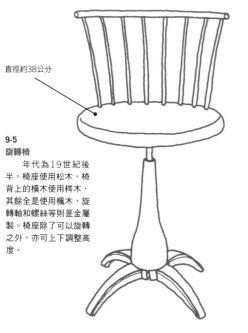

直徑約38公分

9-5
旋轉椅
　年代為19世紀後半。椅座使用松木，椅背上的橫木使用梣木，其餘全是使用楓木，旋轉軸和螺絲等則是金屬製。椅座除了可以旋轉之外，亦可上下調整高度。

9-6
凳子
　年代為20世紀前半。材料為楓木。椅座採用帶條編織，高度約40公分。

　　除了梯背無扶手椅或扶手椅之外，當時還製作出各式各樣的椅子。包括搖椅（9-2）、扶手椅（9-3）、旋轉椅（9-5）、兒童用椅、蘋果揀選椅（挑蘋果時坐的椅子）（9-4）、長椅、凳子（9-6）等，符合生活需求的椅子樣式齊全。在製作數量增加的1870年代，還依椅子大小編上編號，趨向規格化。尺寸最小的編號是0，最大則是7。

　　此外，從旋轉椅或蘋果揀選椅上，可以看到椅背和溫莎椅的梳子式椅背是屬於相同構造。由此可知，當時也受到18世紀後半在美國流行的溫莎椅的影響。

3） 尖頂飾為少數的裝飾

　　幾乎所有的梯背椅，後側椅腳上方都有尖頂飾（finial）。一般認為毫無裝飾的夏克椅，在這個部分可說是還留有少數精巧的裝飾。當中有橡實（acorn）形、蠟燭火焰形（candle flame）等形狀，依年代、製作椅子的社區不同，其樣式也有所差異。因此，它變成查明椅子製造地點或時代的線索。

　　不過，尖頂飾在實用面上，其實也扮演了很重要的角

色。根據製作夏克家具的木工工匠宇納正幸的說法，「圓桿的橫切面（斷面）若裁切完後直接使用，濕氣容易從橫切面進入。因此，若是做成蠟燭火焰的形狀，將切面修整得比較尖，進入的濕氣就能變少，當中其實藏有這種巧思。」

如此一來，即可發現夏克家具中的所有構造或設計，都有合理的原因，貫徹了將家具視為工具的原則。

4） 椅子材料為楓木或樺木等

夏克家具整體而言是使用松木（pine），但因為松木質地較軟，所以在椅子當中，除了凳子的椅座之外，不太派得上用場。椅腳或支撐橫木，都是選用較硬的闊葉木，尤其是楓木（maple）多用於旋床加工的部分（椅腳、支撐橫木）。除此之外，還會使用到樺木、山毛櫸、橡木、梣木、山胡桃木等。

另外，幾乎所有的椅子都會塗上亮光漆或著色劑。

5） 對後世帶來莫大影響

夏克風格的原則——簡單、功能性、輕量化這三個關鍵字，符合現代的設計方向。因此，許多家具設計師或木工工匠都受到夏克風格的影響，夏克椅也與溫莎椅、索涅特（Thonet）並列為現代椅的起源之一。

其代表人物便是丹麥的波・莫恩森（Børge Mogensen）。他親手製作了名稱就叫作「夏克椅J39」的椅子。莫恩森的好友漢斯・韋格納也製作了「夏克搖椅」。在日本，也有許多製作夏克家具或橢圓形木盒（*2）的木工工匠。

***2**
橢圓形木盒（oval box）
　這是一款呈現橢圓形的木盒工藝品。側板使用曲木加工，尺寸眾多。用途為擺放小東西或當作裁縫盒等。在日本，有宇納正幸（京都市）、井藤昌志（長野縣松本市）、山本美文（岡山市）、狐崎ゆうこ（長野縣飯島町）等木工工匠製作該木盒。

10

THONET

Early 1800s –

索涅特的
曲木椅

開發效率較佳的曲木技術，
帶來椅子製造的新革命

10

THONET
Early 1800s –

索涅特的曲木椅

在悠久的椅子歷史當中，有數個具有劃時代意義的風格與作品。其中，索涅特的曲木椅在技術、設計、生產體制、促銷等各層面均展現了新的作法，對近代的椅子設計或製程的影響力不可計量。德國的麥可·索涅特（Michael Thonet，1796～1871）從1800年代中葉開始製作的曲木椅，即使到了一百多年後的現在，仍相當活躍於業界。即使沒聽過索涅特這個名字，相信大家也應該都坐過椅背骨架呈弧形的曲木椅。

輕巧堅固，美觀價廉

提到索涅特曲木椅的特徵，直接了當地說，就是「輕巧、堅固、美觀、價廉」。根據這幾項要點接二連三出現其他富變化的樣式，並且量產銷往世界各地。接下來將介紹索涅特曲木椅值得讚許的數項事蹟。

10-1
年代為1850年左右。
No.1的原型椅。椅背為膠合板，前側椅腳為曲木。

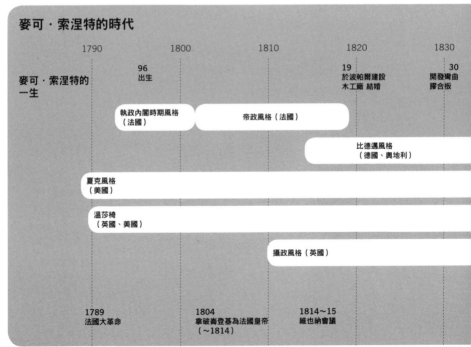

麥可·索涅特的時代

	1790	1800	1810	1820	1830
麥可·索涅特的一生		96 出生		19 於波帕爾建設木工廠 結婚	30 開發彎曲膠合板
		執政內閣時期風格（法國）	帝政風格（法國）		
				比德邁風格（德國、奧地利）	
	夏克風格（美國）				
	溫莎椅（英國、美國）				
			攝政風格（英國）		
	1789 法國大革命	1804 拿破崙登基為法國皇帝（～1814）	1814～15 維也納會議		

1） 曲木技術的開發

曾製作比德邁風格（Biedermeier style）（P100）家具的工匠麥可‧索涅特，為了更有效率地做出家具的曲線、曲面，而著手開發曲木技術。當初，他是將薄木板放入溶解了動物膠（*1）的熱水裡煮，接著將數片吸了動物膠的木板重疊，夾入呈現曲面的模具當中，使其彎曲、乾燥。這種彎曲膠合板，便是現在的成型膠合板技術的原型。之後經過不斷研究，才研發出蒸煮未乾燥木材，並使其彎曲的技術。

透過這些技術開發，設計的可能性變得更廣，進而可能做出光靠刨削做不出來的線條。由曲線組合而成的美麗椅子不斷被製造出來。甚至因為能做出符合人體線條的曲面，這項技術在功能面上也有很大的貢獻。再者，由於能夠彎曲未乾燥的木材，量產得以實現，也使價格變得穩定。使用在這項技術上的木材，大多是木質纖維較長、適合做成曲木的山毛櫸木。由於材料價格便宜，便能抑制成本。

*1
動物膠

　這是一種以動物性蛋白質為主要成分的黏著劑。長時間熬煮動物的骨頭或皮後，抽取膠原，並將其製成果凍狀，使其乾燥、凝固。使用時必須放入水中加熱（溫度需為60度以下），溶成具黏性的液體後即可塗抹。

　據說自古埃及時代即開始使用。而在日本，則會用於木卡榫或樂器等。

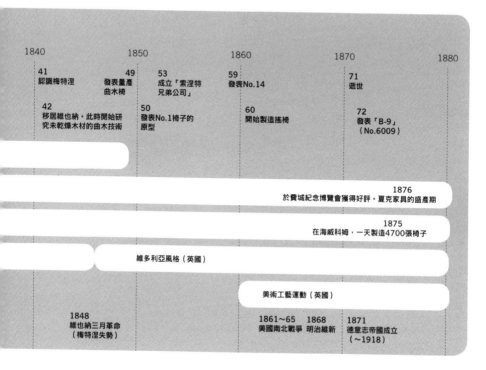

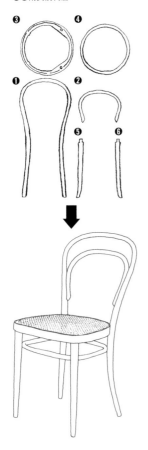

*2
　1立方公尺的箱子中，可以擺放36張14號椅的零件。

14號椅的6種零件
❶從後椅腳連到椅背的大U字形
❷放在大U字形內側的小U字形
❸椅座
❹環狀支撐橫木（初期樣式沒有這個部分）
❺❻兩支前椅腳

*3
　現在的德國索涅特公司，由麥可‧索涅特的第五個兒子雅各（Jakob）的玄孫克勞斯（Claus）、彼得（Peter）、飛利浦（Philipp）等人經營。

2） 零件精簡的簡單構造

　　為了減輕椅子的重量，必須設法利用少量的零件簡單完成一張椅子。舉例來說，索涅特的代表性椅子14號椅就僅由六個零件構成。組合零件時，納入了鐵製螺栓的接合方式。在製造階段，每種零件會分開加工，最後再集結零件，完成組合。利用這個方法即可降低運送成本。只要緊密地綑裝零件，運到需要使用椅子的地方（販售據點），最後再當地組裝即可（*2），這就是所謂的現地組裝方式（knock down）。當需要修理時，要換掉受損的零件也非常方便。

　　索涅特曲木椅有數千款，但基本構造都一樣，有些只有椅背設計不同罷了。因此，不同款式的椅子當中可共用的零件很多，從零件具有泛用性這一點來看，是相當有效率的。

3） 木材生產地即為工廠設置地

　　起初，索涅特是在現在德國的萊茵河沿岸城市波帕爾（Boppard）開始從事家具製作。之後，他移居到維也納，將椅子工廠蓋在現在的捷克、匈牙利、波蘭等地的山地。這些工廠設置的地點，全都是容易取得山毛櫸作為椅子材料的地方。為了提高品質，採伐適合曲木加工的山毛櫸後，必須馬上加工。這樣一來就不需要運送原木，而是運送加工後的零件，也能夠達到減少成本的好處。

4） 販售體制與促銷活動

　　如同上面的2）所述，當建構起現地組裝的體制後，即可在各個消費區設立銷售據點。在銷售據點組裝零件、完成商品，即可交貨給顧客。

　　促銷方面，則是積極地到博覽會或展覽會展出，同時製作設計性高的海報、各國語言版本的商品目錄，並以付費方式發放。

5） 活用人才

　　麥可‧索涅特夫婦共有14個子女，其中5個兒子參與父親的工作（*3）。長男負責經營，次男負責生產管理，三男則是負責設計，每個兄弟在各自負責的業務中發揮自己的能

力，並使索涅特兄弟公司的規模不斷擴大。尤其是同時具備設計品味與技術知識的三男奧古斯特（August Thonet），據說還開發了2000種以上的商品。

工廠的作業員，則是以低廉的薪資聘請工廠附近不具木工經驗的居民，因此事先就做好分工體制，細分製程，使作業單純化。此外，還開發了初學者也能馬上上手的加工機器。

由此可見，索涅特在椅子歷史上成為一個劃時代的存在，並不僅僅是利用曲木製作商品這一點而已。以當時而言，他們已經展開了先進的行銷活動，是企業經營型態的一大重點。

對後世帶來重大影響

索涅特曲木椅的誕生，為家具製造業界、設計師帶來極大的震撼，對後世帶來眾多影響。

1） 技術

不僅是利用未乾燥的木材進行曲木加工，以成型膠合板技術開發的先驅而言，能夠將層疊的木板彎曲，在歷史上也功不可沒。就彎曲這項技術來看，木製曲木椅還帶動了彎曲鐵等金屬所製成的椅子，例如馬塞爾・布勞耶（Marcel Lajos Breuer）的「瓦西里椅（Wassily Chair）」（P130）。這款椅子在1920年代中葉時，是由索涅特公司所生產的。（*4）

2） 設計

設計簡單、具有功能性，又兼顧優雅風格。索涅特的出現，一掃上流階級導向家具為主流的過去。索涅特的曲木椅至今仍廣為使用，正是因為那令人容易接受、普遍性的設計吧。

近代的椅子設計傾向於「輕巧、堅固、美觀、價廉」，這同時也是索涅特的基本原則，並追求「舒適」。

*4
後來的瓦西里椅由Standard-Mobel公司生產。而路德維希・密斯・凡德羅的懸臂型鋼管椅「先生椅（MR Chair）」，索涅特公司也參與了技術開發。

　　透過分工，各個零件分開製作，並且以現地組裝的方式組裝。在原料的產地建造工廠，並取得便宜的人力。用目錄或海報進行促銷活動。這種使後來的家具廠商拓展事業時得以參考的經營策略，在19世紀中葉即已建立。

麥可·索涅特的故事
（扼要介紹其生平）

「不是成功彎曲，就是失敗斷裂。」

創造出為木頭帶來曲線的有效方法

　　1796年，麥可·索涅特（Michael Thonet）出生於現在德國萊茵河西岸的波帕爾（Boppard）（*5）。父親是一名皮革師傅，卻在兒子10歲時，讓他到家具師傅那裡當學徒。當時，法國的上流社會流行帝政風格的家具，但德國儘管也受到帝政風格影響，簡樸且實用的比德邁風格家具仍在中產階級間普及。在家具師傅底下學得技術的索涅特，取得師傅（Meister）資格後，23歲便獨自開業。在波帕爾老城區的工作室，他致力於製作比德邁風格的家具。

　　比德邁風格的家具會使用許多和緩的曲線。要讓木頭呈現曲面，一般而言都是先將便宜的木材刨削出曲面，並且一片一片重疊黏起來後，再貼上桃花心木等高級木材。索涅特認為這個方法太費時費工，為尋求效率，於是創造出曲面膠合板（現在的成型膠合板的原型）製法。

*5
波帕爾是東京都青梅市的姐妹都市。

〔曲面膠合板的作法〕

主要準備材料
· 厚約2～4公釐的山毛櫸薄板
· 動物膠（取自牛皮或牛骨的
　黏著劑）
· 熱水
· 煮沸熱水的容器
· 彎曲的模具

　　將山毛櫸板放進已溶入動物膠的熱水中浸煮。將數片煮軟的木板重疊，並放入模具中，使其彎曲、乾燥。吸入動物膠的那幾片木板，乾燥後就會緊緊黏在一塊了。這個方法可以同時完成彎曲加工與木材的黏合，非常有效率。1830年左右，這個製法就幾乎完成了。

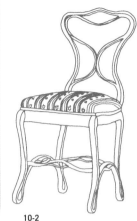

10-2
1835年，波帕爾時代的
成型彎曲膠合板製的椅子。

10

　　由於研發出這項技術，使得作業更有效率，在設計層面，也能夠展現以往無法完成的曲線。1841年，這項製法在奧地利、法國、英國等地申請專利。

因博覽會展出所得到的機會

　　從1839年的維也納博覽會開始，索涅特積極參加展覽會或博覽會展出，也藉此得到莫大的成果。1841年在科布倫茲（Koblenz，位於波帕爾北方約20公里處）舉辦的博覽會上，他認識了到會場參觀的奧地利與匈牙利的首相梅特涅（Klemens Wenzel von Metternich，維也納會議主席）。梅特涅對索涅特的技術很感興趣，勸他到維也納工作。於是1842年，索涅特一家人搬到了維也納，並且開始進行列支敦斯登宮殿（Palais Liechtenstein）的地板木片拼花工程、椅子製作等。

　　此時，索涅特也專注於開發新的曲木技術。在經歷許多嘗試與失敗後，完成的是彎曲較厚的未加工木材的製法。這是以高溫蒸木材，使其變軟後放進鐵製模具中固定，並使其乾燥的方法。聽起來似乎很容易，但當木材彎曲時，呈現弧形的外側會因為拉力而導致木頭纖維

❶ 木材

照一般方式彎曲時 ⬇ 木頭纖維會斷裂

中軸面

啪！

❷

利用模具，
使蒸軟的木材彎曲

母模具

鐵板

公模具

倒鉤　　中軸面

即可完成
曲木

斷裂，內側的纖維則是會彎曲。為了克服這個問題，想必是煞費苦心（*6）。

　　利用這項技法，最早完成的椅子是當姆椅（Daum chair）。這是1849年維也納市區裡的當姆咖啡館（Café Daum）下訂的椅子。這款椅子完美具備了輕巧、牢固，設計優雅且充滿美感各元素。零件也只有6件，壓低了製作成本。如此一來，索涅特曲木椅的基本形也完成了。這個樣式，之後以製造編號No.4的椅子成為基本商品。

　　1851年於倫敦世界博覽會上展出桌椅，獲得了銅牌肯定。自此之後，「索涅特的椅子」評價高漲，聲名大噪。1853年，他和5個兒子一同成立了「索涅特兄弟公司」。兄弟之間分擔不同業務，公司不斷發展。當他們在容易取得山毛櫸的各地山區建造工廠、增加生產量的同時，也將銷售通路拓展至全世界。1859年，他們發表了不朽名作14號椅，同時也創造出許許多多的椅子。不僅發揮了家具工匠的才能，還發揮了經營者才幹的麥可·索涅特，在1871年結束了他75歲的一生。

10-3
No.4

　1859年。當姆椅（製於1849年）的原型，是首波量產的椅子。

10-4
索涅特14號椅

　自1859年發表以來，至今已生產2億張以上，是一款超長期熱銷商品。材料為山毛櫸，椅座採用藤編。
❶早期樣式

　椅腳上沒有環狀支撐橫木，椅背也還是使用膠合板。

10

10-5
❷14號椅中廣為普及的樣式

　椅腳上有環狀支撐橫木，用以加強結構。

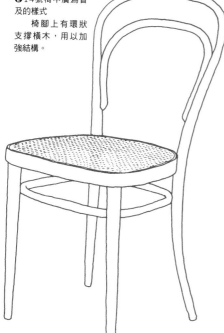

受14號椅影響的椅子

10-6
「哥特堡椅（Goteborg chair）」
設計師：艾瑞克・阿斯普朗德（Erik Gunnar Asplund）（瑞典人）

　1934年。用於瑞典港灣都市哥特堡的法院的椅子。後側椅腳與椅背相連的曲線極具美感。椅背上方的橫木是使用彎曲後的鋼材，並以皮革包覆。

10-7
「咖啡椅」
設計師：拉德・泰格（Rud Thygesen）、強尼・索倫森（Johnny Sorensen）（同為丹麥人）

　1981年。打從一開始就是參考14號椅製成。利用山毛櫸的成型膠合板製造，與真正的14號椅一樣輕巧、堅固、美觀且舒適。

10-8
與索涅特14號椅並駕齊驅的曲木名椅
維也納椅（Vienna chair）
（扶手椅No.6009、現在為No.209）

　　原型為1872年發表的「B-9」。一般認為這應該是麥可‧索涅特的第三個兒子奧古斯特為主軸所設計出來的作品，也是索涅特公司的代表作之一。

　　骨架使用山毛櫸，椅座採用藤編，跟14號椅一樣，零件只有6件。依照索涅特的基本原則，利用精簡的零件完成了這款輕巧（3.5公斤）且可量產的椅子。從扶手繞到背後的長曲線，設計也相當優美。

　　勒‧柯布西耶（法國建築師，P137）非常喜愛這款功能性又優雅的椅子。1925年舉辦的巴黎現代工業裝飾藝術國際博覽會（通稱裝飾藝術展）中，他就在自己設計的「新精神館」裡擺放了維也納椅。就連在他的工作室，平常也使用維也納椅。因為這樣，維也納椅曾被稱為「柯布西耶椅」或「新精神椅」。

　　愛用這張椅子的建築師或設計師很多。戰前，在勒‧柯布西耶事務所工作過的建築師前川國男，據說也曾在他的工作地點使用過這張椅子。此外，丹麥建築師，同時也是有名的照明設計師保爾‧漢寧森（Poul Henningsen，1894～1967），也在1927年發表了根據維也納椅重新設計的椅子。

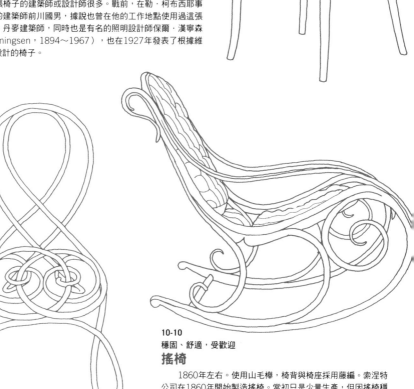

10-9
如同曲木編織品的
無盡椅（Endless chair）

　　1866年。於巴黎世界博覽會（1867年）展出。因獲得金獎而備受矚目。這張椅子不具實用性，只是為了展現曲木能做到這樣的境界。利用兩根木材，彎曲到宛如編織品一般。

10-10
穩固、舒適，受歡迎
搖椅

　　1860年左右。使用山毛櫸，椅背與椅座採用藤編。索涅特公司在1860年開始製造搖椅。當初只是少量生產，但因搖椅穩固、舒適，逐漸受到消費者歡迎。到了19世紀後半，在英國等地都是人氣商品。另外，美國從19世紀前半開始，便流行起名為「波士頓搖椅（Boston Rocker）」的搖椅。

　　畫家畢卡索（1881～1973）也在自己的工作室裡使用索涅特的搖椅。搖椅也曾出現在他的畫作上，如「Nude in a rocking chair」（1956年，新南威爾斯州立美術館〔雪梨〕收藏）、「Rocking chair」（1943年，龐畢度中心〔巴黎〕收藏）等。

19 Century EUROPE

1801－1900

19世紀的
歐洲各國
風格家具

邁向終結的風格家具
掀起一股復古風潮

中世紀以來，因君主的喜好或社會風潮引領的歐洲各國風格家具，在19世紀邁向終結。18世紀發生工業革命，透過機械化，開始大量生產；法國革命後，奢華的宮廷生活落幕（不過在拿破崙時代一度興起）；工會解散；英國的齊本德爾等設計師出現，使得以中產階級為對象的家具、溫莎椅普及……許多時代的潮流成了要因。

19世紀中葉到後半，索涅特的曲木椅商品化、威廉・莫里斯（William Morris）的美術工藝運動（Arts and Crafts Movement）、法國的新藝術運動（Art Nouveau）、美國流行簡樸且具功能性的夏克家具，都與近代設計息息相關。

接下來，將介紹在法國、英國、德國具代表性的19世紀風格家具。這個時代的風格家具，可以看見回歸古埃及、希臘、羅馬風格的痕跡。

FRANCE
1） 執政內閣時期（Directoire）風格

這是法國大革命（1789年）落幕後，自1795年左右（*1）開始，持續到拿破崙一世登基為皇帝的1804年為止的風格。

此時期適逢路易十六風格到帝政風格的過渡期，也持續受到16世紀風格的特徵──古希臘、羅馬時代的影響。例如代表希臘時代、樣式優美的椅子Krismos。弧線優雅的椅腳線條，也被執政內閣時期的椅子採用（11-1, 2）。

*1
　　1795年，在「1795年憲法」規定下，稱為「督政府（Le Directoire）」的五人執政官組成的政府成立。

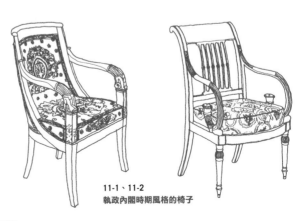

11-1、11-2
執政內閣時期風格的椅子

２） 帝政（Empire）風格

1804～15年拿破崙一世時代的風格（*2），採納了古埃及或羅馬等裝飾風格。據說是因為拿破崙遠征埃及、義大利等地後，對這些國家的古代風格難以忘懷的緣故。

在這個時代，有兩位活躍的建築師與室內裝潢設計師，分別是封登（Pierre-François-Léonard Fontaine，1762～1853）與佩西耶（Charles Percier，1749～1832）。在羅馬研究古代建築和藝術的兩人，回到巴黎之後受雇於拿破崙，並接二連三著手建築設計或室內設計。其中，有名的有馬爾梅松城堡（Château de Malmaison）的裝潢和家具設計。馬爾梅松城堡是拿破崙與第一任妻子約瑟芬的住所，裡頭擺放了古羅馬風的家具，這也成了帝政風格的先驅。之後，在凡爾賽宮或大特里亞農宮（le Grand Trianon，凡爾賽宮的離宮）裡，也擺放了帝政風格的家具。

這個時代的椅子，都是講求對稱的對稱風格（Symmetry type），整體而言給人一種厚重、欠缺高雅的印象，不過椅腳倒是採用了古希臘或羅馬常見的平緩曲線（11-4）。材料大多使用桃花心木。似乎是為了顯示皇帝的權威，代表拿破崙的N字裝飾也經常用於家具上（11-3）。

隨著拿破崙的勢力擴大，帝政風格也流傳到歐洲各地。不過，當拿破崙式微，這個風格也跟著衰退。

帝政風格後至新藝術風格前

拿破崙失勢後，到新藝術風格出現前的這段期間，每當統治者輪替時，即可從風格中看到變化。此時期的法國，王政復辟和革命反覆，政局相當不穩定。椅子的風格也彷彿呼應時代背景似地，並無設計原則可言。以製作層面來看，因機械化而開始量產以中產階級為對象的家具。

*2
意味著帝國、皇帝統治的Empire一詞，在英語與法語中的發音並不相同。在法國，若提到L'Empire（Le為英語中的The），通常是指拿破崙一世的帝政時代。

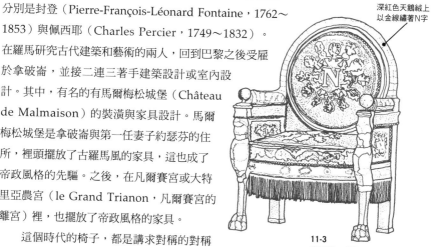

深紅色天鵝絨上以金線繡著N字

11-3
拿破崙一世的王座
由封登和佩西耶設計，椅背上飾有N字。製作於1805年左右。

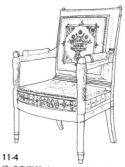

11-4
法式安樂椅（fauteuil，扶手椅）
帝政風格的椅背大多是四方形。桃花心木上裱有金色的青銅邊。後側椅腳呈現平緩的曲線。

11-5
參考路易十五風格的椅子

・王政復辟風格（或稱為路易十八風格）（1815〜24年）
→洛可可氛圍（洛可可復興風格，Rococo revival）
・查理十世風格（1824〜30年）
→哥德式氛圍（哥德復興風格，Gothic revival）
・路易・菲利浦風格（1830〜52年）
→哥德式氛圍、洛可可氛圍的路易十五風格
・拿破崙三世風格（1852〜70年）
→路易十六風格等許多風格混雜。當中也有受到中國、日本的影響。
於是，在19世紀後半時，展開了新藝術運動。

GERMANY, AUSTRIA, EASTERN EUROPE
比德邁（Biedermeier）風格

帝政風格對德國、奧地利也造成影響，自19世紀前半至中葉，更名為比德邁風格（*3），並廣為流傳。不過這種椅子不像法國是以貴族喜好為主，整體而言傾向於簡單、實用，是以中產階級為對象而普及。

不僅是受到帝政風格的影響，此時也受到不少英國的影響。德國的工匠都會參考雪里頓等人設計的椅子或攝政風格。而俄羅斯等東歐國家、北義大利、北歐也都紛紛製作比德邁風格的家具，並在市民生活當中普及。當時這樣的狀況，跟發生於19世紀末至20世紀前半的德國、奧地利分離派（Sezession）或包浩斯（Bauhaus）活動有關。

比德邁風格會在各國之間普及，也可歸功於1814〜15年舉辦的維也納會議（以《會議謾舞》聞名）。當時歐洲各國列強出席的會議廳裡放置的椅子，就是比德邁風格。

當時有名的家具設計師，有以維也納為工作據點的約瑟夫・丹豪森（Joseph Danhause 1780〜1829）。原先是雕刻家的丹豪森，參考帝政風格，做出了堅固又舒適的原創椅子（11-7, 8）。他選用了楓木、櫻桃木、樺木等硬木材當材料。

***3**
　　比德邁（Biedermeier）一詞，原意為「憨厚老實的邁爾」。在德語當中，Bieder意指老實、憨直，Meier則是常見的德國人名。後來合併成一個單字，表示「憨厚老實的人」。
　　由來是因為19世紀前半一首諷刺德國小資中產階級社會的詩中，出現了一位名為比德邁的虛構人物。
　　後來衍生為19世紀前期（1814、15年的維也納會議〜1848年法國二月革命和維也納三月革命那年）受中產階級歡迎的實用家具風格，稱為比德邁風格。

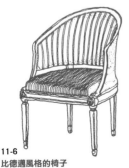

11-6
比德邁風格的椅子

11-7
丹豪森的扶手椅

11-8
丹豪森的無扶手椅

以繩索為概念的裝飾

11-9
特拉法加椅（Trafalgar chair）
英國海軍提督納爾遜一舉攻破法國的「特拉法加海戰（Battle of Trafalgar）」（1805）為椅子命名的由來。提督非常有人氣，因為英國海軍勝利，錨、繩索等概念均採用至椅子設計中。這款椅子的樣式是重新設計自Krismos。

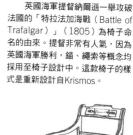

ENGLAND
1）攝政（Regency）風格

　　喬治三世（1760～1820在位）雖然在位期間長達60年，但最後的9年因為生病的緣故，無法親自掌管政務，由其子喬治王子（後來的喬治四世）代父攝政。這段攝政時代（1811～20）的家具、室內裝潢的風格，便稱為攝政風格。1800年左右至1930年喬治四世逝世這段時間所做的家具，也稱為攝政風格。

　　這個風格受到法國執政內閣時期風格、帝政風格的影響，帶有古埃及、希臘風情的椅子或家具，在19世紀前期問世（11-9, 10）。這個時代的家具設計師，包括湯瑪士·賀普（Thomas Hope，1769～1831）、喬治·史密斯（George Smith，1786～1828）等人。身兼小說家與工藝品收藏家的賀普，設計了參考古希臘時代Krismos的椅子。而史密斯則

11-10
以Krismos為概念的扶手椅

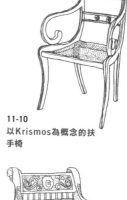

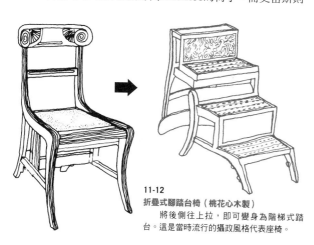

11-12
折疊式腳踏台椅（桃花心木製）
　　將後側往上拉，即可變身為階梯式踏台。這是當時流行的攝政風格代表座椅。

11-11
埃及風的椅子
（喬治·史密斯製作）

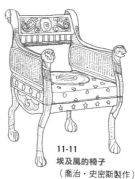

11-13
維多利亞風格的椅子
　採用固定包覆的舒適座椅。

11-14
氣球形靠背椅
　維多利亞女王愛用的椅子。

是製作了埃及風的椅子（11-11）、日本風的塗漆椅。

當時的英國社會是以中產階級為中心，留有權威主義氣息的攝政風格評價漸差。賀普的作品甚至遭到評論家嚴厲批評為「只不過是模仿古代風格的椅子」。

2）維多利亞（Victoria）風格

這個風格，是維多利亞女王在位時代（1837～1901）家具風格的總稱。當中有許多作品，會擺上過去各式各樣風格的華麗裝飾。從中可見模仿哥德式、巴洛克、洛可可等的古典主義傾向。由於製造型態轉變為機械生產，量產的古典家具劣質品也相當氾濫。

其中有一個新的變化，那就是在椅座裡放入彈簧，並且做出較大張的布面包覆椅（11-13）。坐起來的舒適度也大幅提昇。其中還運用到名為混凝紙漿（papier-mâché）的新技法（11-16）。這是將紙混入黏著劑、漿糊、砂等做出紙漿，並倒入椅子的模具當中，壓縮成形。乾燥之後，紙漿會變硬、具有強度，同時也具備耐久性。相較於木材加工，這個方式比較能做出複雜的形狀。椅子表面可以上漆或鑲嵌裝飾，因此完成後豪華又氣派，在當時造成一大流行。1870年左右，其人氣在整個歐洲蔓延開來。順帶一提，papier mâché一詞若直譯，是指「咬碎的紙」，衍生為紙黏土的意思。

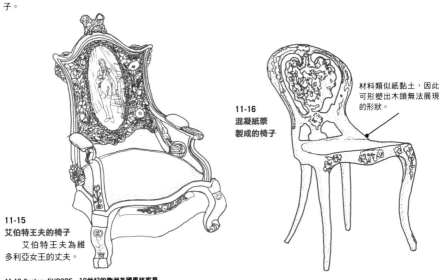

11-15
艾伯特王夫的椅子
　艾伯特王夫為維多利亞女王的丈夫。

11-16
混凝紙漿製成的椅子

材料類似紙黏土，因此可形塑出木頭無法展現的形狀。

12

ARTS & CRAFTS MOVEMENT

1850 – 1900

自19世紀中葉
嶄露頭角的
英國設計師新秀

美術工藝運動的時代

設計師與建築師批判保守風格家具、
機械化、大量生產，
展開新的活動

ARTS & CRAFTS
MOVEMENT
1850 - 1900

自19世紀中葉
嶄露頭角的
英國設計師新秀
美術工藝運動的時代

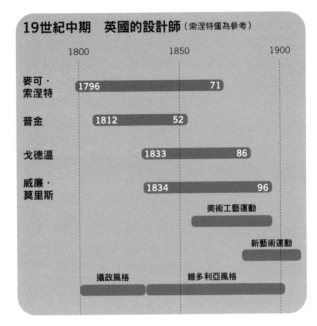

19世紀中期　英國的設計師（索涅特僅為參考）

在英國的維多利亞女王時代（1837～1901在位），許多家具的風格感受不到設計理念，純粹只是古典風格折衷後的結果。對此抱有疑問的英國革新派設計師、建築師、思想家等，自19世紀中葉起展開新的運動。其中包括以威廉‧莫里斯為核心人物所發起的美術工藝運動。這類運動不僅盛行於歐洲各地、美國，更蔓延到日本。

為哥德式風格傾倒的普金

對維多利亞風格採取批判立場的奧古斯塔斯‧威爾比‧諾斯摩爾‧普金（Augustus Welby Northmore Pugin，1812～52），是維多利亞時期首位追求新設計方向的設計師（同時也是建築師）。他受到15世紀哥德式風格的吸引（12-1），在1835年時出版了哥德式風格家具相關的設計書。「尊重材料的特性，把裝飾看作是構造上的要素之一，並非單純裝飾於表面的東西」，他抱持著這樣的想法，重視構造與實用性。在1851年舉辦的倫敦世界博覽會中，他也展出了桌椅（*1）。

*1
　　在倫敦世界博覽會中，索涅特的曲木椅獲獎，但普金的作品並未得獎。

注意到普金的想法與設計的，是美術評論家約翰·拉斯金（John Ruskin，1819～1900）。對於透過中世紀的手工藝所營造出來的質樸美感，他給予很高的評價，並且批判當時的維多利亞風格設計，甚至覺得大量生產只會降低工藝品的價值，連帶也拉了工匠的地位。而威廉·莫里斯正是受到此想法影響的人。

體現莫里斯想法的美術工藝運動

威廉·莫里斯（William Morris，1834～96）有數個頭銜，包括設計師、工藝家、建築師、畫家、詩人、思想家等。其中較為一般人所知的，應該是美術工藝運動（Arts and Crafts Movement）領導人的身分。

受到美術評論家拉斯金的思想莫大影響的莫里斯，開始抱持著反對商業主義、機械化大量生產的想法。他主張復興中世紀工匠所做出來的手工藝，重視貼近生活的簡樸樣式與構造，而非過度裝飾的設計。莫里斯這樣的想法，在19世紀中葉到後期，以美術工藝運動的形式擴展開來。

1861年成立了莫里斯商會（Morris & Co.）。在身兼建築師、設計師的菲利普·韋伯（Philip Webb，1831～1915）、畫家福特·馬多克斯·布朗（Ford Madox Brown，1821～93）的協助之下，商會開始從事椅子、家具、壁紙、紡織品等各種領域的設計以及製作銷售。其中以表現自然花草的設計最為知名。

不過，美術工藝運動在迎向20世紀時即落幕。莫里斯的目標是以一般大眾為對象，販售日常生活中會用到且物美價廉的實用品，但實際上卻也面臨到不順遂的困難面。由於不使用機械，採用手工打造，生產成本一定會高，因此變成一般大眾買不起的價格，最終無法獲得民眾支持。

儘管如此，莫里斯的思想依舊對歐洲各地、美國造成影響，促使往後發生新藝術運動（Art Nouveau）、德國的青年風格（Jugendstil）、美國的美術工藝運動等。此外，

12-1
普金的哥德式風格座椅
使用橡木。椅座與椅背以皮革包覆，為1840年左右的作品。

12

威廉·莫里斯
「家裡不能擺放沒用的東西、不美的東西。」

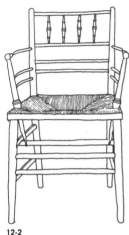

12-2
蘇塞克斯椅
　以旋床刨削山毛櫸，加工成椅腳、支撐橫木，並以榫接方式組合而成，最後塗上黑漆。椅座為燈心草編織而成。
　雖製作於1870年左右，但到了80年才作為基本商品販售。一般認為這個樣式是由韋伯所設計，但也有由布朗設計、用來放在房間角落的蘇塞克斯角椅（Sussex corner chair）（12-3）。

在日本由柳宗悅等人發起的民藝運動，或是組成「木芽舍」的森谷延雄身上，都能看見美術工藝運動所帶來的影響。

〔美術工藝運動的重點整理〕

‧反對機械化、大量生產

‧反對維多利亞時代的保守風格家具

‧以中世紀工匠手工為規範準則

‧追求實用且高品質

‧追求貼近生活、為生活而在的藝術

‧理想與現實的差距

→理想：向大眾提供便宜又高品質的商品

→現實：手工製作成本高，消費者轉為上流階級

‧功績

→為保守的設計界帶來一股新氣象

→被定位為近代設計思想的起點

→對各地造成莫大影響，促成新藝術運動等，甚至影響到日本

‧代表椅子：蘇塞克斯椅

莫里斯商會具代表性的椅子

　　莫里斯商會中受歡迎的椅子，有「蘇塞克斯椅（Sussex chair）」（12-2）和「莫里斯椅（Morris chair）」（12-4）。「蘇塞克斯椅」是將旋床加工後的零件組合，椅座使用燈心草編織而成的簡單椅子。這是參考蘇塞克斯地區（Sussex，英格蘭東南部）相傳的古老民藝風椅子製作而成，價格也相當經濟實惠。

　　「莫里斯椅」的椅背可以調整角度。椅座和椅背都會放上以布料包覆的靠墊，坐起來的舒適度應該滿好的。這兩張椅子應該都是由韋伯所設計。實際上，商會裡幾乎沒有莫里斯自己設計的椅子。

　　莫里斯的下一個世代當中，也出現了幾位認同美術工藝運動的設計師。接下來將介紹其中兩位。

12-3
蘇塞克斯角椅

12-4
莫里斯椅

　　1866年，莫里斯商會的經理沃林頓‧泰勒（Warington Taylor）在蘇塞克斯地區看到老工匠親手製作附鉸鏈的椅子，便告知設計師韋伯，後來即以此為靈感，將該椅子商品化。椅背、椅座、扶手都有靠墊。椅腳尖端則附有球輪。利用橡木製作而成。

亞瑟‧麥克穆杜
（Arthur H.Mackmurdo 1851～1942）

　　留有數件令人聯想到新藝術運動、以葉飾或漩渦為概念的作品（12-5）。

查理‧沃爾塞
（Charles F.A.Voysey 1857～1941）

　　「簡樸必須在所有細節中呈現。相較之下，費工的精緻部分反而比較容易呈現。」如同上述，他追求的正是簡樸。作品中多用心形設計（12-6）。

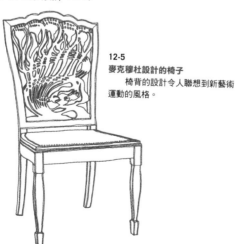

12-5
麥克穆杜設計的椅子
　　椅背的設計令人聯想到新藝術運動的風格。

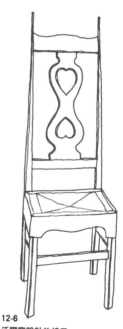

12-6
沃爾塞設計的椅子
　　椅背上使用了沃爾塞喜歡的心形設計。

愛德華・威廉・戈德溫
「無論任何一間房間裡，當所有家具以相同音調產生共鳴時，……才會令人認為這就是我們的藝術。」

英日風格的戈德溫

　　有一位建築師兼設計師，對於維多利亞風格的家具設計，雖然與莫里斯同樣抱持著批判的立場，但在美術工藝運動中則是走別的風格，他就是英日風格（Anglo-Japanese）家具的設計師——愛德華・威廉・戈德溫（Edward William Godwin，1833～86）。在1862年的倫敦世界博覽會上，他對展出的日本工藝品設計相當感動，就此愛上日本。

　　他的作品多由垂直與水平線條構成，作品的特色之一是骨架加入東洋風的簡單細膩樣式。莫里斯強調實用性，但戈德溫則是追求外形的優美。戈德溫多用直線的幾何學設計，對麥金托什（Charles Rennie Mackintosh）（P117）帶來極大影響。

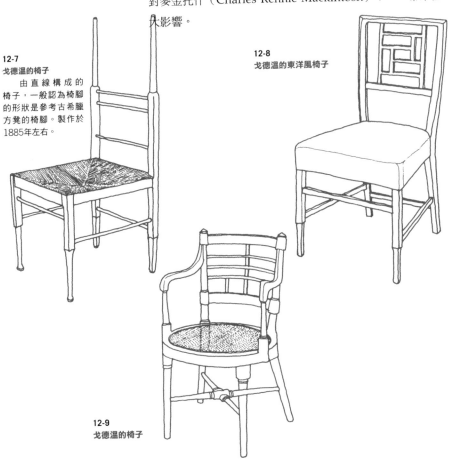

12-7
戈德溫的椅子
　　由直線構成的椅子，一般認為椅腳的形狀是參考古希臘方凳的椅腳。製作於1885年左右。

12-8
戈德溫的東洋風椅子

12-9
戈德溫的椅子

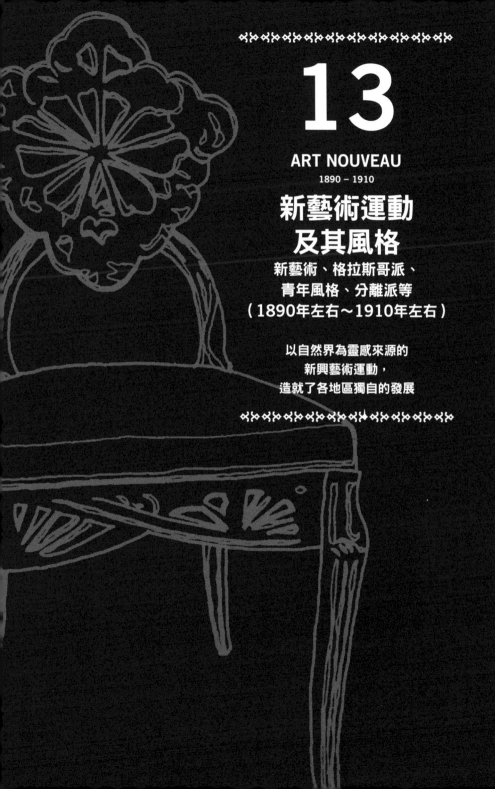

13

ART NOUVEAU
1890 – 1910

新藝術運動
及其風格
新藝術、格拉斯哥派、
青年風格、分離派等
（1890年左右～1910年左右）

以自然界為靈感來源的
新興藝術運動，
造就了各地區獨自的發展

13

ART NOUVEAU
1890 – 1910

新藝術運動及其風格
新藝術、格拉斯哥派、
青年風格、分離派等

所謂新藝術（Art Nouveau），是指受到威廉‧莫里斯等人發起的美術工藝運動影響，在1890年代於比利時、法國興起的新興藝術風格，流行至1910年左右。在法語當中，art是「藝術」，nouveau是「新」的意思。因此，Art Nouveau即為「新藝術」。

跟美術工藝運動一樣，新藝術的基礎，也是對於因工業革命而產生的量產商品抱持疑問，進而產生應在生活中活用藝術的理念。這也可以說是從過去的傳統風格邁向現代設計的過渡期中的活動。

新藝術雖影響各地，但都與各個地區的風土民情、文化融合，演變成獨特的風格。例如法國大多使用靈感來自自然界的曲線，德國或奧地利則是多用直線。

接下來將介紹新藝術的數個特點。

新藝術

國家	新藝術的運動名、組織名	主要家具設計師、運動中的領袖人物	代表的椅子
法國	新藝術	〔南錫派〕 艾米爾‧加雷 路易斯‧梅傑列 〔巴黎派〕 艾克特‧吉瑪	「加雷的椅子」 「梅傑列的法式安樂椅」
比利時	新藝術	范‧德費爾德	「于克勒自宅的椅子」
西班牙	現代風格	安東尼‧高第‧科爾內特	「卡薩卡爾威扶手椅」
義大利	自由風格 植物風格	卡羅‧布加蒂	「眼鏡蛇椅」
英國	格拉斯哥派（英國新藝術）	查理‧雷尼‧麥金托什	「山樓板條靠背椅」
德國	青年風格	里查德‧里默施密德	「音樂沙龍椅」
奧地利	分離派	奧托‧瓦格納 約瑟夫‧霍夫曼 約瑟夫‧馬里亞‧歐爾布里希 柯洛曼‧莫塞爾	「郵政儲蓄銀行的椅子」 「蝙蝠無扶手椅」 「費里德曼宅邸的椅子」 「普克斯道夫療養院的扶手椅」

1） 廣泛影響多領域

建築、室內裝潢、金屬、玻璃、陶瓷器等工藝品、繪畫、海報、時尚等所有領域，都納入了新藝術的思想。在椅子方面，不僅是家具設計師或建築師，像艾米爾‧加雷這位玻璃工藝家，也設計出樣式獨特的椅子。這個時代的設計師或作家，並不會專注於某一特定領域，而會涉獵不同類型的領域。

2） 大量大膽曲線的設計

這種設計的特色，就是會採用植物等自然界孕育出來的曲折形狀或線條，風格大膽，並會將富有變化的設計巧思組合搭配起來。椅背上經常使用以花草為概念的設計。「美的極致，在於自然所創造出來的單純曲線型態」，這段話正是設計理念的根本。

但是，完全符合這個定義的，是法國或西班牙等地的新藝術。德國或奧地利的新興藝術運動的風格，大多使用直線或幾何學的設計。

另外，雖說誕生了新的一股設計潮流，但也並非全面否定過去的風格。其中也有將哥德式、巴洛克、洛可可等風格融合在一塊的部分，甚至也有受到日本美術工藝的影響。

3） 裝飾性大於功能性？

這個風格往往採納從自由創意發想所誕生的嶄新設計，使用材料的方式也較為特殊。因為重視呈現出來的風格，椅子的舒適性或功能性等部分便經常遭到忽視。因此，當中某些風格在實用面上是無法被接受的，所以新藝術的風潮很快就過了。另一方面，也有像維也納分離派一樣標榜實用至上主義，重視功能性的活動。

4） 各地區獨立發展

新藝術的思想或設計，還擴展到法國或比利時以外的歐洲各國。在德國稱為「青年風格（Jugendstil）」，在西班牙則稱為「現代風格（Modernismo）」，隨著各國名稱不

同，每個地區也創造出各自原創的風格。

　　針對20世紀以後的設計，出現了包括裝飾藝術在內的數個活動、風潮。但其中也包含了持對立場的活動，他們就不是直接接受大量使用曲線的設計手法。

　　奧地利以奧托・瓦格納（Otto Wagner）為核心人物的維也納分離派就是其中一例。他們少用曲線，以幾何學的設計為主要理念。另外，因高背椅而聞名的英國查里・雷尼・麥金托什，年輕時為新藝術而傾倒，但過了30歲之後，便開始轉變為以直線為主體的設計。

　　而讓人覺得設計或思想都不同於新藝術的德國包浩斯（設立於1919年的國立造形學校）（P126），就與新藝術創始人范・德費爾德（Van de Velde）有很深的關係。35歲過後，曾經受邀至德國教導青年風格的德費爾德，因參與威瑪工藝學校的設立，後來也出任校長。這就是包浩斯起初的根基。

FRANCE 新藝術

　　以法國為例，距離巴黎和德國國境都很近的洛林地區，其首府南錫（*1）後來成為新藝術運動的據點。

***1**
南錫（Nancy）
　　距離巴黎東方約300公里。15世紀開始興起玻璃工藝。目前人口約10萬人。

1） 南錫派——設計椅子的主要人物

　　南錫派的設計師，傾向於以平緩曲線為特徵的洛可可風格，並融合以自然為概念的設計巧思，幾乎都是以動植物為概念的作品。

艾米爾・加雷
（Emile Gallé 1846〜1904）

　　他不僅是南錫派的核心人物，更是法國新藝術的先驅。雖然他原是玻璃工藝家，但也親手從事許多家具設計。「我們的根源，位於森林的深處、小河的岸邊、苔蘚的裡頭」如同他所說過的這句話，他對自然的感念是很深的，而這也經常表現在他的作品當中。此外，他對日本的美術工藝也有很

艾米爾・加雷
「生活當中，應該變得更藝術。」

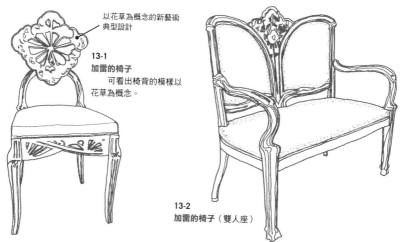

以花草為概念的新藝術典型設計

13-1
加雷的椅子
可看出椅背的模樣以花草為概念。

13-2
加雷的椅子（雙人座）

大的興趣，他甚至有作品是參考葛飾北齋或狩野派的圖騰，或是伊萬里燒陶瓷器上燒製的圖樣。

路易斯・梅傑列
（Louis Majorelle 1859～1926）

　　南錫派中代表性的家具工匠、設計師。年輕時設計了巴洛克和洛可可風格的家具，但後來因受到加雷的影響，設計變成了典型的新藝術作品（13-3,4）。其特色在於構成椅子的線條優雅又強而有力，最後完成的樣貌呈現雕刻般的氣息。尤其是櫥櫃家具或三腳鋼琴（13-5），在在展現出梅傑列獨到的特色。為了形塑出他所追求的造型，他偏好桃花心木或胡

13-3
法式安樂椅（扶手椅）
　　法國新藝術的椅子多半以設計為優先考量，但梅傑列會做出在功能面上看似沒有問題的扶手椅。

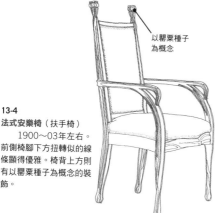

以罌粟種子為概念

13-4
法式安樂椅（扶手椅）
　　1900～03年左右。前側椅腳下方扭轉似的線條顯得優雅。椅背上方則有以罌粟種子為概念的裝飾。

13-5
三腳鋼琴
　　1903年左右與艾拉爾公司共同製作的作品。鋼琴腳上大量採用了雕刻要素。

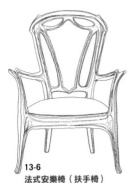

13-6
法式安樂椅（扶手椅）
製作於1902～03年左右。

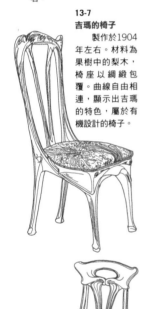

13-7
吉瑪的椅子
　　製作於1904年左右。材料為果樹中的梨木，椅座以綢緞包覆。曲線自由相連，顯示出吉瑪的特色，屬於有機設計的椅子。

13-8
蓋拉德的椅子
　　製作於1900年左右。椅座為桃花心木，以皮革包覆。

桃木等較硬的木頭。至於其他南錫派的作品，則是使用18世紀時常用的蘋果等果樹木材。其作業場所似乎已經改為機械化，作品數量眾多，因此也能夠以實惠的價格販售。

雅克・格魯伯
（Jacques Gruber 1870～1936）

　　知名彩繪玻璃設計師，但也親手製作過數張椅子（13-6）。

2）巴黎派——設計椅子的主要人物

　　相較於南錫派，巴黎派的作品較為輕巧、洗練。南錫派中，艾米爾・加雷的影響很大，但在巴黎派裡，設計師則是發揮各自的特色。

艾克特・吉瑪
（Hector Guimard 1867～1942）

　　建築師、設計師。除了木頭以外，還接觸過許多素材，例如金屬、玻璃、鋼筋水泥、陶器等，尤其常用到鐵。他因設計地下鐵的路面出口、車站內部而聞名。因此，新藝術有時也被稱為地下鐵風格（Metro style）。

尤金・蓋拉德
（Eugène Gaillard 1862～1933）

　　家具設計師（13-8）。

BELGIUM　新藝術

　　新藝術的創始人，一般認為是比利時的建築師兼設計師范・德費爾德。受到美術工藝運動影響的德費爾德，在建築師維克多・奧塔（Victor Horta）等人與「在生活中善用藝術」、「將裝飾與構造一體化」的思想之下，創造出全新感覺的家具與建築物。

新藝術的創始人
范·德費爾德
（Van de Velde 1863～1957）

范·德費爾德
「在這世界上，有的就是對食物的欲望。藝術家也應該設法滿足這個現實。」

　　建築師、設計師。在巴黎的美術學校學習繪畫，原本邁向畫家之路，但中途改變志向，轉向工藝、建築發展。

　　1895年，他在布魯塞爾郊區的于克勒（Uccle）建造了自己的住家。裡頭擺放了以直線為主體、設計俐落的椅子（13-9）或桌子，而整體建築和室內裝潢，也展現了德費爾德「將藝術融入生活」的思想，頗受好評。注意到這棟德費爾德宅邸的人，是薩穆爾·賓（Samuel Bing）。新藝術這個名字正是來自他開的店。當時他在巴黎有一家店，請德費爾德為他新開張的店鋪裝潢。從此以後，德費爾德的名聲便遠播整個歐洲。

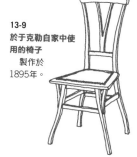

13-9
於于克勒自家中使用的椅子
　製作於1895年。

　　1901年他受邀到德國，針對青年風格（德國的新藝術）進行指導。接著擔任工藝學校（後來的包浩斯）校長一職。當時他便離開新藝術，改走簡單且強而有力的設計路線。

維克多·奧塔
（Victor Horta 1861～1947）

　　建築師。新藝術建築的先驅之一，親自參與許多建築設計或室內裝潢設計。塔塞爾公館（L'Hôtel Tassel）的樓梯間、他私人住家的室內裝潢，都被視為典型的新藝術建築。他也設計椅子（13-10）。

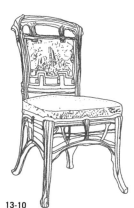

13-10
布魯塞爾索維爾公館
（Hotel Solvay）的椅子
　1895～1900年左右。材料為果樹。

SPAIN 現代風格

　　在西班牙，新藝術稱為現代風格（Modernismo），並且流行於以巴塞隆納為中心的加泰隆尼亞（Catalunya）地區。不過在西班牙，這不只是一種新興藝術運動，還是一種要恢復加泰隆尼亞地區傳統文化的運動。加泰隆尼亞地區承襲了哥德式風格和伊斯蘭教的傳統，能看出這些傳統對該地區造成的影響。

　　就椅子而言，建築師安東尼·高第·科爾內特的設計相當具有震撼力。

13-11
卡薩卡爾威扶手椅
（Casa carved armchair）

　　1900年左右。材料為胡桃木或是橡木。製作的人可能必須擁有雕刻家的資質與天賦吧。這是為了卡爾公館（Casa Carved）所做的椅子。比起椅子的外形，坐起來似乎相當舒適。

13-12
無扶手椅

　　這也是放在卡爾公館裡的椅子。

安東尼・高第
「直線屬於人類，曲線屬於上帝。」

***2**
自由風格

　　名稱的由來是位於倫敦的利寶（Liberty）百貨公司。當時利寶百貨公司裡，販售許多新藝術風格的商品。但不知道為什麼，只有義大利將新藝術稱為自由風格（Stile liberty）。

13-13
眼鏡蛇椅（Cobra chair）

　　1902年杜林國際裝飾美術展展出。由獨特曲線構成的樣式帶給人衝擊，得到了最優秀獎。材料使用木材、羊皮紙、鍛造後的銅等。

> 聖家堂的設計師
> ## 安東尼・高第・科爾內特
> （Antonio Gaudi y Cornet 1852～1926）

　　他以身為目前尚在建造中的聖家堂設計師而聞名。他也會針對他設計的建築裡擺放的椅子進行設計，那些作品會在考量到空間整體的情況下製作出來（13-11, 12）。從他的設計當中，可以看到不同於新藝術的曲線運用方式。又或者該說，這些曲線是只有高第才展現得出來的。

ITALY　自由風格、植物風格

　　在義大利，發生於19世紀末至20世紀初的新興藝術運動，稱為自由風格（Stile liberty）（*2）或植物風格（Stile floreale，花的風格）。家具設計師奧格斯丁諾・勞洛（Agostino Lauro）等人設計的椅子，非常接近法國的新藝術風格。而這個時期，最活躍的人是卡羅・布加蒂（Carlo Bugatti）。

> ## 卡羅・布加蒂
> （Carlo Bugatti 1856～1940）

　　他所製作的家具，摻入了東方、非洲氛圍，具有獨特風格，反而比較不像是新藝術風格，因而有許多具原始藝術

（Primitive art）氛圍的椅子（13-13）。椅子的材料不僅會用到木頭，還會用到羊皮紙、皮革、金屬等。1904年以後他住在巴黎，從事銀器設計師、畫家的工作。

ENGLAND 格拉斯哥派
英國新藝術

　　法國或比利時的新藝術設計，在英國難以被接受。

　　在這樣的環境背景之下，蘇格蘭的工業都市格拉斯哥（Glasgow），以建築師麥金托什為主的四個人組成了「四人組 The Four」。其他三人分別是後來成為麥金托什妻子的瑪德麗特・麥克唐納（Margaret MacDonald）、妹妹法蘭西斯（Frances MacDonald）以及賀伯特・麥克奈爾（Herbert MacNair）。他們受到美術工藝運動、法國新藝術運動的影響，也以藝術革新為目標。雖然他們在英國國內的風評並不好，但在歐洲大陸卻逐漸受到矚目。

查理・麥金托什
「所有的裝飾，都應該成為建築物本質的一部分。」

設計出椅背高聳的梯背椅
查理・雷尼・麥金托什
（Charles Rennie Mackintosh 1868~1928）

　　他是建築師、設計師，晚年則是一名畫家。出生於格拉斯哥，在當地的美術學校念書，他的地位就像是格拉斯哥派的領袖人物。若提到麥金托什，一般可能會想到椅背異常地高且很有名的「山樓板條靠背椅」（13-15），但其實他最主要是從事建築師的工作。

　　椅子或家具的設計，是他受到美術工藝運動和英日風格戈德溫的影響，從20出頭的年紀就開始做的。以美術工藝運動為例，他尤其受到查理・沃爾塞那種善用構造與材料特性的功能設計所吸引。而從戈德溫身上，他則是學到了運用垂直所做出來的幾何學設計。此外，他的作品中也用到法國新藝術的特徵，也就是自然所形塑出來的形狀或線條，結果就產生了直線和曲線巧妙融合的麥金托什獨特風格。

　　德國的青年風格或霍夫曼等人的維也納分離派等，各方面都受到麥金托什很大的影響。不過，霍夫曼重視舒適感等功能面，但麥金托什則是一切以設計為考量，對於坐起來是

13-15
山樓板條靠背椅
（Hill House Ladderback Chair）

　　1902年。材料為樺木，椅座為布料包覆，顏色為黑色。這是麥金托什的代表作。椅背高達141公分。這張椅子放置於華特・布萊奇（Walter. W.Blackie）公館的山樓（The Hill House）臥室裡。麥金托什的裝潢基底為白色，在白色空間裡放置一張黑色的椅子，顏色的對比更帶出美感。坐起來雖然不舒適，但是這項設計具有吸引人目光的存在感，因而聞名世界。

13-14
亞皆老街餐館椅
（Argyle street tearooms chair）

　　1897年。材料為橡木。麥金托什雖然設計了為數眾多的高背椅，但這張才是他第一次親手製作的高背風格椅。雖然椅子強調水平和垂直線條，但從中也能感覺到新藝術的氣息。椅背上鏤空的部分，據說是以飛鳥為概念，但真相不明。

否舒適、好用，似乎不那麼在乎。

GERMANY　青年風格

　　在德國，19世紀末到20世紀初的新興藝術運動，稱為青年風格（Jugendstil）。這個命名是來自於1896年在慕尼黑發行的雜誌《Jugend》。在德語中，jugend意指「青春或青年」，stil則是「風格（style）」的意思，因此也譯為「青春風格」。美術工藝運動追求的貼近生活的實用性、新藝術以動植物為概念的柔和曲線，或是麥金托什等格拉斯哥派的直線氛圍等，這些19世紀後半起在歐洲各地興起的新潮流，都納入青年風格當中。只不過那強而有力的風格，總覺得散發出德國人的民族性。果然德國人對事物的感受，和法國是不同的。這股風潮也連帶影響了1919年設立的包浩斯學院（國立造型學校）。

　　代表的設計師有里查德‧里默施密德、彼得‧貝倫斯等人。1901年，新藝術的創始人范‧德費爾德從比利時移居到德國，並以指導青年風格的身分在此展開他的藝術活動。

工業設計的先驅
里查德‧里默施密德
（Richard Riemerschmid 1868～1957）

　　他製作的椅子或家具，都是簡單又具功能性的設計（13-16）。親自做了許多重視舒適度，以一般大眾為對象的家具。他也堪稱是第一個以人體工學的角度設計家具的人，並且被定位為工業設計的先驅。

AUSTRIA　分離派

　　奧地利雖然也受到法國新藝術的影響，但在1890年代後期，維也納興起了分離派（Sezession〔德語〕），出現了背離保守歷史風格的活動。這個風格排斥新藝術那種曲線型態，而是以幾何學、簡單的設計為主軸。核心人物有奧托‧瓦格納、或其學生約瑟夫‧馬里亞‧歐爾布里希、約瑟夫‧霍夫曼等人，就連畫家克林姆（Gustav Klimt）也參與其

13-16
音樂沙龍椅
　　1899年，為了德國美術展的音樂沙龍所製作，是青年風格的代表性椅子。材料是胡桃木，椅座以皮革包覆。

中。

1930年，霍夫曼和莫塞爾等人設立了「維也納工坊」（Wiener Werkstätte）。他們的目標是製作簡樸又優質的家具等家庭用品，並且以追求舒適、好用為理念。

這個時代的奧地利設計師，創作出數張現代也適用的名椅。

> **重視功能的實用主義者**
> ## 奧托·瓦格納
> （Otto Wagner 1841～1918）

雖然他是一名建築師，但也留下了「郵政儲蓄銀行的椅子」（13-17, 18）等名作。他同時也是近代理性主義建築的先驅。重視功能面，是抱持著「應該基於需求構築構造，而非基於風格構築建築」理念的實用主義者。除此之外，他還在維也納美術學院裡教導霍夫曼等人，在指導後進上也頗有成績。

> **「維也納工坊」的創辦人**
> ## 約瑟夫·霍夫曼
> （Joseph Hoffmann 1870～1956）

建築師、設計師。除了建築以外，還從事家具、陶藝、玻璃、餐具、書籍裝訂、紡織品等各領域的設計。可說是代表19世紀末到20世紀前期奧地利的全方位藝術家。他拜瓦格納為師，是維也納分離派的核心人物。參考莫塞爾和美術工藝運動，設立了「維也納工坊」。

雖然他也會運用平緩的曲線，但由於受到格拉斯哥派的麥金托什的強烈影響，進而奠定了不同於法國新藝術的獨特風格。採用直線、幾何學圖樣或正方形的設計也相當引人注目。後期的設計對裝飾藝術造成了影響。

在椅子或家具方面，則是追求建築與裝飾的一體融合，完成了重視舒適等功能性的設計。（13-19, 20）

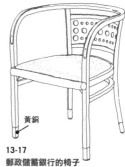

黃銅

13-17
郵政儲蓄銀行的椅子
　1905～06年左右。維也納郵政儲蓄銀行，是瓦格納設計的眾多建築物中具代表性的建築，而這張椅子，是為了銀行的會議室設計的。整體散發出裝飾藝術的氣息。自椅背到扶手和前側椅腳的曲木是由索涅特公司所加工的。材料為山毛櫸。有數個地方使用了黃銅，椅座以布料包覆。

13-18
郵政儲蓄銀行的凳子
　1904年。使用於維也納郵政儲蓄銀行。四個面都是相同的曲木框，製造公司為索涅特公司。

13

13-19
蝙蝠無扶手椅
（Fledermaus side chair）

1907年製作。材料為山毛櫸，椅座以布料包覆。維也納的蝙蝠歌廳（Kabarett Fledermaus），包括室內、家具、餐具等，都是由霍夫曼負責設計，這張椅子也是當時所製作的。

椅背上方的橫木與椅背之間、椅腳和椅座之間的接合處所放置的球體，吸引眾人目光。它不但美觀，還有加強結構的作用。由擅長曲木加工的索涅特公司製作。

這顆球除了能強化構造，還使椅子外形耳目一新

13-20
機器座椅
（Sitzmaschine，乘坐的機器）

椅背的角度可調整。椅背與側板上都有方形挖空設計，也使用了兼具加強結構與裝飾功能的球體。

12-21
費里德曼宅邸的扶手椅

1898年左右。材料為胡桃木。

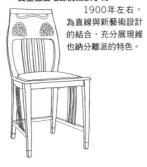

13-22
費里德曼宅邸的無扶手椅

1900年左右。為直線與新藝術設計的結合，充分展現維也納分離派的特色。

約瑟夫·馬里亞·歐爾布里希
（Joseph Maria Olbrich 1867～1908）

建築師、設計師。拜瓦格納為師，是維也納分離派的核心人物。建築的代表作是維也納的「分離派展覽館」（Secessionsgebäude）。這是為了1898年發表分離派成員作品而建造的，如今也作為展覽會場之用。另外，他也進行了恩斯特·路德維希（Ernst Ludwig Karl Albecht Wilhelm）大公官邸、達姆施塔特（Darmstadt）藝術村的建築物等設計。

不同於法國的新藝術，他一直貫徹自己的獨特風格，重視空間的舒適感或整體的統一感。如同霍夫曼，他也被定位為對裝飾藝術造成影響的一位人物。此外，他親自設計了許多椅子。（13-21, 22）

柯洛曼·莫塞爾
（Koloman Moser 1868～1918）

涉獵家具、建築雕刻、彩繪玻璃、繪圖等多領域的工藝家。後半生則是以畫家身分從事藝術活動。分離派的一員，在1903年時與霍夫曼一起建立了維也納工坊。設計的特色在於重視功能性（13-23）。對格拉斯哥派的麥金托什相當景仰。

13-23
為普克斯道夫療養院設計的扶手椅

由霍夫曼所設計，是擺放於普克斯道夫（Purkersdorf，維也納郊區）的療養院（結核病患療養機構）大廳的椅子。僅以直線構成，小正方格的設計和椅座的黑白雙色格紋帶給人強烈的印象。它散發的時尚氛圍，儘管在現代也通用。材料為山毛櫸，椅座使用藤編方式。

「使用正方形且大量運用黑白雙色，令我非常感興趣。過去的樣式中從未見過這種特徵。」

by 約瑟夫·霍夫曼

DE STIJL BAUHAUS ART DECO L'ESPRIT NOUVEAU
1910 – 1940

20世紀前期的
現代風格
（1910年左右～40年左右的
第二次世界大戰前）
荷蘭風格派運動、包浩斯、
裝飾藝術、新精神（勒·柯布西耶）等

隨著技術的進步，
設計師互相刺激，彼此交流，
激盪出現代風格

14

DE STIJL BAUHAUS
ART DECO L'ESPRIT
NOUVEAU
1910 – 1940

20世紀前期的
現代風格

（1910年左右～40年左右的
第二次世界大戰前）
荷蘭風格派運動、
包浩斯、裝飾藝術、
新精神（勒・柯布西耶）等

Netherlands　荷蘭風格派運動

以「激進地進行藝術革新」為目標，
創造強調垂直或水平的樣式與空間

　　荷蘭風格派運動，是指1910年代後期至30年代，發生於荷蘭的新興造形運動。

　　第一次世界大戰的1917年10月，以建築師特奧・凡・杜斯伯格（Theo van Doesburg）為主軸，在荷蘭的萊登創辦了《風格派》（De Stijl，荷蘭語為「風格」之意）美術雜誌。以該雜誌的主張（新造形主義）為基礎的造形運動，就稱為風格派運動，目標是「激進地進行藝術革新」，相當具有挑戰精神。剔除傳統的風格或裝飾，追求強調垂直或水平的幾何學型態或空間。荷蘭因發生第一次世界大戰，經濟狀況陷入困頓，一般認為當時在生活層面要求簡樸、節儉的時代背景，對此運動也有影響。

　　《風格派》創刊兩年後設立的德國包浩斯學院，以及法國勒・柯布西耶等人的「新精神」活動等，都受到風格派很大的影響。主要成員有抽象畫家皮特・蒙德里安（Piet Mondrian）、家具設計師兼建築師赫里特・托馬斯・里特費爾德。尤其是里特費爾德操刀的椅子，是將直線組合起來的嶄新設計，儘管到了現在，看起來也依舊震撼力十足。

20世紀前期的現代風格

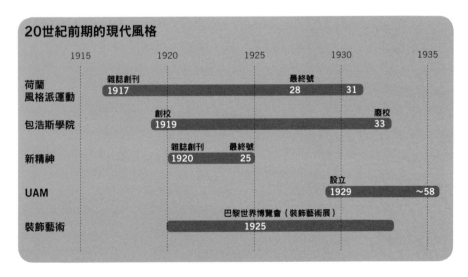

	1915	1920	1925	1930	1935
荷蘭風格派運動		雜誌創刊 **1917**		最終號 **28**　**31**	
包浩斯學院		創校 **1919**			廢校 **33**
新精神			雜誌創刊 **1920**　最終號 **25**		
UAM				設立 **1929**　**～58**	
裝飾藝術			巴黎世界博覽會（裝飾藝術展）**1925**		

「紅藍椅」和「Z字椅」的創作人
赫里特·托馬斯·里特費爾德
（Gerrit Thomas Rietveld 1888～1964）

生於荷蘭的烏特勒支。父親為木卡榫工匠，他從小就跟父親學習，製作木卡榫家具。15歲之後，以寶石設計師的身分一邊工作一邊研讀建築設計。23歲那年以家具製作者的身分創業，一直到30歲之前都在製作古典家具，但後來受到法蘭克·洛伊·萊特的「木板製構而成的木製椅」啟發，便開始實驗性地設計新家具。

而後，有名的「紅藍椅」（1917年）（14-1）誕生。1919年他加入了風格派（直到1928年）。之後，他還創作了當時前所未見的幾何學樣式椅子，例如左右不對稱的「柏林椅」（1923年）（14-2），以及一般認為對阿爾瓦爾·阿爾托帶來影響的「成型膠合板安樂椅」（1927年）、「Z字椅」（1934年）（14-4）等。

他運用了懸臂樑（懸桁(*1)）構造，或是利用成型膠合板將椅背和椅座一體化，對往後的椅子設計造成很大的影響。就建築師的工作而言，他設計過施洛德住宅（2000年登記為世界遺產）、梵谷博物館（阿姆斯特丹）等，留下不少成績。

赫里特·托馬斯·里特費爾德
——里特費爾德先生，您設計椅子的動機是什麼呢？
「為了從這單調的世界，創造出一些新的東西。」

*1
懸臂樑（cantilever）
　　也譯為「懸桁」。光看字面可能無法了解其涵義，簡單來說就是其中一端固定，另一端不固定的樑，例如游泳池的跳板就是這種構造，也是只有固定其中一端而已。
　　就椅子而言，馬特·斯坦（Mart Stam）的槓桿椅就是利用懸臂樑的典型例子（參照P131）。另外，Z字椅也是懸臂椅的一種。

14-1
僅由直線與平面構成，
象徵新造形主義的名椅
紅藍椅（Red and blue chair）

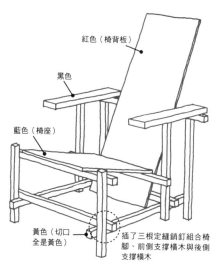

　　1918年。提到里特費爾德，就不得不提到紅藍椅。鮮紅色的椅背搭配鮮藍色的椅座、黑色的骨架，材料的切口則是黃色。當中沒有運用到一絲曲線，只靠直線和平面構成。整體骨架與原色色調的大膽用色相當搭配，儘管是對椅子不熟悉的人，看到這張椅子應該也會留下深刻印象。就設計面而言，這可能是受到風格派核心人物蒙德里安的畫作——多用垂直與水平的抽象畫——的影響而設計的。這張椅子也從英國的愛德華·威廉·戈德溫（P108）的家具上得到一些靈感。

　　當初紅藍椅有不同尺寸，分男性用與女性用，方正的木材也較粗，顏色是塗成白色的，演變成現在的配色是1928年的事。自1970年代前期開始，紅藍椅由義大利的Cassina公司販售。由於商品化的緣故，這張椅子又再度受到世人注目。不過這並非適合久坐的椅子，坐久了臀部會痛。

　　椅子的零件都是方正的木條或平板，所以容易加工，組接是利用定縫銷釘和螺絲釘，並非榫接。基於上述原因，有許多木工愛好者會模仿紅藍椅的設計，自己製作椅子。

紅色（椅背板）

黑色

藍色（椅座）

黃色（切口全是黃色）

插了三根定縫銷釘組合椅腳、前側支撐橫木與後側支撐橫木

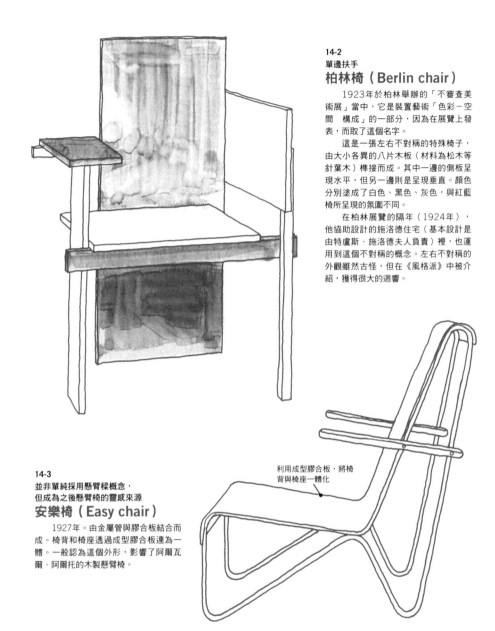

14-2
單邊扶手
柏林椅（Berlin chair）

　　1923年於柏林舉辦的「不審查美術展」當中，它是裝置藝術「色彩－空間 構成」的一部分，因為在展覽上發表，而取了這個名字。

　　這是一張左右不對稱的特殊椅子，由大小各異的八片木板（材料為松木等針葉木）榫接而成。其中一邊的側板呈現水平，但另一邊則是呈現垂直。顏色分別塗成了白色、黑色、灰色，與紅藍椅所呈現的氛圍不同。

　　在柏林展覽的隔年（1924年），他協助設計的施洛德住宅（基本設計是由特盧斯·施洛德夫人負責）裡，也運用到這個不對稱的概念。左右不對稱的外觀雖然古怪，但在《風格派》中被介紹，獲得很大的迴響。

14-3
並非單純採用懸臂樑概念，
但成為之後懸臂椅的靈感來源
安樂椅（Easy chair）

　　1927年。由金屬管與膠合板結合而成。椅背和椅座透過成型膠合板連為一體。一般認為這個外形，影響了阿爾瓦爾·阿爾托的木製懸臂椅。

利用成型膠合板，將椅背與椅座一體化

影響里特費爾德，以及受他影響的人

影響里特費爾德，使他獲得靈感的人		受里特費爾德影響，從中獲得靈感的人
愛德華·威廉·戈德溫	➡ **里特費爾德** ➡	阿爾瓦爾·阿爾托
皮特·蒙德里安（畫家）	➡	馬塞爾·布勞耶
法蘭克·洛伊·萊特	➡	維納爾·潘頓

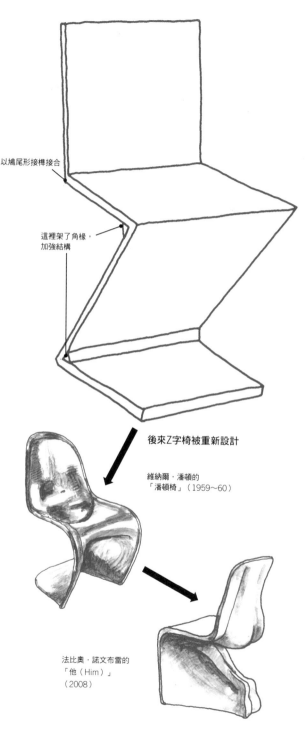

以鳩尾形接榫接合

這裡架了角椽，加強結構

後來Z字椅被重新設計

維納爾‧潘頓的「潘頓椅」（1959～60）

法比奧‧諾文布雷的「他（Him）」（2008）

14-4

**乍看之下令人擔心是否牢靠，
但在強度面卻下了十足工夫的名椅**

Z字椅

　　只要看過一眼就忘不了的骨架。從側面看，就像是一個人坐著的姿態。名稱如同其外觀，叫作Z字椅（Zig-Zag chair）。

　　四塊木板由三個地方接合而成。椅背板與椅座是運用鳩尾形接榫，另外兩處則是利用溝片接合，且為了加強結構在內側架了角椽。乍看可能會擔心坐下去會壞掉，但在強度上其實是下了很大工夫的。早期的作品，椅座和椅腳是用螺栓和螺母來接合。

　　椅背板的內側，設有符合手指大小的凹槽，方便在搬運時可以抓取，而且可以堆疊（＊2）。乍看可能會讓人覺得這是一張以設計為導向的椅子，但其實在功能面上也有一些巧思，不過坐起來舒適與否就不清楚了……。

　　1932～33年設計。此時風格派的組織已經解散了。推測應該是時代較早的椅子成了Z字椅的創作靈感。那就是德國的海因茨‧拉舒和博多‧拉舒（Heinz & Bodo Rasch）兄弟檔，在1927年發表的「Sitzgeiststuhl椅」。明顯以Z字椅為參考的椅子也紛紛出籠，例如1960年，維納爾‧潘頓的「潘頓椅」。利用塑膠呈現出優美的線條，同樣也是可堆疊的椅子。

　　此外，Z字椅自1970年代前期開始，就由義大利的Cassina公司負責製造。材料是榆木和樺木等。

早期的作品如插圖所示，是以螺栓和螺母來固定

＊2

堆疊（stacking）

　　stack的原意是乾草堆或稻草堆（堆疊割下來的稻草），後來衍生為「堆成稻草堆」、「堆疊」的意思，可當動詞。在會議室或學校的大餐廳，大多會使用到堆疊椅。優點在於不使用時，並不需要很大的收納空間，而且整理時可以整疊一起搬運，非常方便。

GERMANY 包浩斯

*3
威瑪憲法
　　相信很多人在高中就已讀過世界史，並且知道這部憲法。當中肯定社會權，是典型的近代民主義憲法。憲法的理念雖然好，但威瑪共和國的經濟狀況並未因而好轉，政局不穩定，進而致使納粹抬頭。
　　第一次世界大戰戰敗後，企圖重建的國民心理與憲法的民主主義理念互相影響，這樣的時代氛圍也表現在包浩斯的活動上。

*4
約翰‧伊登
（Johannes Itten 1888～1967）
　　出生於瑞士。畫家、藝術教育家。經營藝術學校時，受到包浩斯首任校長格羅佩斯的請託，在開學典禮上，以「歷史名師的教誨」為題進行演講。這次機會也使他成為包浩斯學院的教授（師傅），成了教育部門的核心人物。
　　伊登的教育論，主要是由一組對立的概念所構成。例如「直覺和體系」、「主觀的體驗能力與客觀的認知」等。上課的重點在於自然與材料研究、歷史名師分析，還會在人體素描課剛開始時，進行活動身體的訓練以及呼吸法的訓練，作風相當獨特。
　　1923年，由於和格羅佩斯校長觀念對立，而辭去包浩斯學院的教職。之後，他在位於柏林的伊登學校（Itten Schule）擔任校長，並擔任位於蘇黎世的工藝博物館館長，及其附屬學校的校長等職。
　　1930年代，有兩位日本女留學生到伊登學校就讀。回國後，她們在東京的自由學園工藝研究所任教，並依伊登的理念進行藝術教育。門下學生有岩崎久子，她是女性木工師傅的先驅，在長野縣原村建有工廠。

　　第一次世界大戰結束的隔年（1919年），德國威瑪的美術學校和工藝學校整合，成立了革新的國立設計學校「包浩斯學院」（Bauhaus）。首任校長是建築師沃爾特‧格羅佩斯，並且發表了學校理念「以藝術與技術的新整合為目標」。這個時候，正好為了制訂民主憲法而剛剛召開完國民會議（制訂完成的憲法稱為威瑪憲法）(*3)。

　　1925年，包浩斯搬遷到德紹（Dessau，位於柏林西南方100公里處），並且改為市立學校，1932年時又遷校至柏林，改為私立學校。不過，1933年剛取得政權的納粹，對包浩斯強烈鎮壓，最後以廢校收尾。包浩斯風格的活動期間1919～33年，跟德意志帝國瓦解後成立的威瑪共和國的時代正好重疊。雖然活動時間只有短暫的14年，但對後世的藝術、建築、設計、美術教育影響甚大。甚至對日本的造形教育造成影響。到包浩斯學院就讀的日本人留學生，回國後到美術學校或大學任教，宣揚包浩斯的理念。

　　包浩斯裡的教授，一般稱為指稱工匠師傅的「師傅」（Meister）。有名的畫家保羅‧克利（Paul Klee）和康丁斯基（Wassily Kandinsky）也以師傅身分，負責設計、造形學的課。設立初期即在學校裡任教的約翰‧伊登負責預備課程（進入陶瓷器或家具等各工坊前的基礎教育課程），是包浩斯學院在藝術教育面上的關鍵人物(*4)。

荷蘭風格派運動的影響

　　就椅子或家具領域而言，過去開發了鋼管等新材料，並且針對適合工業生產的合理造形進行研究。其結果是建構起現代設計的功能主義理論。身兼建築師與家具設計師的教授，彼此互相刺激切磋，創作出現代也適用的名椅。

　　一般認為包浩斯的家具受到荷蘭風格派運動很大的影響，但這也無可厚非，因為風格派的核心人物特奧‧凡‧杜

斯伯格就在包浩斯學院任教。雖然杜斯伯格將包浩斯挪揄成「表現手法的大雜燴」，但仍對學校的可能性展現興趣，而來到了包浩斯。馬塞爾·布勞耶上了杜斯伯格的課後，受到極大感化，學生時期就一直以風格派的思想製作家具。

包浩斯學院的首任校長
沃爾特·格羅佩斯
（Walter Gropius 1883～1969）

沃爾特·格羅佩斯
「所謂設計，並不需要智慧，也不是以形體存在的東西。設計是這個世界絕對不可或缺的要素，是在公民社會裡，所有人都需要的東西。」

建築師。自1919年包浩斯學院設立，直到遷校至德紹，共擔任了28年的校長。在包浩斯，他以將建築提升至綜合藝術為目標，建構了創新的教育系統。因厭惡納粹抬頭，於37年移居美國，並在哈佛大學擔任建築系的教授，奠定了住宅規格化、量產化的基礎。他不僅從事建築設計，亦從20幾歲開始就嘗試椅子的設計（14-5）。

設計「巴塞隆納椅」的第三任包浩斯學院校長
路德維希·密斯·凡德羅
（Ludwig Mies van der Rohe 1886～1969）

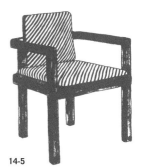

14-5
為法古斯公司大廳所設計的扶手椅
1911年，格羅佩斯將近30歲時所設計的椅子。法古斯公司是一家鞋子製造公司，他運用許多鐵、玻璃，設計了該公司的工廠，而這張椅子正是放在他們大廳的椅子。

骨架為木製，並且塗黑。椅座以布料包覆。

建築師、家具設計師。生於德國的亞琛。父親為石匠。他在從事製圖的工作後才開始學建築。1911年，以建築師身分創業。他曾運用鐵、玻璃、水泥等材料，設計近代高層建築或住宅。以製作人身分參與斯圖加特近郊拜先霍夫地區的白院聚落（1927年），或是巴塞隆納世界博覽會的德國館（1929年），都是他的代表性工作。1930～33年間擔任包浩斯學院第三任校長，但因納粹而被迫廢校。之後他到了美國，在伊利諾工學院擔任教授，並且設計了紐約的西格拉姆大廈（超高層大廈）等。

他所設計的建築物，裡頭擺放的椅子也是親自設計，留下了數件近代設計中劃時代的作品。當中最有名的是巴塞隆納世界博覽會德國館的「巴塞隆納椅（Barcelona chair）」（14-6）。用於拜先霍夫地區的白院聚落所發表的，是以金屬管製成的懸臂椅名作「先生椅（MR chair）」（14-7）。而「布爾諾椅（Brno chair）」（14-8）則是後世開發木製懸臂椅的靈感來源。

「Less is more.」（少即是多），除了這句直接表現出他信念的話語之外，還留下數句名言。

14-6
品味、設計、舒適感兼具的名椅
巴塞隆納椅

1929年，放置於巴塞隆納世界博覽會德國館（由凡羅德設計）的椅子。同時也放置了軟墊擱腳凳（Ottoman）。這是為了當時的西班牙國王阿方索十三世，來到德國館時可以坐而製作的，但最後國王似乎沒有造訪德國館。

X字形的鋼製椅腳連接椅座和椅背，屬於簡單的構造。骨架間用皮帶連接，上頭再放置以皮革包覆的墊子。軟墊擱腳凳的X形椅腳線條，令人回想起古埃及、希臘、羅馬時代的凳子椅腳，但據說凡羅德為了做出這個線條，經歷了許多失敗。

德國館的建造材料主要是鐵和玻璃，牆壁使用大理石，是著名的近代建築。這張椅子除了搭配建築物的氛圍、國王的權威與品味外，更具備現代的感性，坐起來也相當舒適，至今仍是人氣不減的名椅。

看不到焊接鋼材的痕跡，呈現出優美的X字形

14-7
設計美觀，懸臂椅的先驅
先生椅（MR10、MR20）

1927年，為了拜先霍夫的白院聚落所設計。沒有扶手的是MR10，有扶手的是MR20。

骨架鋼管沒有任何接合痕跡，呈現優雅的線條。這張椅子不僅考量到設計面，也顧及了功能面。從前側椅座往前突出的曲線，會產生適當的彈力，可吸收坐下時產生的衝力。插圖中MR10的椅背和椅座是以皮革包覆，MR20則是採用藤編。

馬特‧斯坦在1926年提出了以鋼管製作懸臂構造椅的想法。據說當時斯坦還製作了為白院聚落所做的試作品和草圖，拿給凡羅德看。由此可見凡羅德是以此為靈感，才設計出先生椅。

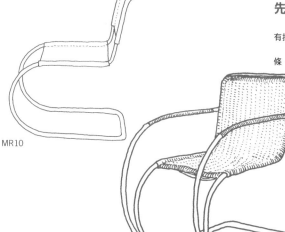

MR10

MR20

14-8
扁條鋼材的懸臂椅
布爾諾椅
（Brno chair）

　　1929～30年，為了布爾諾市（位於捷克斯洛伐克，現在的捷克）的圖根哈特別墅所設計，是利用扁條鋼材製成的懸臂結構椅。

　　扁條鋼材和木製層疊膠合板的形狀相同，對於後來阿爾托所設計的木製懸臂椅應有造成影響。椅子的重量超過20公斤，相當沉重，但由於懸臂構造特有的緩衝性，坐起來相當舒服。

包浩斯相關人物所開發的
懸臂椅之變遷

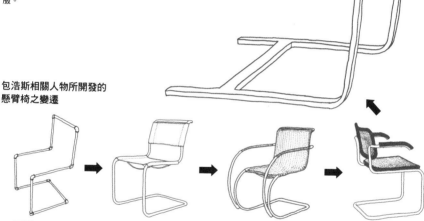

氣管椅
（Gas pipe chair）
（1926）

懸臂椅 No.S33
（1927）

先生椅MR20
（1927）

塞斯卡椅
（Cesca chair）
（1928）

14

金屬製名椅「塞斯卡椅」、「瓦西里椅」的設計師
馬塞爾・布勞耶
（Marcel Breuer 1902～1981）

　　建築師、家具設計師。生於匈牙利。1920～24年間，在包浩斯學院就讀（包浩斯第一屆學生），畢業後留在學校，1926年當上家具工廠的主任教官。之後，他在柏林開了一家建築事務所，但因納粹抬頭，身為猶太人的布勞耶搬到英國後又移居美國，後來在哈佛大學建築系擔任教授一職。

他以重視功能性與量產化的設計為目標，同時受到風格派主要成員里特費爾德的影響，學生時期就開始參考紅藍椅製作椅子。他製作了數張運用鋼管的名椅，其中的代表作是「瓦西里椅」（14-9）和「塞斯卡椅」（14-10）。兩者都是他在包浩斯學院擔任教職時完成的作品，完成度很高，即便在現在也相當常見，是很受歡迎的椅子。

14-9
靈感來自腳踏車把手的名椅
瓦西里椅（Wassily chair）

　　製作於1925年。這是布勞耶運用鋼管所做出來的第一張椅子。據說他是從德鷹公司（Adler）製作的腳踏車把手的優美線條，獲得靈感而設計出來的。雖然鋼管的組合相當複雜，但就只是彎曲鋼管，並以螺栓固定而已。椅座和椅背是以皮革包覆。

　　曾是包浩斯學院教授的畫家瓦西里·康丁斯基，在員工宿舍裡就是使用這張椅子，因而命名為「瓦西里椅」。據說這是校長邁耶送他的生日禮物。

　　無論構造上或設計上都很完美，坐起來也很舒適。1928年，勒·柯布西耶所設計的「巴斯庫蘭椅（Basculant chair）」就是受到瓦西里椅的影響，但在構造上變得較為簡單一些。

14-10
普及於世界各地，
代表懸臂構造的椅子
塞斯卡椅（Cesca chair）

　　1928年。當初由索涅特公司製造。製作出瓦西里椅三年後，塞斯卡椅也問世了。雖然兩者同是鋼管製，但構造上有很大的不同。瓦西里椅是利用螺栓固定鋼管，但是塞斯卡椅是將一根鋼管彎曲做成的懸臂椅。前側兩支鋼製的懸臂樑同時具有強度和彈性。木製座框和扶手塗黑，椅背與椅座採用藤編，緩和了鋼材給人的冰冷感。

　　從1926年斯坦發表的椅子、27年凡德羅的先生椅，一直到28年布勞耶的塞斯卡椅，短時間內懸臂椅就進化了這麼多。此時的德國（包浩斯相關者）是個設計師與師傅之間互相切磋的時代。

　　順帶一提，「塞斯卡」這個名字來自布勞耶的女兒（養女）「法蘭塞斯卡」。

懸臂樑構造鋼管椅的發想人
馬特 · 斯坦
（Mart Stam 1899～1986）

建築師、家具設計師。生於荷蘭的皮爾默倫德。從阿姆斯特丹的工業專科學校畢業後，在柏林等地學建築。1923年參加包浩斯的展覽會，直到1929年都在包浩斯學院擔任客座教授，之後還在俄羅斯參與都市計畫。第二次世界大戰後，先後在荷蘭、德國出任藝術相關學校的校長。

斯坦是第一個想到要用鋼管做懸臂樑構造椅的人（*5），因此在椅子的歷史上留名。後來，凡羅德和布勞耶設計出將鋼管彎曲成優雅線條的椅子，但斯坦是用氣體管線和金屬連接件完成懸臂椅（14-11）。

他和布勞耶之間因為懸臂椅的設計而鬧上法庭。最後在1962年裁決，德國聯邦最高法院認定了斯坦的著作權。但也因為懸臂椅的關係，斯坦和布勞耶、凡羅德之間的關係似乎出現了裂痕。

*5
金屬製懸臂樑

早於斯坦之前，就有人想過用金屬製作懸臂樑構造的椅子。1922年，美國的哈利 · E · 梅蘭德申請了彎曲純鐵條（並非鋼管）製成椅子的專利。

至於鋼管製的家具，1844年，法國的甘迪尤加曾經組合氣體管線的管子，製作成椅子。

14-11
鋼管製懸臂椅的始祖
氣管椅

1926年。利用金屬製連接件連接筆直的氣管，做成試作品。在利用重量輕的鋼管做成的懸臂椅當中，這是第一張成形的椅子。斯坦的懸臂椅，似乎是參考曳引機的駕駛座所完成的。

材料是氣體管線的管子

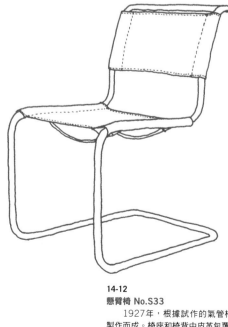

14-12
懸臂椅 No.S33
1927年，根據試作的氣管椅所製作而成。椅座和椅背由皮革包覆。

14

FRANCE

　　流行於19世紀末至20世紀初的法國新藝術運動，在1910年左右就已開始衰退。外形儘管設計得很風雅，但在實用面的功能或價格上，似乎就不那麼重視了。第一次世界大戰發生後，登場的是裝飾藝術。話雖如此，裝飾藝術這個風格並沒有一個明確的定義。在稱為裝飾藝術的時代中，勒·柯布西耶等人創辦了前衛雜誌《新精神（L'Esprit Nouveau）》，建築師和設計師成立了UAM（現代藝術家聯盟），法國也朝著現代設計和功能主義邁進。

●裝飾藝術（Art Deco）
近代功能主義之前的過渡期
裝飾較以前少，傾向易於機械生產的設計

　　這是指1920年左右（第一次世界大戰後）到30年代時，在法國展開的新興裝飾風格。不過如同前述，裝飾藝術難以單純地一言以蔽之。這項風格有「應有盡有」的一面。雖說是新的風格，但並非從零開始發想，古埃及、阿茲特克文化（Azteca）、中國或日本的東洋美術（漆藝等）、德國的包浩斯等各式各樣的文化、風格，都可以從中窺見。大概是設計師有興趣的領域相當分歧的緣故吧。

　　儘管如此，依年代來看，仍可以找到大致上的設計方向。1920年代後期之前，大多還留有裝飾，古典的味道較為濃厚，但在這之後，則大多是直線、幾何學的對稱式設計。整體跟以前相比，這時較少多餘的裝飾，並且以容易機械生產的設計和構造為主，可說是近代功能主義之前的過渡期。

為什麼會出現「Art Deco（裝飾藝術）」這個詞？

　　Art Deco（裝飾藝術）這個名稱，是來自1925年在巴黎舉辦的「現代裝飾藝術·工業國際博覽會」（Exposition Internationale des Arts Decoratifs et Industriels Modernes）。Arts Decoratifs（裝飾藝術之意）簡稱後即為Art Deco，並就此定型。後來，從國際博覽會舉辦的數年

前開始在法國興起的新興藝術運動，便以「裝飾藝術」一詞來概括。因此，此風格也稱為「1925年風格」。

　　巴黎國際博覽會的概念是展出新的作品，因此會場裡頭有承襲古典風格的裝飾系列新作品，也有重視功能的現代設計的作品。雖然說是新作，但還是能夠看到承襲新藝術運動的理念，將重點放在裝飾作品上。其中，勒・柯布西耶等人所屬的「新精神」團隊，設計了沒有裝飾的「新精神館」，無論是建築物或是當中展示的椅子都受到許多注目。

　　另外，1920年代的美國比歐洲還要流行裝飾藝術。高聳於紐約曼哈頓的帝國大廈或是克萊斯勒大廈都是有名的建築。尤其是克萊斯勒大廈的流線型尖塔，更是充分展現出裝飾藝術的氛圍。

　　在日本，第二次世界大戰之前，皇室成員朝香宮從法國回國後所建造的住所，就是裝飾藝術的代表性建築，現在已改為東京都庭園美術館（位於港區白金台）。

●新精神（L'Esprit Nouveau）
勒・柯布西耶等人追求功能主義

　　1920年，建築師勒・柯布西耶和畫家歐贊凡（Amédée Ozenfant）等人，創辦了雜誌《新精神》。為了方便，贊同這本雜誌理念的設計師所屬的活動組織，就直接稱作「新精神」。他們排斥無謂的裝飾，重視功能性，強調生活上必需的工具，並且影響到數年後成立的UAM（現代藝術家聯盟）。

　　勒・柯布西耶和自己的表弟皮爾・尚涅雷（Pierre Jeanneret），以及後來到了日本、對日本家具設計的發展有所貢獻的夏洛特・貝里安（Charlotte Perriand），共同設計出「躺椅（Chaise longue）」等名椅。

14

14-13
沙發
　骨架的材料使用高級的瑪迦莎黑檀（Macassar ebony，產於印尼西里伯斯島等地的望加錫烏木）。椅座、椅背、椅側以皮革包覆。

14-14
凳子
　1923年。材料為紫檀木。椅座以布料包覆，骨架的一部分貼有金箔。

●UAM
（Union des Artistes Modernes 現代藝術家聯盟）
推動現代主義的啟蒙運動

　　設立於1929年。參加的人有勒‧柯布西耶、羅伯特‧馬萊史提文斯（Robert Mallet-Stevens）、勒內‧艾伯斯特（Rene Herbst）、簡‧普魯威（Jean Prouvé）、夏洛特‧貝里安等建築師、家具設計師。他們反對過去的裝飾藝術，排斥過多裝飾，進行現代主義的啟蒙運動，並揭示他們的理念是「我們喜好邏輯、協調、純粹性」。

製造、販售以有錢人為對象的椅子
裝飾藝術的代表設計師
賈克‧艾彌兒‧胡爾曼
（Jacques-Emile Ruhlmann 1879～1933）

　　一般大眾印象中「裝飾藝術」的家具、室內裝潢設計師代表。生於巴黎。年輕時受到新藝術的影響。雖然他也製作過類似美術工藝風格的家具，但本人否認那是美術工藝風格。他經營一家高價高級家具的製作公司，要求工匠的作業必須完美。他們公司所做的家具，都是使用紫檀木或黑檀木等高級木材，並且完美組合優美曲線與直線（14-13, 14）。在1925年舉辦的巴黎國際博覽會中，他們展出了只有有錢人才買得起的奢華椅子。

向日本工藝家拜師學習漆藝的女性設計師
愛琳‧格瑞
（Eileen Gray 1878～1976）

　　漆藝家，家具、室內裝潢設計師。生於愛爾蘭，在倫敦和巴黎研讀設計。受到新藝術、麥金托什，甚至是東洋美術的影響，也為早期的裝飾藝術風格所傾倒。25歲之後，在巴黎認識了住在歐洲的日本漆藝家菅原精造，向他學習漆藝。一直到大約1925年，也就是她40幾歲時，大多會使用漆來完成她的椅子或桌子。她還留下一項作品，是獨木舟形狀的躺

愛琳‧格瑞
「我想做的是符合我們這個時代的作品，那是可能被創造出來，但至今還沒有任何人做過的東西。」

椅，塗漆後貼上銀箔。之後，她從漆藝轉向使用鋼管的現代設計之路，創作了「甲板躺椅」（14-15）和「必比登椅」（14-16）等名椅。

*6
必比登

在日本被稱為「米其林輪胎人」的輪胎吉祥物。1890年代就開始在米其林的廣告中出現，暱稱是「必比」。

我向法國友人詢問是否知道必比登時，他回答：「當然知道。只要是法國人，每個人都知道那個吉祥物叫作必比登。」大概就像是日本不二家的「Peko醬」吧。

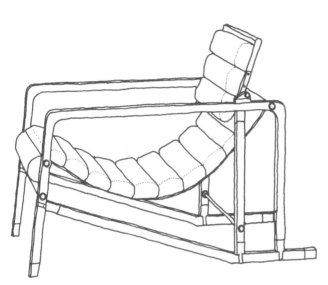

14-15
甲板躺椅（Transat chair）

1925～26年左右。骨架材料為美國梧桐（Sycamore，楓木的親戚），以皮革包覆。椅腳和支撐橫木都是使用鍍鉻後的鋼材。甲板躺椅當中還分許多樣式，例如也有比插圖中椅背更挺的甲板躺椅。

設計的靈感據說是來自大西洋航運的躺椅（Ocean-liner deckchair）。她與勒·柯布西耶之間也有交流，作品跟柯布西耶的躺椅有相似之處。

14

14-16
必比登椅（Bibendum）

1929年。必比登是輪胎公司米其林（Michelin，也是餐廳評鑑米其林指南的發行人）廣告吉祥物的名字（*6）。圓滾滾的骨架是構思於將輪胎堆疊起來的狀態。以皮革包覆的靠墊裡填充了網狀橡膠，提高坐起來的舒適度。椅腳則是鍍鉻的鋼管。

這原本是設計給帽子專賣店老闆瑪丹·瑪修·蕾維在公寓裡使用。之後雖然未引起注目，但在70年代時，由倫敦的家具製造業者再度生產，獲得很好的評價。

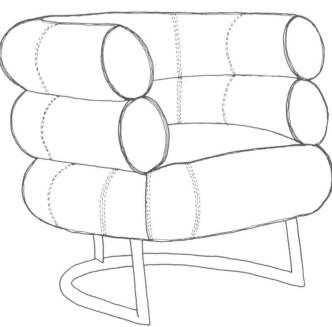

14-17
木製扶手椅
　　1920年左右。裝飾藝術風格的椅子。以珊瑚為概念製作而成，椅背呈六角形。

構思住家中的好用家具
皮耶·夏洛
（Pierre Chareau 1883～1950）

　　家具、室內裝潢設計師。生於波爾多。在建築方面，以外側鋪有玻璃磚的「玻璃之家」（Maison de Verre）的設計師而聞名。這項作品也被列為20世紀現代主義建築的代表作之一。

　　他的基本理念，是要做出居住空間裡的好用家具，並且活用建築學的知識設計家具（14-17）。偏愛桃花心木、紫檀木、美國梧桐、梣木等木材。他也製作過結合木材與鋼材的椅子（14-18）。

設計出簡樸低調
卻具有震撼力的椅子的建築師
羅伯特·馬萊史提文斯
（Robert Mallet-Stevens 1886～1945）

　　生於巴黎。代表裝飾藝術時代的建築師，與勒·柯布西耶同世代。在1925年的巴黎國際博覽會中，設計了觀光館（Pavillion du Tourism）。除了店面、工廠、一般住宅等設計之外，也參與電影布景設計。他還設計具有功能性的椅子，雖然線條簡單，色彩低調，但外形令人印象深刻是他的特色。就椅子設計而言，他受到維也納工坊的約瑟夫·霍夫曼的影響（14-19）。

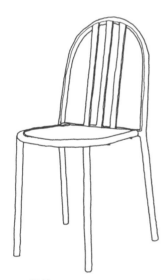

14-19
無扶手椅（堆疊椅）
　　骨架為鋼管，椅座和椅背則是鋼板，並且塗上瓷漆。這項作品，一般認為是重新設計自約瑟夫·霍夫曼在1906年設計的曲木椅。史提文斯獨特的風格──簡單、低調、具功能性，從作品身上一覽無遺。製作於1928年左右。

14-18
T形凳
　　1927年左右。凹陷的椅座板是使用紫檀木，椅腳則是使用鋼材。也有相同設計的邊桌。可窺見風格自裝飾藝術轉向現代設計。「玻璃之家」裡似乎也擺放著這張凳子。

追求功能性與美感，代表20世紀的建築師

勒・柯布西耶

（Le Corbusier 1887～1965年）

勒・柯布西耶
「美，並非裝飾，而是存在於自然的法則中。」

建築師（*7）。生於瑞士的拉紹德封。本名為查理─愛德華・納雷（Charles-Édouard Jeanneret-Gris）。父親為鐘錶師傅，他為了繼承家業，在美術學校學習金屬雕刻和一般雕刻。在學期間，因被建議學習建築，而到了巴黎和柏林，在建築師底下工作。之後，他以巴黎為他從事藝術活動的據點，不僅從事建築設計，還進行繪畫、雕刻、家具等多方面的創意活動。

1920年，他與畫家阿梅德・歐贊凡（Amédée Ozenfant）等人，創辦了前衛評論雜誌《新精神》（L'Esprit Nouveau）。此時，他將外公的名字勒・柯布西耶取為自己的筆名。崇尚裝飾又追求功能主義，柯布西耶等人的理念（造形論）也因其創辦的雜誌之名，而被稱為「新精神」。他們受到荷蘭風格派運動相當大的影響。

就椅子或家具而言，1927～1929年左右，他和女性設計師夏洛特・貝里安、表弟皮爾・尚涅雷合作製作的鋼管椅「躺椅LC4」（14-22）相當有名。柯布西耶曾說過一句名言：**「住屋是居住的機器」**，而他對於家具的認知，也是一種具功能性且有效率的配備。他認為家具是一項設備或道具，是構成建築內部空間的一個要素。

從柯布西耶的觀點來看，「椅子就是用來坐的機器」。他也曾經說過**「椅子就是建築物」**。不過，他不僅要求椅子必須是具功能的機器，還要兼具藝術美感。而這項堅持，也能從他眾多作品中看出來。

*7

曾經設計東京上野的國立西洋美術館，對日本的建築帶來影響。在日本的近代建築留下偉大功績的前川國男、坂倉準三、吉阪隆正等人，也曾經在巴黎的工作室拜訪柯布西耶為師。而且在這些建築師底下工作過的人，後來皆成為表現亮眼的設計師。例如水之江忠臣在前川國男的事務所工作，長大作則是在坂倉準三建築研究所裡，從事設計或家具設計。

14-20
舒適座椅（Grand confort）**LC2**
1928年。和貝里安、尚涅雷合作完成。當初製作是為了放在巴黎的連棟住宅裡（Terrace house）。材料有鋼管、布料包覆的靠墊等。椅子的底部先綁上橡膠皮帶，形成座面，再將椅墊放在座面上。椅座和側邊各放上2個靠墊，椅背則是放上一個靠墊。當初是由索涅特公司生產製造，如今則是由義大利的Cassina公司製造。

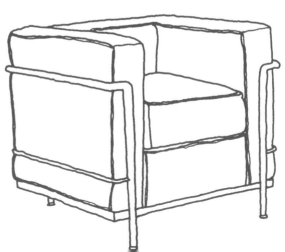

14-21

巴斯庫蘭椅（Basculant chair）

　　1928年。和貝里安、尚涅雷合作完成。骨架是採用鋼管，椅座和椅背是以皮革包覆，扶手也是使用皮革。Basculant一詞，在法語當中是指「上下移動」的意思。因為坐下去之後椅背會移動，因而取了這個名稱。別名為輕便躺椅（Sling chair），Sling一詞則是有「吊起來」的意思。

　　如同柯布西耶所說的「椅子就是建築物」，這張椅子是利用建築構造組裝起來的，承襲馬塞爾・布勞耶的「瓦西里椅」。

14-22

躺椅（Chaise longue）LC4

　　1928年。和貝里安、尚涅雷合作完成。椅座和椅背的骨架是運用鋼管，放腳的平台則是鋼板，以皮革包覆。圓弧形的骨架下方的躺椅台綁有橡膠，為的是讓骨架可以順利搖動。以皮革包覆的躺椅墊就放在已經固定好的橡膠皮帶上。

　　躺上去後，能感受到身體與躺椅合為一體，如同柯布西耶為它取的綽號「可以放鬆的機器」，躺在上面午睡也是非常舒服的。合理的構造、坐臥舒適、鋼材骨架的曲線等所形塑出來的美，具體表現出三位設計師的設計理念。

　　這也是承襲布勞耶鋼管椅的設計。60年代，丹麥的保羅・克耶霍爾姆就將這張椅子重新設計，發表了吊床椅（Hammock chair）。

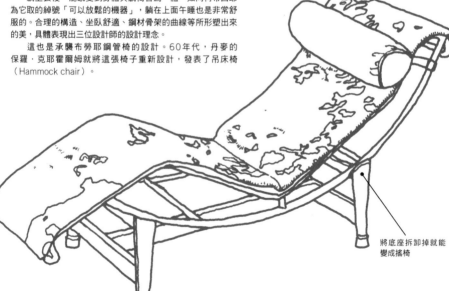

將底座拆卸掉就能變成搖椅

夏洛特．貝里安
（Charlotte Perriand 1903～99）

出生於巴黎。室內設計、家具設計師。1927年在「秋季沙龍展」展出的作品受到肯定，並且進入勒．柯布西耶的工作室。「躺椅LC4」等鋼管椅的設計，據說都是以她為核心人物來進行的。另外，她也參與了29年的UAM設立。

37年時，她自己創業，40年（待到第二次世界大戰期間的42年12月）以商工省的技術顧問身分來到日本，和河井寬次郎等民藝運動相關人士有所交流。她到東北、北陸（指新潟、富山、石川、福井四縣）、山陰（指鳥取、島根二縣與山口縣北部）、京都、奈良等全國各地視察，並積極研究日本的居住環境、日常所使用的用具、家具等，還以此為基礎，用新的設計觀點指導地方產業。視察時，由學過法語的柳宗理陪同。柳從貝里安身上得到的收穫似乎也很多（*8）。

戰後，她和坂倉準三一同負責法國航空東京分公司、巴黎的日本官邸的室內設計。55年時，在東京高島屋舉辦了「勒．柯布西耶、萊熱、貝里安三人展」。為了這場展覽，她還設計了彎曲成型膠合板的折疊椅（14-23），並由東京的三好木工負責製作。之後在96年時，天童木工復刻了這張椅子。

皮爾．尚涅雷
（Pierre Jeanneret 1896～1967）

建築師。生於瑞士的日內瓦。1920年代後期，和貝里安以及表哥勒．柯布西耶一起設計了鋼管製的椅子。只靠自己一人設計的椅子數量稀少，主要從事建築方面的工作。從1951年到他去世的兩年前，一直住在印度的昌迪加爾（位於新德里北方250公里處），協助推動都市計畫，為印度的近代建築發展做出貢獻。

*8
柳宗理在書中寫了以下內容：
　　她經常說：「要保留真正的傳統，並非忠實模仿，而是要依據傳統的永恆法則來創新。」針對傳統和創新這兩個詞的相關關係，我從她身上學到了許多。
引用自《柳宗理隨筆》（平凡社Library）（這段文字最早出現於1962年8月的《設計》第35期）

14-23
貝里安椅
　　1955年。切割積層合板，利用沖壓成型所完成的簡樸椅子。

14-24
橡膠躺椅（休閒躺椅，Reclining lounge chair）
　　1928～29年左右。鋼管製，以骨架上的鉤子來固定椅座和椅背的橡膠皮帶。

14-25
標準椅（Standard chair）
　　1930年。普魯威的椅子代表作。坐下的時候，後側椅腳和椅座後方的接合處附近會負重，所以將後側椅腳加厚，設計出優美的樣式。
　　基本形是骨架使用鋼材，椅座和椅背使用山毛櫸。第二次世界大戰時，由於物資不足，也有全以木材製成的類型。由於製作的數量稀少，很少在經典市場裡流通。另外也有組裝式，是在後側椅腳最寬的地方，加上跟椅腳連接的大螺絲。螺絲的部分有畫龍點睛的效果，從設計層面來看也顯得恰到好處（插圖畫的是固定式，因此沒有畫上螺絲）。

想出提昇舒適感的橡膠皮帶椅
勒內‧艾伯斯特
（René Herbst 1881～1982）

　　生於巴黎。建築師、家具設計師。1929年，與勒‧柯布西耶、羅伯特‧馬萊史提文斯等人一起設立了現代藝術家聯盟（通稱UAM），並於1945年出任UAM主席。
　　設計了數張懸臂椅，為了提昇舒適感，尤其愛用具有彈性的橡膠皮帶。「橡膠躺椅」（Chaise sandows，橡膠皮帶的椅子）系列的商品相當有名（**14-24**）。

善用金工工匠的經驗，
做出堅持金屬細節的椅子
簡‧普魯威
（Jean Prouvé 1901～84）

　　生於巴黎。身兼金工工匠、家具設計師、作家、建築師。他先從金工工匠做起，製作鐵製燈罩或樓梯扶手，從25歲左右開始製作鋼製椅。後來也開始幫忙勒‧柯布西耶和夏洛特‧貝里安的工作，並且參與1929年UAM的設立。第二次世界大戰時，他參加了抵抗運動，1944年就任南錫市長。戰後一邊製作家具，一邊從事許多建築設計的工作。他更是以鋁為建築材料的先驅。
　　現在，普魯威的椅子（**14-25, 26**）有很多支持者，在經典家具市場中相當受歡迎。在細節的呈現上運用金屬材料，對家具設計師也帶來莫大影響。

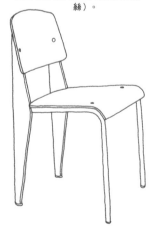

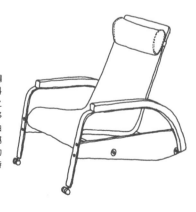

14-26
Grand repos椅D80
　　1928～1930年。骨架為鋼材，椅座和扶手則是以皮革或布料包覆。這也是普魯威的代表作之一。這個構造只要將椅座往後移動，就能達到向後仰躺的效果。由於普魯威也是建築師，又精通金屬加工，所以在作品中完全展現出他的個人特色。椅子的側面與扶手同時扮演了椅腳的功能。

U.S.A.

代表20世紀美國的建築師，
設計的椅子彷彿建築作品

法蘭克‧洛伊‧萊特

（Frank Lloyd Wright 1867～1959）

建築師。生於美國威斯康辛州的里奇蘭中心。在威斯康辛州大學研讀工學後，前往以高樓建築設計聞名的路易斯‧沙利文的建築事務所，從事設計工作。萊特在大學並未學過建築，他是透過實務經驗學會建築的。

不同於師傅沙利文，他擅長草原風格（Prairie style）那種與大自然融為一體的低樓住宅建築。他對日本文化、馬雅文明非常感興趣，更是浮世繪的收藏家。代表作包括考夫曼公館（通稱落水山莊）、Johnson Wax的總公司大樓、紐約曼哈頓的古根漢美術館等。另外，他也設計了日本的帝國飯店（*9）和自由學園明日館（*10），同樣相當知名。

雖然他設計了為數眾多的椅子，但幾乎都是放在他設計的建築當中。例如Johnson Wax總公司大樓裡，使用的就是他重新設計過許多次的酒桶椅（14-28），放在帝國飯店裡的椅子，也是出自他的設計。此外，由於他會考量到與建築物之間的統整性，所以較重視椅子或家具的設計感，導致某些椅子發生不實用的問題。

在私生活上，他和妻子凱薩琳之間雖然生了六個小孩，但卻和客戶的妻子（錢尼夫人）發生婚外情，甚至一起私奔歐洲。他因此工作量驟減，僱傭甚至還殺害了錢尼夫人和小孩，一生中共有四段婚姻，波折不斷。

*9
帝國飯店

1890年開業於鹿鳴館旁（位於現在的東京都千代田區內幸町）。萊特所設計的新館於1923年落成。68年，為了建造新本館而拆除，其中一部分（正面玄關部分）則是移建到明治村（愛知縣犬山市）。飯店內的宴會廳等處，當時都使用了萊特所設計的椅子。

新館完成後不久，1923年9月1日發生了關東大地震，消息傳到了美國。當時住在洛杉磯的萊特曾經說過：「若要在東京蓋建築物，那絕對是帝國飯店。」正如他所言，當時帝國飯店連玻璃都沒有破，並未因地震而有任何損失。這是因為在設計階段時，就已經謹慎研究耐震結構的緣故。

此外，建造飯店時，聽說他對日本工匠、師傅賣力工作的樣子和作工之精細，感到相當驚訝，還讚揚那些日本師傅的技術。

*10
自由學園明日館

1921年建造完成，是自由學園的校舍（位於東京都豐島區）。羽仁吉一夫婦創辦了自由學園，萊特對其教育理念很有共鳴，因而接下了設計工作。現在此處已列為重要文化財，作為會議廳或婚宴會場使用。

14

法蘭克‧洛伊‧萊特
「樣式決定於功能。但這是錯的。樣式和功能，應該藉由精神上的整合融為一體。」

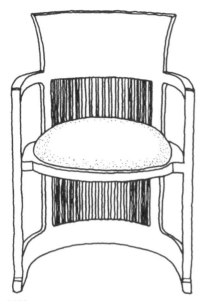

14-27
帝國飯店的椅子
　　1920～30年左右。使用橡木，椅座以皮革包覆。萊特設計過數張以六角形為概念的椅子，這也是其中一張。整體以直線構成，隱約感覺得到裝飾藝術的風格（1920年代正好是裝飾藝術的時代）。在椅背與椅座的連接方式上發現了一些構造上的瑕疵，似乎經常需要修繕。1968年帝國飯店改建時，這款椅子也被淘汰了。

14-28
酒桶椅（Barrel chair）
　　製作於1930年代。Barrel是木桶的意思，從椅子整體來看也能聯想到木桶的樣子。材料採用櫻桃木，椅座以布料包覆。最初的雛型是1904年為馬丁公館所設計的椅子，之後持續修正細節。

獻給萊特的歌

　　因「寂靜之聲」和「山鷹之歌」等暢銷歌曲而聞名的賽門與葛芬柯，在1970年結束活動那年，發行的最後一張專輯『惡水上的大橋』當中，就收錄了一首名為「保重了，萊特先生」（So long, Frank Lloyd Wright，直譯即為「再見了，法蘭克·洛伊·萊特」）的歌曲。

　　亞特·葛芬柯在紐約的哥倫比亞學院攻讀建築藝術，以建築師為志向，並且相當崇拜萊特。因此，聽說是葛芬柯拜託保羅·賽門幫他作一首萊特的歌（作曲由賽門負責）。

　　1970年當時，葛芬柯參與電影演出，工作繁忙，兩人也開始漸行漸遠。而將當時的心情表現在曲子上的，就是這首歌。一般認為歌詞中出現的萊特，其實就是葛芬柯的投射。例如當中有這樣的歌詞：「我都還記得，萊特。我們一起歌唱到天明。長久以來，我已從未笑過。」

　　「建築師來來去去，但你仍舊無法改變你看待事物的角度。」在副歌的歌詞當中，可以窺見萊特本人雖然受到其他建築師的諸多批判，但依舊固執地堅持自己的理念。

15

SCANDINAVIAN MODERN

北歐現代風格

傳承融入生活的手工藝傳統，
創造簡單又具功能性的椅子

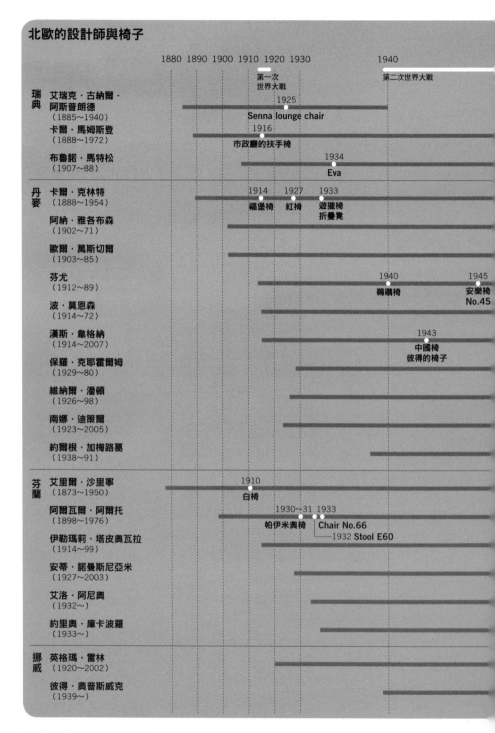

北歐的設計師與椅子

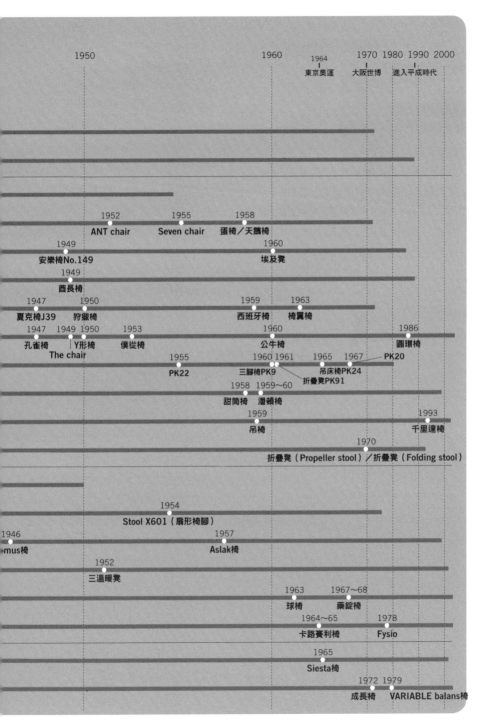

在北歐，包括漢斯・韋格納在內，許多設計師或工匠都創作出具有功能性，又有造型美感的椅子。在日本，韋格納的Y形椅等作品，長年來也一樣相當熱銷。

那麼，為什麼北歐會誕生這麼多的名椅呢？接下來就要簡單介紹當時的時代背景。接著再以時代背景為基礎，向各位介紹北歐現代設計的先驅——代表性設計師以及其椅子。

1） 北歐概況

北歐是指瑞典、挪威、丹麥、芬蘭、冰島5個國家，也稱為斯堪地那維亞諸國，但正確來說，位於斯堪地那維亞半島上的只有瑞典和挪威。

北歐各國之間有許多共通點。就民族而言，雖然芬蘭主要是匈人，但瑞典、挪威、丹麥，都是以維京人這個名稱廣為人知的北方日耳曼民族。冰島則是在9～10世紀時，有挪威人和凱爾特人搬遷過去。就語言來看，除了芬蘭以外，其他國家都是屬於同一個語系。但芬蘭因為曾經長年受到瑞典的統治，所以官方語言為芬蘭語和瑞典語。因此，北歐各國之間要取得溝通很容易。而且每個國家的宗教，都是以基督教新教福音路德教派為主流。

冰島在1944年獨立之前，一直受到丹麥的統治。而芬蘭和挪威，則是曾經受到瑞典的統治。在這樣的歷史背景之下，這5個國家之間的國民情感可能有些複雜，但北歐各國之間的聯繫大致上是很緊密的。

而就地理而言，因為都是處於高緯度地區，夏天日照時間長，冬天則是馬上就日落。因為暖流的關係，北海和挪威海即使冬天也不會結冰，海上貿易興盛。不過，若從法國或義大利等歐洲本土來看，北歐就是北方的邊境，無法否認它給人一種鄉下的感覺。20世紀之前，北歐還留有農奴制度尚未廢除的貧困農業國家的印象，工業化也進行得較慢。

在這樣的環境中，1920年代左右開始，北歐設計逐漸受到注目。

2） 孕育北歐設計的背景

直到20世紀初以前，北歐的建築或家具設計，都是受到英國、法國等其他歐洲各國的影響，平民使用的家具都帶有原住民的樸實風格。

到了1920年代，北歐設計在各地舉辦的博覽會上逐漸受到矚目。例如1925年的巴黎國際博覽會（也稱為裝飾藝術展，現代工業裝飾藝術國際博覽會）上，年僅23歲的阿納‧雅各布森展出他的椅子，並且獲得銀獎。到了1930年的斯德哥爾摩博覽會，具功能性的現代設計也已經在北歐普及了。

接著就來看看北歐設計的背景，看北歐是如何孕育出現代設計，並且創造出完成度高的椅子。

❶豐裕的精神

整體而言，北歐很貧窮。沒有優渥的土地或豐富資源，過去都過著簡樸的生活。於是他們有一個傾向，就是追求精神上的豐裕，而非物質上的豐富。在這樣的生活中，他們不追求豪華的裝飾，而是尋求簡單又具功能性的物品。

❷設計師與工匠攜手合作

過去，設計師與工匠的地位是相同的。設計師並非高高在上指示工匠該怎麼做，而是跟製作現場的人溝通，完成每一項工作。彼此之間產生信賴關係，也就能夠創造出品質好的作品。在丹麥，從1927年開始的40年間，每年都會舉辦「家具匠師工會展覽」。透過這一年一度的活動，設計師與工匠之間彼此協助，發表他們積極參與的作品，兩者之間的合作關係也就更加緊密。最後的結果就是雙方的能力都不斷提昇。

❸發揮才能的教育體制與優秀指導者

這幾年，北歐的教育受到許多注目，介紹芬蘭教育體制的書也賣得非常好。由於物質資源本來就少，加上人口也少，因此他們致力於人才培育，希望能有效運用「人」這種資源。而且不僅是一般教育，連設計師或工匠的培育，他們

也非常用心。舉例來說，丹麥的卡爾‧克林特和瑞典的卡爾‧馬姆斯登等設計師先驅，都很努力在培養後進，打造了能夠孕育優秀設計師或建築師的環境。

❹作工的技術

過去，北歐人會做傳統的手工藝。由於椅子的製作上，仍留有機械大量生產無法辦到的手工部分，因此這項傳統在製作上有所助益。此外，他們也建立起一個體制，若未取得木卡榫工匠師傅的資格，就不能參與家具製作。例如卡爾‧馬姆斯登和漢斯‧韋格納，都持有木卡榫工匠（師傅）的資格，而擅於親自動手的設計師也很多。

3） 北歐名椅的特色

接下來，還要向各位介紹北歐名椅的特色。1920年代，德國包浩斯以創新技術為目標的想法在歐洲普及，而北歐雖然有部分受到其影響，但作品當中仍舊保留了獨特的手工藝要素。作品所散發出來的感覺，有點接近英國的美術工藝活動。

❶功能性的設計，魅力無限

如同在時代背景中所介紹過的，北歐的椅子注重功能性。由於是他們自己設計、製作，所以上面不會有過多裝飾，且使用起來方便好用。

❷長期熱銷品眾多

做出來的東西會不斷重新設計，進而成為長期的熱銷商品。另外，也會有後進設計師重新設計出不一樣的作品。

❸站在使用者的立場

無論是設計師或是製作的工匠，大家都沒有忘記自己也是生活的一分子。他們總是站在使用者的角度設計，最後再將設計具體呈現。

❹善用自然材料與工匠的技術

設計師時時刻刻都在思考，如何活用木材等天然素材以及工匠的技術，做出有機的設計。他們並不單單只拘泥在木材，而是會巧妙運用金屬素材。

❺機械和手工的調和

機械生產能做到的部分，以及利用手工做出的手工藝，協調地融合在一起。可見美術工藝活動的理念，已經自然融入北歐風格。

各國的代表性設計師與椅子

Sweden

1845年，堪稱設計中心先驅的「瑞典工藝工業設計協會」成立。在北歐各國當中，瑞典可說是現代設計活動最早興起的國家。不過，直到1900年代初期以前，風格並非原創的現代設計，而是能夠見到新古典主義和裝飾藝術的影響。到了1920年代以後，包浩斯的理念傳入，當時還打出「讓日用品變得更美麗」的標語。

而在瑞典現代設計上扮演領頭羊角色的，是風格各異的艾瑞克‧阿斯普朗德和卡爾‧馬姆斯登兩人。

融合樣式美與現代感的北歐建築與設計先驅
艾瑞克‧古納爾‧阿斯普朗德
（Erik Gunnar Asplund 1885～1940）

生於斯德哥爾摩。建築師。代表作有「森林禮拜堂、森林墓園」（世界文化遺產）、「斯德哥爾摩市立圖書館」、「哥特堡法院增建」等。他也設計了放置在以上建築物裡的椅子，其中更有幾張名椅名留後世（10-6, 15-1）。

年輕時，他的設計受到新古典主義的影響，但後來則轉向現代設計。話雖如此，阿斯普朗德的作品，整體而言就是令人感覺融合了樣式美與現代感。對北歐設計意義重大的1930年斯德哥爾摩博覽會，他擔任主任建築師，負責設計以金屬和玻璃構成的展示館。

15

15-1
Senna lounge chair
　展示於1925年巴黎國際博覽會（亦即裝飾藝術展）瑞典館中的椅子。從椅背延續到椅座的線條非常優美。椅座偏低，僅34.5公分高。採用胡桃木，皮革包覆。

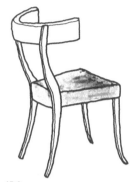

15-2
Krismos chair B300
　1948年。使用櫻桃木，以馬毛包覆（椅材偶爾會使用山毛櫸或胡桃木，包覆材偶爾會使用布料）。運用優美的線條，重新設計了古希臘時代知名的「Krismos」。由於「Krismos」並未留存至今，所以只能參考遺址牆上所刻劃的浮雕。椅腳的線條以及帶點寬度的椅背線條實在美麗。

　　1885年出生於奧地利的巴登。身兼建築師以及家具、室內裝潢、紡織設計師，也有建築相關著作。維也納工藝大學畢業後，在美術工藝學校擔任教授一職。在維也納工坊時，則是和約瑟夫·霍夫曼等人一起進行創作活動。

　　1933年移居到瑞典。由於他是猶太人，應該是為了逃離納粹的迫害才選擇移居。移居後，和瑞典的設計師之間有所交流，對瑞典的現代設計也帶來影響。更在Svenskt Tenn公司從事家具、室內裝潢、紡織等設計工作。以鮮豔的用色描繪的植物、動物等圖樣的織品大受好評，現在仍具有高人氣。

　　椅子方面，他也設計了大獲好評的織品包覆的沙發，但最有名的還是將古希臘Krismos重新設計的「Krismos chair」（15-2）。

近代瑞典家具之父，
致力於培育年輕人才
卡爾·馬姆斯登
（Carl Malmsten 1888～1972）

　　生於斯德哥爾摩。家具設計師、工藝藝術家、教育家。在大學攻讀經濟學後，開始跟著家具工匠師傅學習製作家具。甫自行創業的1916年，在斯德哥爾摩市政廳的家具比賽中，以椅子（15-3）參賽並獲得第一名，被認同為一名家具設計師。

　　馬姆斯登曾經說過：「我的老師就是瑞典之母——大自然、瑞典的傳統家具和室內裝潢。」如同他說過的這句話，他的椅子、家具作品中，散發著瑞典傳統的手工氛圍。他確實將農民使用的簡樸椅子，和講求功能的現代設計巧妙融合在一起了。

　　而他身為教育家的貢獻也很大。不到35歲的年紀，就開始在各地開設工藝教室，1930年更在斯德哥爾摩創辦了工

藝學校，之後還設立了學校法人Capellagården。這所學校現在仍傳承馬姆斯登的理念，可學到家具、陶藝、紡織等，目前開設於斯德哥爾摩和厄蘭島，來自日本的留學生也很多。

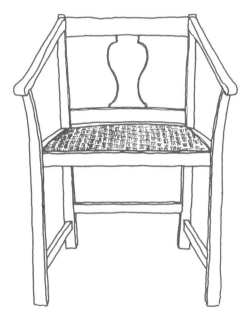

　　在1916年的比賽中獲得第一名的椅子。骨架運用了些微的曲線，連接處由於並非直角，組裝時需要較高的技術。椅子的前側較寬，並且逐漸往椅背方向內縮。椅背板的氛圍和骨架整體的樣式，可以看出是受到18世紀英國齊本德爾風格的影響。

　　骨架採用桃花心木，椅座為藤編。除了進口的桃花心木，馬姆斯登也經常使用國產的樺木、松木等。

> 善用舒適度的研究成果，
> 完成設計優雅的安樂椅
> **布魯諾‧馬特松**
> （Bruno Mathsson 1907～88）

　　生於瑞典南部的韋納穆市。代表瑞典的家具設計師。25歲的前10年，他一直在父親的家具工廠裡學習當一個家具工匠、家具設計師。如同丹麥的韋格納和莫恩森一樣，十幾歲就開始從事家具製作，因此對往後的工作有很大的影響。

　　他將自己學徒時期所設計的安樂椅當作基本形，一點一滴不斷改良，最後做出了「Eva」系列（15-4）並開始販售。他利用成型膠合板，完成了由優雅線條構成的高背椅作品。他以人體工學的角度進行研究，例如當人坐下時，椅座和椅背的角度、椅座的高度應該如何設計，坐起來才舒服，並且應用在椅子的設計上。

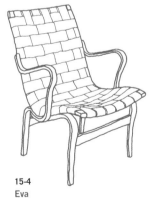

15-4
Eva

　　1934年。運用了山毛櫸成型膠合板、麻纖維條或皮革帶。這不僅是馬特松的代表作，更是代表瑞典現代設計的椅子。功能與設計完美搭配。

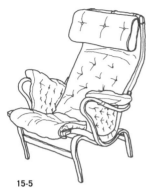

15-5
馬特松椅
　　1941年。以山毛櫸成型膠合板製成，並以布料包覆，是「Eva」的改良款。光是看到骨架的優雅線條，就猜得到這應該是出自馬特松之手。扶手上也有靠墊。

　　他到1939年的紐約世界博覽會、各地的展覽會展出作品，宣傳瑞典出色的家具設計。1960年代，還發表了運用金屬骨架的椅子。

〔**馬特松的椅子特色**〕
1）立基於人體工學研究的功能性（舒適性）
2）優雅地彎曲成型膠合板的有機設計
3）上述兩項特色（功能性與設計）巧妙融合

Denmark

　　北歐現代設計的核心，還是非丹麥莫屬吧。活躍於20世紀的北歐設計師當中，以丹麥人的表現較為亮眼。雖然不管怎麼說，卡爾‧克林特的影響很大（將於後文詳述），但是，因為丹麥人本身的裏性、氣質，才造就出這些原創設計或椅子。

　　丹麥本來資源就不豐富，也並非富裕的國家。但在這樣的背景之下，塑造出一個利用身邊的材料，靠自己的雙手打造東西的環境，並且以傳統的方式過著樸實的生活。因此，對於包浩斯那種傾向機械生產，否定古典的理念，他們並未全盤接受。所以他們並非走向大量工業生產的方向，而是基於工匠高超的技術，產生現代設計。

　　第二次世界大戰後，因為美國的巡迴展，使得丹麥家具的評價進而提升。應該是因為大家發現丹麥的作品並非大量生產，而是保有手工藝要素的高品質家具的緣故。芬尤的餐椅尤其受歡迎。韋格納的「The Chair」也曾登上室內設計雜誌的封面。這些好評價傳回了丹麥。米蘭三年展（Triennale di Milano）當中，也可見到丹麥的設計師表現極為亮眼。

　　使用的材料以木材為主流，但阿納‧雅各布森和保羅‧克耶霍爾姆則設計了善用新素材或金屬特性的椅子。雖然他們沒有使用木材，但完成後的椅子還是能夠感受到丹麥傳統的溫度。

丹麥近代家具設計之父
雅各布森和莫恩森都是他的學生
卡爾‧克林特
（Kaare Klint 1888～1954）

出生於哥本哈根近郊的腓特烈斯貝。建築師、設計師、家具研究員、教育家。父親是建築師詹森‧克林特（Peder Vilhelm Jensen-Klint）。他在丹麥皇家藝術學院建築系，跟著卡爾‧彼得森學習。1924年，建築系裡增開了家具科，他也開始在那裡任教，後來當上教授。

1920年代以後，有許多來自丹麥的設計師或家具工匠，創造出現代設計風格的名椅，但這都得歸功於克林特。他不僅投入古典家具的研究，還是奠定人體工學觀念的先驅，在人才培育方面也是貢獻甚大。代表的椅子有福堡椅（15-6）、折疊凳（15-9）等。

為什麼克林特被稱為
「丹麥近代家具設計之父」？

1） 人體工學的先驅

25歲過後，他開始測量人體各個部位的寬度，進行人體工學的研究，是這方面的先驅，更針對人的行為模式和家具功能之間的關係進行調查，以確立家具的標準尺寸。

2） 傳統風格研究與重新設計

他著手研究以18世紀的英國家具（齊本德爾等）為主的傳統古典風格家具。「古典中，存在著出色的現代風格。」克林特似乎從建築師父親那裡，學到了學習古典的重要性。不過，他並非全盤接受研究過的古典風格，而是以現代通用的形式，加入功能性、簡樸氛圍，再重新設計。換言之，他是從古典中找出普遍的美感和優點，再使作品進化為新的設計。

15-6
福堡椅（Faaborg chair）
　　1914年。桃花心木製，椅座以皮革包覆，椅背則是藤編。目前放置於丹麥非英島南部福堡市的美術館裡。克林特和他的建築學老師卡爾‧彼得森，當初是共同負責這間美術館的設計的。
　　這張椅子包含了克林特研究的18世紀英國風格家具（齊本德爾等）要素，最後以簡約風格呈現。後側椅腳的線條，令人想起古希臘時代流行的「Krismos」椅腳。製作椅子的是家具師傅魯道夫‧拉斯穆森（Rudolph Rasmussen）。由於設計師與師傅之間溝通良好，即使是細節也都加工得很精緻。

15

3） 致力於提昇技術與設計

　　促進設計師與負責製作家具的師傅之間的合作，盡全力提昇技術與設計。具體而言，像是他會建議學生和建築師參加哥本哈根家具工匠工會的展示會。而那個展示會的比賽當中也有名椅誕生，例如芬尤的代表作「酋長椅（Chieftain chair）」（別名埃及椅，Egyptian chair），就是1949年展出的作品。而波‧莫恩森則是在50年展出「狩獵椅（Hunting chair）」，58年展出「西班牙椅（Spanish chair）」。

4） 後進人才的培育

　　包括人體工學的構想、學習古典再重新設計的想法，都教導給學院的學生。他底下的學生，有阿納‧雅各布森、歐爾‧萬斯切爾、波‧莫恩森、保羅‧克耶霍爾姆等傑出人才。

15-7
紅椅（Red chair）
　　1927年。材料為桃花心木，椅座和椅背以皮革包覆。當時因為使用茶褐色的皮革包覆，因而取名為「紅椅」。

　　這張椅子也承襲了英國的齊本德爾風格。齊本德爾的椅子，椅背大多會以緞帶或中國風為設計概念，但克林特則是將椅背改得較為簡單，重新設計成丹麥的現代設計風格。椅面上的微微凹陷，以及椅背上方的微彎曲線，在在表現出克林特的細膩感性。以皮革包覆並打上鉚釘，應該也是受到古典風格的影響。

15-8
遊獵椅（Safari chair）
　　1933年。材料為柚木，椅座和椅背使用帆布，扶手和椅面下則是使用皮革帶。這原本是英國統治印度時，由廓爾喀傭兵想出來的椅子構造，經克林特重新設計而成。

　　當時是為了方便在戰地移動時使用，而想出了組合式的椅子，只要一拆除，即可收成方便攜帶的大小。其中的支撐橫木是直接插進椅腳，再以皮革帶固定、組裝。雖然重視戶外使用的功能性（地面不平也能坐得穩），但整體設計既不低俗也不奢華。

15-9
折疊凳（Propeller Stool）
　　1933年。椅座為皮革或布料，材料則是選用硬度適中又具有黏性的欅木（吉奧‧龐蒂的「超輕椅」也是選用欅木）。

　　自古埃及流傳下來的X形凳，到了20世紀之後，不斷被重新設計成北歐現代風格。當中的始祖，就是克林特的折疊椅。交叉的椅腳呈現螺旋槳的形狀，而且這並非將一根圓木棍砍半，而是分別由兩根圓木棍刨削而成，再加工成折疊起來時，兩支椅腳會變成一根圓木棍。支撐橫木也同樣是圓木棍。假若設計師與工匠之間溝通不良，這張椅子是無法製造出來的。

　　此外，接任丹麥皇家藝術學院家具系教授的保羅‧克耶霍爾姆（第三任教授）和約爾根‧加梅路葛（第四任教授），則是改用鋼材重新設計了這張椅子。

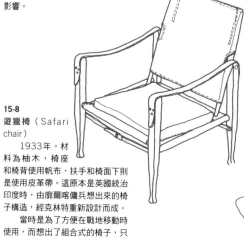

丹麥的驕傲，一流的家具工匠
雅各・克耶
（Jacob Kjær 1896~1957）

　　他被封為最傑出的家具工匠（木卡榫工匠）。他從身為家具工匠的父親身上學習如何製作家具，在到柏林、巴黎進修完成後，於1926年在哥本哈根擁有一間家具工廠，製作大量生產的家具中所沒有的、作工細膩且帶有沉著氛圍的椅子（15-10）。

　　丹麥有許多有名的設計師，但雅各・克耶比較像是工匠，而不是一位設計師。就設計而言，他跟克林特一樣，學習了18世紀英國的家具風格。除了培育優秀的家具工匠，他還擔任出口振興會、丹麥工藝協會的要職。

折疊椅的名作
通稱「導演椅」的設計師
穆根斯・庫奇
（Mogens Koch 1898~1992）

　　生於哥本哈根。建築師。自1939年起於丹麥皇家美術大學建築系任教。1960年代，以東京產業工藝試驗所的客座教授身分造訪日本。由於有和克林特一同共事的經驗，受到克林特的強烈影響。他設計的功能性家具非常具有建築師風格，代表作為折疊式的MK椅（15-11）。

第一個製作鋼管椅的丹麥人
摩根斯・賴森
（Mogens Lassen 1901~87）

　　建築師。最早將包浩斯的理念帶進丹麥的人。而展現其理念的作品，就是鋼管製的凳子（15-12）。

15-10
FN椅
　　1949年。桃花心木製，皮革包覆。這是替紐約的聯合國總部設計的椅子，帶有沉著的氛圍。

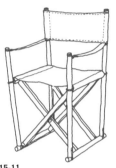

15-11
MK椅
　　1932年。材料為山毛櫸、布料、皮革。重量約5~6公斤。古埃及、希臘、羅馬與X形凳的傳統雖然被傳承下來，但這張椅子可說是在這些潮流中重新設計出來的作品。

　　這是1932年的哥本哈根家具工匠工會比賽中，榮獲第一名的作品。近年來多作為導演椅之用，但當初並未製成商品販售，是到1960年，才由Interna公司開始生產販售。將椅子折疊或打開時，椅座四周的圓環會沿著圓柱椅腳上下移動，構造特殊。

15-12
扶手凳（Arm stool，鋼管製）
　　1930年。由鋼管、皮革製成，是一張受到包浩斯的路德維希・密斯・凡德羅等人設計的鋼管懸臂椅影響的作品。一般認為這張凳子應該是丹麥第一張鋼管製的椅子。

15

阿納‧雅各布森
「當建物成為建築，這就是藝術。」

15-13
ANT chair

1952年。材料為山毛櫸的成型膠合板、鋼管。椅座和椅背是一體成型的成型膠合板。特色在於中間內縮的椅背，因整體的外觀而被稱為ANT（螞蟻）chair。在日本，有人暱稱它為「螞蟻椅」。

這原本是設計給哥本哈根的諾和諾德製藥公司員工餐廳用的。當初的設計是三支椅腳，但在1971年雅各布森死後，改為四支椅腳。

運用多元新素材，
設計出樣式新穎的名椅
阿納‧雅各布森
（Arne Jacobsen 1902～1971）

　　出生於哥本哈根。建築師、家具設計師。1924年起，他在丹麥皇家藝術學院跟著凱‧費斯科爾（Kay Fisker）教授學了三年建築。當時正好是德國的包浩斯風格開始影響歐洲各地的時期。就丹麥而言，當時並非全盤接受包浩斯的理念，但雅各布森則是較傾向於接受包浩斯的現代主義。1925年舉辦了巴黎國際博覽會（巴黎裝飾藝術展），他在博覽會中展出的椅子獲得了銀獎，年紀輕輕即展現其才氣。

　　他從事建築、室內裝潢、家具、燈具、餐具等與建築和住家相關的全方位設計。當時丹麥的主流是木材，但他並不拘泥於此，經常使用金屬、合成樹脂等新素材。他經常有靈活的創意，進而創造出「ANT chair」（15-13）、「Seven chair」（15-14）等暢銷商品。

　　而他操刀的建築作品當中，有名的是SAS皇家酒店（哥本哈根）。他還負責內部裝潢與家具用品設計，當中包括了名椅「蛋椅」（15-15）和「天鵝椅」（15-16）。

　　因為是猶太人，在第二次世界大戰遭到德國占領時，他便移居到瑞典去了。

為什麼雅各布森能夠創造出ANT chair、蛋椅等名椅？

1） 新素材的開發與運用

　　ANT chair是全球第一張運用椅座和椅背一體成型的成型膠合板的椅子，而蛋椅則是使用了PU硬質泡棉，同樣也是將新材質運用在椅子上的先例。20世紀中葉，他還著手研究素材，並且與抱持挑戰態度的Fritz Hansen公司共同開發，在歷史上影響甚鉅。

2） Fritz Hansen公司的重要性

　　雅各布森構思的嶄新椅子若沒有人製作，他的設計也只能淪為空談。雅各布森的椅子之所以能夠得以誕生，都要歸功於1872年創立的Fritz Hansen公司。多虧他們運用了新素材，協助進行新膠合板的技術開發，才使ANT chair等作品得以問世。而ANT chair成了熱銷商品，對Fritz Hansen公司而言，在經營層面上，雅各布森也扮演了極為重要的角色。

3） 並非家具工匠師傅

　　為什麼在習慣運用木材的丹麥設計界裡，雅各布森能夠想到以往的家具設計師從未想過的嶄新設計？或許正是因為他並非家具工匠師傅，才能辦到這一點吧。

　　若是了解製作的過程和方式，儘管有了創新的設計，也會因為固有的木工知識而打消原有的創意。針對這一點，根據目前仍在業界工作的木工藝術家表示，實際上確實會有這樣的情形產生。正因為雅各布森身為建築師與設計師，因此才能設計出不受既定概念拘束的作品吧。不過他本人具備的卓越才能當然也不容否認。

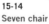

15-14
Seven chair
　　1955年。相較於ANT chair，這款座椅的椅座深度與寬度較長，椅背設計較為舒適。這也是熱銷商品之一，且樣式變化相當豐富，還有附扶手的款式。

15-16
天鵝椅
　　1958年。為SAS皇家酒店所設計。現在是和蛋椅使用相同的素材，但當初的椅腳是使用成型膠合板，且為四支椅腳。體積比蛋椅小，使用上較為方便。由於獨創的設計與新素材的運用，因而成為椅子史上劃時代的作品。

15

15-15
蛋椅
　　1958年。椅子本體利用PU硬質泡棉（首次運用於椅子上）成型，並以皮革包覆。椅腳採用鋁壓鑄技術（鋁材鑄造法之一）製成。當初設計蛋椅，是為了擺放在雅各布森所設計的SAS皇家酒店大廳。而椅子的名稱，一看就知道是源自於其外形。蛋椅是一款可以將椅背向後仰，還能旋轉的椅子。

15-17
埃及凳
　　1960年。重新設計自古埃及的X形凳，優美的曲線顯示出萬斯切爾的真本事。

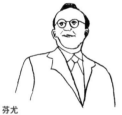

芬尤
「我經常在思考，美，應該如何？設計家具時，我會考慮到功能，考慮到人體，因為椅子就是人體的一部分。」

古典風格的家具研究者，多著作的學術派設計師
歐爾·萬斯切爾
（Ole Wanscher 1903～85）

　　家具設計師。1954年，繼克林特之後，接下了皇家藝術學院家具系第二任教授的工作。鑽研美術工藝史，對於英國家具、埃及、中國、義大利等古典家具的造詣甚深。出自他手的椅子當中，有許多靈感是來自古典風格的家具（15-17）。雖身為設計師，但較傾向於學者身分，著作眾多。

設計出線條流麗的椅子
「家具雕刻家」
芬尤
（Finn Juhl 1912～89）

　　出生於哥本哈根。建築師、家具設計師。畢業於皇家藝術學院建築系。在他在學期間，波·莫恩森是在建築系裡跟著卡爾·克林特（專攻家具）學習，芬尤則是拜凱·費斯科爾為師。可見跟隨的教授不同，對往後發表的家具設計也有很大的影響。

　　丹麥的家具設計師，包括漢斯·韋格納在內，許多人都持有師傅執照。但芬尤只是建築師兼設計師，因此他描繪的設計，是由名氣極高的家具名匠尼爾斯·沃達（Niels Vodder）將之賦予形體的。

　　代表作安樂椅「No.45」（15-18）被譽為「世界上扶手最美的椅子」。不同於經常使用直線與平面樣式的克林特及其學生，芬尤在丹麥的設計界裡，走的是他自己獨特的路線，又被稱作「家具雕刻家」（15-19、20）。

　　起初，他的作品在丹麥並未受到好評，是在第二次世界大戰後，他在美國受到注目，接著才在丹麥也受到肯定。此外，他也曾經負責北歐航空（SAS）的辦公室設計、飛機的內部設計等。

為什麼芬尤可以創造出宛如雕刻般的優美曲線？

1） 反克林特、反麥金托什

對於理性的功能主義，芬尤持客觀保留的態度。他並不傾向於克林特等人慣用的直線或平行概念，而是偏好柔和的曲線樣式，所以對麥金托什的山樓椅持批判的立場。

2） 雕刻家的影響

一般認為，芬尤受到雕刻家漢斯‧阿爾普（Hans Arp，1886～1966）和亨利‧摩爾（Henry Moore，1898～1986）等人的作品影響。在他接觸這些雕刻作品時，應該也逐漸受到許多感動與影響吧。

「我自己不會雕刻，但我很有興趣。」

3） 靈感來自薩米人和非洲民族的生活用具

第二次世界大戰時遭到德國占領，當時工作量很少，他便開始研究非洲民族或居住在芬蘭北方的薩米人的生活用具。透過這樣的研究，芬尤也將他從中認為具有美感的線條與樣式，融合到自己的作品當中。

4） 結識名匠沃達

無論設計再怎麼出色，若無法確實呈現在椅子上，那麼一切都淪為泡影。尤其是芬尤的設計中運用了許多曲線，必須使用南京刨來加工，這對工匠而言是具有困難度的。但他認識了頂尖家具名匠尼爾斯‧沃達，透過沃達的巧手，桃花心木、紫檀木等木材，皆搖身一變成了線條優美的椅子。

5） 桃花心木等深色素材

芬尤的椅子大多使用桃花心木、柚木、紫檀木等顏色較深的木材。利用這種特性的木材，透過名匠的巧手，連細節也細膩呈現，線條就更具美感了。

15-18
安樂椅No.45

1945年，展出於哥本哈根家具工匠工會展示會。利用桃花心木製成，並以布料包覆。

很顯然的，這張椅子和韋格納或莫恩森的椅子呈現出不同的氛圍。只要改變看這張椅子的角度，甚至可以感受到扶手飄散出魅惑的韻味，也能了解為什麼它被譽為「世界上扶手最美的椅子」。連成一體的椅背與椅座，看起來就像是漂浮在支撐橫木上一般。在這款No.45問世後，這類設計便隨處可見。

15

15-19
鵜鶘椅（Pelican chair）

　　芬尤在30歲前的1940年代創作的椅子。材料為楓木，以布料包覆。一般認為這張椅子受到了雕刻家漢斯‧阿爾普和亨利‧摩爾的雕刻作品中柔軟的線條所影響。從外觀就可以想像鵜鶘展開翅膀的樣子。

15-20
酋長椅（Chieftain chair）

　　1949年，展出於哥本哈根家具工匠工會展示會。材料使用紫檀木，以皮革包覆。

　　Chieftain一詞為「酋長、首領」之意。這張椅子又稱為埃及椅（Egyptian chair）。從側面一看即可發現，後側椅腳、椅背框，以及支撐橫木所形成的三角形構造，就跟古埃及壁畫上畫的女王座椅一樣，所以才有這樣的別稱。

　　椅子寬度約1公尺，深度約91公分，是一張坐起來舒適又沉穩的椅子。跟No.45同樣都是代表丹麥的名椅。

兼具美感、堅固，又不退流行的椅子
克林特的正統派接班人
波‧莫恩森
（Borge Mogensen 1914～72）

　　出生於丹麥的家具產地奧爾堡。家具設計師。他從家具工匠做起，20歲即取得家具師傅資格。後來進入哥本哈根工藝美術學校就讀，學習家具設計，在學校認識了漢斯‧韋格納，兩人成為一生的摯友。接著，他又到丹麥皇家藝術學院，拜卡爾‧克林特為師。因克林特的推薦，他自1942年起便開始在F.D.B（丹麥消費者合作社）開發家具。莫恩森的代表作之一「J39」（15-21）就是在這個時代設計的。1950年他獨立創業，並且設計了許多承襲克林特理念的椅子和家具。

莫恩森重點整理

1） 就是要比別人有美感、便宜、牢固

　　在F.D.B開發家具的莫恩森，致力於做出一般民眾在日

常生活中使用的家具，而且堅持兼具美感、便宜，當然還要耐用。為了控制成本，就必須縮減椅子的零件、製程，使用容易取得且價格合理的素材。莫恩森考量上述條件後，做出風格簡單、坐起來舒適，且外形具有美感的椅子。其代表作是別名夏克椅的「J39」，常用於丹麥的一般家庭。

2） 克林特的教誨

　　曾在丹麥皇家藝術學院擔任教授一職的卡爾‧克林特，專注於古典風格的家具研究，並且找出了普遍的美的優缺點。根據研究結果，他建構起重新設計的思維與手法，試著將設計改良得較符合現代社會，並且教授給他門下的學生。而且他並非只是從古典中學習優點，更同時融入了人體工學的觀點。

　　莫恩森也依照重新設計和人體工學的思維設計了椅子。例如英國的椅翼椅、溫莎椅、美國的夏克椅等，都是他重新設計的對象。另外，他也曾經從西班牙製作的牛皮椅獲得靈感，促成了名椅「西班牙椅（Spanish chair）」（15-23）的誕生。克林特雖有好幾位學生，但莫恩森應該才是克林特的正統接班人。

15-21
夏克椅J39
　　1947年。材料使用山毛櫸、橡木、榆木等，椅座則利用紙纖（試作階段時，聽說是將報紙搓成紙繩代替）做成。完全是符合丹麥消費者合作社F.D.B理念的一張椅子，設計簡單、價格公道又品質好。

　　椅子的靈感來源是貫徹功能主義，排除一切裝飾的夏克椅。椅座左右骨架與椅腳連接的位置，較椅座前後骨架來得高。這麼做除了可以增加強度，還可以讓紙纖編織的椅座稍稍凹陷，增加坐起來的舒適度。這是一款長期熱銷商品，現在也仍在市面上販售。

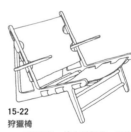

15-22
狩獵椅
　　1950年。橡木材製成，以皮革包覆。椅座延伸成為後椅腳。

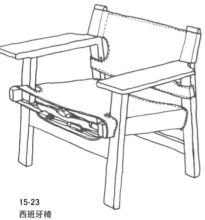

15-23
西班牙椅
　　1959年。橡木材製成，以皮革包覆。重新設計自過去使用於西班牙的牛皮椅。

15-24
椅翼椅（Wingback chair）
　　1963年。利用橡木等材料製成，以皮革包覆。重新設計自18世紀英國古典風格的椅翼椅，而且是可以濃厚感受到克林特風格的作品。

15

3） 師傅資格

　　許多丹麥的設計師，都持有家具工匠的師傅資格，莫恩森也是其中一人。由於他自己也會製作家具，了解製作家具的重點，他的這項優勢應該也有助於跟工匠順利溝通。

> 北歐最具代表性的椅子設計師
> 17歲即取得家具工匠師傅資格
> **漢斯・韋格納**
> （Hans J.Wegner 1914～2007）

漢斯・韋格納
「家具設計師必須跟優秀的工匠建立良好的團隊合作關係。」

　　出生於日德蘭半島的岑訥。父親為鞋匠師傅。13歲即開始在木工所當學徒，並在17歲時取得家具工匠的師傅資格。20歲時，他在哥本哈根服兵役，退伍後便到哥本哈根工業學校的家具技術課程，以及哥本哈根美術工藝學校家具系就讀。而他會結識波・莫恩森，就是在這個時期。在他經歷了阿納・雅各布森的事務所等工作經驗後，於1934年自行創業。25至30歲出頭時，他一直找不到自己的風格，但於1949年發表的「圓椅（Round chair）」（後來稱為「The chair」）（15-26）倒是在美國大受好評，之後更是創作出「Y形椅」（15-28）、「僕從椅」（15-29）等許多名椅。他一生設計了500張以上的椅子。

　　雖然他也會設計金屬製的椅子，但幾乎還是使用木材。他同時運用了身為家具工匠的經驗，掌握木材的特性，設計出感受得到技巧又堅固牢靠的椅子。

為什麼韋格納的椅子這麼受歡迎？其關鍵與特色是什麼？

1） 設計理念

　　韋格納自己舉出了三項設計理念，透過體現這些理念，才能創造出使用者坐得開心的椅子。

❶舒適度：韋格納設計的椅子，幾乎坐起來都很舒服。不過舒適度也是有排名的，其中「The chair」坐起來相當舒服。相較之下，高人氣的「Y形椅」，也有人說只要坐久了，臀部和背部都會痛。

❷設計美感：韋格納的椅子設計跟芬尤的雕刻風美感，可以感覺得出來兩者是截然不同的。韋格納的可說是兼具功能性的美感。

❸工匠技巧：這裡所說的「技巧」有手工的意味在。由於韋格納同時身為家具工匠師傅，光是這麼說，可能會讓人覺得這一點很像他會提出來的理念，但其實並沒有那麼單純。

「儘管是身懷優異技巧的工匠，只要在不影響品質的情況下，還是盡可能採取機械化」才是韋格納的想法。能夠利用機器的部分就以機器代工，提高作業速度並降低成本，是他的用意所在。例如「Y形椅」就是能靠機器的部分就靠機器加工，最後的椅座紙纖編織才由工匠手工完成。

2）與技術高超的工匠共同合作

在丹麥，設計師和工匠的地位是相同的，因此都會維持良好的溝通關係，一起完成一項作品。所以每一位有名的設計師，都有技術高超的工匠配合。

以韋格納而言，他就碰到了Johannes Hansen公司的尼爾斯‧湯姆森（Niels Thomsen）、PP Møbler公司的艾納‧彼得森（Ejnar Petersen）等頂尖家具師傅。不難想像在開會時，韋格納突然燃起工匠魂，自己也參與試作的樣子。

3）古典風格重新設計

對古典風格家具相當有研究的卡爾‧克林特，並非韋格納直屬的教授。但是因為克林特的學生波‧莫恩森跟他是摯友的緣故，使他對於重新設計古典風格的重要性也有所體悟。

包括中國的明式家具、溫莎椅、18世紀的英國家具、夏克椅等，韋格納的椅子當中，都會融入許多經典古典風格的椅子要素。例如「The chair」，就是承襲他早期設計的「中國椅」（15-25）風格，而「孔雀椅」（15-27）則是受到溫莎椅的影響。

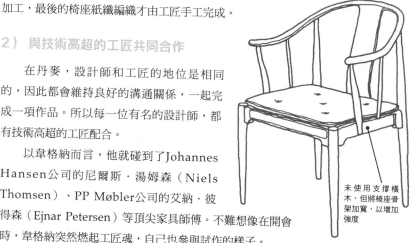

未使用支撐橫木，但將椅座骨架加寬，以增加強度

15-25
中國椅（Chinese chair）
　　1943年。重新設計自中國明朝（1368～1644）的「圈椅」。可說是「The chair」和「Y形椅」的雛型。

　　25歲後，他一直在參考克林特學習古典風格的手法，也對克林特的學生歐爾‧萬斯切爾所寫的家具風格歷史書（可能是《MOBELTYPER（家具風格）》）中所介紹的明式椅子非常感興趣。椅背上方橫木的曲線帶出整體的美感、精緻的組合木構造等，在在觸動了韋格納的心。此外，「圈椅」的四邊都有支撐橫木，但早期的「中國椅」並未使用支撐橫木，不過為了保持椅子強度，將椅座的骨架做得較寬。

15-26─❶早期樣式

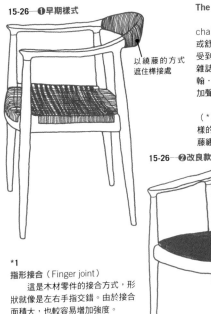

以繞藤的方式
遮住榫接處

The chair

　　1949年。承襲明式椅子、中國椅風格的這張椅子，名為「The chair」。在韋格納數量眾多的椅子作品中，這張椅子無論設計面或舒適度，都是完成度最高的。但是，當初以「圓椅」發表時，並未受到注目。這張椅子會突然暴紅，是因為1950年登上美國室內裝潢雜誌《Interiors》封面的緣故。再加上1960年美國總統大選時，約翰·甘迺迪和理察·尼克森在電視上，就是坐在這張椅子上辯論，更加聲名大噪。

　　椅背上方橫木的彎曲線條相當優美，有兩處是由指形接合（＊1）方式銜接。橫木並非利用曲木技術，而是透過刨削打造出這樣的線條。早期的樣式並非利用指形接合，而是利用榫接方式，再用藤纏繞，遮掩該處。椅座則是利用藤編方式製作。椅背上方橫木的加工，應該是韋格納和現場的工匠經過多次嘗試才完成的。因為有時雖然會看到設計非常相似的椅子，但終究比不上正牌的作品。

　　此外，「The chair」是在1950年命名的，由哥本哈根的知名室內裝潢用品店「Den Permanente」的董事命名。

15-26─❷改良款

＊1
指形接合（Finger joint）
　　這是木材零件的接合方式，形狀就像是左右手指交錯。由於接合面積大，也較容易增加強度。

15-27
孔雀椅（Peacock chair）
　　1947年。椅背呈現車輪輪輻狀，像是弓箭的外形，所以亦稱為「箭椅（Arrow chair）」。這是由韋格納重新設計的作品。

　　為了讓使用者坐起來較為舒適，背部碰到輪輻的地方設計為平坦狀，但就設計層面來看，平坦這一點也具有畫龍點睛的效果，看起來就像是孔雀開屏一般。材料主要使用櫸木，另外也有些款式是扶手使用橡木。椅背的骨架，現在的款式是使用曲木（以前是利用成型膠合板），可見這也是承襲了索涅特所帶動的潮流。

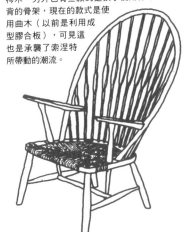

15-28
Y形椅（Wishbone chair）
　　1950年。這是韋格納的作品當中極為熱賣的商品。以日本的進口家具來看，也是銷售狀況最佳的椅子，現在仍舊賣得很好。設計有美感自然不在話下，但當中有許多部分是利用機械加工，由此可見成本低廉也是韋格納的椅子熱銷的原因之一。換句話說，這張椅子雖然是機械加工的量產商品，但因為設計美觀，品質又高，所以成功熱銷。不過針對舒適度而言，不可否認的是，這張椅子確實比不上「The chair」。

　　椅座是利用紙纖編成。椅子的材料會使用橡木、山毛櫸、梣木、柚木等（但一張椅子只會使用一種木材）。

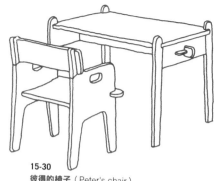

15-29
僕從椅（Valet chair）
　　１９５３年。也稱為
單身漢椅（Bachelor's
chair）。這是一張具有多元
功能、極簡設計的三腳椅。

　　椅背可作為衣架，只
要將椅面往前掀起，即可用
來掛放褲子，椅座下方則是
可以用來放小東西的收納空
間。如同這張椅子的名稱，
它扮演了侍從的角
色，對於單身的
人而言也是個方
便的家具。

15-30
彼得的椅子（Peter's chair）
　　1943年。這組小桌椅是好友波，莫恩森的長男彼得
出生時，韋格納命名後送給莫恩森的禮物。由此可知兩人
的好交情，且這段小故事也相當有名。這個作品完全沒有
使用到黏著劑或螺絲，而是採用分解組合的方式，因此無
論收納或運送皆很方便。椅子是由四個零件構成，木材使
用山毛櫸或楓木，無上漆。

**使用金屬素材，
表現丹麥手工藝傳統的完美主義者**
保羅・克耶霍爾姆
（Poul Kjærholm 1929〜80）

　　出生於日德蘭半島的Oster Vra。取得家具工匠師傅資
格後，1950年，他開始到漢斯・韋格納的事務所工作，同時
在哥本哈根美術工藝學校就讀夜間部。1952〜1953年間，
改到Fritz Hansen公司工作，晚年則是繼歐爾・萬斯切爾之
後，當上丹麥皇家藝術學院家具系的第三任教授。

　　1950年代至1970年代正值丹麥家具的興盛期，此時的主
流是使用木材製作家具（但當時雅各布森和Fritz Hansen公
司正在開發新素材）。儘管克耶霍爾姆具有家具工匠師傅資
格，年輕時又在韋格納底下工作，但他設計的椅子並非使用
天然未加工的木材，而是利用金屬或鋼材等素材設計出許多
椅子，並且留下名作（15-31〜35）。前人留下的名椅，透過他
重新設計成符合他風格的作品甚多。簡單而言，他的特色就
是剔除不必要的部分，追求最低限度的極簡風格以及不容妥
協的細節。

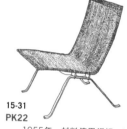

15-31
PK22
　　1955年。材料使用鋼板，以
藤包覆，或使用布料、皮革。這是
參考密斯．凡德羅的「巴塞隆納
椅」重新設計而成的椅子。為了讓
椅腳的鋼材具有強度，科爾．克里
斯登特地從德國調度特殊鋼材過來
製作。金屬與自然素材的組合令人
感受到丹麥的手工藝傳統，而這種
特色正是克耶霍爾姆的作風。

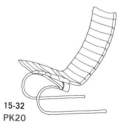

15-32
PK20
　　1967年。材料使用鋼材，以
皮革包覆。這件作品是參考了包浩
斯風格成員所設計的懸臂型的椅
子。椅座與椅腳並非直接接合，而
是呈現浮在空中的外形，令人感覺
輕快。這也是懸臂型的名椅之一。

15

15-33
三腳椅PK9（Three legged chair）

　　1960年。材料使用鋼板，椅座和椅背使用FRP，再以薄皮革包覆，是金屬三腳椅的名作。這是參考了埃羅‧沙里寧（Eero Saarinen）有名的單腳椅「鬱金香椅」製作而成。鋼材、FRP和天然素材皮革組合在一起的妙趣，別具丹麥風格。

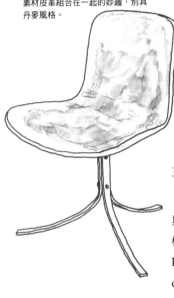

15-35
折疊凳PK91
（金屬折疊凳，Metal propeller stool）

　　1961年。材料使用鋼板，以皮革包覆。雖然是重新設計自卡爾‧克林特的折疊椅，但若要談起源，可以回溯到古埃及的X形凳。摺疊起來後椅腳完美交疊。重量為7.4公斤，拿起來頗具重量感。

為什麼克耶霍爾姆可以創造出金屬製骨架的名椅？

1） 完美主義者

　　聽說他就是個沈默寡言、不輕易妥協的完美主義者。而他的這種性格，也在那毫無贅飾、極為簡練的樣式中表露無遺。

2） 結識科爾‧克里斯登森

　　如同其他知名設計師，克耶霍爾姆也有出色的配合對象，就是經營家具公司的科爾‧克里斯登森（Ejvind Kold Christensen）。他負責調度鋼材，讓克耶霍爾姆的設計得以具體呈現，並且組織了製造生產體制，甚至在行銷面上，也不遺餘力地給予協助。

3） 年輕時期的學徒經驗以及當成目標的前輩

　　20歲之前，他取得家具工匠師傅資格，並且學習製作家具，不僅在韋格納底下工作過，也曾經當過對古典風格家具相當了解的歐爾‧萬斯切爾的助手。25歲左右，他也到Fritz Hansen公司工作過。當時正好是雅各布森開發「ANT chair」的時期。不選用木材而開發新素材的熱潮，相信他當時是切身體會到的。

　　此外，他也相當崇拜德國包浩斯的核心人物──密斯‧凡德羅。從他的作品當中，可看到他受到金屬製「巴塞隆納椅」以及懸臂型椅子等的影響。

15-34
吊床椅PK24

　　1965年。材料為鋼板、不鏽鋼，以藤包覆，枕頭則是使用皮革製成。這張椅子是重新設計自勒‧柯布西耶的「躺椅」，椅座的角度可以調整。

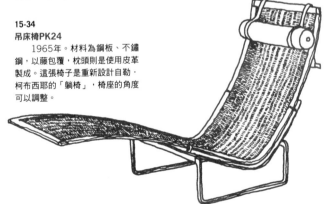

以塑膠與金屬形塑自由奔放的創意，
才氣洋溢的設計師
維納爾・潘頓
（Verner Panton 1926～1998）

　　家具設計師。1951年從丹麥皇家藝術學院建築系畢業後，便到阿納・雅各布森的事務所工作。1955年自行創業，活躍於國際間。

　　會使用塑膠、金屬、PU泡棉等，幾乎不太使用木材（15-36, 37）。他的創作特色在於運用變形自如的素材，透過他自由奔放的創意產生樣式或用色。主要從事幾何學風格的設計，有別於丹麥設計的特色——有機設計（Organic design）。作品的風格傾向於拉丁風格，而不像一般丹麥人的創作，可說是丹麥設計界中的異類。據說他跟丹麥的設計師或家具工匠之間也甚少交流。

南娜・迪策爾
（Nanna Ditzel 1923～2005）

　　家具設計師。在丹麥皇家設計學院裡，以旁聽生的身分在克林特底下學習。1946年，她和先生約爾根・迪策爾（Jorgen Ditzel，1921～1961）成立了設計事務所。擅於運用木材、金屬、玻璃、紡織品等多元素材，甚至還設計了喬治傑生（Georg Jensen）的金屬飾品。

　　1990年舉辦的第一屆「旭川國際家具設計大賽（IFDA）」當中，她更以「BENCH FOR TWO」榮獲金獎。

15-36
潘頓椅（Panton chair）
　　1959～1960年。這是重新設計自里特費爾德的「Z字椅」，並且是可以疊放的無扶手椅。這是世界上第一張利用一體成型的FRP（玻璃纖維強化塑膠），運用單一素材製成的一體成型椅。隨著新素材的開發，當初使用的塑膠後來也改用其他材質。當時是由美國的赫曼米勒（Herman Miller）公司銷售，但後來則是改以聚丙烯素材製作，並由瑞士的Vitra公司重新生產。

　　1953年，保羅・克耶霍爾姆試了跟潘頓椅非常相像的椅子，但潘頓似乎一直有在留意。因此當潘頓椅發表後，據說克耶霍爾姆非常憤怒。

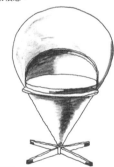

15-37
甜筒椅（Cone chair，無扶手椅No.8800）
　　1958年。材料為鋼材、布靠墊。由於外形長得像霜淇淋的甜筒，因而得名。鮮紅色座墊給人強烈的印象。負重落在圓錐形的頂點上，並以此為軸心旋轉，製作難度相當高。這種單點支撐構造，或許也對鬱金香椅造成了影響。

吊椅（Swing chair）
　　1959年。這是南娜與先生約爾根的共同創作。利用藤編、布靠墊所製成，上方以繩索吊掛。坐上去後椅子搖搖晃晃的，感覺就像是坐在鞦韆上一樣。這也是鞦韆型椅子的名作。

15-38
折疊凳

1970年。材料為鋼條（圓棍鋼材），以皮革包覆。椅腳交叉處使用滾珠軸承，並且扭曲細鋼條組合而成。折疊起來時，椅腳會剛好密合併在一起。

這張折疊凳承襲了丹麥皇家藝術學院家具系首任教授克林特的木製折疊凳，以及第三任教授克霍耶爾霍姆利用鋼板製成的折疊凳，完美地重新結合。

艾里爾·沙里寧
「設計必須隨時考量到較大的格局。例如設計椅子就要考量房間，設計房間就要考量整個家，設計一個家就要考量環境，環境的設計就必須在城市計畫中進行。」

15-40
白椅（White chair）

1910年。沙里寧將這張椅子擺放在位於赫爾辛基西方Hvitt Rask的住宅中的日光室裡。木製的骨架，布料包覆。除了淺粉紅色椅座外，其他部分全塗上白色，因而稱之為白椅。

約爾根·加梅路葛
（Jorgen Gammelgaard 1938～91）

家具、工業設計師。19歲時取得家具工匠師傅資格。以聯合國顧問身分待在印尼一陣子後，到阿納·雅各布森等人的事務所工作。1973年，自己成立設計事務所，之後也在丹麥皇家藝術學院家具系擔任教授一職，指導後進。去除無謂贅飾、具美感的極簡設計，獲得廣泛好評，他重新設計的椅子也留下名作。

15-39
折疊凳（Folding stool）

1970年。材料使用楓木、非洲崖豆木（產於非洲的豆科樹種），椅座則是運用羊皮紙。加梅路葛讓過去金屬製的折疊凳，演化成這款利用木材與紙材製成的X形折疊式椅凳。羊皮紙上真的可以坐嗎？

Finland

相較於其他北歐各國，芬蘭的歷史稍有不同。長期處於瑞典的統治之下，19世紀初又受到俄羅斯的統治。後來在民族主義高漲的時代背景中，趁著俄羅斯革命，於1917年獨立。民族主義盛行之下也產生了民族羅曼主義，影響甚至遍及藝術和建築等領域。

芬蘭的設計師當中，雖然阿爾瓦爾·阿爾托相當有名，但引領1900年代初期建築和家具設計的人，是艾里爾·沙里寧。此外，考量到疊放或現地組裝方式等功能性和成本，設計出芬蘭傳統木製家具的伊勒瑪莉·塔皮奧瓦拉也具有重要地位。

北歐現代風格的「始祖」建築師，伊姆斯夫婦的師傅
艾里爾·沙里寧
（Eliel Saarinen 1873～1950）

出生於芬蘭的蘭塔薩爾米（Rantasalmi）。建築師。反映芬蘭民族浪漫主義的赫爾辛基中央車站，是他的代表作。1900年巴黎世界博覽會的芬蘭館，是他早期的作品，結合了傳統的芬蘭木造建築與哥德式風格的要素。而他所設計的椅

子，則是可以窺見約瑟夫‧霍夫曼的維也納工坊、里默施密德的德國青年風格等影響（15-40）。

1923年移居到美國，並出任葛蘭布魯克藝術學院校長一職，栽培出伊姆斯夫妻等表現活躍的設計師和建築師。他也是活躍於20世紀中葉的建築師埃羅‧沙里寧的父親。

> 從技術開發到人才培育，
> 留下莫大貢獻的芬蘭英雄
> ### 阿爾瓦爾‧阿爾托
> （Alvar Aalto 1898～1976）

出生於芬蘭中西部的庫奧爾塔內（Kuortane），是芬蘭具代表性的建築師、家具設計師。在芬蘭，他就像是英雄一般，甚至50波蘭馬克紙幣（使用歐元前）上都畫著阿爾托的側臉。他在赫爾辛基工業大學攻讀建築，也曾經在艾里爾‧沙里寧的事務所裡工作過。他從事許多建築設計，不僅是芬蘭具代表性的建築師，更是20世紀具代表性的建築師。

「帕伊米奧療養院」和「衛普里圖書館」等他自己設計的建築物裡所用的椅子、家具等，也是他親自設計，更創作出椅子的歷史上具劃時代意義的名椅（15-41～45）。阿爾托的貢獻之大與才能，可以從以下四個觀點感受到，分別是木製椅子構造面的技術開發、善用其技術的設計、活用芬蘭產的樺木，以及椅子成品的販售。

結合技術、設計、行銷，
整合能力獲得極高評價的阿爾托之貢獻

1）技術開發

❶稱為「阿爾托椅腳」的切口彎曲技法

以「Stool E60」（15-41）為例，筆直的樺木製椅腳在接近椅座處呈現彎曲，與椅座接合。但是，樺木的彎曲方式，是利用切口彎曲技法彎曲而成，並不像索涅特的曲木椅利用熱蒸彎曲，也不是利用數片薄板貼合彎曲的成型膠合板。

天然未加工的樺木，將欲彎曲的部分沿著木紋等距劃上切痕。接著，將薄木板塗上黏著劑，卡進切痕中。薄木板的木紋，是和天然未加工木材的木紋呈現垂直的。然後將木材

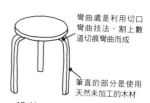

彎曲處是利用切口彎曲技法，割上數道切痕彎曲而成

筆直的部分是使用天然未加工的木材

15-41
Stool E60

1932年。使用樺木材。椅腳的上方利用切口彎曲技法（阿爾托椅腳）彎曲而成。椅子可以疊放。這是一張受歡迎的大眾化凳子，在日本也隨處可見。椅座高度為44公分。

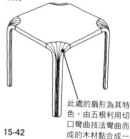

此處的扇形為其特色。由五根利用切口彎曲技法彎曲而成的木材黏合成一支椅腳

15-42
Stool X601

1954年。由樺木製成。椅腳上方的曲線是由五根細的阿爾托椅腳組合而成，呈現優美的扇形。

15-43
Chair No.66
（用於衛普里圖書館的小椅子）

1933年。由樺木製成。接合部分是簡單利用木螺釘固定。插圖中的椅座是貼著亞麻油地氈，但也有以布料包覆的椅座。可說是世界小椅子的標準，椅座高度為44公分。

椅背和椅座
是連成一體的
成型膠合板

15-44
帕伊米奧椅（Paimio chair）
No.41
　　1930～31年。這是阿爾托運
用成型膠合板製作的代表作，更是
北歐現代設計風格椅子的先驅。這
是當初在設計帕伊米奧療養院（收
容結核病患的療養院）時，為了用
於療養院內所設計的椅子，因而也
被稱為「療養院椅」。椅背上畫有
橫向切痕，椅腳部分則是設計成榻
榻米椅腳，可用於榻榻米上。椅
座的深度有87公分，也有人表示
若長時間坐在這張椅子上會感到疲
累。

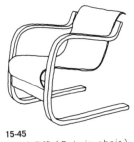

15-45
帕伊米奧椅（Paimio chair）
No.31
　　利用樺木成型膠合板製成的懸
臂椅。

彎曲90度，利用模具固定並使其乾燥即可。利
用這個方法，筆直的部分就可以維持天然未
加工的狀態。天然未加工的樺木，若利用索
涅特的方式來彎曲，可能產生扭曲的現象。
因此，自古以來運用於芬蘭生活用具的切口
彎曲技法，如今也應用在現代設計的椅子
上。

❷成型膠合板製成的懸臂椅

　　阿爾托在開發切口彎曲技法的同時，也在研究利用
成型膠合板製成的懸臂椅。當時，出自德國的馬特‧斯坦、
密斯‧凡德羅、馬塞爾‧布勞耶等人之手的鋼材製懸臂椅開
始問世。於是阿爾托思考是否可利用樺木取代鋼材製作出懸
臂椅，因而與協助他的奧托‧科爾霍內（Otto Korhonen，
經營家具製作公司的家具工匠）、妻子艾諾（Aino）等人
不斷嘗試，最後造就了「帕伊米奧椅」（15-44、45）的誕生。

2） 善用技術的設計

　　新技術開發出來之後，阿爾托又運用該技術，接二連
三地發表線條優美的椅子。以「帕伊米奧椅」為例，就是利
用了能維持強度的成型膠合板的優勢，巧妙打造出柔和的曲
線。而「Stool X600」（圓形椅座）和「Stool X601」（方
形椅座），則是利用細阿爾托椅腳組合成一支椅腳，彎曲部
分甚至呈現出優美的扇形。

3） 以國產樺木為素材

　　阿爾托在20幾歲時，因受到包浩斯和勒‧柯布西耶等人
的影響，也曾經使用過金屬素材。之後，他改以「與金屬家
具抗衡的家具」為製作目標，轉念改用木材來呈現現代設計
風格，而且積極地使用芬蘭產的樺木。這或許也是受到管理
森林的林務官父親的影響。再加上當時芬蘭盛行民族主義，
而使他想要利用祖國的國產木材來呈現他的設計。他就在這
樣的意念之下，創造出善用木材的椅子。而阿爾托的理念，

也影響了不少北歐的後進設計師。

4）銷售公司的成立

　　阿爾托不僅致力於設計、研究開發，甚至還想出了銷售商品的機制。都努力製作出好商品了，如果賣不出去，也稱不上是生意。因此1935年時，他成立了Artek公司，在製造、行銷、經營等各部門安置適任的員工，著手椅子和家具的販售。

> **兼具芬蘭傳統手工藝的要素，**
> **以及功能性、量產性的設計**
> ## 伊勒瑪莉・塔皮奧瓦拉
> （Ilmari Tapiovaara 1914～99）

　　家具設計師。在芬蘭，他是可與阿爾托匹敵的巨匠。1937年畢業於國立中央應用美術學校，之後在英國和瑞典學設計。在巴黎時，也曾短期在勒・柯布西耶的事務所工作過。經歷過家具公司的藝術總監，1951年成立了塔皮奧瓦拉設計工作室，1952年後的那兩年，他到美國擔任伊利諾理工學院客座教授，同時也到從德國移居過來的密斯・凡德羅（包浩斯最後一任校長）的工作室工作。回國後，他在赫爾辛基大學擔任室內設計的特別講師，指導後進。

　　因為在海外的眾多經驗（在勒・柯布西耶和密斯・凡德羅底下工作，是很不得了的經歷）和老前輩阿爾托的影響等，使他開始從事具有芬蘭簡樸特色和手工藝要素的設計。而且作品並不只有簡樸的特色，更兼具了功能性與量產性，例如可疊放、折疊，以及可現地組裝（組合分解）的構造。

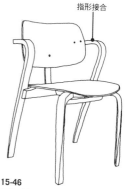

指形接合

15-46
Aslak椅
　　1957年。以山毛櫸成型膠合板製成。早期的代表作「Domus椅」，椅腳與支撐橫木是使用天然未加工木材，而Aslak椅則是改良自Domus椅，素材全採用成型膠合板。後側椅腳和椅背連接處附近，是以成型膠合板指形接合而成。可疊放。

15

171

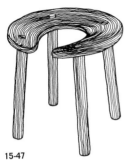

15-47
三溫暖凳（木製）
　　1952年。椅座以樺木的膠合板製成。椅腳為山毛櫸。他之前設計了赫爾辛基的Palace Hotel，這張椅子是為了飯店中的三溫暖蒸氣室而設計的。椅座由外向內傾斜，坐下去即可吻合臀形。刨削三合板所呈現出來的線條成為優美的紋路。現在也有販售現地組合（椅腳與椅座為組合式）的款式。

靈感來自馬桶？
設計出三溫暖椅和繽紛琺瑯壺
安蒂・諾曼斯尼亞米
（Antti Nurmesniemi 1927～2003）

　　出生於芬蘭的海門林納（Hameenlinna）。與其說他是一名家具設計師，工業設計師這個頭銜可能更加適合他。他在建築事務所工作過後，1953年與身為紡織品設計師的太太沃可（Vuokko）一同成立了設計事務所，從事繽紛的琺瑯壺、電話、地下鐵電車、鐵塔等設計，活躍於各個領域。椅子的代表作是「三溫暖凳」（15-47）。

善用塑膠的特性，
自由地以普普風創造充滿玩趣的設計
艾洛・阿尼奧
（Eero Aarnio 1932～）

　　出生於赫爾辛基。室內及工業設計師。畢業於赫爾辛基的工藝學院（Institute of Industrial Arts）後，1962年成立設計事務所，開始發表運用塑膠和玻璃纖維，嶄新且具有玩心的作品。儘管沒聽過阿尼奧的名字，相信也應該看過他的作品「球椅」（15-49）和「藥錠椅」（15-48）。

　　不同於使用當地木材、展現芬蘭樸實風格和功能性的家具，阿尼奧的作品較偏向普普風的設計。不過，所有作品幾乎還是呈現簡單風格。素材是使用合成樹脂類，並採用大膽的樣式，但究其根本，或許依然是承襲了北歐設計的簡單風格與毫無贅飾的那一面。

善用素材的特性，以人體工學的觀點從事設計，
功能主義者兼後現代主義者
約里奧・庫卡波羅
（Yrjö Kukkapuro 1933～）

　　出生於東卡累利阿地區的衛普里（Viipuri，現為俄羅斯的維堡Vyborg）。家具設計師。在赫爾辛基的工藝學院（Institute of Industrial Arts），他跟著伊勒瑪莉・塔皮奧瓦拉學習功能主義。他既是功能主義者，也是後現代主義

者，據說他更是芬蘭唯一一個參加後現代主義的設計師。

1959年，他成立了設計事務所，設計許多家具。此外，他也設計了機場航廈和劇場，在公共空間的設計上相當活躍。1974～1980年，還在母校（更名為University of Industrial Art Helsinki）擔任教授與校長。

他設計的椅子有名椅「卡路賽利椅」（15-50），還有以人體工學觀點設計的辦公椅（代表作為1978年發表的「Fysio」）等。

15-48
藥錠椅（Pastille）
　　1967～1968年。英文中的pastille是指藥錠、藥片的意思。FRP製的半球體，其中一側的凹陷設計使人可以坐在上面。顏色為鮮豔的紅色或黃色等。直徑約95公分。坐下去之後因為會搖動，所以也稱為「迴轉（Gyro）」或「搖滾椅（Rock'n roll chair）」。

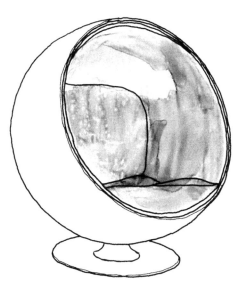

15-50
卡路賽利椅（Karuselli）
　　1964～1965年。椅座為FRP成型，以皮革包覆，椅腳則是採用鋼材。這是一張椅座會前後晃動的旋轉式安樂椅。椅座和椅腳的骨架中還挾著橡膠墊接合，而橡膠墊也扮演緩衝材的角色。椅子會以扶手底下的軸點為中心前後搖動。因為有這樣的巧思，想要將椅背調整為向後仰時也很輕鬆方便。
　　設計的靈感據說是冬天跟女兒玩時想到的。冬天跟女兒一起玩雪時，他看見女兒坐在積雪上之後留下來的痕跡，才閃過這樣的靈感。因家具店Conran Shop而聞名的泰倫斯‧康藍爵士，更表示這是他「最中意的椅子」。karuselli一詞在芬蘭語中是旋轉木馬的意思。

15-49
球椅（Ball chair）
　　1963年。別名為「地球椅（Globe）」。椅子本體為FRP製，內側覆以布靠墊。當初是為了設計放置於自己家中的大型椅子，結果不知不覺卻設計成這種球狀的椅子，發想來源算是相當單純。坐上去後，可能比較像是坐進膠囊當中，而不像是坐在椅子上。椅子可以旋轉。

Norway

以北歐各國（冰島除外）而言，挪威設計的近代化是最晚的。傳統的挪威家具較為厚重、穩固，但進入20世紀之後，也開始受到德國青年風格和新古典風格的影響。1918年，挪威應用藝術協會成立。但是當時在瑞典等其他三個國家，同樣的組織卻早已成立（成立年分別如下，瑞典：1845年，芬蘭：1875年，丹麥：1907年）。協會目標為「維持既非純藝術亦非手工藝的立場，將手工藝與產業導向藝術的方向」。之後，建築師科納特・庫特森（Knut Knutsen）等人推廣了功能主義的設計。

挪威的椅子開始受到世界認同，是到了60年代以後。尤其是英格瑪・雷林的「Siesta椅」（15-51），讓挪威的設計受到注目。

15-51
Siesta椅

1965年。以山毛櫸的成型膠合板製成，鋪上靠墊後以皮革包覆。椅背和椅座呈現懸臂型，利用成型膠合板製作需要相當高超的技術，可以想像得到，木材的寬度、厚度、彎曲的角度等，都是細心一一確認完成的。這是挪威設計的代表作品，在挪威國內的銷售狀況當然不用提，在全球50個國家以上，已經賣出超過100萬張以上，是一款非常熱銷的商品。美國白宮裡也有這張椅子。

設計出承襲彎曲成型膠合板技術的名椅「Siesta椅」，人稱「挪威設計之父」
英格瑪・雷林
（Ingmar Relling 1920～2002）

出生於挪威的敘許爾文（Sykkylven）。家具、室內設計師。十幾歲就開始學習家具製作的基礎。在奧斯陸工業大學中，拜建築師阿爾內・克爾斯莫（Arne Korsmo）為師。獨自創業後，從家具到帆船內部裝潢都有設計過，涉獵領域廣泛，在業界相當活躍。代表作「Siesta椅」，在全球受到很高的評價。

為增添輕鬆舒適感，將椅座設計成懸空的設計師
斯格德・雷斯盧
（Sigurd Resell 1920～2010）

家具、室內設計師。畢業於國立美術學院。「SR-600」和「獵鷹椅」（15-52）都是他的代表作。其中，「SR-600」更是1958年舉辦的哥本哈根匠師工會展覽的得獎作品。製作「SR-600」的人，是製作芬尤椅子的名匠尼爾斯・沃達。

開發大熱賣的兒童用椅「成長椅」，
畢生追求以正確姿勢端坐的椅子
彼得・奧普斯威克
（Peter Opsvik 1939～）

　　在卑爾根和奧斯陸的美術大學就讀後，1970年以家具設計師的身分創業，並且操刀設計Balans椅（15-54）和兒童用椅中的全球熱賣商品「成長椅」（15-53）。

15-52
獵鷹椅（Falcon chair）
　　1971年。以鋼材製作，並以皮革包覆。Falcon一詞是獵鷹的意思。椅座看起來就像是吊掛在以金屬固定的骨架上。正因為椅座並未固定，所以能找到讓自己輕鬆舒服的坐姿。

　　最初的款式是由鋼材製成，後來開發出成型膠合板的款式。椅腳的構造若要商品化，需要運用高度技術。正因為當初製作的Vatne Lenestolfabrikke公司擁有高度的技術能力，才能夠具體呈現這張椅子，不過現在是由FurnArt AS公司負責製造。

隨著兒童的成長，可以改變椅座的位置

15-53
成長椅（Tripp trapp）
　　1972年。以成型膠合板製成。隨著兒童成長，只要改變椅座和腳踏板的位置即可繼續使用。此構造是左右骨架上刻有凹槽，只要將板材卡進適當高度的凹槽裡即可。在兒童座椅的領域中，這張椅子成了全球熱賣的商品，在日本也有許多家庭使用。經常可見複製品。

　　這是奧普斯威克在家一邊工作一邊照顧小孩時，觀察小孩的行動而設計出來的椅子。

臀部坐在這裡

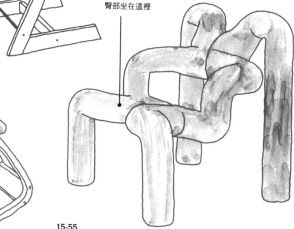

15-54
VARIABLE balans椅
　　1979年。以成型膠合板製成，並以布料包覆。這是從人體工學的角度研究坐姿的「Balans椅」專案中衍生出來的椅子。由於人坐在椅子上時，容易呈現向前傾的姿勢，為了使人保持正確的姿勢（使脊骨呈現S形），才設計出這款椅子。Balans椅當中還有數種變化款式。

15-55
埃克斯卓姆椅（Ekstrem）
　　設計師：特爾傑・埃克斯卓姆（Terje Ekström 1944～）
　　1977年。以鋼管、聚氨酯、布料包覆製成。寬度69×深度67×高度78公分。椅座高度為43公分，重量11.3公斤。由製作奧普斯威克椅子的Stokke公司製作。這張椅子是以鋼管構成骨架，再捲覆聚氨酯，最後以布料包覆。

　　這樣的設計，想必會讓人乍看之下很困惑。是變形的動物或昆蟲？還是一堆組合起來的水管？看起來就像是裝置藝術，但坐起來卻意外地舒適。

北海道產的橡木
用於北歐名椅

從丹麥首都哥本哈根，搭乘InterCity城際列車往西邊駛去，約兩小時車程，即可到達曾以城堡都市而繁榮的港都腓特烈西亞（Fredericia）。而幫波‧莫恩森和南娜‧迪策爾等人製作椅子的家具公司FREDERICIA，就位於郊區的工業區中。這一次造訪FREDERICIA，為的就是確認以前FREDERICIA是否用過北海道產的橡木。

寒暄過後，社長湯瑪斯‧葛拉巴先生馬上就帶著我參觀工廠。裡頭堆著橡木材（德國的橡木），工匠利用機器，俐落地加工「西班牙椅」的椅腳和扶手。

參觀後，我問了社長北海道橡木一事。接著，我也得到了我所期待的答案。「現在我們沒有使用日本橡木，但聽說1970年代前期，我們確實使用過。當然，也用來製作西班牙椅。後來因為匯率浮動，加上日本橡木產量不足，才開始放棄使用日本橡木的。我沒有親眼看過所以不清楚，但是曾經聽上一任社長（現任社長的父親，安得烈亞斯‧葛拉巴先）說過，日本的橡木真的很美。」

果然北海道的橡木材，確實曾經用於北歐家具中。

細緻的木紋與美感，堪稱世界最頂級的橡木

在北海道豐富的森林資源中，凜然佇立的水楢（與橡木同為殼斗科）不負「森林之王」的美名，在森林中果然具有不容忽視的存在感。然而，明治時代開拓北海道時，橡木材的評價不高。現在可能難以想像，但當時橡木都是用於鐵道枕木，販售價格極為低廉。是到了大正時代初期，橡木材才開始以英吋為單位製材後出口到歐美。由於都是由小樽港出口，所以也被稱為小樽橡木。

北海道旭川的大規模家具品牌CONDE HOUSE的創辦人兼董事長長原實先生，就說過他數十年前在丹麥看過北海道產的橡木之後，便難以忘懷。聽說，長原先生20幾歲的時候，在德國學習製作家具，當時會利用假日到歐洲各地的博物館或家具工廠參觀。某次，到了丹麥的家具工廠後大為震驚，因為他在那裡看到堆積如山的北海道橡木材。那時，他得知利用這些木材製作的椅子，也會出口到日本去，從此之後，他產生了「我要利用北海道的水楢製作家具，並且賣到世界各地」的想法。

長原先生表示，北海道的橡木就是有獨特的韻味。「歐洲、美國、日本的橡木，都有各自的味道，但日本的橡木就像是肌膚雪白的美人。產於大雪山的橡木，木紋非常細緻優美，是世界上最棒的家具材料。」北海道橡木之美，應該也是為歐美人所稱道的吧。

現在使用的是德國產的橡木材

堆放於工廠內的西班牙椅的零件

16

AMERICA

1940 –

1940年代以後
的美國

**伊姆斯等人運用新素材與技術，
陸續發表實用且兼具美感的名椅**

美國近代具代表性的設計師與椅子

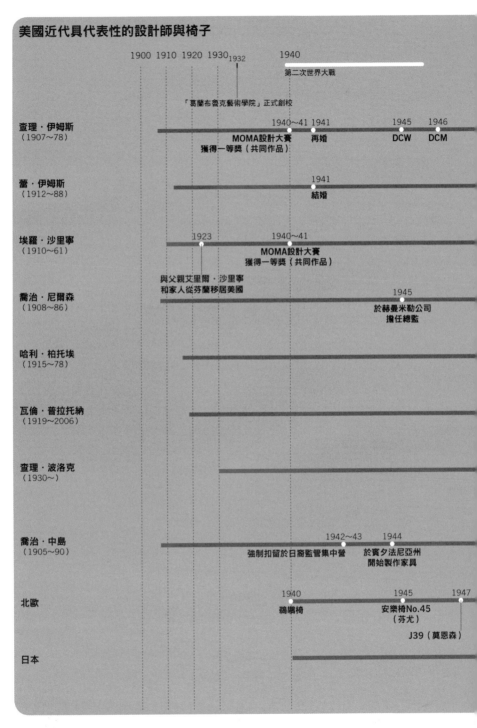

	1900	1910	1920	1930	1932		1940

第二次世界大戰

「葛蘭布魯克藝術學院」正式創校

查理・伊姆斯
(1907~78)

1940~41　MOMA設計大賽
獲得一等獎（共同作品）

1941　再婚

1945　DCW

1946　DCM

蕾・伊姆斯
(1912~88)

1941　結婚

埃羅・沙里寧
(1910~61)

1923
與父親艾里爾・沙里寧
和家人從芬蘭移居美國

1940~41　MOMA設計大賽
獲得一等獎（共同作品）

喬治・尼爾森
(1908~86)

1945　於赫曼米勒公司
擔任總監

哈利・柏托埃
(1915~78)

瓦倫・普拉托納
(1919~2006)

查理・波洛克
(1930~)

喬治・中島
(1905~90)

1942~43　強制扣留於日裔監管集中營

1944　於賓夕法尼亞州
開始製作家具

北歐

1940　鵜鶘椅

1945　安樂椅No.45
（芬尤）

1947　J39（莫恩森）

日本

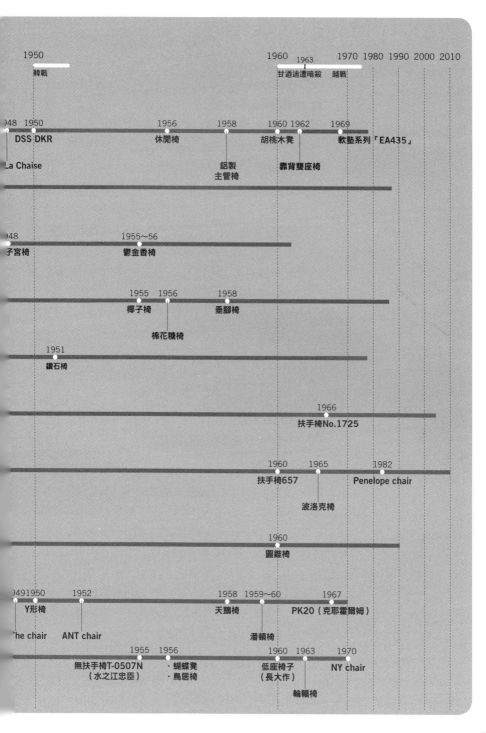

在20世紀發生的兩個世界大戰中都未淪為戰場的美國，在第二次世界大戰後，無論經濟、產業、政治等各方面，都成了其他國家難以迎頭趕上的強國。1900年代中葉（稱為世紀中期現代主義風格，Mid-century），無論椅子或家具的設計，都是由美國來引領。

原因在於美國在經濟上有豐沃的市場這個基礎，還有新技術開發、優秀人才、家具公司等要素完美結合。再加上查理·伊姆斯和埃羅·沙里寧等人不斷創作出具功能性，設計又出色的椅子。

為什麼美國可以不斷設計出具功能性又具美感的椅子？

1） 經濟發展與市場的擴大

首先，最根本的原因在於經濟繁榮與資源豐富的市場。淪為戰場的歐洲變得荒蕪，而國土未受影響的美國便一躍成為世界的產業中心。尤其戰爭結束後，士兵從戰地返家，許多年輕人結婚，有了新家，伴隨而來的就是遽增的家具需求量。為了因應一般大眾的大量需求，便需要成本低廉、可量產，且具有功能性的椅子。

在這樣的時代背景之下，以下幾點也不得不提。

2） 塑膠等新素材的技術開發

當時因為戰爭，技術開發快速發展。尤其是用於飛機的塑膠、金屬成型等技術，也開始應用於日用品上。將這些技術運用到椅子的設計上後，便可以加工做出以往無法做出來的外形。因此，設計師的創意就更加不受限了。

3） 受設計教育的設計人才輩出

出生於1907年的查理·伊姆斯，出生於1910年的埃羅·沙里寧等人，在1940年代時正好約3、40歲，這一輩的設計師彼此刺激切磋，進而創造出新的椅子設計。

以教育機構而言，葛蘭布魯克藝術學院（*1）的影響非常大。校長是從芬蘭請來的建築師艾里爾·沙里寧。剛好1940年時，查理·伊姆斯、埃羅·沙里寧（艾里爾的兒子）、哈

*1
葛蘭布魯克藝術學院
（Cranbrook Academy of Art）
位於美國密西根州的布隆非希爾（Bloomfield Hills）。是由傾心美術工藝運動的底特律報業大亨喬治·布斯所設立。
1920年代即已開始進行美術教育，但直到1932年請到芬蘭著名建築師、在密西根大學擔任過教授的艾里爾·沙里寧擔任校長，才正式開學。

利‧柏托埃（以鐵絲椅聞名）、弗羅倫絲‧舒思特（之後成為諾爾公司社長）都在這間學校就讀。查理‧伊姆斯的妻子蕾‧凱瑟當時也在學。這些設計師後來都使用新素材，發表了具功能性的椅子。

4）兩家處於競爭關係的家具公司

優秀的設計師，運用新素材設計出了椅子。但可說是多虧兩家彼此競爭的家具公司，負責生產、販售這些作品，才造就戰後美國家具產業興盛的光景。

其一是赫曼米勒公司（*2）。伊姆斯有名的成型膠合板製的椅子，就是因為和赫曼米勒公司配合的設計師喬治‧尼爾森的提議，才開始由該公司生產販售。他們研究成型膠合板的椅座和鋼製椅腳的接合，以及如何使膠合板成型為3D曲面等，最後將設計成功商品化，並使它成為熱賣商品。

而另一家公司，則是諾爾（Knoll）公司（*3），由漢斯‧諾爾和弗羅倫絲‧諾爾（婚前舊姓：舒思特）夫妻倆經營管理。同樣身為設計師的妻子弗羅倫絲，是艾里爾‧沙里寧的養女，和伊姆斯、埃羅‧沙里寧同時期在葛蘭布魯克藝術學院就讀。當時，埃羅‧沙里寧設計的名椅「子宮椅」、「鬱金香椅」，以及哈利‧柏托埃的鐵絲製椅子「鑽石椅」，就是由諾爾公司生產、販售。此外，密斯‧凡德羅在包浩斯時代設計的「巴塞隆納椅」、「布爾諾椅」等，也是由諾爾公司生產。弗羅倫絲會給設計師許多建議或提案，這也造就了未來被稱為名椅的作品誕生。

弗羅倫絲‧諾爾曾向埃羅‧沙里寧如此提議

「椅子不是只要大又軟就好了，我們夫妻倆總希望椅子可以更輕一點，更時尚一點。我就曾經對沙里寧說過，有些女生不喜歡坐在腳會碰到地板的椅子，所以就我的需求而言，我會想要一張可以讓身體蜷在一起、窩在上頭的椅子。（*4）」

*2
赫曼米勒（Herman Miller）公司
1905年設立於美國密西根州的吉蘭（Zeeland），創立當時的公司名稱為Star Furniture Company，1923年改為現在的公司名稱。

1931年，聘請工業設計師吉伯特‧羅德到公司擔任總監，並開始生產現代家具。1945年，繼羅德之後，喬治‧尼爾森坐上總監的位置，並且聘用伊姆斯為設計師。這個成功的決定，使公司成長為國際規模的家具品牌。

*3
諾爾（Knoll）公司
1938年由漢斯‧諾爾設立於紐約。漢斯於1946年與弗羅倫絲‧舒思特結婚，從此夫妻倆便一同致力於公司的發展。1955年漢斯過世後，弗羅倫絲上任社長。

弗羅倫絲在葛蘭布魯克藝術學院時，就已認識了伊姆斯夫妻和埃羅‧沙里寧等人。1947年時，更聘請埃羅‧沙里寧擔任設計師，生產販售了「子宮椅」、「鬱金香椅」等商品，之後也不斷發掘新設計師，跟赫曼米勒公司一同促成了美國時尚家具界的繁盛。

*4
引用自《偉大設計物語（暫譯，One Hundred Great Product Designs）》（傑伊‧德布林著，金子至也譯，丸善出版）

出生於聖路易。家具、室內設計師、建築師。在聖路易的華盛頓大學攻讀建築後，成立了一家建築事務所。1938年，接受葛蘭布魯克藝術學院校長艾里爾・沙里寧的邀請，擔任學院裡的研究員，並在隔年成為工業設計系的教授。

1940～1941年，紐約現代藝術博物館（MOMA）主辦的展覽兼比賽「有機家具設計展大賽（Organic Designs in Home Furnishings）」中，伊姆斯與埃羅・沙里寧合作參賽，並且以「3D成型膠合板扶手椅」獲得首獎。製作這個作品的動機，是來自於想要利用成型膠合板，做成一體成型的貝殼形扶手椅的想法。當時雖然技術上還無法完整地做出這項作品，但這個嘗試與努力，也影響了往後兩人各自從事的椅子設計。

1941年，伊姆斯與跟他在一起將近12年的妻子凱薩琳離婚，並與蕾・凱瑟（Ray Kaiser 1912～1988）再婚。接著，他們搬到洛杉磯。伊姆斯和蕾、幫忙的哈利・柏托埃，一起研發成型膠合板。他們運用成型膠合板的技術，甚至開發出可貼合腿部線條的醫療用夾板（Leg splint），幫助戰爭中受傷骨折的士兵，當時還收到海軍大量的訂單。戰爭結束後，他也接二連三發表了運用成型膠合板、鋼材、FRP（玻璃纖維強化塑膠）等素材的椅子，並由赫曼米勒公司進行販售。到了晚年，他則是將心力放在短片製作上。

為什麼查理・伊姆斯能成為近代家具設計大師？
～畢生貢獻與椅子的特色～

1） 新素材的研究與運用

伊姆斯是到了1930年代後期，才開始從事設計活動。而開始不斷發表出劃時代的椅子，是1940年代中葉到1960年代這段時間。當時，也是稱為世紀中期現代主義的時代。在這

20年左右，雖經歷了第二次世界大戰，但也是開發新素材和加工技術的時期。每當新素材或技術開發出來之後，伊姆斯就會巧妙地運用在自己的設計裡。

以下根據年代來看伊姆斯使用的素材與技術。

· 1940年代：成型膠合板和鋼管
· 1950年代前半：運用FRP等塑膠類素材或鋼絲，製作出貝殼構造，椅腳則是使用鋼條
· 1950年代後半～1960年代初期：椅腳或骨架使用鋁壓鑄（*5）
· 1960年代：使用軟墊製作辦公椅（*6）

他並非全盤接受新素材或技術，而是經過測試，仔細地進行確認。

2） 可量產且可壓低成本的椅子

研究上述1）提及的新素材或技術的目的，就在於希望做出可以量產的家具，這攸關是否可壓低成本。針對這一點，他和製作公司赫曼米勒公司的合作也相當順利。

3） 實用性與美感

儘管達到上述2）的目標，既可量產成本又低，但若商品不實用、不兼具美感也沒有意義。所以伊姆斯針對功能性與實用性，下了許多工夫。

以FRP製的椅子為例，針對椅背到椅座的線條，他會運用新素材的特性，將椅子線條加工到接近人體比例的形狀，努力增加椅子的舒適度。至於可疊放的FRP製座椅，由於椅腳的鋼材延伸到椅座背面，他也做了特殊設計，使鋼材不會傷到FRP椅面。

他就是一邊考量上述功能，一邊完成整體呈現優美樣式的作品。

4） 簡單輕巧

伊姆斯的椅子，總歸一句話就是構造簡單。不僅考量到提高產量，也從設計的觀點考量美感。至於輕巧這一點，從椅腳使用鋼條，即可發現他的巧思所在。

*5
放置於華盛頓特區的杜勒斯國際機場、芝加哥的奧黑爾國際機場大廳等處的「靠背雙座椅（Tandem sling）」等。

*6
公司管理階層坐的軟墊系列「EA435」，或是為電影導演比利．懷德所設計的躺椅「ES106」等。

查理．伊姆斯
「設計的前提是要了解需求。」

16

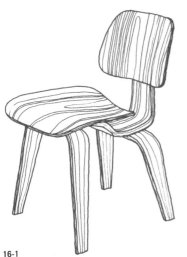

16-1
戰爭期間製作醫療夾板的經驗，
衍生出這張成型膠合板椅
DCW（Dining Chair Wood）

1945年。以成型膠合板製成。戰爭期間開發的成型膠合板是用於醫療用夾板上，後來也應用於這張椅子上。椅座、椅背、連接椅座和椅背的L形木板、呈現U形的前側與後側椅腳共五個零件，全部都是由成型膠合板製成。椅背和椅背柱，以及椅座和L形木板的接合處，全都夾了硬橡皮。這麼做不僅可以增加強度，更可以增加彈性，坐起來更為舒服。呈現3D曲面的椅背和椅座，則是配合人體線條所做的設計。

椅座高度為45.8公分，寬度49.3公分，是適合坐在桌邊用餐的椅子高度。屬於相同構造的LCW（Lounge Chair Wood）則是椅座高度39.4公分，寬度55.9公分，是一張可以放鬆坐著的休閒椅款式。

當初是由Evans公司生產，但從1949年起，改由赫曼米勒公司生產、販售。

16-2
3D曲面加工、鋼材單點焊接、
具緩衝功能的硬橡皮……
簡單樣式中藏有許多巧思
DCM
（Dining Chair Metal）

1946年。椅座和椅背都是採用成型膠合板，形狀與DCW相同。但U字形的前後椅腳、連接椅背與前後椅腳的L字形材料則改用鋼條。而且這些鋼條之間的接合處都只有一個點。椅座、椅背和鋼條之間都墊有硬橡皮，並以螺栓固定。橡皮具有緩衝作用，又能增加彈性，可增加舒適感。將LCW的椅腳改為鋼條的LCM（Lounge Chair Metal），也只是尺寸不同，構造是一樣的。

椅背與鋼材之間墊有硬橡皮，並以螺栓固定。椅座的接合方式亦同

16-3
以FRP呈現出雕刻般的樣式
La Chaise

1948年。材質為FRP（玻璃纖維強化塑膠），椅腳是鋼條，底座則是使用橡木材等。1948年，紐約現代藝術博物館（MOMA）主辦了「低成本家具設計比賽」，這是當初參賽的作品。貝殼構造的部分呈現特殊的形狀，難以製造生產，因此，真正生產販售是等到了1990年之後。這張椅子是受到雕刻家加斯頓·拉雪茲（Gaston Lachaise，1882～1935）作品「漂浮人像」（Floating Figure，1927年做的青銅雕像作品）的影響，所以取名為「La Chaise」。「Chaise」在法語中又有「椅子」的意思，應該是因為雙關而取的名字。

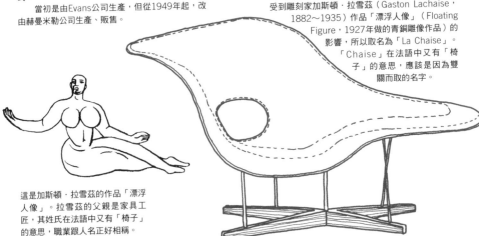

這是加斯頓·拉雪茲的作品「漂浮人像」。拉雪茲的父親是家具工匠，其姓氏在法語中又有「椅子」的意思，職業跟人名正好相稱。

整理P182～183提到的四點，便會發現伊姆斯是「採用新素材或新技術，經過不斷嘗試，在顧及功能性、實用性以及得以量產的生產性等考量下，具體呈現出以商業為基礎的椅子」。可見他並非以設計為優先，而是考量到素材、功能、經濟性，並與美感完美結合。

為什麼DSS是劃時代的椅子？

1）將椅背到椅座的FRP材質，加工成符合人體的形狀

2）首次量產的FRP製座椅

3）可疊放。此外，椅座背面有鋼管接合，儘管疊放也不會傷到FRP

4）椅子的兩側有掛勾，可以橫向跟其他椅子連接（*7）。
為使椅子可以勾在一起，左右兩邊的掛勾形狀不同

5）掛勾也扮演支撐橫木的功能

*7
這種方式稱為「ganging」。「gang」一詞為「一群人、結黨」的意思。

16-5
金屬絲殼座椅的始祖？
金屬絲網椅DKR
（Wire mesh chair）

1950年。以鋼材製成，屬於一體成型的金屬絲網椅（利用鐵製線材製成網狀的椅子）。因為有過去在洛杉磯一起共事的哈利．柏托埃（金屬絲製「鑽石椅」的設計師）的幫忙，才得以完成。雖然說是「幫忙」，但想出金屬絲殼構造的人，其實可能是柏托埃。但是，伊姆斯卻搶先哈利．柏托埃一步，較早發表第一張金屬絲殼構造的椅子DKR。

椅腳的部分是稱為「艾菲爾鐵塔構造」的設計，因為長得像巴黎的艾菲爾鐵塔，而取了這個名稱。

16-4
FRP製座椅的首批量產品
DSS

1950年。以FRP製成，椅腳為鋼管。可疊放（stacking）。椅子的兩側設有掛勾，可將椅子連在一起，掛勾的形狀左右設計稍有不同，可以勾起來固定。貝殼構造則是配合人的體型，以FRP加工而成。這也是第一張量產的FRP製座椅，因此，DSS在椅子的歷史上，是一張具有劃時代意義的作品。

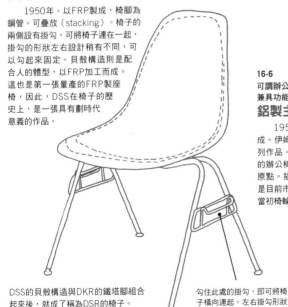

16-6
可謂辦公椅的雛型，
兼具功能性與設計美感的椅子
鋁製主管椅

1958年。由鋁材、合成皮所製成。伊姆斯也發表了以鋁為素材的系列作品。這一款是可以將椅背往後仰的辦公椅。這項名作可說是辦公椅的原點。插圖中椅腳的腳輪共有五個，是目前市面上的款式，但當初椅輪只有四個。

16

DSS的貝殼構造與DKR的鐵塔腳組合起來後，就成了稱為DSR的椅子。

勾住此處的掛勾，即可將椅子橫向連起。左右掛勾形狀稍有不同，且掛勾扮演了支撐橫木的功能

The details are not the details.
They make the design.
（細節，並非細微的部分。細節，
是造就設計的環節。）

*8
引用自《History of Modern Furniture》（Karl Mang著，安藤正雄譯，A.D.A.EDITA Tokyo出版），並將文意不易理解處進行部分增補。

「有買這張椅子（休閒椅，Lounge chair）的人，都說這張椅子有一個難以解決的問題。就是只要坐上去，就會舒服到讓人睡著，所以坐在上頭時，絕對沒辦法讀很難的書。」

by 傑伊・德布林（*4）

「這張休閒椅，是利用許多零件和不同的素材組合而成的，散發出現代雕刻般的風情。希望大家不要問我新的線條設計或輪廓。因為對我而言，重要的是實用性，還有家具在房間裡呈現出來的是何種樣子。」

by 查理・伊姆斯（*8）

16-7
舒服到令人想睡的椅子
休閒椅＆軟墊擱腳凳

1956年。利用成型膠合板、鋁材、填充羽毛的皮革靠墊製成。舒適度大獲好評，是赫曼米勒公司製作的熱賣商品。椅腳為鋁壓鑄（以鋁鑄造），五支椅腳也讓椅子很穩，更是五腳椅子的先驅。寬度跟深度大約都在84公分，是偏大的旋轉椅，不過是採用現地組裝方式（可組裝、拆解），可見生產效率和運送成本都已事先納入考量。

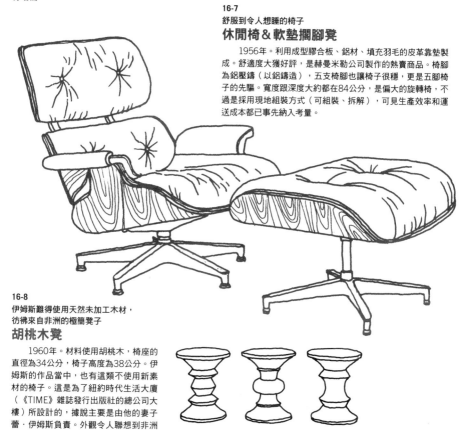

16-8
伊姆斯難得使用天然未加工木材，彷彿來自非洲的極簡凳子
胡桃木凳

1960年。材料使用胡桃木，椅座的直徑為34公分，椅子高度為38公分。伊姆斯的作品當中，也有這類不使用新素材的椅子。這是為了紐約時代生活大廈（《TIME》雜誌發行出版社的總公司大樓）所設計的，據說主要是由他的妻子蕾・伊姆斯負責。外觀令人聯想到非洲的凳子。

運用與伊姆斯共同研究的成型膠合板技術，
創造出「鬱金香椅」的設計
埃羅·沙里寧
（Eero Saarinen 1910～61）

埃羅·沙里寧
「當初會想要做柱腳型的椅子，是因為在許多室內看到的桌椅下半部，都難看得令人受不了。我想把這些難看的椅腳一掃而空，想要再次做出具有整體感的椅子。」
（*8）

家具、產品設計師、建築師。出生於芬蘭的赫爾辛基，1923年，全家搬遷到美國居住。父親是葛蘭布魯克藝術學院的校長兼建築師艾里爾·沙里寧。1929年，他到巴黎學了兩年雕刻，之後又到耶魯大學攻讀建築。1936年開始在父親的建築事務所工作，一邊在葛蘭布魯克藝術學院擔任助理。

在那所藝術學院裡，他結識了伊姆斯，並且使用3D曲面的成型膠合板，共同製作了低成本的作品參加展覽，後來更負責諾爾公司的家具設計。他雖然於51歲時過世，但一生已有「子宮椅」、「鬱金香椅」等名椅，在美國的近代家具設計上留下莫大成果。

以建築工作而言，他曾經設計了聖路易的「Gateway Arch大拱門」，以及約翰甘迺迪國際機場（紐約）的TWA航廈等。無論是他設計的建築物或椅子，共通點都在於那優美的曲線。

16-10
全球首張單腳站立的量產椅子
鬱金香椅
（**Tulip chair**）

1955～56年。利用FRP、鋁材和布料包覆而成，是任誰都看過的有名設計。這種類型的椅子稱為柱腳型（Pedestal，指中間支撐的底座）構造。以單腳椅而言，這是第一張量產的椅子。

乍看之下似乎整體都採用FRP材質，但其實只有椅座和椅背是FRP製，椅腳是利用鋁壓鑄（以鋁鑄造），最後整體烤漆即算完成。一開始是要讓整張椅子都運用FRP材質，但考慮到強度面的問題，才改為現在的構造。由於椅腳跟椅子上方的零件本來是分離的，所以可以旋轉。

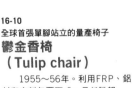

16-9
宛如在母親胎內般安穩平靜，利用FRP包裹起來的安樂椅
子宮椅
（**Womb chair**）

1948年。利用鋼管、FRP、布料包覆而成。光看外觀雖然看不出來，但其實椅子是利用布將一體成型的FRP包覆起來的。椅腳為偏細的鋼管，椅座和椅背上放著靠墊，更添安穩舒適。1940～1941年MOMA主辦的「有機家具設計展大賽」，他就和伊姆斯合作製作了3D曲面的椅子，那應該就是子宮椅的雛型。

Womb一詞是「子宮」的意思。由於坐在這張椅子上，就會感覺像是待在母親胎內一樣安穩，所以取了這個名字。

16

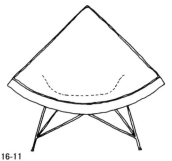

16-11
利用FRP和皮革，表現剖開的椰子殼
椰子椅
（**Coconut chair**）

1955年。FRP、鋼條、PU泡棉製，以皮革包覆而成。首先將FRP加工成椰子殼剖開後的形狀（三角形的正中央凹陷的3D曲面），再覆上靠墊和皮革。一般認為這可能是從柏托埃的「鑽石椅」得到的靈感。

16-12
線條為其特色，
以「垂墜的椅腳」命名，
屬於有機設計
垂腳椅
（**Swagged-leg chair**）

1958年。以FRP、不鏽鋼製成。Swagged-leg一詞意指「下垂的腳」，而椅腳的線條也讓人覺得靈感是來自植物，帶有新藝術運動的氛圍。椅座和椅背並非一體成型，而是分成兩個零件，再由不鏽鋼管連接而成。

伊姆斯的伯樂，工作表現亮眼，
更是「棉花糖椅」的設計師
喬治·尼爾森
（George Nelson 1908～86）

出生於康乃狄克州的哈特福特（Hartford）。家具設計師、建築師。在耶魯大學和羅馬美國學院攻讀建築和設計。後來在紐約從事設計工作的同時，也擔任建築雜誌的副主編和大學講師，還撰寫設計相關著作。他並不將自己侷限在設計師、建築師的框框裡，而是廣泛地從事創作活動。

1945年，他當上赫曼米勒公司的設計總監，並且聘用伊姆斯作為他們公司的設計師（*9）。而尼爾森自己也設計了「椰子椅」（16-11）、「垂腳椅」（16-12）等椅子。

查理·伊姆斯設計的椅子會由赫曼米勒公司來生產販售，全都是因為當初喬治·尼爾森將他拉進公司的緣故。兩人的感情非常好，晚年尼爾森也會回首當年，提起一些當初的事。

「我當初竟然叫查理做那種事，現在光想都覺得發毛。因為如果換成是我，就算擁有不會結束的生命，也絕對做不出像他設計的那種椅子。」

16-13
繽紛普普風，
充滿玩心的椅子？沙發？
棉花糖椅
（**Marshmallow chair**）

1956年。以鋼材、PU泡棉製成，乙烯塗層套或皮革包覆，還擺上數個色彩繽紛的靠墊，是一張普普風的椅子（沙發）。

「我竟然能夠當設計總監，自己都感到不可思議。可是，就是沒有人敢對查理下指示啊。」(*10)

> 創作出鋼絲名椅，
> 擅長焊接的金屬雕刻家
> ## 哈利・柏托埃
> （Harry Bertoia 1915～78）

設計師、金屬雕刻家。出生於義大利。1930年全家人移居美國後，在卡茲技術學校學習設計和珠寶製作。1937年進入葛蘭布魯克藝術學院就讀，同時期還有查理・伊姆斯在學。1939年起，開始在藝術學院裡的金屬工作室從事珠寶設計的教學。1943年，和伊姆斯夫妻倆一起搬到洛杉磯，協助他們研發成型膠合板。1950年，在賓夕法尼亞州成立工作室。1953年，開始負責諾爾（Knoll）公司的工作。

柏托埃的椅子代表作，是鋼絲貝殼構造的系列作品。這一類的作品在住在洛杉磯的期間，就由伊姆斯的工作室開發出來了。而查理・伊姆斯能夠做出以金屬絲構成的椅子，也必須歸功於柏托埃的建議和協助。儘管這張椅子的背後有這樣的背景，但伊姆斯還是比柏托埃還要早發表金屬絲貝殼椅。不過也因為這件事，讓柏托埃和伊姆斯的關係漸行漸遠。

1950年代中葉以後，他就只專心於雕刻創作了。

「創作雕刻時，我首重空間、形態，還有金屬的特性。但若是椅子的話，一開始就不得不考慮到功能的問題，但是作品的最終主題，勢必仍舊是落在空間、形態和金屬上。」(*8)

by 哈利・柏托埃

*10
引用自《喬治・尼爾森（暫譯）》（麥可・韋伯著，青山南譯，Flex Firm出版）

哈利・柏托埃
「金屬絲椅明明是我的構想，但他卻先發表了作品……這也太過分了吧，查理！」他當時想必是抱著這樣的心情。

16-14
正宗的金屬絲貝殼構造椅
鑽石椅（Diamond chair）

1951年。以鋼條製成。鋼材上會塗上乙烯塗層或鍍鉻。利用鋼條做出了3D曲面，是擅長焊接的金屬雕刻家風格的作品。

先想到金屬絲貝殼構造的人其實是柏托埃，但是卻被伊姆斯搶先發表了已完成的金屬絲構造椅。

互相影響？

金屬絲網椅DKR
（1950年，查理・伊姆斯的作品）

造成影響

扶手椅No.1725
（1966年，瓦倫・普拉托納的作品）

16

瓦倫・普拉托納

「若以設計師的角度來看,的確能夠做出像易十五風格一樣,傾向裝飾、柔和優美的設計。但是除了裝飾,我認為那作品其實完成得更為理性、實用。每一次看古典風格的作品,我還是會全盤接受,找不出任何應該改良的地方。」

優雅地束起鋼材,
打造唯美座椅的設計師
瓦倫・普拉托納
(Warren Platner 1919～2006)

　　家具、室內設計師、建築師。1960年代前半,待在埃羅・沙里寧和凱文・羅契(Kevin Roche)的事務所工作。1965年,於康乃狄克州成立設計事務所,並於1966年透過諾爾(Knoll)公司發表鋼絲椅系列作品「Platner collection」,受到矚目。之後還負責喬治傑生紐約展示間的室內設計等,是一名相當活躍的室內設計師。

16-15
流洩般的鋼條
刻劃出3D曲面的椅子
扶手椅No.1725

　　1966年。鋼條製成,椅座的座墊和椅背的骨架是以布料包覆。鍍鎳的細鋼條構築出細緻的3D曲面,縱向的優美曲線造就出具有雕刻韻味的椅子。承襲了柏托埃的「鑽石椅」,跟維納爾・潘頓的「甜筒椅」構思也很接近。
　　Platner collection當中除了扶手椅之外,還有凳和桌子。

辦公椅評價極高的設計師
查理・波洛克
(Charles Pollock 1930～2013)

　　出生於費城。家具設計師。自普瑞特設計學院(Pratt Institute of Design)畢業後,到喬治・尼爾森的事務所工作,並且在尼爾森底下負責開發「垂腳椅」,之後還到諾爾公司擔任設計。1960年,在弗羅倫絲・諾爾的協助下,設計出「扶手椅657」。1965年發表了主管椅的名作「波洛克椅」(16-16),掀起熱賣潮,在辦公家具中的評價也很高。

16-16
主管椅的長期熱銷商品
波洛克椅
(Pollock chair)

　　1965年。鋁材(骨架為鍍鉻)、塑膠製,皮革包覆。這是一張附有椅輪且可旋轉的椅子,被稱為主管椅中的名作,坐起來非常舒適。當初底架的椅腳是四支,後來考慮到穩定性,才改成五支。

喬治・中島的「圓錐椅」

1940年代到1950年代，正當查理・伊姆斯等人運用新素材和技術，不斷發表椅子新作品時，有一個人貫徹了相反的製作風格，那個人就是日裔第二代喬治・中島。他會使用天然未加工的胡桃木等木材，發揮自然的木材質感，製作出風格簡練，原創性又高的作品。當中巧妙結合了日本傳統與美國的美術工藝運動，對日本的木工師傅也帶來莫大影響。

「圓錐椅」是中島的椅子代表作。椅座採懸臂設計，椅座和椅腳的接合處需要高度的木工技術。在作品發表當時，似乎曾被指稱看起來不甚穩固，但強度上並沒有任何問題。骨架和椅座的材料是胡桃木，椅背上的背桿則是使用具有彈性的山胡桃木（胡桃木的親戚）。

16-17
圓錐椅（Conoid chair）
　　Conoid一詞是「圓錐狀、圓錐曲線」的意思，中島的工作室Conoid Studio的屋頂，就像是轉了90度的「D」字形，呈現圓錐曲線的形狀（但並非像圓錐一樣尖端是尖的）。因為椅子是在那間工作室構想出來的，完成後也放置在那間工作室裡，所以取了這個名稱。

曾經做過圓錐椅的家具工匠：「組裝時，困難度非常高，我們必須先用特殊技術（＊11）暫時將零件組起來，再暫時拆卸開來，塗上黏著劑後，才正式組裝。最重要的莫過於接合處的精細程度。椅腳、椅座及底座的接合方式則是屬於對嵌式。到目前為止，只聽說用久了會有點鬆，需要修理，除此之外沒有聽過其他問題。」

椅座刨削出微微的凹面

椅背桿使用具有彈性的山胡桃木，質感與色調不同於胡桃木，有為整體畫龍點睛的效果

16

這兩個接合部分使用了傳統技法

*11
特殊技術
　　先使木材壓縮，之後再等木頭膨脹回來。例如進行榫接時，輕敲榫頭和榫眼附近，比較容易組裝。等組合完成後，木頭膨脹（恢復原狀），密合程度就更高了。

可在地板上滑動，也就是所謂的榻榻米椅腳

「構築椅子的最終目的，在於單純的功能、美感和輪廓。若椅子的目的是要吸引他人目光或是誇耀地位，那麼椅子就只是個華而不實的東西，一經雕琢就會一命嗚呼吧。」（*12）

<div align="right">by 喬治・中島</div>

*12
引用自《木心——木匠回憶記（暫譯）》（喬治・中島著，神代雄一郎、佐藤由巳子譯，鹿島出版會出版）

喬治・中島
（George Katsutoshi Nakashima 1905～90）

出生於美國華盛頓州的斯波坎。家具設計師、建築師。1929年畢業於華盛頓大學（專攻造林學後，取得建築學學士學位）。1930年，畢業於麻省理工學院（建築學碩士）。1933年，待在巴黎一陣子之後，轉而到了日本。1934～1936年，進入東京的安東尼・雷蒙建築事務所，前川國男和吉村順三都是他當時的同事。這段時間，他負責設計輕井澤的聖保羅天主教堂。1937～1939年，他以雷蒙建築事務所的現場管理人身分前往印度。1940年返回美國，但於1942～1943年間被扣留在日裔監管集中營。在那裡，他結識了日裔第二代的木工，並向他學習木工技術，且於1944年時，在賓夕法尼亞州紐霍普近郊開始製作家具。1968年，首次在日本舉辦個展（場地為東京新宿的小田急HALC）。他從60年代前半就開始參與香川縣的讚岐民具連的活動，之後，高松的櫻製作所也開始進行中島家具的授權生產。現在櫻製造所（位於高松市车禮町）的用地裡，還設有喬治・中島紀念館。

義大利

繼承古羅馬時代傳統的
義大利椅子

17
ITALY
義大利

　　義大利椅子的歷史，起自古羅馬時代的羅馬高背椅、卡西德瑞椅和比塞利椅。中世有主教座位，文藝復興時代有但丁椅和薩沃納羅拉椅，巴洛克時代有裝飾華麗的椅子，再由19世紀初期出現的基亞瓦里椅（Chiavari chair）繼承製作椅子的傳統。19世紀後半雖受到新藝術派的影響，出現自由樣式的椅子，但進入20世紀之後，巴洛克、洛可可、新藝術派的折衷樣式持續流行到1920年代，之後有段時期以新古典樣式為主流。20年代後半，吉奧·龐蒂（Gio Pont）設計的椅子也受到新古典樣式和維也納工坊的影響。

　　在義大利，一次世界大戰後，墨索里尼率領的法西斯黨勢力崛起，於26年執行一黨制。吉賽普·特拉尼（Giuseppe Terragni）等建築師正好在該年成立理性主義（Rationalism）集團「七人小組（Gruppo 7）」，主張去除多餘裝飾，目標為設計出具功能性的建築。特拉尼設計了許多建築物（多為法西斯黨大樓），並設計了裡面的椅子，當中出現的名椅成為義大利現代風格的先驅。

　　此外，1923年在蒙扎（米蘭北部約15公里處）舉辦了第1屆裝飾美術雙年展（之後改為米蘭三年展）。直到現在，

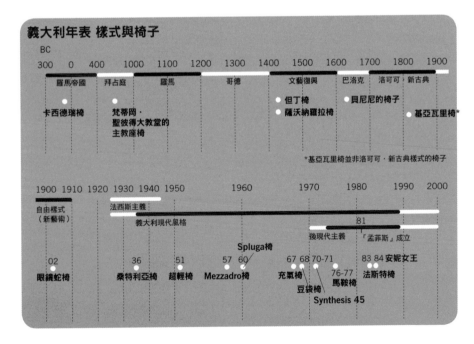

此活動對義大利的設計活動仍具有相當大的影響力。吉奧‧龐蒂曾參與第1屆展覽，並擔任幹部。

50年代以後，才華洋溢的建築師
陸續發表義大利現代風格的椅子

　　義大利身為二次世界大戰戰敗國，當務之急是好好整頓居住環境。許多建築師便著手設計集合住宅和其室內裝潢，以及日常生活中會使用的各項工具和產品。其中出現許多設計優秀的產品，並擴展到椅子、家具領域。

　　多數義大利建築師除了從事建築設計之外，還著手室內設計、椅子、餐具等日常生活用品，以及交通工具的設計，範圍廣泛。其他國家的建築師也可見到此現象，但以義大利的建築師最為明顯，也許是義大利的環境特別容易孕育出這類建築師。

　　40年代後半至50年代，家具設計方面，美國和北歐設計雖為領頭羊，但進入50年代後，義大利現代風格的椅子和家具逐漸興盛。這些設計源自義大利人自由且玩心十足的創意，充分展現出義大利人的特質，受到眾人喜愛，其中心人物就是建築師和設計師。將這些設計具體呈現的經營者，以及擁有技術的工匠們也功不可沒。無論是大型企業或是小規模的家具製作公司，在製作椅子的過程中，都和設計師有良好的溝通，這點和丹麥非常相似，另外還擁有導入新素材的才能和技術。

　　之後進入80年代，艾托雷‧索特薩斯成立「孟菲斯」集團，後現代主義開始啟動，直到現在，義大利的設計仍然備受關注，米蘭家具展的人氣也逐年升高。

17

義大利現代風格的獨創椅子
誕生的來由

1） 義大利風土和拉丁系風情

　　最重要的原因就是義大利充滿了拉丁系風情，風土民情和德國包浩斯以及北歐現代風格有明顯不同。拉丁系自由開朗的特質，會帶來全新的設計風格。但不可否認的是，此種風格可能傾向於以設計感為主、功能性為輔。會給人這種印象，是因為設計的起點在於不受限於任何現有框架的緣故。

2） 建築師、設計師才華洋溢、個人特色鮮明

　　義大利有很多建築師身兼工業設計師，專業領域不會僅限於一。透過接觸多種領域，設計師可從新的觀點來思考造型形狀和素材，進而誕生出風格獨特的椅子。或許這也是起自李奧納多・達文西的傳統。

3） 傳統技術與新技術的結合

　　以米蘭家具展聞名的米蘭所在的倫巴底地方是盛產家具的地區，承接了文藝復興時代流傳下來的傳統技術。另一方面，使用塑膠生產椅子的家具廠商卡特爾（Kartell）公司也在此地，並將傳統技術與新技術完美結合。

4） 家具製造販賣公司、
家具工匠和設計師的合作關係

　　承上述3），為了將設計師的想法具體呈現，需要借助擁有傳統技術的工匠之手，椅子完成後，再透過販賣公司向全世界販賣，三者之間的關係合作無間。

5） 舉辦三年展和雜誌《DOMUS》的發行

　　米蘭三年展從二次大戰之前就開始舉辦，加上建築・設計雜誌《DOMUS》、《Casabella》的發行，皆對義大利設計的進展有極大的貢獻。另外值得著墨的是，這些雜誌由現役建築師和設計師親自擔任編輯。

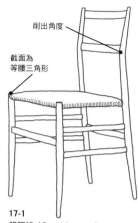

超輕椅「Superleggera」的作者為
被譽為義大利現代設計之父的
吉奧·龐蒂
（Gio Ponti 1891～1979）

生於米蘭。家具、室內設計師、建築師、編輯。米蘭理工大學畢業後，曾在理查·基諾里（Richard Ginori）公司從事陶器設計數年。提到吉奧·龐蒂，最有名的便是超輕椅「Superleggera」，但其實他在建築設計方面也留下了不少亮眼成績。代表作有超高摩天大廈「皮埃利大廈（Pirelli Tower）」，和美國的丹佛美術館（Denver Art Museum）。1928年，創立建築設計雜誌《DOMUS》（現在仍在發行）。1936年至61年擔任米蘭理工大學建築學科教授，在義大利的近代建築和設計方面皆有豐功偉業，被譽為「義大利現代設計之父」或「大長老」。

削出角度

截面為
等腰三角形

17-1
超輕椅（Superleggera）
　　1951年。梣木製，椅墊為藤面或布面。重約1.8公斤的超輕椅，在世界名椅當中也相當有名，一根手指便可抬起。結構和設計方面皆無任何多餘成分，是相當洗練的椅子。

〔**超輕椅「Superleggera」的源頭**〕

其實超輕椅「Superleggera」並非吉奧·龐蒂完全獨創的椅子，這把椅子的設計是有源頭的。

源頭就是19世紀初，義大利北部面臨熱那亞灣的港鎮基亞瓦里（Chiavari）木工所製作的基亞瓦里椅。1807年，一位斯特凡諾·里瓦羅拉侯（Marquis Stefano Rivarola）帶了一把超輕椅回來，並委託一名綽號為「Campanino（迷你鐘之意？）」的椅匠加埃塔諾·德斯卡爾西（Gaetano Descalzi）製作同款的椅子。那把椅子「極輕且堅固」，受到了讚賞。

最後那把椅子便以「Campanino」或「Leggero」（輕）為名量產，販賣到各地。為了建構量產制度，材料的旋床加工採用分工制，並使用鄰近森林的當地木材以節省成本，和索涅特的當地木材分工方式相同。1870年，在基亞瓦里的木工所，每年製造量達25000把，拿破崙三世等人來自國外的訂單也相繼追加。

輕到小孩也能用手指抬起

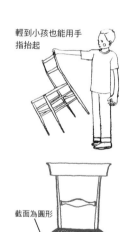

截面為圓形

17-2
基亞瓦里椅（Chiavari chair）
　　1825年左右。果樹製，椅座為柳樹的細枝編織而成。後腳和椅背框連在一起，整體木材細薄，看起來也很輕巧。

17

進入20世紀之後，開始嘗試運用基亞瓦里的椅匠技術。二次大戰後，吉奧·龐蒂為了讓這把椅子變得更細薄輕巧和美觀，在維持其強度的前提下重新進行了設計。椅腳使用旋床加工後，截面原本為圓形，新椅子改為等腰三角形，頂角向外。椅框的組裝方式是使用溝片接合，維持強度。木材使用ash材，用日文介紹時通常翻為椈木，但正確來說，其實不太確定究竟是椈木還是水曲柳。椈木和水曲柳皆為木犀科，同樣具有相當大的黏性。因此不是單純使用較堅硬的木材就好，使用有黏性的木材才是重點。

其他也有許多嘗試重新設計的設計師，均不輸給這把輕量椅。當中有一位家具設計師山元博基（1950～）開發了名為「Yamamoto leggera」（17-3）的輕量椅。

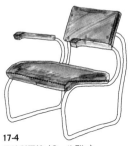

17-3
山元輕量椅
（Yamamoto leggera）
　　1999年。材質為白椈木（因為有黏性，也用來製作球棒）。參考夏克風格的椅子連接木材。為了將椅背調整到坐起來很舒適的角度，後腳上端（外凸的部分）和下端使用定縫銷釘接合。Superleggera的後腳不是使用接合木材，而是削出來的。

（圖左上標註）此處用定縫銷釘接合

以功能性設計和建築為目標
義大利合理主義的領導者
吉賽普·特拉尼
（Giuseppe Terragni 1904～43）

生於米蘭。建築師、家具設計師。米蘭理工大學建築學科畢業後，和哥哥成立設計事務所，為義大利合理主義集團「七人小組（Gruppo 7）」的領導者。（17-4,5）

17-4
桑特利亞椅（Sant' Elia）
　　1936年。鋼管製、皮革墊子，懸臂型椅子。一般懸臂型椅子多為2支椅腳，桑特利亞椅有4支椅腳，鋼管直徑也比舊型略粗。墊子內側裝有木材，當作椅背和椅背框的支撐橫木。
　　補充一點，這把椅子是為了特拉尼設計的義大利法西斯黨科摩分部大樓「法西斯黨部大樓」（Casa del Fascio di Como）所設計的。Sant' Elia為出現在舊約聖經中的預言家。

17-5
瘋狂椅（Follia）
　　1934～36年。椅座、椅背、椅腳為木製，後柱為不鏽鋼。這把椅子也曾放在「法西斯黨部大樓」。看來1930年代初期，勢力逐漸擴張的法西斯黨徒應該很喜歡這種合理性設計。
　　Follia在義大利語中有「瘋狂」的意思。雖然是在復刻時命名的，但意義深遠。特拉尼雖然著手製作法西斯黨的建築物和家具，但他究竟贊同這種想法，亦或是曾在心中反抗過呢？

巧妙融合現代主義與傳統手工藝
弗蘭克・阿比尼
（Franco Albini 1905～77）

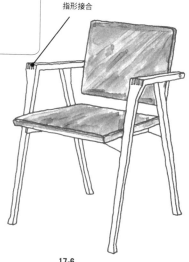

指形接合

建築師、設計師。曾在米蘭理工大學學習建築，畢業後，在吉奧・龐蒂的工作室工作，1930年成立自己的工作室。曾擔任過建築設計雜誌《Casabella》的編輯。

阿比尼的作品中，可以看到現代主義的新型態和義大利的傳統手工藝之間的完美結合（17-7），這可能是受到他的出生地——盛產木匠的義大利北部布里安扎地區的影響。家具廠商Poggi公司利用傳統木工技術，具體呈現了阿比尼的設計，可從他的代表作「路易莎椅」（17-6）中明顯看出。

即使在義大利設計師當中
仍顯得才華洋溢、想法新穎
卡羅・莫里諾
（Carlo Mollino 1905～73）

生於德國。在美術學校學習美術史後，於杜林的建築學院畢業，之後在父親的設計事務所工作，踏出了成為建築師的一步。他雖是建築師，但活躍於多領域。他曾從事過室內設計、平面設計、時裝設計、甚至設計過賽車和飛機，出版過寫真集，也擔任過建築學的大學教授，還參加過賽車比賽。

他設計的椅子大多風格獨特（17-8～9），顯現出他的才華洋溢。為了將他充滿義大利人風格的自由想法具體呈現，製作負責人想必吃足了苦頭。在北歐和德國都沒有這種類型的設計師。

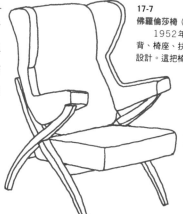

17-6
路易莎椅（Luisa）
　　1955年。此設計的原型為1930年代後半的扶手椅。重新設計之後，49年製作樣品，55年發表「路易莎椅」。材質為胡桃木，皮面設計。扶手榫接椅腳的直線型椅框令人印象深刻（前腳和扶手的前端為指形接合），椅背僅靠椅框後部支撐。若沒有Poggi公司的技術，恐怕無法完成此種結構的椅子。
　　1955年曾獲選金圓規獎（Compasso d'oro）的設計獎。

17-7
佛羅倫莎椅（Fiorenza）
　　1952年。椅腳為木材，椅背、椅座、扶手為天然乳膠和布面設計。這把椅子是將傳統的高背安樂椅重新設計後，再使用天然乳膠，製造出有美感的線條。當時才剛開始使用柔軟富彈性的乳膠，為椅翼扶手椅之名作。

17

17-8
為吉奧‧龐蒂設計的椅子
　　1940年。椅腳和椅框為黃銅，椅座和椅背為聚氨酯。這是特地為吉奧‧龐蒂宅設計的椅子。莫里諾的設計主題皆與動物和人體有關，這把椅子的椅背是以動物的足蹄為概念。細長俐落的椅腳和後柱的縫隙均有輕巧的感覺。

17-9
211Fenis
　　1962年。櫻桃木製。此種充滿自然生命力的設計，僅使用木材製成。早在作品發表前幾年，就已經出現這種形狀的設計，只是椅腳有多種類型，包括X字型、3腳型、前腳為V字型等等。
　　坐起來比看起來舒適得多，或許是因為椅背的弧度剛好貼合骨盆的位置。

17-10
Side chair No.765
　　1934年。胡桃木膠合板、皮面椅墊。椅背上的縱痕和柔性線條表現出卡洛‧斯卡帕的風格。卡洛之子托比亞的作品也承襲此種椅子的風格。

勒‧柯布西耶看了卡洛‧斯卡帕的作品後說：
「太美了，這根本不是建築的一環。」

建築宛如雕刻，椅子宛如藝術品
卡洛‧斯卡帕
（Calro Scarpa 1906～78）

　　生於威尼斯，為義大利代表性的建築師、家具設計師。從事建築設計的工作時，幾乎沒有新建作品，大都是著手舊建築物的整修。但這並不只是單純的翻修，而是從老舊的建築物中，找出適用於現代的價值，並注入新的元素。完成的建築物被評為如同手工藝和雕刻般的藝術作品，在椅子設計方面，也獲得和建築物相同的評價（17-10）。

　　1978年赴日時，在仙台從水泥樓梯跌下而驟逝。兒子托比亞‧斯卡帕是位知名家具設計師。

從曳引機和汽車等既有產品中獲得靈感，
設計新型椅子
阿奇萊‧卡斯楚尼
（Achille Castiglioni 1918～2002）

　　生於米蘭。家具、工業設計師，建築師。為工業設計師的始祖，也是義大利代表性的設計師。大哥利維奧（Livio 1911～79）和二哥皮埃爾‧賈科莫（Pier Giacomo 1913～68）都是建築師，父親為雕刻家。米蘭理工大學建築系畢

業。一開始兄弟三人一起經營建築事務所，之後和二哥兩人成立建築設計事務所。

　　以不被常識束縛、充滿獨特風格的設計而聞名，設計時也會確實站在使用者的立場作考量。著手領域廣泛，包括照明設備、廚房餐桌、真空吸塵器、醫用床舖等。設計名椅包括從汽車座椅獲得靈感的「Ardo」，和以曳引機座椅為原型的「Mezzadro」（17-11）。畢生投入設計事業。

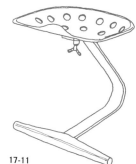

17-11
Mezzadro椅

　　1957年。和二哥皮埃爾·賈科莫的合作作品。鋼材，椅腳台（橫棒）為山毛欅材。1954年完成樣品，57年由Zanotta公司製成商品。從外觀可看出這把風格獨特的椅子，原型為農業用曳引機的座椅。Mezzadro在義大利語當中有「佃農」之意。

　　椅腳為鋼板製，懸臂型，坐上去有彈性，會有坐在椅墊上的感覺。椅座和椅腳使用翼形螺絲固定，椅腳和橫棒可拆卸。「設計不只誕生於創意，還誕生於觀察力。要從既有物品中學習。」如同這段話所言，這把椅子正是觀察曳引機所獲得的靈感。厲害就厲害在它靈感來源非跑車，而是曳引機。

阿奇萊·卡斯楚尼
（Achille Castiglioni 1918～2002）

在母校執教鞭，熱心指導後進。曾對學生說過以下這段話。
「缺乏好奇心，就該放棄設計。」

阿奇萊·卡斯楚尼受到眾人喜愛，交友也很廣泛。
以下介紹舉辦展覽時，
數名設計師給阿奇萊的訊息。

我尊敬的阿奇萊
謝謝你的愛
謝謝你的幽默
沒有你，就沒有現在的我
你是我一輩子的友人
來自菲利普·斯塔克的訊息（*1）

人稱你的工作為「設計」，但我認為那其實是隔著距離的觀察，或是一種訊息。
（中略）
你所教我的事，包括不要突然停下腳步、不要突然相信、不要只看著眼前的事物，還要觀察那些事物的周圍，甚至要從背後觀察。但從背後觀察到的畫面，並非一定是優雅的，有時會令人覺得非常地茫然，但我們所能做的，就只是帶著微笑而已。這些都是你在設計時會做的事情。
來自艾托雷·索特薩斯的訊息（*1）

*1
摘自《「阿奇萊·卡斯楚尼展（東京）」圖錄》（Living Design Center OZONE出版）

17-12
Spluga椅

　　1960年。鋼材，皮面椅座。負責米蘭的啤酒屋「Splugen」的室內設計時，設計的吧台用高腳椅。椅背高度將近160公分。新穎的造型和60年代流行的普普藝術不謀而合，為普普藝術的先驅作品。

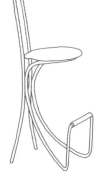

17-14
木質椅（Woodline）
1964年。膠合板，布面或皮面。運用木材，重新設計自「瑪格莉娜椅」。

生於米蘭。身兼建築師，家具、工業設計師，編輯，大學教授。桑奴索和其他義大利建築師一樣活躍於多項領域。他從事電視和愛快羅密歐（Alfa Romeo）的設計，也當過建築雜誌《DOMUS》、《Casabella》的編輯。

椅子方面，有「木質椅」（17-14）和「Fourline椅」等名作，並搶先導入乳膠和聚乙烯等新素材（17-13,15）。

17-13
瑪格莉娜椅（Maggiolina）
1947年。鋼管、天然乳膠，外為布面或皮面。椅背後方連到扶手與前腳的流線線條相當優雅，椅座為吊床結構。

17-15
兒童椅
（Child's chair）**K4999**
1961～64年左右。低壓成型的聚乙烯製，椅腳前端有橡膠腳墊。這張椅子為50年代後半，和合作夥伴德國設計師李查·沙伯（Richard Sapper，1932年生於慕尼黑）的共同作品。

椅背後方的兩側有空間可以疊放椅腳，可像小孩在玩積木般不斷堆疊上去。椅腳可以拆卸，捆包為小巧輕便的行李，減少運輸成本。顏色有紅、藍、黃、白等五顏六色的組合。

製造販賣公司為卡特爾公司。他們研究合成樹脂的單體射出成型技術，量產成套椅子。為了發行運用此技術的椅子，僱用了喬伊·可倫坡（Joe Colombo）等設計師。

可像小孩在玩積木般，不斷堆疊上去

可從此處拆卸

年過60之後，率領年輕人
成立後現代集團「孟菲斯」
艾托雷‧索特薩斯
（Ettore Sottsass 1917～2007）

艾托雷‧索特薩斯
「設計兒童椅的時候，他並不是單純在設計椅子，而是在設計坐的方式。也就是說，他是在設計一個功能，而不是單照著（椅子）原有的功能做設計。」（*2）

生於奧地利因斯布魯克，自幼全家搬到米蘭。杜林理工大學畢業後從軍。1947年在米蘭成立建築設計事務所，從事各種建築設計和工業設計。57年和奧利維蒂（Olivetti）公司簽約，擔任顧問設計師，負責設計打字機和辦公室家具，以「情人打字機」最為出名。辦公椅「Synthesis」系列（17-16）正是出自奧利維蒂公司。

1981年64歲時，以米蘭為據點，和年輕設計師、建築師成立後現代集團「孟菲斯」（Memphis）。成員作品因色彩鮮豔及大膽使用幾何圖形、動物圖案而受到好評（17-17），為後現代主義的理論揭示明確的形態。

和日本設計師梅田正德、倉俁史朗有來往，2011年在東京六本木的「21＿21 DESIGN SIGHT」舉辦了「倉俁史朗與艾托雷‧索特薩斯展」。

*2
摘自《藝術家名言（In the Word of Artists，暫譯）》（PIE BOOKS出版）

17-17
西岸休閒椅
（West side lounge chair）
　1983年。聚氨酯泡沫塑料製，外為布面。椅腳為鋼製塗裝。為表現後現代主義的集團「孟菲斯」成立後的作品，和現代設計有明顯的不同，色彩為鮮豔的黃色和紅色（很遺憾插圖只能用單色呈現）。若用文字說明，椅座為鮮紅色，扶手為黃色，椅背為亮的深藍色。此為其中一個例子，其他還有多種顏色組合。

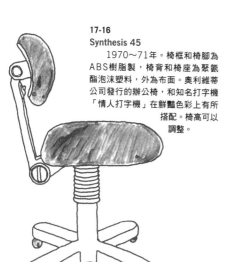

17-16
Synthesis 45
　1970～71年。椅框和椅腳為ABS樹脂製，椅背和椅座為聚氨酯泡沫塑料，外為布面。奧利維蒂公司發行的辦公椅，和知名打字機「情人打字機」在鮮豔色彩上有所搭配。椅高可以調整。

17

17-18
月神椅（Selene）
　　1966～69年。為早期的FRP製椅子，是結合了設計美與實用性的名作。藉沖壓成型得以一體成型並且量產化，但卻沒有一般合成樹脂量產品特有的廉價感。
　　色彩為鮮豔的大紅色，整體形狀雖可說是「基本款」，其流麗的曲線卻讓設計更上一層樓。椅背及椅座的曲線符合人體工學，並在椅腳上縱向刻上凹槽，以增加椅子的耐用度。
　　此款椅子可以疊放，為了不在疊放時傷及椅座，刻意設計成椅座底部的突起物，能剛好卡進側面的凹陷處。

以塑膠材質設計出許多不朽名椅，
即使年近80歲，作品還是能掀起一陣熱潮
維克・馬吉斯徹提
（Vico Magistretti 1920～2006）

　　出生於米蘭。米蘭理工大學建築系畢業，為家具設計、工業設計師以及建築師，直到逝世前仍活躍於第一線。他所設計的椅子，由卡希納公司（Cassina）以及阿特米德公司（Artemide）製造販售。馬吉斯徹提很早便發覺塑膠可作為素材，他於1960年代後半至1970年代，設計出兩款FRP（玻璃纖維強化塑膠）材質的椅子「月神椅」（17-18）以及「高第」（17-19），由阿特米德公司發售，並於1996年（76歲）設計出一體成型的塑膠椅「茂宜椅（Maui）」，由卡特爾公司發售，轟動一時。

17-19
高第（Gaudi）
　　1970年。FRP一體成型。其設計概念是從「月神椅」延伸而來。為了提高椅子強度，在椅腳刻出溝槽。椅座後側兩端還開了洞，這是考慮到在戶外使用時，可以將雨水排出。

此處刻有M字型的溝槽

因修建建築而享譽國際的女性建築家・設計師
蓋・奧瑞蒂
（Gae Aulenti 1927～2012）

　　女性建築家，身兼家具、室內設計師。畢業於米蘭理工大學建築系。經過奧瑞蒂的巧手，許多老建築獲得新生，也因此讓她頗負盛名。她操刀的建築包括奧賽美術館、龐畢度

17-20
Sgarsul搖椅
　　1962年。山毛櫸製、皮革包覆。椅背頂端與椅座前端各附有靠墊。將一定寬度的木材大幅彎曲，塑造出一種悠閒、放鬆的意象。木材從椅背向兩端延伸擴張，彎曲後再接上以曲木加工製成的椅腳。從椅背頂端到椅座前端，呈現上窄下寬的形狀。

17-21 ❶❷
折疊椅　四月
（Folding chair April）
　　1964年。金屬製的折疊椅，以不鏽鋼為骨架，連接件為鋁合金，椅背及椅座則是以布或皮革製成。

❶ ❷

國家藝術文化中心、羅浮宮法國館、威尼斯「格拉西宮現代美術館（Palazzo grassi）」等。她除了修建建築，也從事椅子設計（17-20,21）、照明設計、舞台美術設計，還參與編輯建築專門雜誌《Casabella》，是位設計全才。

> 41歲即英年早逝，令人惋惜，
> 其所設計的椅子兼具獨特形狀與實用性
> ## 喬伊・哥倫布
> （Joe Colombo 1930～71）

　　出生於米蘭。在布雷拉藝術學院（Accademia di Brera）學習雕刻、繪畫，並於1951年參加前衛藝術集團「藝核運動」（Movimento Nucleare），從事抽象畫、雕刻等創作活動。25歲左右進入米蘭理工大學學習建築，留下建築設計、家具設計、室內設計等多數作品，41歲時英年早逝。

　　哥倫布所留下的椅子作品，多以成型膠合板與各種合成樹脂為材，兼具實用性與獨創性（17-22, 23）。雖然本書並未附圖介紹，但他的作品當中，也有「管椅（Tube chair）」這類較為獨特的椅子。

> 研究者出身的設計師「編」出鋼條椅
> ## 恩佐・馬里
> （Enzo Mari 1932～）

　　出生於諾瓦拉，畢業於布雷拉藝術學院。具產品設計師、平面設計師、繪本作家、心理學研究者等多重身分，也曾於大學任教，涉獵領域非常廣。研究三次元的空間知覺等視覺心理學，並活用在設計上（17-24）。

17-22
哥倫布椅（Universale）
　　1965～67年。聚丙烯射出成型。可疊放。椅腳為可拆卸式（卡榫設計，不需螺絲），便於收納、搬運。椅座若不接上椅腳，也能單獨當作兒童椅使用。當初哥倫布在選擇材料時也考慮過以鋁做素材，但最後選擇了比FRP更輕的聚丙烯，以求輕便。總重量為3.3公斤。此作品獲得了1970年的義大利金圓規設計獎。

椅腳
可自由拆卸

17-23
扶手椅No.4801
　　1963～64年。成型膠合板。椅子的構造分為三大部分：外框、椅座、椅背。

17-24
索夫索夫椅（Sof Sof）
　　1971年。利用鋼條、布墊所製成。將極細的鋼條焊接成四角形，並將這9個四角形組合起來，作為椅子的骨架。接著再放上坐墊、靠墊便大功告成，構造十分單純。雖說單純，但設計師必定是費了一番工夫，思量鋼條該如何組合。這種外形簡練的椅子，是在哈利・柏托埃的鋼絲椅問世後，才發展出來的。

17-25
馬鞍椅（Cab）
　　1976～77年。鋼管製，皮革包覆。以橢圓形鋼管為骨架，再以哥多華馬臀皮包覆。皮革是以拉鍊固定，將拉鍊從椅腳處往上拉，拉至椅座底部，即可固定在椅子上。這種設計是因為拉鍊改良得比以前更為強韌，才得以實現。椅背上端沒有橫木支撐，而是空的。看上去像是整張椅子全以皮革打造一般，為馬鞍椅最饒富趣味之處。

拉鍊

> **設計出乍看只以皮革打造的「馬鞍椅」**
> **馬里歐・貝里尼**（Mario Bellini 1935～）

　　生於米蘭，為橫跨家具設計、工業設計、建築設計、出版編輯等多領域的全方位大師，也曾於大學任教。其作品從奧利維蒂公司的打字機、卡希納的家具、雷諾公司的車、山葉公司的音響設備到象印公司的熱水瓶，無一不包。貝里尼並曾於1986～91年擔任義大利著名建築設計雜誌《DOMUS》的總編輯。最出名的作品是「馬鞍椅（Cab）」（17-25）。

> **「話劇椅」是否就是夫婦倆促膝談心所誕生的作品呢？**
> **托比亞・斯卡帕**（Tobia Scarpa 1935～）
> **阿芙拉・斯卡帕**（Afra Scarpa 1937～2011）

　　家具、產品設計師（17-26）。兩人皆畢業於威尼斯建築大學（Università IUAV di Venezia），並在學生時期邂逅、結婚。托比亞是義大利知名建築師卡洛・斯卡帕（Carlo Scarpa）之子，兩人於1960年一同設立了設計建築事務所。

> **設計金屬管椅的始祖！**
> **吉安卡洛・皮雷蒂**（Giancarlo Piretti 1940～）

　　出生於波隆那。為家具設計師，隸屬於著名辦公家具公司雅諾尼馬・卡斯泰利（Anonima Castelli）之下。1969年問世的「普立雅椅」（Plia）（17-27）成了轟動一時的作品，並獲得無數獎項，還發售了同樣為「普立雅」系列的桌子。

17-26
話劇椅（Dialogo）
　　1966年。胡桃木、FRP。椅座與椅墊為一體成型FRP，椅腳為口字形木框。外觀樸素，但卻完美結合了這些相異的材料。比如FRP椅座、椅背與木質椅腳的接合處等小地方，作工便十分細緻。椅腳的木材做了無銳角設計，顯現木頭特有的溫潤感。
　　另外，在義大利文中，dialogo（英文的dialogue）為「話劇」之意，或許這正好表現了「話劇椅」是由FRP與木材的對話所構成的。

17-27
普立雅椅（Plia）
　　1969年。金屬製折疊椅。整體架構以鋼製扁條（鍍鉻）構成，接合處則是鋁壓鑄，椅座和椅背是壓克力（透明的聚甲基丙烯酸甲酯）。到了後期，骨架改用鋁，椅背和椅座則使用化學纖維。
　　將椅座打開後即可疊放，節省空間。「普立雅椅」可說是現今隨處可見的折疊椅子的始祖，摺疊起來的厚度只有約2.5公分。椅背與椅座設計成透明的，在視覺上營造出輕盈感。而從構造上來看，椅子的前後腳、椅座、椅背接合在同一處，只靠一處接合點便支撐了整個椅子的重量，是十分秀逸的設計。而自「普立雅椅」問世後，市場上也逐漸出現許多類似商品。

椅背與椅座為透明的

椅子的骨架側邊為扁平長方形

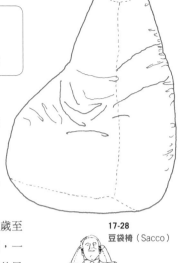

17-28
豆袋椅（Sacco）

皮耶洛・加提（Piero Gatti 1940～）
切薩雷・包理尼（Cesare Paolini 1937～1983）
佛朗哥・提奧多羅（Franco Teodoro 1939～2005）

這個巨大的袋子竟然是椅子？豆袋椅（Sacco）

1968年。將保麗龍粒放入皮革、布或塑膠製成的袋子裡，就成了一個像大枕頭的椅子。形狀可以依喜好自由調整。當初設計師雖然考量過液體填充，但考慮到重量可能會過重，因此改成塑膠材料。總重量約3公斤。

豆袋椅於1968年問世，三位設計師的年齡皆在25歲至30歲之間。當時正是反越戰運動及巴黎五月革命期間，一股年輕人渴望革新的風潮席捲了全世界。也許就是這樣的風潮，讓設計師們得以自由發揮，也催生了「豆袋椅」這樣一個不受既有概念束縛的椅子。設計師們或許就是想著「為什麼一定得椅背是椅背，椅座是椅座地分得清清楚楚呢？」才設計出了豆袋椅吧！之後豆袋椅於巴黎家具展售會亮相，大獲好評，現為紐約現代藝術博物館的永久館藏。

豆袋椅就像是把米糠枕放大到讓人能坐上去一樣。

喬納坦・迪・帕斯（Gionatan De Pas 1932～1991）
多納托・迪畢諾（Donato D'Urbino 1935～）
保羅・羅曼茲（Paolo Lomazzi 1936～ ）
卡爾拉・史庫拉里（Carla Scolari）

世界第一張以氣墊製成並成功量產的椅子
充氣椅（Blow）

1967年。PVC製，為充氣式的氣墊椅。60年代後，新素材合成樹脂問世，應用在椅子設計上，以嶄新的形狀顛覆了以往的概念。但PVC同時也是消耗品，如果只是有個小裂痕還能設法修補，一旦開了個大洞，就只能扔去回收場了。「充氣椅」也是世界上第一個成功量產的氣墊椅。

形狀俏皮可愛，遠遠看去好像一隻熊寶寶乖乖坐著，讓人聯想到愛琳・格瑞的名椅「必比登椅」（P135）。

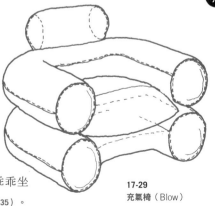

17-29
充氣椅（Blow）

椅子設計師這麼說！
在椅子的歷史當中，
具有劃時代意義的椅子是？

川上元美*：
古希臘的「Krismos」
溫莎椅
索涅特的曲木椅
「豆袋椅」（Sacco）等

「豆袋椅」怎麼看就只是個袋子，我還想過「這也叫椅子？」

「Krismos」（P21）給人一種貼近「人」的感受。古代的椅子原本不是讓人坐在上頭休息，而是用來宣示威嚴，或是在儀式上使用，比方說國王寶座。但「Krismos」卻象徵了希臘人的日常一景，原本希臘時代時，只有上流社會才能擁有椅子，「Krismos」卻十分貼近人們的生活，其形狀也十分符合人體工學，坐在上頭相當舒適。「Krismos」美麗的線條給了後世莫大的影響，有許多椅子設計師皆從Krismos得到靈感，我也是其中一人。1991年我設計了一款椅子「繆思（MUSE）」，便是向「Krismos」致敬。而這款椅子，後來交由義大利的廠商商品化。

溫莎椅之所以劃時代，則是因為它是一把庶民所使用的椅子，且是椅子普及的起點，而夏克椅也是它的同類。從溫莎椅的製作過程來看，每一細節交由不同工匠分工製作，在當時也是十分嶄新的製作方法。

索涅特的曲木椅之所以重要，是因它是椅子量產化的開始。當時為了能夠量產，甚至開發出曲木技術。雖然必須製造大量模具，但各式各樣的曲木椅也因此問世，促成了椅子的普及。

到了現代，可運用的材質又更多了，因此也孕育出許多前所未有的設計。在那之中最為劃時代的，應屬義大利設計師們操刀的「豆袋椅」。我那時看到豆袋椅，還心想：「左看右看都只是個袋子，這也叫椅子嗎？」豆袋椅正可說是逆向思考催生的傑作，也象徵了1960年代後期到70年代動盪的社會、革新的年代。

*川上 元美
1940年生，產品設計師、室內設計師。涉足家具設計、室內設計、產品設計、景觀設計等多領域。椅子代表作為「NT」、「BLITZ」。參照P249。

18

EUROPE

歐洲的
現代設計

活用嶄新素材及技術，
誕生於歐洲各地的
現代椅

18 EUROPE

歐洲的
現代設計

在新素材開發及技術革新日新月異的1940年代，各地誕生了許多現代設計的椅子。其中包含使用嶄新素材追求功能性的椅子、以大量生產為目的的椅子、承襲過去傳統的椅子，或是將設計師的作品重新設計的椅子等，包含了各式各樣的要素。

本章將介紹1930年代後半誕生於歐洲（北歐及義大利以外）設計師之手，獨具特色的椅子。

漢斯・魯克哈特
（Hans Luckhardt 1890～1954）

瓦斯利・魯克哈特
（Wassili Luckhardt 1889～1972）

柏林出生的德國人兄弟。兩人共同致力於建築設計及家具設計的工作（18-1），設計了以鋼管製成，擁有美麗流線型的「ST14（又名S36）」懸臂椅（不同於包浩斯風格的幾何學設計）。

18-1
躺椅的始祖
午睡醫療椅
（Siesta
Medizinal）

1936年。山毛櫸材，只有頭枕部分為皮革。Siesta Medizinal譯為「午睡醫療」，簡單來說就是「有益身體健康的午覺」。

裝置於骨架側面的把手，可同時移動椅背、椅座及腳踏台部分。雖然是承襲自古以來使用的躺椅，但魯克哈特致力於研究劃世代的可動構造，並成功開發出革命性的躺椅。此張椅子堪稱躺椅的始祖。

國名	設計師	椅子
德國	・魯克哈特兄弟 （漢斯1890～1954， 瓦斯利1889～1972） ・格德・蘭日（1931～）	・午睡醫療椅（1936） ・FLEX2000（1973）
英國	・艾奈斯特・瑞斯 （1913～64） ・羅賓・戴（1915～2010） ・羅德尼・金斯曼（1943～）	・羚羊椅（1951） ・聚丙烯椅「e系列」 （1971） ・OMK堆疊椅（1971）
法國	・皮埃爾・波林 （1927～2009） ・奧利維爾・莫爾吉 （1939～）	・舌頭椅（1967） ・布盧姆躺椅（1968）
瑞士	・漢斯・科賴（1906～91） ・馬克斯・比爾（1908～94）	・蘭迪椅（1938） ・烏爾姆凳（1954）
西班牙	・約瑟夫・魯斯卡（1948～）	・安德列扶手椅（1986）

漢斯·科賴
（Hans Coray 1906～91）

生於瑞士的蘇黎世。一面從事國中教師的工作，一面開始家具的設計。他致力於研究堅固且較容易製作的模組構造，進而研發出金屬製名椅「蘭迪椅」（18-2）。

馬克斯·比爾
（Max Bill 1908～94）

生於瑞士北部、靠近德國國境的溫特圖爾（Winterthur）。他同時是建築家、平面及工業設計師、畫家、烏爾姆設計學院校長等身分，活躍於多方領域。他於1927至29年就讀包浩斯，50年代前半致力於創立目標為「新包浩斯」的烏爾姆設計學院（*1）（位於德國南部的烏爾姆〔Ulm〕），並擔任首任校長。

18-2
史上首張
以鋁製作椅背及椅座的椅子
蘭迪椅（Landi）

1938年。鋁合金製。於1939年在蘇黎世舉辦的瑞士國內博覽會（Schweizerische Landes-ausstellung）當作官方戶外用椅，取博覽會之名命名為「Landi」。

使用的材料是經過特殊熱處理的鋁。椅背及椅座為一體成型，在當時是劃時代的設計。椅背上的孔除了減輕椅子的重量，下雨時也可發揮排水功能。

1971年起，Zanotta公司將其命名為「Spartana」，開始販賣。

只要握住中間的連接圓桿，就能將書放在椅座背面提著走。

18-3
校長為學生設計的簡單多用途凳子
烏爾姆凳（Ulmer Hocker）

1954年。山毛櫸材或落葉松材。通常稱為烏爾姆凳（Ulm stool）。由於設計學院創立當時設備不足，因此校長比爾及校園設計師漢斯·古格洛特（Hans Gugelot）經考察後，為學生設計出教室用的凳子。據說比爾將烏爾姆凳的草圖繪製於墊在難尾酒下的餐巾紙上。

此張椅子可作為座椅，或橫放作為桌子，倒過來作為書架或收納架，握住連接的圓桿作為搬運工具，橫向排列作為展示台等，造型簡單卻用途廣泛，可說是象徵了繼承包浩斯的烏爾姆設計學院理念的凳子。

連接座板及側板的樺接處，為整體增添了設計感。側板裝置面的中央部僅刨削一小部分。

寬40公分 x 深30公分 x 高45公分。

*1
烏爾姆設計學院（Hochschule für Gestaltung Ulm）

承襲包浩斯的理念，1953年創立於德國南部烏爾姆（Ulm）的教育機關。由建築、商品設計、視覺溝通、資訊等學科所組成。或許是因為首任校長馬克斯·比爾曾經在位於德紹的包浩斯學習，其基礎課程與包浩斯的課程十分相近。

校內不光是歐洲的學生，還有來自美國、非洲、日本等世界各地的學生。畢業生成為建築師或設計師活躍於各界，但學校已於1968年關閉。

18

18-4
考量在戶外的舒適度所設計的椅子
羚羊椅
（Antelope chair）

1951年。骨架材料是鋼桿塗上白漆，椅座是成型膠合板。細長鋼桿的優雅曲線十分美麗，具有融合維多利亞時期及現代設計的韻味。考量到戶外使用的情況，在成型膠合板的椅座上穿孔以利排水。椅腳底端的圓蓋令人聯想到原子核構造的模型。此球體在50年代十分流行，也被用於衣架等用品上。

此張椅子的首次登場，是在51年倫敦晤士河岸舉辦的英國嘉年華上（Festival of Britain），使用於會場的重點設施——皇家嘉年華大廳的戶外陽台，深受好評。

Antelope是指羚羊，棲息在亞洲、非洲的草原，屬於牛科的哺乳類動物，但比起牛，外觀更接近鹿。一般認為此張椅子的創作靈感來自羚羊細長的腳。

18-5
降低製作成本，
設計出時尚又繽紛的兒童座椅
聚丙烯椅
「e系列」

1971年。椅背及椅座為聚丙烯材質，椅腳則是使用鋼材。63年時，他為了降低製作成本，發表了聚丙烯一體成型的椅子「聚丙烯椅」。71年時更為學校學童設計了兒童用聚丙烯椅「e系列」。為了配合兒童的成長，準備了S、M、L三種尺寸。可堆疊。椅背上的洞便於搬運。彈性恰到好處，坐起來還算舒適。椅背及椅座的顏色採用黃色等繽紛色系。

艾奈斯特・瑞斯
（Ernest Race 1913～64）

生於英國新堡，是織品設計師及家具設計師。於倫敦學習室內設計後，在照明器具公司擔任製圖工。該公司有許多由先進的現代主義者所經手的建築工作，因此瑞斯與沃爾特・格羅佩斯（P127）等許多建築家進行了交流。1937年，他拜訪了在印度馬德拉斯擔任傳教士並經營紡織業的阿姨。回到倫敦後，瑞斯開了一間店，販賣自己設計的手工織品及地毯等商品。戰後，他設立了公司，製造好用且能大量生產的家具。1951年英國嘉年華使用的「羚羊椅」（18-4）深受好評。

羅賓・戴
（Robin Day 1915～2010）

生於英國以生產溫莎椅著稱的海威科姆，是家具、工業、平面設計師。他將現代設計加以推廣，被稱為英國現代設計的巨匠。妻子露西安娜・戴（Lucienne Day 1917～2010）則是一名傑出的織品設計師。兩人攜手創立設計事務所，一同工作，也被稱為英國的伊姆斯。

他致力於眾多家具的設計，包含1948年於紐約現代藝術博物館（MOMA）舉辦的「低成本家具設計比賽」獲得大獎的作品。代表作是63年設計的塑膠椅「聚丙烯椅」（Polyprop）。此張椅子為史上首張採用聚丙烯射出成型的椅子，又可大量生產。

他看中聚丙烯的耐久性、輕盈及低成本等優點，設計成具功能性的堆疊椅。

皮埃爾・波林
（Pierre Paulin 1927～2009）

　　1960～70年代法國具代表性的設計師之一。在巴黎的卡蒙多學院（École Camondo）學習雕刻後，便開始設計家具。波林的椅子帶有雕刻的韻味，或許就是因為他年輕時立志成為雕刻家的緣故。另一方面，他曾說「如果沒有伊姆斯、沙里寧和尼爾森，也許就沒有我的存在。我的工作源自於對他們的狂熱。」（*2）由此可知美國設計師帶給他的刺激。

　　1958年起，他開始為荷蘭Artifort公司的家具做設計。60年代時，接連發表使用了彈性布的奇特椅子「蘑菇椅」、「蝴蝶椅」、「舌頭椅」（18-6）。

格德・蘭日
（Gerd Lange 1931～）

　　生於德國的伍珀塔爾（Wuppertal）。就讀芬巴赫設計學院，於1961年創立設計事務所。除了「FLEX2000」（18-7）以外，還設計了暢銷商品「SM400」（塑膠及鋼材製的椅子）。

*2
引用自《CASA BRUTUS特別編輯 超・椅子大全！（暫譯）》（Magazine House出版）

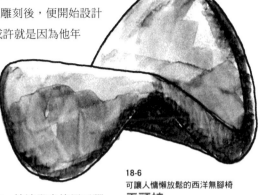

18-6
可讓人慵懶放鬆的西洋無腳椅
舌頭椅
（Tongue No.577）

　　1967年。Tongue為「舌頭」之意，是以椅子的外觀命名。將鋼管骨架捲上聚氨酯泡棉，再鋪上有彈性的布。無扶手，無椅腳，可歸類為無腳椅。乍看之下像裝置藝術品，但實際上坐起來十分舒適，是一張可讓人慵懶放鬆的椅子。

18-7
造型簡單卻功能滿載
以天然未加工木材及聚丙烯所製成的合體型機能椅
FLEX2000

　　1973年。椅座及椅背為聚丙烯一體成型，椅腳採用天然未加工的山毛櫸木材，支撐桿則是成型膠合板，由索涅特公司製作。雖然外觀基本上是無扶手椅，但具備各式各樣的機能。將支撐桿與後椅腳上方的扶手組裝起來，即可成為扶手椅。搭配簡易小桌即可成為辦公桌。可堆疊，也可將支撐桿以螺絲橫向連結。只要將椅腳插進一體成型的椅座及椅背，即可組裝完成，是一張小巧卻具有高功能性的椅子。

　　「flexibility」一詞有帶柔軟性、可視情況作調整等意涵。應該是因為此張椅子具有這樣的概念，所以命名為FLEX2000。

18-8
人稱UFO的人形躺椅
布盧姆躺椅
（Bouloum）

1968年。鋼製骨架、聚氨酯，以布包覆。基本構造與「精靈椅」相同。也有可使用於戶外的玻璃纖維製椅。可堆疊。「布盧姆躺椅」是以莫爾吉的兒時玩伴之名命名。人形的特殊設計具有震撼性，也曾經展覽於70年大阪世界博覽會的法國館中，被稱為「UFO」而聞名。

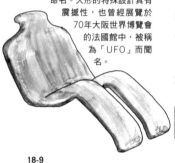

18-9
集結新技術所設計的
量產型堆疊椅
OMK堆疊椅

1971年。骨架為鋼材製。椅背及椅座是環氧樹脂鍍膜，並以沖壓加工製成的鋼板，是可量產的堆疊椅。集結了70年代的新技術。椅背及椅座上的孔是為了減輕重量，並考量戶外使用的情況（排掉雨水）。

奧利維爾・莫爾吉
（Olivier Mourgue 1939～）

生於巴黎。家具設計師、畫家、景觀設計師。於巴黎布勒學院（École Boulle）學習室內設計，並於國立美術學校學習家具設計。1963年開始，擔任Airborne International公司的設計師，65年發表精靈椅（Djinn）系列。精靈椅是將當作芯的鋼管以緩衝材料聚氨酯覆蓋，再用有彈性的布料包覆。描繪自由曲線的造型受到好評。

電影『2001太空漫遊』（68年）裡登場的椅子也是他的知名代表作。

羅德尼・金斯曼
（Rodney Kinsman 1943～）

生於倫敦。家具設計師。於中央藝術學院（Central School of Art）學習家具設計。畢業後，創立家具設計公司「OMK設計」，專門設計活用新素材且能大量生產的椅子（18-9）。他活用鋁成型技術，設計了「Seville」、「Trax」等運用於世界各地的機場或公共設施的長椅。

約瑟夫・魯斯卡
（Josep Lluscà 1948～）

生於西班牙的巴塞隆納。家具、工業設計師。他在Eina設計學院（Escuela de Diseño Eina）完成學業後，致力於椅子（18-10）、照明、包裝等設計。

18-10
將高第重新設計為現代風
安德列扶手椅

1986年。骨架為鋁壓鑄，椅背及椅座為成型膠合板或塑膠。許多西班牙設計師都受到安東尼・高第的影響，而此把椅子也與高第的名作「卡薩卡爾威扶手椅」（P116）頗為相像。運用鋁等素材重新設計，呈現出美麗的現代風。

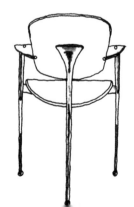

19

AFTER 1980
1980 –

現代
（1980年代以降）

椅子在後現代主義、
新簡單主義等概念興起的時代中，
有了新的面貌

<table>
<tr><td>

19

AFTER 1980
1980 –

現代
（1980年代以降）

</td></tr>
</table>

1980年代迄今30年，這一段時間內政治、經濟、社會生活、技術等各領域都吹起新風潮，價值觀也趨向多元，許多事都顛覆了既往的常理。在設計的世界中，除了後現代（*1）之外，新簡單主義（*2）、有機設計（*3）等概念及理念也相繼誕生。椅子不再是只具備「座椅」功能的物品，具概念取向、具有當代藝術元素的椅子大量產生。

窮究功能的椅子、表現藝術的椅子等，各種各樣的椅子之所以能產出，硬體面的進步也是原因之一。正因為材料研發及技術革命日新月異，設計師的自由發想才能具體成形。40年代到50年代，查理・伊姆斯發表一系列功能取向的椅子，這些作品都運用了FRP等新材料，若沒有材料科學的進步恐怕難以完成。

菲利普・斯塔克（Philippe Starck）利用聚碳酸酯（*4）的特性完成「路易魅影」（2002年）；賈斯伯・摩里森的「空椅」（2000年）利用氣體輔助射出技術（Gas Assisted Injection Molding，一種透過氮氣射出成型的技術）完成簡單大方、一體成型的椅子。

當代的椅子設計數量多不勝舉，可說是百花齊放，也可說是良莠不齊，有多少這個時代的椅子能流傳到50年後呢？值得我們思考。

*1
後現代（postmodern）
相對於功能取向且重視理性的現代主義（modernism），這是1970年代左右開始興起於建築、設計等領域的概念。後現代提倡自由發想，所以催生出形形色色的設計，80年代為其興盛期。其中艾托雷・索特薩斯（P203）率領的「孟菲斯」團體最負盛名。

*2
新簡單主義
（New Simplicity）
一種設計概念，標榜結構或線條簡單大方，不該過分高調，也不要加任何多餘的裝飾。除此之外，更追求兼具美感、功能、實用性的設計。

*3
有機設計
（Organic Design）
以花草生物等自然萬物形成的美感為起點的設計。「新藝術」可說是有機設計的典型代表。

*4
聚碳酸酯
（polycarbonate）
塑膠的一種，耐撞、耐熱、不易燃且透明無色，廣泛應用在飛機的客艙窗戶、相機機身、行李箱、奶瓶、光纖等各領域。

19-1
解構舊時代風格的普普風椅
安妮女王
（Queen Anne）

1984年後現代主義正流行時誕生的椅子。椅子本體為上漆的成型膠合板，「安妮女王」是以舊時代風格為基底並加以解構的系列之一，除此之外還有哥德、齊本德爾、帝政風格、新藝術、裝飾藝術等系列。安妮女王應該有受到「普普藝術」的影響。

羅伯特·文丘里
（Robert Venturi 1925～）

出生於美國費城，是一名建築師，提倡後現代主義，批評無裝飾的現代主義建築，密斯·凡德羅有一句名言「少即是多（Less is more）」，文丘里的諷刺句「少即是無趣（Less is bore）」亦廣為人知。椅子方面，曾設計「安妮女王」(19-1) 等系列作品，從普林斯頓大學畢業後，曾在埃羅·沙里寧底下工作。

唐·查德威克
（Don Chadwick 1936～）
比爾·施圖姆普
（Bill Stumpf 1936～2006）

兩人共同研發出「艾隆椅」(19-2)。查德威克畢業於加州大學洛杉磯分校（UCLA）工業設計系，現為家具、工業設計師，作品除了艾隆椅，還有「伊庫椅（Equa chair）」。

施圖姆普在伊利諾理工學院讀工業設計，設計艾隆椅之前，曾設計過「手風琴椅（Accordion chair）」。

瑪利歐·波塔
（Mario Botta 1943～）

出生於瑞士門德里西奧（Mendrisio）的建築師，在米蘭及威尼斯的大學專攻建築，也曾是勒·柯布西耶建築事務所的一員，1970年於瑞士盧加諾（Lugano）創設建築事務所。他設計的建築物多用直線、圓形等幾何構圖。

椅背呈彎曲的S字型，有助減輕椎間盤的壓力

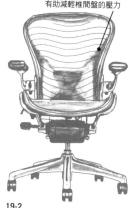

19-2
顛覆辦公椅的革命之作
艾隆椅
（Aeron chair）

1992年。世人稱之為「最理想的辦公椅」，銷量極佳。為滿足不同人不同體型的需求，絞盡腦汁研發出這款符合人體工學的產品。椅高、椅座及S形椅背的角度、扶手高度等皆可調整，讓人隨時都能保持最舒適的姿勢。正式上市後，艾隆椅的外型及功能依然持續改良中。

使用了鋁、Pellicle網狀纖維（富彈性的一種聚酯）等材料，使用者大多為長時間在電腦前工作的人。

19-3
理性主義之美的體現
歇肯達（Seconda）

1982年。鋼製骨架上過環氧樹脂塗料，椅座是開了無數小孔的鋼板網（Punching metal），椅背是聚氨酯。與波塔的建築作品共通，幾何學的外形令人印象深刻。

菲利普・斯塔克
「設計是表現的一種很恐怖的形式。」

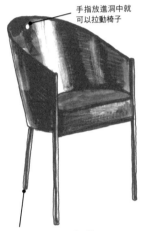

手指放進洞中就可以拉動椅子

為避免咖啡店店員絆到椅子後腳，設計成三支腳

19-4
巴黎的設計風咖啡廳
實際使用的椅子
寇斯特椅（Costes）

　　1982年。椅腳為鍍烙的鋼，椅背用的是蒸氣彎曲過的桃花心木膠合板，椅座以皮革包覆。「寇斯特椅」是斯塔克的椅子代表作，也是他特別為巴黎的寇斯特咖啡廳（*5）所設計的。

*5
寇斯特咖啡廳（Café Costes）
　　1988年於巴黎大堂（Les Halles）開幕的咖啡廳，店主人為寇斯特兄弟，該店由斯塔克操刀設計。

*6
紐曼斯（Gnomes）
　　「Gnome」的原意為「小矮人」，「Gnomes」為複數。

菲利普・斯塔克
（Philippe Starck 1949～）

　　出生於巴黎，是法國具代表性的產品設計師。他從巴黎的美術學校「卡蒙多學院（École Camondo）」畢業，並擔任皮爾・卡登（Pierre Cardin）的藝術總監四年左右，此後在家具、室內設計、產品設計等各種領域皆有涉獵。曾經多次參與日本的室內設計及建築設計，其中最知名的莫過於東京淺草隅田川邊的「朝日啤酒大樓」。就算沒聽過斯塔克的名字，相信應該有很多人看過這個引人諸多聯想的奇特建築吧。

　　斯塔克設計的椅子，有的使用新材料、設計簡單大方，也有的是充滿童趣玩心的椅凳，無所不包，足見他的設計天分。

19-5
可愛小矮人最吸睛
紐曼斯（Gnomes）（*6）

　　1999年作品，材料為適用於室外環境的Technopolymer聚合物，是張充滿了童趣玩心的椅凳，相當受歡迎。

　　紐曼斯是歐洲神話中的地靈，設計靈感可能來自於非洲的凳子，椅座直徑40公分，椅高為44公分。

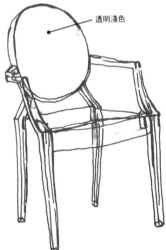

透明淺色

19-6
以新材料重新打造
路易十五風格的椅子
路易魅影（Louis Ghost）

　　2002年。用的是一體成型的聚碳酸酯，椅子最多可同時堆疊至六張。這個作品承繼路易十五風格，並以新材料重新打造，使用的材料透明，因此命名時才會將椅子當作路易十五的魅影，取名「路易魅影」吧。椅子的形狀也含有「跨越200多年的時間，如幽魂般重新復活」之意。

帕羅・帕魯科
（Paolo Pallucco 1950～）

密瑞爾・李維埃爾
（Mireille Rivier 1959～）

兩人同為產品設計師，1985年開始共同創作，設計椅子、家具等（19-7）。帕魯科生於羅馬，李維埃爾生於法國尼永（Nyons）。

米歇爾・德魯齊
（Michele De Lucchi 1951～）

生於義大利費拉拉（Ferrara），為後現代主義派的室內設計師、工業設計師，於佛羅倫斯藝術大學攻讀建築。1977年起他將活動據點設在米蘭，並著手設計家具及燈具。1981年與艾托雷・索特薩斯等人共同推動後現代主義，成立「孟菲斯」，他是該團體的核心人物，曾在「孟菲斯」名下發表過作品「法斯特」（19-8）。

蘭・亞烈德
（Ron Arad 1951～）

出生於以色列的特拉維夫（Tel Aviv），曾就讀位於耶路撒冷的以色列貝扎雷藝術與設計學院（Bezalel Academy of Arts and Design），1973年進入倫敦的AA建築學院學習。1981年他創設建築設計工作室「One Off」，除了大量生產的家具外，他也會在工作室設計一些獨一無二的作品（19-9）。

腳踏車鏈的椅座自椅架垂下，為吊鏈椅座（sling seat）

19-7
腳踏車鏈可調整高度
巴爾巴達爾傑椅
（Barba D'Argento）

1986年。使用鋼材及腳踏車鏈，椅子設計是受到愛琳・格瑞的「甲板躺椅」（P135）影響，只要捲動車鏈，便能調整椅座及椅背的高度。

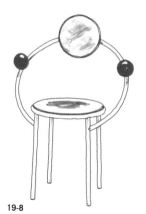

19-8
聯想到行星的
後現代椅子
法斯特（First）

1983年。除了椅架為鋼管外，其他為上漆的木材，為公認的後現代代表椅子。

關於「法斯特」的評論，舉例來說有「受到虛無主義、諧擬等後現代根本概念所影響」、「法斯特清楚地告訴我們後現代主義的信念為何，他們認為對設計而言，最大的課題應該是意義及價值的傳達」等，不過以「法斯特很像是太陽、地球、月球的位置關係」這種單純的角度來欣賞也無妨，但椅子的舒適感如何，就是個謎了。

椅座和椅背加工處理成波浪條紋，有助增加原材料鋁的強度

19-9
藝術家設計的
量產型堆疊椅
湯姆真空椅（Tom Vac）

「湯姆真空椅」為1997年米蘭家具展發表的藝術展品，原始設計是鋁的真空成型，但實際商品化時改製成聚丙烯的一體成型，椅腳為鋼製。

將椅子的後腳插進椅座的洞中便可堆疊起來，米蘭家具展現場展出時，便曾把數張椅子高高疊起。「湯姆真空椅」的結構雖簡單，卻極富藝術性。椅子名取自亞烈德的攝影師朋友湯姆・瓦克（Tom Vack）及真空（vacuum）二字。

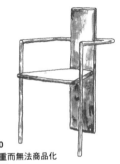

19-10
因太重而無法商品化
的椅子
混凝土椅
（Concrete chair）

　　1981年。由混凝土與鋼管構成，是80年代後現代主義普及時的作品。市面販賣的商品，將混凝土製的椅座與椅背改為木製（櫸木）。混凝土製的版本因為太重而沒有商品化。

19-11
極簡的21世紀躺椅
MVS躺椅
（MVS chaise）

　　2000年。由鋼與聚氨酯構成。躺椅歷史當中有各式各樣的椅子，在迎接21世紀的同時，出現了這種省去無用細節的簡單設計。依據椅腳擺放的角度，有兩種不同的使用方式，可當作床或當作椅子使用。不論是哪一種，應該都相當舒適。

19-12
與iMac有同樣風格的
半透明椅子
RL椅（RL chair、
BLUEBELLE）

　　1997年。椅腳為鋼製，椅座與椅背為聚丙烯。椅背的上半部呈半透明，令人聯想到蘋果公司1998年推出的iMac（同為拉古路夫的設計）。RL椅是拉古路夫為義大利的家具品牌Driade設計的，另外尚有椅腳有腳輪的類型（Driade公司的商品名為SPIN）。

尤納司・博林
（Jonas Bohlin 1953～）

　　出生於斯德哥爾摩，當代瑞典具代表性的家具、室內設計師，常用的素材有木材（櫸木等）、鋼、鋁。他在瑞典國立藝術工藝設計學院畢業展覽上，發表了以混凝土為素材的椅子（19-10），震驚瑞典設計界。

馬爾登・凡・斯維倫
（Maarten Van Severen 1956～2005）

　　出生於比利時的安特衛普，於比利時根特（Gent）的藝術學校攻讀建築後，從事室內設計、家具相關的工作。1986年起開始在自己位於根特的工作室製作家具和椅子，使用鋼、鋁、膠合板、聚酯等多樣的素材（19-11）。以室內設計師身分參與過許多專案，卻在48歲時英年早逝。

可以像這樣
躺在椅子上看書

洛斯・拉古路夫
（Ross Lovegrove 1958～）

　　出生於英國威爾斯的卡地夫（Cardiff），為英國當代具代表性的工業設計師、有機設計界的翹楚，所以有「有機隊長（Captain Organic）」的稱號。曾參與Sony隨身聽、蘋果電腦（iMac等）、日本航空頭等艙座椅、Olympus相機等多種不同領域的產品設計。如同上述例子，拉古路夫經常與日本企業合作。

　　在椅子設計上，看似從喬治・尼爾森的垂腳椅得到靈感後重新設計的「蜘蛛椅（Spider）」和「RL椅」（19-12）最為出名。

有藍、黃、白等顏色供選
擇，採半透明設計

克里斯多福・皮耶

（Christophe Pillet 1959～）

出生於法國，是一位主張「有機的理性主義（Organic Rationalism）」的家具兼室內設計師，畢業於法國尼斯（Nice）的國立裝飾藝術學院（École Nationale des Arts Décoratifs）、米蘭的設計碩士學院（Domus Academy）。1988～93年，在菲利普・斯塔克（Philippe Starck）底下設計家具，1993年獨立開設工作室。活躍於家具設計、室內設計、產品設計等多種領域。在椅子設計上，屬於柱腳型（*7）且椅面曲線優美的「Y's」還有躺椅「阿嘉莎之夢」（19-13）最為出名。

賈斯伯・摩里森

（Jasper Morrison 1959～）

出生於倫敦的家具兼產品設計師。英國皇家藝術學院（Royal College of Art）、柏林藝術大學（Universität der Künste Berlin，HdK Berlin）畢業後，1986年於倫敦成立設計事務所，從事家具、照明設備、電車等多種領域的設計。與Canon、無印良品等日本企業也有合作。他同時也是近年設計主流「新簡單主義（New Simplicity）」具代表性的設計師。2006年，與深澤直人在東京舉辦「Super Normal」展覽。

19-15
以最新技術製作傳統造型
空椅（Air-Chair）

於2000年問世，運用「氣體輔助射出成型」（一種利用氮氣的射出成型加工法）的新技術，讓聚丙烯椅子形成中空結構。設計本身即呈現出新簡單主義的理念。考慮到戶外使用，在椅座後方開了一個排水用小孔。可疊放。

馬塞爾・萬德斯

（Marcel Wanders 1963～）

出生於荷蘭的博克斯特爾（Boxtel）的工業設計師，畢

*7
由中央單一椅腳支撐的椅子，如埃羅・沙里寧的「鬱金香椅」（P187）。

19-13
由櫻桃木形塑而成的
有機優美曲線
阿嘉莎之夢
（Agatha Dreams）

1995年。素材為未加工的櫻桃木原木。在木材強度的極限下盡可能將木材切薄。長157公分。流動般的曲線和輕巧的感覺，展露出有機設計大師皮耶的真本事。

這是放置杯子的平台

19-14
讓人沉浸在思考中的椅子
思考者之椅
（Thinking man's chair）

1987年。由鋼管、鋼板構成，塗裝完工。室內室外皆可使用。

19

荷蘭的產品設計品牌。並非由特定的設計團隊進行設計，而是採用專案活動的形式，邀請世界各地懷抱理念的設計師、藝術家參與設計。主張設計應該與人的生活息息相關。1993年於米蘭家具展公開他們的設計活動後，獲得設計界的注意。其代表性的設計師為理查‧霍頓（Richard Hutten，1967～）、馬塞爾‧萬德斯等人。

Droog為荷蘭語「乾燥」之意。

19-16
世上第一張完全由繩子編成的椅子
繩結椅
（Knotted chair）
1996年。如同它的名字，是由繩子編織而成的椅子。運用阿拉伯自古以來流傳的編織方法Macramé。繩子經過特殊加工。在聚醯胺（polyamide，尼龍即聚醯胺的一種）纖維的繩子中織入碳纖維，再將繩子編成椅子的形狀，最後浸入環氧樹脂使其硬化，增加強度。

業於阿納姆藝術學院（ArtEZ Institute of the Arts）。1996年他參加楚格設計（*8），為之設計「繩結椅」（19-16），發表後廣受好評。除了椅子以外，也利用各式素材設計出許多獨特的作品。

帕奇希婭‧奧奇拉
（Patricia Urquiola 1961～）

出生於西班牙的奧維耶多（Oviedo），女性建築家、設計師。馬德里技術大學（Universidad Politécnica de Madrid）建築系畢業後，在米蘭理工大學拜阿奇萊‧卡斯楚尼（Achille Castiglioni）為師。1990～1996年任職於De Padova，與維克‧馬吉斯徹提共同負責商品開發。現在以米蘭為據點，從事家具設計、室內設計以及建築設計（19-17）。

康士坦丁‧葛契奇
（Konstantin Grcic 1965～）

出生於德國。工業設計師。學習家具工匠必需的技藝後，至倫敦的皇家藝術學院（Royal College of Art）學習設計。畢業後在賈斯伯‧摩里森的事務所工作。1991年獨立創業，於慕尼黑開設工作室，設計風格簡約的產品。代表作為燈具「Mayday」、椅子「CHAIR_ONE」（19-18）等。據說葛契奇會親手製作實物大小的模型來修正設計，讓設計變得更好，很像是少年時立志成為家具工匠的他會有的創作風格。

坎帕納兄弟：洪柏托‧坎帕納，費南多‧坎帕納
（Humberto Campana 1953～、Fernando Campana 1961～）

兩兄弟出生於巴西聖保羅郊外。哥哥洪柏托原本學習法律，從80年代後半開始設計家具，弟弟費南多則是位建築師。使用的都是隨處可見、平凡無奇的素材，有回收的木片、布、厚紙板、管子、繩子、橡膠管、鋼線等。他們從自己出生長大的巴西鄉村景色中獲取靈感，再以上述材料製作椅子和其他家具（19-19），成品的品質相當高，實在是一對很

特別的兄弟。

法比奧・諾文布雷

（Fabio Novembre 1966～）

　　出生於義大利的萊切（Lecce）。家具兼室內設計師（19-20）。米蘭理工大學建築系畢業後，前往紐約大學學習電影製作。1994年在米蘭成立工作室，2000年成為義大利知名馬賽克磁磚公司Bisazza的藝術總監，隔年開始參與許多義大利知名品牌的設計。

19-19
用碎木條呈現貧民窟意象
法維拉椅（Favela）

　　2003年。運用製材廠廢棄的各種碎木條組合而成的椅子。Favela一詞指巴西的貧民窟，坎帕納兄弟以碎木條呈現出貧民窟的意象。他們設計的椅子還有「Vermelha」、「Banquet chair」等，更有名為「壽司椅（Sushi chair）」的作品，讓人不禁好奇它到底長什麼樣子。

　　另外，Favela一詞的語源是巴西東北部半乾燥氣候的土地中，生長的一種多刺植物。

19-17
紅白兩色的藤編椅
弗羅椅（Flo）

　　2004年。在鋼製骨架上繞上藤條，椅座和椅背亦由藤條編織而成，用紅白兩色編成菱形花紋。21世紀以來，極簡設計（Minimal design）、新簡單主義、當代藝術（Contemporary Art）與新興素材的利用成為椅子設計的要素，在這股潮流當中，運用編織技法的椅子受到矚目。

19-18
極富德國產品風的椅子
CHAIR_ONE

　　2003年問世，以鋁壓鑄技術製成。這張椅子呈現了德國設計師葛契奇的真本事。椅子可疊放，也可在戶外使用。

19-20
源自Z字椅且男女有別的椅子
他（Him）

　　2008年。仿男性背影，所以取名為「Him」。也有女性版本，名為「Her」。

　　諾文布雷將維納爾・潘頓的「潘頓椅」重新設計而成，其原型為里特費爾德的「Z字椅」。即使是40多歲義大利的有名設計師，也承繼了荷蘭風格派運動以來在設計椅子上的傳統。據說諾文布雷曾說：「我非常喜歡潘頓椅，但是它太完美了，因此我賦予它人的樣貌，讓它變得不完美。」（*9）

*9
引用自《CASA BRUTUS特別編輯 超・椅子大全！（暫譯）》（Magazine House出版）

19

島崎信*：

以木材而言，是韋格納的「Y形椅」

以成型膠合板而言，是伊姆斯的「DCW」

以金屬而言，是斯坦的「懸臂椅」

以塑膠而言，是伊姆斯的「DSS」

以PU泡棉而言，是雅各布森的「蛋椅」或「天鵝椅」

「每當有新素材開發出來，就會有劃時代的椅子問世。」

如果是以木材（未加工原木）製成的椅子，那應該是韋格納的「Y形椅」吧，不會是「The chair」，我們看的是日常生活中會用的椅子，The chair太高級了。Y形椅有適度的裝飾，構成元素裡有直線也有曲線，支撐扶手的後側椅腳雖然是2D曲線，有時候看起來卻像3D曲線，依據看的角度而有不同的感覺。它的價錢也還可以，放在哪種空間都適合。「索涅特14號椅」不切斷木材的纖維，將直材彎曲後做成椅子，也滿劃時代的，它和Y形椅的共通點在於，它們都有一定的存在感。

伊姆斯的「DCW」以成型膠合板做出3D曲線，因此可說是劃時代的作品。再繼續發展下去，就是雅各布森的「ANT chair」，靠背和椅座的強度都增強了。

馬特·斯坦以金屬製成懸臂型的椅子，就這層意義而言值得稱許。但是在他之後，馬塞爾·布勞耶設計了「塞斯卡椅」，同樣是懸臂型的椅子，塞斯卡椅的強度更強，商品壽命也較長。

而伊姆斯的「DSS」，是世上第一個以FRP量產，且靠背和椅座一體成型的椅子。他在鋼管椅腳上下了一番工夫，可以疊放，椅子之間還可以橫向連接，這點很棒。就一體成型而言，維納爾·潘頓的「潘頓椅」也可說是具有劃時代意義的椅子。

至於雅各布森的「蛋椅」和「天鵝椅」，使用PU泡棉（Polyurethane Foam）製成。他向世人展示PU泡棉原來還有這樣的用途，是具有劃時代意義的原因。

*島崎 信
1932年生，日本武藏野美術大學榮譽教授，著有《一張椅子背後的故事》（建築資料研究社）、《美麗的椅子1～5》（枻出版社）、《日本的椅子》（誠文堂新光社）等多本與椅子設計相關的作品。（以上皆為暫譯）

20

CHINA, AFRICA

中國、非洲

依地理環境、民族生活方式
創造出各式各樣的椅子

前面各章主要介紹歐美的椅子，世界各地當然還有各自使用的椅子和坐具。每片土地依環境、各民族的生活方式、社會體制等，創造出各式各樣的椅子。本章要介紹的是中國與非洲的椅子。

CHINA
北方遊牧民族為中國帶來椅子文化

中國歷史長達4000年之久，目前已證實約在B.C.2000年前，就有王朝建立於黃河下游流域。一般認為當時的中國人是過著席地而坐的生活。到了漢朝，出現一種四方形附有短腳的台子，稱為「榻」。這種坐台可供人坐或躺，因此跟椅子的形象有所出入。

後漢時代（25～220）出現的摺疊式凳子「胡床」，才是能稱之為椅子的坐具。「胡」是指北方的遊牧民族。對於不斷移居的遊牧民族而言，折疊式座椅也許很常用。到了5世紀左右，身為北方遊牧民族的鮮卑拓跋氏一統華北，建立北魏（386～534），設首都於山西省的平城（現今的大同），椅子也因此在中國普及開來。這時也出現了凳子加上後背的椅子。華南的漢民族受到華北影響，到了南宋時代（1127～1279）開始過著使用椅子的生活（*1）。

*1
有人提出椅子之所以在中國普及，其中一個原因是為了防寒及防潮。

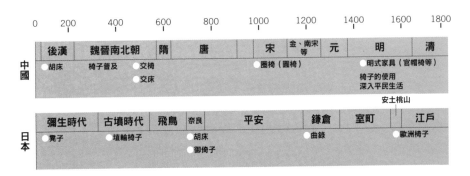

	0	200	400	600	800	1000	1200	1400	1600	1800	
中國	後漢	魏晉南北朝		隋	唐		宋	金、南宋等	元	明	清
	●胡床	椅子普及 ●交椅 ●交床				●圈椅（圓椅）			●明式家具（官帽椅等） 椅子的使用深入平民生活		
日本	彌生時代	古墳時代	飛鳥	奈良	平安		鎌倉	室町	安土桃山 江戶		
	●凳子	●埴輪椅子	●胡床 ●御倚子				●曲錄		●歐洲椅子		

為齊本德爾、韋格納帶來影響的明代椅子

　　經過南宋、元朝，到了明朝（1368～1644），椅子的使用已深入了平民生活，並出現高完成度的椅子（*2）。其特徵為簡約美觀的線條、協調的整體形狀、充分展現木紋之美的製工等等。椅子的種類包括頂端木條呈曲線、椅背呈圓弧形的圈椅，以及兩側有扶手的官帽椅，折疊式的交椅等等。明代椅子與索涅特椅、溫莎椅、夏克椅並列為對近代椅子影響最深遠的椅子之一。

為何明代會出現高完成度的椅子？

1）優質木材的進口

　　明代之前的椅子，皆以當地產的樟木、榆木作為製材。到了明代，開始有黑檀木、紫檀木等堅硬的高級材料，自越南、泰國運送至中國。這類製材堅固耐用，能進行精細的雕刻與組裝，因此能呈現出優美細膩的線條。且木頭表面既別緻又有光澤，十分美觀。

2）淵源已久的木工技術

　　中國自古便有善加利用樹木特性來製作家具或營造建築的技術。因為原本就具有卡榫、榫卯等木工技法，又有堅硬的木材運入國內，可施以精緻的雕刻，所以工匠師傅的技巧得到了充分的發揮。

3）椅子需求的增加

　　一般平民也開始過著使用椅子的生活，可以推斷椅子的需求量因此大增，製作數量也隨之增加。過程中椅子不斷汰舊換新，最後只留下好的椅子。工匠師傅很可能因此增加磨練手藝的機會，在技術上不斷精進。

　　從明朝進入清朝（1616～1912）後，中國與海外各國交流的機會增加，中國的家具、藝術逐漸輸往歐洲。名為「Chinoiserie」的中國風設計與式樣，在18至19世紀的歐洲廣為流傳。英國的齊本德爾等家具工匠也在作品中融入了

*2
　　明代的家具、椅子統稱為「明式家具」。

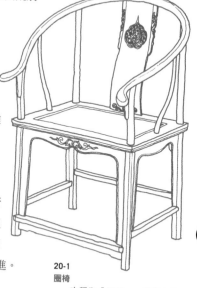

20-1
圈椅

　　亦稱為「圓椅」。椅背上端弧度優美的木條，並非以一根木材一體成型，而是榫接合而成。漢斯・韋格納將這種椅子重新設計成「中國椅（Chinese chair）」發表。原型自宋朝就已存在至今。

20

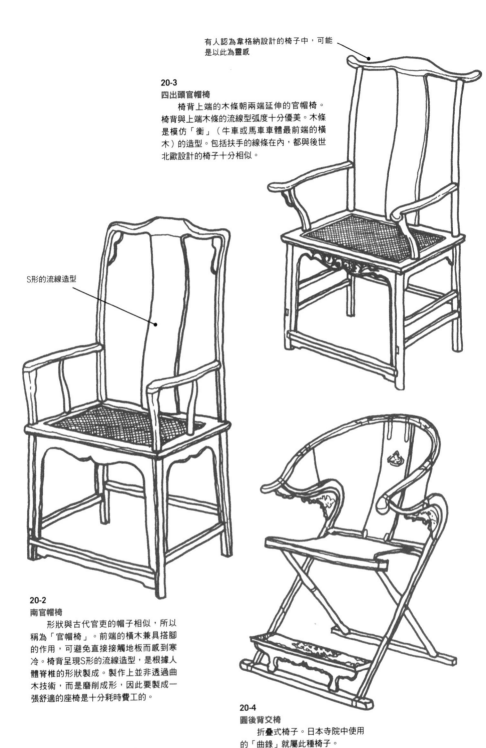

有人認為韋格納設計的椅子中，可能
是以此為靈感

20-3
四出頭官帽椅
　　椅背上端的木條朝兩端延伸的官帽椅。
椅背與上端木條的流線型弧度十分優美。木條
是模仿「衡」（牛車或馬車車體最前端的橫
木）的造型。包括扶手的線條在內，都與後世
北歐設計的椅子十分相似。

S形的流線造型

20-2
南官帽椅
　　形狀與古代官吏的帽子相似，所以
稱為「官帽椅」。前端的橫木兼具搭腳
的作用，可避免直接接觸地板而感到寒
冷。椅背呈現S形的流線造型，是根據人
體脊椎的形狀製成。製作上並非透過曲
木技術，而是磨削成形，因此要製成一
張舒適的座椅是十分耗時費工的。

20-4
圓後背交椅
　　折疊式椅子。日本寺院中使用
的「曲錄」就屬此種椅子。

中國風的設計。到了20世紀，丹麥的漢斯・韋格納設計出了以圈椅為藍本的椅子。

AFRICA
土著信仰與根植大地的生活感
醞釀出獨特而搶眼的椅子

非洲土著的椅子十分搶眼。渲染力十足的造型、大膽的木頭雕工，都深深吸引著觀者與坐者。

非洲大陸各地自古存在著眾多部族，這些部族各有其饒富個性的椅子，可分為兩大類——日常生活使用的椅子，與宗教儀式或祭祀時使用的椅子。日常用椅主要為矮凳型的椅子，透露出非洲土著根植大地、堅忍不拔的生活感。宗教儀式用椅則有祖先、動物等的造型。

構造上，大多不是多件木材組合而成，而是以粗大的樹幹一體成型雕刻而成。這應該是令人感受到渲染力十足的主要因素之一。利用卡榫工法製作的椅子中，有椅背的似乎是當地人參考16世紀左右，歐洲人帶來的椅子製作而成。

伊姆斯夫婦、菲利普・斯塔克等近代設計師，也推出過以非洲矮凳為靈感來源而設計的作品。

20-5
低座小椅子

座高8～10公分的組合式木製小椅子。使用者為居住在象牙海岸中部至西部一帶的哥雷族（Gere）等部族。這種椅子的早期造型不具椅背，一般認為是當地人見到歐洲傳入的椅子後，才加上椅背。

平日，老人們會放鬆地坐在上面，順手拿著一根長長的煙管吞雲吐霧。就寢時，還能當作枕頭使用。而且用途不僅限於日常生活，還能當作儀式用道具。使用這種椅子的儀式，就是年輕女性（老人的孫女）參加的女童割禮儀式。孫女帶著爺爺愛用的小椅子前去參加割禮儀式，割禮後坐在小椅子上，一來可避免直接坐在地上而更加疼痛，二來比較衛生，三來還能避免讓他人看到自己受傷的性器官。這種儀式具有保護少女不被惡靈傷害的意義，儀式當中女孩子們會一邊跳舞，一邊拿著小椅子敲擊地面發出聲響。

這種椅子恰能象徵非洲椅子的兩面性（日常生活用途與宗教儀式用途）。

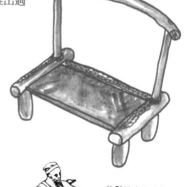

20-6
凳子

暴雷族（Baule，象牙海岸）。用來誇示權力的椅子。基座是取自一隻黑豹銜著一頭小綿羊的意象。

20-7
凳子

多剛族（Dogon，馬利共和國）。雖是簡樸的木頭一體成型，卻能感受其強勁力道。把手兼具實用性及設計感。高26.5公分，直徑25公分。

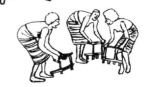

放鬆地坐在小椅子上的老人

儀式中女孩們拿著小椅子跳舞

20-9
女像柱凳子（Caryatid stool）
　　漢巴族（Hemba，前薩伊的剛果民主共和國）。高46公分。一個帶著刺青、頭髮盤起來的女性支撐著椅座。這名女性象徵部族內的貴族階級，也是祖先的代表，顯示出女性在該社會中的重要性。過去曾有人推測這名女性是奴隸。
　　「女像柱」（Caryatid）一詞，原本是指古希臘建築中用來頂梁的女性雕像的柱子。

20-8
凳子
　　阿香提族（Asant，迦納）。以輕木材一體成型雕刻而成。基座有各種設計。對阿香提族而言，凳子是私人物品，它不僅是日常用品，還有著精神層面的意義。他們認為凳子所有者的靈魂會依附在凳子上，所以不使用時，會將凳子傾斜靠在牆邊，才不會讓從旁經過的靈魂（他人）坐上去。
　　君王在位中駕崩時，他們會將君王使用的椅子塗成黑色，當作祖先的椅子看待。據說，他們還會在這時為其獻上活祭品。

20-10
半躺椅
　　羅比族（Lobi，象牙海岸）。用來稍事休息的椅子。洗練簡約的造型令人印象深刻。高59公分，寬17公分。

21

JAPAN

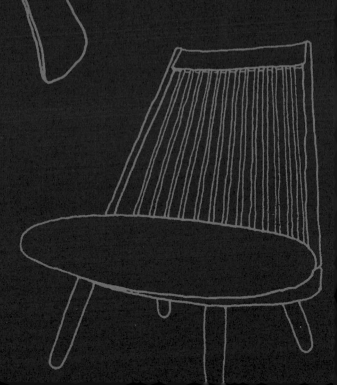

日本的椅子

以席居生活為中心的日本，
也有2000年以上的椅子歷史

日本原本並沒有椅子的歷史和文化。長久以來，日本人幾乎過著席地而坐的生活，直到二次大戰結束後，椅子才正式普及於一般百姓間。當時日本進入高度成長期，開始在郊區建蓋住宅區，椅子也終於在此時進駐一般家庭，距今不過短短幾十年的時間。

但日本使用椅子的歷史其實相當悠久。早在彌生時代的遺跡當中，已挖掘出大量小型椅凳；古墳時代的埴輪土偶中，也有坐在高位椅上的巫女；《日本書紀》、《古事記》中可見胡床等座椅的相關描述；奈良時代的平城京，大極殿的高御座椅裡有天皇座椅；鎌倉時代的禪宗僧侶誦經時，坐在曲錄上；戰國時代的戰場陣地中，武將坐在折疊式椅凳——床机上商討戰略。如此看來，日本其實早就開始使用椅子和椅凳，只是僅限於特殊用途和特定人士。

直到結束鎖國政策，開始與歐美諸國交流後，日本人接觸椅子的機會才變多。明治時代，學校開始坐椅子上課，讓一般百姓也有機會接觸椅子。但大多數家庭是在1960年代之後，才開始普遍使用椅子的。

雖然椅子對日本人而言很陌生，但近數十年來，仍有建築師及設計師誕生出不少名椅。最近在米蘭國際家具展（Salone Internazionale del Mobile）等國際場合，可看到日本設計師的機會也變多了。

接下來將簡單介紹日本椅子自古至今的演變。

彌生	古墳	飛鳥	奈良	平安	鎌倉	室町	安土桃山	江戶	明治
●椅凳	●埴輪椅子		●胡床		●曲錄			●歐洲椅子	●日本最早的洋式椅子
			●御倚子						●達磨椅

B.C.500　　0　　500　　　　　　1000　　　　　1500　　　　　1868

	大正	太平洋戰爭		昭和			平成	
●學校椅子	●木芽舍		●繩椅	●低座椅子	●蒲椅	●BLITZ	●布蘭琪小姐	
	●型而工坊		●蝴蝶凳		●NY chair		●月苑	Honey-pop

1900　　　　　1926　　1950　　　　1960　　　　1970　　　1980　　　1990　　　2000

1) 日本最早的椅子

彌生人手工挖削的
木製小型椅凳

當時的椅子比較像浴室裡的小椅凳，材質為櫟屬闊葉木，座椅面積最長23.8公分，寬16.5公分，厚約3公分，椅座最高8.9公分。椅面有部分焦痕，呈梯形，板腳兩支，應該是使用直徑50公分以上的木頭挖削而成。

8.9公分

1992年2月挖掘自德島市的庄・藏本遺跡。出土地點位在德島大學的藏本校區預定地（現蓋有大學醫院等），和彌生土器的碎片一同發現於地表底下約3公尺處的河底遺跡，因此推斷為彌生時代前期的物品。使用時間推測為距今2500年前，也就是紀元前400到500年。

椅面凹槽適合人坐，不過體型大的大人雙腳需彎曲，坐起來不太舒適，但只要雙腳伸直，即能保持平衡，另外也適合盤腿坐。德島大學埋藏文化財調查室的遠部慎解釋：「這種椅子應該是給女性和孩童使用的，特別用在織布時。」雖然也可能是拿來當木頭枕，但從椅座凹槽的形狀看來，確定為椅凳。

日本最早的椅子
1992年出土於德島市庄・藏本遺跡。23.8公分 × 16.5公分 × 最高座高8.9公分。德島大學埋藏文化財調查室收藏。

拿在手上非常沉重（塗防腐劑應也有影響）。椅面毫無裝飾，設計簡樸，堅固結實。椅腳呈八字型，穩定性佳，結構合理。在古埃及，椅子是權威的象徵，但這個椅凳則貫徹了實用至上主義，與權威毫不相干。彌生時代中期至古墳時代出土的椅凳，高度幾乎都在20公分以內，和此種凳子為相同類型，推測當時各地的椅子均使用在織布上。

坐在椅凳上織布的想像圖

背面有雕鑿過的痕跡，椅座留有使用過後的磨損。我們可從日本現存最早的椅子，窺見彌生人的生活樣貌。

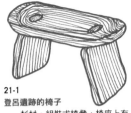

21-1
登呂遺跡的椅子
　杉材，組裝式椅凳，椅座上有淺凹槽。31公分 × 13.4公分。椅座高度約20公分。

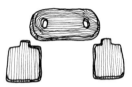

由椅座及左右椅腳，共三個零件組裝而成。

*1
對嵌式

*2
蝶形扣

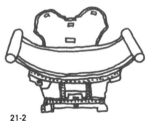

21-2
有椅背的椅子
　「赤堀茶臼山古墳」（群馬縣伊勢崎市）出土。5世紀。收藏於東京國立博物館。雖不見椅腳，但推測前後曾經有梯形板腳。非洲也有相同形狀的椅子。

2） 登呂遺跡的椅子

狀似澡堂椅凳的杉製榫接椅

　　彌生時代中後期開始，組裝木材製作道具及木棺的木卡榫技術漸趨發達。繩文時代僅有鄰接技術，彌生時代已有貫穿榫和對嵌式（*1）等組合技術，利用蝶形扣（*2）的木製品也出現於彌生中期的遺跡中。

　　靜岡縣的登呂遺跡（約A.D.50～230，靜岡市）出土的椅子，屬於椅座榫接椅腳的組裝式結構。椅腳上端的榫頭可嵌進椅座上的榫眼，但榫孔偏鬆容易拔下，應該是使用時才會組裝。收納方便，移動時輕便不累贅，也可說是一種利用現地組裝方式的椅子。形狀為現今常見的類型，類似澡堂椅凳，材質為當地的杉木。靜岡縣一帶自古即大量培育杉木，質軟易加工，經常用在各種工具或材料上。位於伊豆半島和本島連接處的山木遺跡（靜岡縣伊豆的國市）也曾挖掘出農耕機械用具和椅凳。

　　彌生時代至古墳時代，西日本的遺跡中有許多椅凳，當中也有鳩尾形接榫組裝椅座和椅腳的類型。

　　據推測，這時的椅凳較少用在日常生活中，大多用在工作或祭典上。

3） 埴輪椅子和高松塚古墳壁畫的椅子

古墳時代的埴輪土偶也坐在椅凳上

　　彌生時代之後的古墳時代（3世紀後半～6世紀後半），曾在日本各地建蓋古墳。古墳周邊挖出許多埴輪，當中可見坐在椅台上的埴輪土偶（21-3）。

　　出土於「赤堀茶臼山古墳」的椅凳，座椅兩側有圓棒，中央有凹陷。此種椅子並非鑿自木頭，而是在椅座上使用布或皮。此種椅子應是受到中國傳入的折疊椅的影響。（21-2）

　　高松塚古墳建於7世紀後半至8世紀，壁畫中有手持折疊椅（胡床或床機）的男子圖像（21-4）。時代雖然不同，但平安時代編纂的《貞觀儀式》（*3）中提到「次掃部寮官人左右各二人，各率執胡床持五人列立」（左右各兩名掃部寮官員，率領五名手持胡床的掃部並列），正好就是壁畫描繪的內容。

21-3
坐在椅子上彈琴的男子

茨城縣櫻川市出土，6世紀，個人收藏。一尊彈奏膝上五弦琴的男子像，椅子為圓形。

由於椅座較高，腳下有腳踏墊。男子彈琴應該不是為了享受音樂，而是為了進行祭神儀式或咒術。進行祭神儀式之人，必定是身分地位較高的特權階級。從這個埴輪可看出，唯有身分地位較高的人，才能坐工作用以外的椅凳。

4） 石位寺的「藥師三尊石佛」臺座

佛像臺座中，很少見到這種
現代也適用的簡樸四腳臺座

除了埴輪土偶以外，佛像也坐在臺座上。坐姿最美的佛像首推廣隆寺（京都）的彌勒菩薩半跏像（*4）。臺座看起來最像椅子的佛像，則是石位寺（奈良縣櫻井市）（*5）的藥師三尊石佛（21-5）。此佛像建造於白鳳時代，是日本最早的石雕佛，被指定為重要文化財。

天蓋底下的中尊所坐的臺座，和現代的四腳椅非常相似。寬廣的椅座連接椅背，勾勒出柔性線條，佛像頭部可見光圈。佛像臺座雖然大多精美華麗，但藥師三尊石佛的臺座簡樸廉潔，可能是受到中國（當時為唐朝）的影響。由此可知，日本距今1300年前，已經開始設計此種類型的椅子。

傳說石佛的發願者為萬葉歌人額田王，石佛原本置放於石位寺附近的粟原寺（建於和銅8年〔715〕），後因粟原川氾濫而流至此地。

*3
貞觀儀式

　　平安時代前期的貞觀年間（859～77年）編纂的儀式書。例如元旦當天，天皇在大極殿接受年初祝賀大禮的儀式程序，皆有詳細記載。

21-4
高松塚古墳壁畫中的椅子

　　高松塚古墳的西壁面南側畫的男子圖像。最左邊的人手拿折疊椅。壁畫中的人物和椅子模糊難辨，在此特以清晰插圖表示。

*4
廣隆寺「彌勒菩薩半跏像」
（寶冠彌勒）

　　國寶，建造於7世紀，使用赤松材，獨木雕刻。在繁多的日本佛像當中，因其崇高美麗的姿態而深受喜愛。

*5
石位寺

　　位於奈良縣櫻井市忍阪，是一間沒有住持的寺院，由附近居民維持管理。石佛參拜時間為3月至5月和9月至11月。參拜之前需先聯絡櫻井市商工觀光課。

21

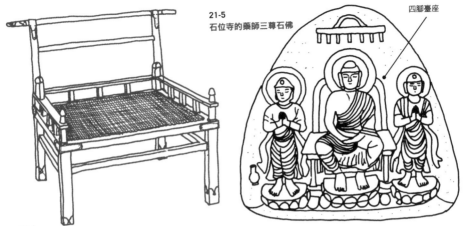

21-5
石位寺的藥師三尊石佛

四腳臺座

21-6
赤漆槻木胡床
　椅背為鳥居型。正倉院收藏的胡床為櫸材製，槻為櫸的古名。用明治時代在寶庫中發現的木材修復而成，椅座以藤重新編製。長78.5公分，深68.5公分，座高42.5公分。
　京都御所也有同類型的椅子。紫宸殿裡的為黑檀製，清涼殿裡的為紫檀製。

*6
高御座
　現今京都御所紫宸殿裡的高御座，是為了大正天皇的即位式而建蓋，可在京都御所規定的一般公開期間參觀。
　紀念平城遷都1300年所建蓋的平城宮跡大極殿中，也擺放了實體大小的高御座模型。

5）　正倉院的赤漆槻木胡床
天皇所坐的日本最早的扶手椅

　日本現有的椅子當中，最早的扶手椅，應屬正倉院收藏的「赤漆槻木胡床」（亦稱為赤漆櫚木胡床）（21-6）。

　櫸材塗了完工用的赤漆，形狀筆直，椅座寬廣，坐感看似舒適。椅腳尖端和椅框四角裝有金銅製零件。

　這是天皇上朝時坐的椅子，和御所的高御座（*6）上的御倚子同類型。椅座設計得較寬敞，也許是考慮到可在上面盤坐。說到盤坐，可以盤坐的胡床其實是指折疊式床機，所以這裡的「胡床」原本應用「倚子」當名稱比較自然。

　出席朝廷儀式時，四位以下的貴族坐在名為床子的椅凳型座椅上。當時的座椅依身分有所區別，和歐洲的椅子一樣，日本的椅子也曾是用來顯示權威及崇高地位的道具。

　此類朝廷用椅在鎌倉時代末期即不再使用，原因可能是平安宮因火災而燒毀，或是儀式變得簡化。

6) 倚子、床子、兀子、草墩、床機、曲錄

距今1000多年前的日本，
地位高的人使用的椅子種類繁多

奈良時代至室町時代，宮中及寺院均使用多種座椅。

· 倚子：扶手椅。如正倉院的「赤漆槻木胡床」。

· 床子：長方形的四腳椅凳。椅面呈木條狀，上方鋪座墊。
依尺寸分為大床子和小床子。正倉院內用來當作睡床的御床
（21-7）也是床子的一種。

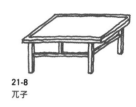

21-8
兀子

21-9
草墩

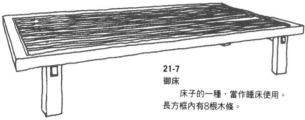

21-7
御床

床子的一種，當作睡床使用。
長方框內有8根木條。

· 兀子（21-8）：四角形的四腳椅凳。與床子相似，但椅座為
木板。

· 草墩（21-9）：平安時代宮中舉辦宴席時使用的椅凳。芯材
為稻草或菱白（禾本科的多年生植物），以錦織包成圓筒
狀。

· 床機、胡床（21-10）（*7）：折疊式X字型椅凳。椅座為布面
或皮革。攜帶方便，通常用於出巡或狩獵。戰國時代的電視
劇或電影裡，經常可以看到戰場陣營中，武將坐在床機上的
場景。

· 曲錄（21-11）：鎌倉時代至室町時代的禪宗興盛時期，寺院
高僧使用的椅子。椅背框的曲線延伸至扶手，為最一般的造
型，椅腳有折疊式和固定式。

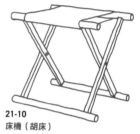

21-10
床機（胡床）

***7**
胡床

　中國後漢時代（A.D.25～
220）開始使用胡床這個名稱。
「胡」意指外來民族。後漢時代遭
到北方遊牧民族匈奴入侵，坐椅子
的習慣也傳至後漢，折疊式椅凳廣
為流傳。當時，胡床的本意為「野
蠻民族的椅子」，帶有輕蔑之意。
之後傳入日本。

當時的日本人在日常生活中雖然不常使用椅凳，但在公
開儀式中，椅子已使用了1000多年。後因平安宮的祝融之
災，及室町時代末期開始普及的書院造式（*8）建築的影響，
即使是在公開儀式中，使用椅子的次數也開始減少。之後雖
有歐洲傳來的椅子，但直到江戶時代末期鎖國政策結束，開

21

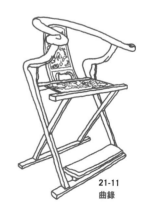

21-11
曲錄

始進行海外交流之前，日本人都過著沒有椅子的生活。

7）明治時代的椅子

椅匠開始嘗試製作
各式西洋傳入的椅子

進入明治時代之後，文明開化，日本也開始使用各種椅子。除了海外傳入的椅子之外，江戶時代末期，日本木匠也開始有樣學樣，製作西式家具（*9）。特別是外國人居留地橫濱，更是製造西式家具的先驅。只是，當時傳入的西式家具樣式千變萬化，有哥德式、文藝復興、巴洛克、新古典主義等，使製作者相當混亂。儘管如此，優秀的日本椅匠仍不斷嘗試製作椅子，甚至想出可在和室使用的榻榻米椅腳。

但對當時的一般百姓而言，椅子仍然遙不可及，於是學校與軍隊便成了促進椅子普及的場地，讓百姓逐漸習慣椅子生活。儘管在家仍坐在地板上，只要去學校，就能坐在簡樸的木製校椅上學習。

明治時代後半的1900年前後，新藝術派（Art Nouveau）樣式自西洋傳入。新藝術派原本就受到日本文化影響，因此日本人較容易接受。當時建蓋了幾棟新藝術派建築，室內均擺放風格相符的椅子和家具。昭和時代，裝飾藝術（Art Déco）也被引進日本。從法國歸來的皇室朝香宮在

*8
書院造式
　室町時代末期興起的住宅建築樣式，完成於江戶時代初期，現代仍深受此種和風住宅影響。特徵為立起方柱，柱子之間的空間由格子拉門或紙拉門隔開，室內鋪榻榻米。

*9
日本最早的西式椅子
　雖然不是官方紀錄，但有一說表示日本最早製作西式椅子的人，是1860年左右住在東京高輪二本榎的木匠。委託人是第一任美國總領事哈里斯（Harris）的秘書兼口譯員──英國代理公使亨利·赫斯肯（Henry Heusken，1832～61）。
　赫斯肯住在曾是英國駐日大使館的高輪東禪寺（東京都港區高輪3丁目）時，曾使用曲錄當座椅，但覺得不太舒適，於是自行畫出椅子素描，住持再請熟識的木匠將其完成。設計出來的椅子為洛可可樣式，多彎曲，狀似曲錄，椅座為藤編馬蹄型，椅腳利用木塊雕鑿而成。
　以上內容參考自《續·職人昔話》（齋藤隆介著，文藝春秋出版）中，椅匠松本敏太郎（1899～1966）的訪談紀錄。

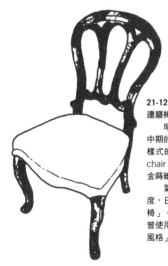

21-12
達磨椅「蔦圖蒔繪小椅子」
　明治時代的椅匠將流行於19世紀中期的英國維多利亞女王時代，洛可可樣式的氣球形靠背椅（Balloon back chair）改造為日式座椅。黑漆椅框上以金蒔繪手法畫出蔦圖。
　氣球形靠背椅的特徵在於椅背的弧度，日本便通稱此形狀的椅子為「達磨椅」。1883年落成的社交場所鹿鳴館曾使用此種椅子，因此也稱作「鹿鳴館風格」。

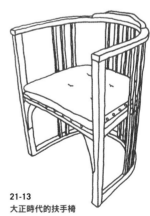

21-13
大正時代的扶手椅
　楢木製，椅腳為和室也能使用的榻榻米椅腳。有分離派維也納工坊椅子的氛圍。

建蓋自宅（現東京都庭園美術館）時，導入裝飾藝術樣式，並在宅內放入裝飾藝術樣式的家具。

8） 森谷延雄與木芽舍

日本近代設計的先驅
森谷延雄的豐功偉業

雖然一般人對森谷延雄並不熟悉，但他是家具、室內設計的先驅，對日本近代家具設計影響鉅大。33歲便英年早逝，但短短人生當中留下許多亮眼成績。

即使是在家具設計與製作業界當中，森谷仍鮮為人知，但因近年舉辦過兩次介紹森谷的展覽（*10），森谷的知名度才逐漸打開。

> **森谷延雄**
> （Moriya Nobuo 1893～1927）

1893年出生於千葉縣印旛郡佐倉町（現佐倉市）。東京高等工業學校（現東京工業大學）工業設計科畢業後，加入清水組（現清水建設）從事設計。1922～24年至歐美留學。回國後，於東京高等工藝學校（現千葉大學工學部）執教鞭，同時以家具參加展覽。26年成立「木芽舍」。27年過世，享年33歲。

森谷延雄身分多重，以下做簡單整理。

❶站在使用者立場考量的實用家具設計師

大正時代中期，森谷年約25歲，國家正在推進「生活改善運動」。家具方面提倡「逐漸改為椅子式住宅」，但西式家具還未出現在一般家庭當中。

在這樣的時代背景下，森谷站在使用者的立場，率先闡述以下觀點：「用座墊的價格買小椅子，用寢具現在的售價買床。」為了降低成本，他又說：「在維持美觀的前提下，借用機械的力量。」森谷雖對英國的威廉・莫里斯所提倡的美術工藝運動（*11）深表同感，但也有相當現實主義的一面。

*10
森谷延雄相關展覽
2007年「歿後80年 森谷延雄展」（佐倉市立美術館）。2010年「夢見家具 森谷延雄的世界」（INAX畫廊）。

*11
美術工藝運動
（參照P105）
莫里斯在機械化大量生產的時代，提倡手工藝的重要。森谷對莫里斯提出的藝術結合生活的想法相當感興趣，據說還在前往英國時拜訪莫里斯之墓，並留下自己的名片。

❷家具製作工房「木芽舍」的領導人

關東大地震後，森谷擔心粗製濫造的家具會大量流入市場，於是開始展開新活動，推行符合日本人感性及生活的椅子及家具，並成立家具製作工房「木芽舍」(*12)。理念為製作價格合宜、一般民眾也能輕易購買、方便使用的物品（21-15）。遺憾的是，森谷還未等到第一屆「木芽舍」展舉辦便已離開人世。「木芽舍」的活動雖因森谷之死宣告終結，但「型而工坊」繼承了其意志。

❸展現藝術空間，看見夢想的藝術總監

森谷的活動中最有名的，就是在「睡美人的寢室」、「鳥的書齋」、「朱色食堂」三個展演空間中，展出的童話風家具及室內設計，將奇特鮮明的異想空間具體呈現（21-14）。

❶❷中介紹到森谷是個考量現實與合理性的家具設計師，這裡可看到完全不同的一面。

❹累積實測及素描實力的西洋家具史研究者

在森谷的成就當中，西洋家具史研究占有相當重要的地位。27歲時，為了研究木材工藝，日本文部省讓他前往英、法、美留學1年8個月。他積極參觀各地博物館，進行細微的素描和實地測量。其成果收錄在《西洋美術史 古代家具篇（暫譯）》(*13) 當中。

*12
木芽舍
大正15年（1926）秋天成立，成員有森谷延雄、森谷豬三郎（延雄之弟）、加藤真次郎及林喜代松。創立計劃書中提到以下內容：「各位，家具是與我們的生活最密不可分的應用藝術品，但它不只是單純將美與生活做連結，而是要讓擺放家具的室內能夠唱出美麗詩篇，不是嗎？」

*13
《西洋美術史 古代家具篇》
大正15年（1926）3月，由太陽堂書店發行。收錄古埃及、希臘、羅馬等地的歷史、文化、家具，附詳細說明及素描。書末介紹了森谷拍攝的椅子及工藝品照片，為相當珍貴的資料。

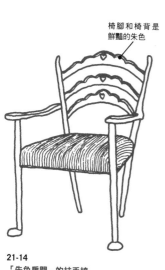

椅腳和椅背是
鮮艷的朱色

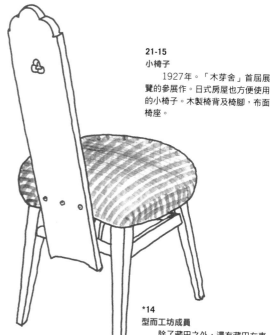

21-15
小椅子
　　1927年。「木芽舍」首屆展覽的參展作。日式房屋也方便使用的小椅子。木製椅背及椅腳，布面椅座。

21-14
「朱色房間」的扶手椅
　　1925年。國民美術協會第11屆展覽會裝飾美術部展出的「以家具為主的食堂書齋及寢室」的「朱色房間」裡放置的椅子。

9） 型而工坊

導入合理主義及功能主義設計，製作量產用標準家具

　　「木芽舍」第1屆展覽舉辦的隔年1928年，森谷延雄的友人藏田周忠（1895～1966）等人成立型而工坊。成員皆為年輕建築師及設計師(*14)，設計家具及室內工藝時，導入合理主義及功能主義要素，尤其致力於製作量產用的標準家具，目標是讓一般百姓能像買成衣一樣享受有椅子的生活。椅子相關作品中，有木製扶手椅、金屬管製懸臂椅。身為領導人的藏田在30年遠赴德國等地留學，接觸包浩斯等現代主義的作品。

　　活動雖於1939年結束，但型而工坊與木芽舍一同帶動了戰後日本家具與室內設計的潮流。

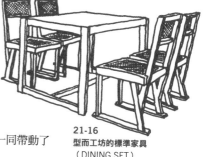

21-16
型而工坊的標準家具
（DINING SET）
　　使用楢木製伍平材。2×5公分的角材又稱英寸材。因為是出口用建材，可便宜入手，節省成本。椅背和椅座為藤編。配合日本住宅把椅子做成榻榻米椅腳。

21

日本設計師的椅子受到世界認可

二次大戰結束後，美國文化迅速進入日本，新建住宅多為洋房，椅子也逐漸融入生活。設計椅子、家具的建築師和家具設計師，陸續發表適合日本人的各式椅子。但其實早在戰前，孕育椅子的環境便已出現。

二次大戰前，有「木芽舍」和「型而工坊」的活動、商工省工藝指導所的成立、布魯諾・陶特（*15）及夏洛特・貝里安（P139）前來日本、曾在勒・柯布西耶底下學習的坂倉準三等戰前渡歐人的存在等等。豐口克平為型而工坊的創辦成員；長大作在坂倉準三的建築事務所從事設計；劍持勇在工藝指導所和豐口等人一起工作。柳宗理雖為獨立系統，但貝里安來日本時，他曾與她一同前往全國考察，受到很大的刺激。渡邊力也透過陶特及貝里安，以近代的角度重新檢視日本，學會了從傳統中創新的思考方式。另外，將設計變成實體並製品化的家具廠商（天童木工等）也貢獻良多。

50年代後半，日本椅子陸續獲得海外大獎，並獲選為紐約現代藝術博物館（MOMA）的永久收藏（Permanent Collection）。60年代後半，多位年輕設計師遠赴義大利，進入知名設計師的事務所累積經驗。當中誕生了許多享譽國際的室內設計師，吉岡德仁（1967～）等新銳設計師的活躍備受矚目。

除了設計師之外，木工藝術家也不容忽視。木漆工藝家黑田辰秋為木工藝術家的先驅，被認定為重要無形文化財（人間國寶）。他將傳統工藝的技術應用在椅子製作當中，電影導演黑澤明別墅的家具組為黑田的楢木作品一事，相當有名。

70年代前半，小島伸吾（1947～）和谷進一郎（1947～）等團塊世代（戰後第一代）的手工創作者則自行成立工作室，發揮創意，製作不同於以往的椅子和家具。直到現在，仍有許多年輕木工藝術家出現。

豐口克平
（Toyoguchi Kappei 1905～91）

　　出生於秋田縣，東京高等工藝學校木材工藝設計科畢業，型而工坊的創辦成員。曾任職於商工省工藝指導所（之後的產業工藝試驗所），之後擔任武藏野美術大學教授。除了椅子之外也從事多項工業設計，最有名的作品為日本電信電話公社時期的紅色和黃色的公共電話。

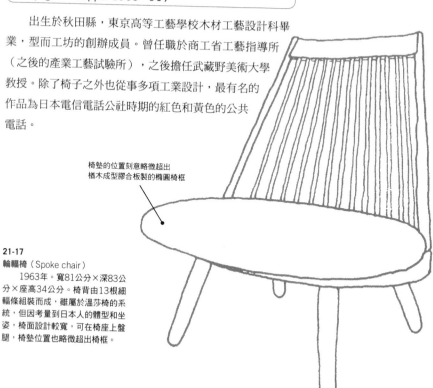

椅墊的位置刻意略微超出楢木成型膠合板製的橢圓椅框

21-17
輪輻椅（Spoke chair）
　　1963年。寬81公分×深83公分×座高34公分。椅背由13根細輻條組裝而成，雖屬於溫莎椅的系統，但因考量到日本人的體型和坐姿，椅面設計較寬，可在椅座上盤腿，椅墊位置也略微超出椅框。

「看到輪輻椅驚為天人」
設計師村澤一晃*專訪

　　我的坐姿很不好看，坐在椅子上時總會想把單腳抬在椅子上。所以我從學生時期就不太能理解，為何人體工學總是以抬頭挺胸的坐姿為前提，我覺得那種坐姿很不適合自己。

　　就在那個時候，我到天童木工的陳列室參觀，第一次現場看到輪輻椅，試坐之後驚為天人。那時我才豁然開朗，原來椅子是可以這樣設計的。輪輻椅椅座寬敞，坐起來輕鬆舒暢，還可以盤腳。雖然比例不算佳，看起來不太協調，可是很有分量，令人無法忽視其存在。

　　我設計的椅子椅座通常都會偏低。設計過程中，我都會自己實際坐坐看，尋找需要改進的地方，所以最後就會設計出坐姿稍微不佳也能被接受的椅子。我一直很注意椅子的尺寸大小，希望日本人坐上去的時候是舒適的。我會有這種想法，或許也是在無意識間，受到豐口老師所設計的寬面輪輻椅的影響吧。

*村澤 一晃
生於1965年，曾任職於垂見健三設計事務所，之後前往義大利留學。94年成立MURASAWA DESIGN。以「設計在於所有生活與行動當中」為信條，親自探訪國內外百間以上的工廠，是個現場主義的行動派室內設計、家具設計師。

21

*16
繩椅（Himoisu chair）
　二戰結束後七年的1952年發表，當時為物資不足的年代，因此將捆包用的綿繩綁在輸出用楢木材製的椅座和椅背上。成品以平價為考量，促進了50年代以後椅子在日本的普及。

21-18
鳥居椅（Torii stool）
　1956年。所有材質都為藤製。椅座和椅腳接合時，盡量不讓椅腳過開。從正面看形狀似鳥居，因而得名。1957年榮獲米蘭三年展（Triennale di Milano）金獎，為日本人首例。

從正前方看，形狀如鳥居。

21-19
休閒椅（Lounge chair）
　1960年。藤編。椅座為織布。原本是已因火災而廢棄的Hotel New Japan（東京赤坂）休息室的椅子。山川藤家具製作所的木匠先用折彎的藤條組裝整體框架，再編入藤條，全程手工作業。劍持勇於試作階段便出入工作室，和木匠積極討論。64年獲選為紐約現代藝術博物館（MOMA）的永久收藏。

渡邊力
（Watanabe Riki 1911～2013）

　生於東京，1936年東京高等工藝學校木材工藝科畢業。在學期間參觀曾經留學包浩斯的山脇道子展時，深受感動，反對柳宗悅的民藝運動，據說曾因年輕氣盛，跑到柳的住處抗議。43年，東京帝國大學農學科森林學系專科修業完畢，並於二戰後成立設計事務所。56年與松村勝男等人成立Q DESIGNERS。57年，藤椅「鳥居椅」（21-18）及圓桌皆榮獲米蘭三年展金獎，讓日本設計被世人知曉。另外著手許多家具與工業設計，還幫飯店進行室內設計。「繩椅」（*16）也是他的代表作之一。

劍持勇
（Kenmochi Isamu 1912～71）

　生於東京。1929年進入東京高等工藝學校，32年進入商工省工藝指導所（之後的產業工藝試驗所），接受布魯諾·陶特的指導。52年前往美國進行設計研究考察，見到查理·伊姆斯以及密斯·凡德羅，增廣見聞後，積極傳達美國設計界的現況。55年成立獨立的設計事務所。64年任職多摩美術大學教授。多從事室內設計和產品設計。知名作品為養樂

多的塑膠瓶。另有風格獨特的椅子作品，如利用杉根材製成
的「柏戶椅」（贈送給柏戶橫綱的椅子）。

柳宗理
（Yanagi Sori〔本名：Munemichi〕1915～2011）

　　生於東京，父親為民藝運動的創始者柳宗悅，東京美術
學校洋畫科畢業。1940年擔任社團法人日本輸出工藝聯合
會專員。為了閱讀勒・柯布西耶的著作《光輝的
城市（La Ville Radieuse，暫譯）》而自學法
文，其法文能力受到認可，於41年與前來日本
進行工藝考察及指導的夏洛特・貝里安一同前往全國
各地。42年進入坂倉準三建築研究所（～45年）。43年起
擔任陸軍報道部宣傳員，前往菲律賓。46年開始研究工業設
計，50年成立設計研究所。1977～2006年擔任日本民藝
館館長。

　　設計範圍廣泛，從餐具、文具、家具到公共
建築皆有經手，是日本代表性的家具兼工業設計
師。設計時，會在畫素描或設計圖之前便開始製作
模型。椅子受到伊姆斯的影響，發明了使用成型膠合板的
「蝴蝶凳」、玻璃纖維（FRP）製的「象腳椅（Elephant
stool）」等名作。柳和伊姆斯曾有過一面之緣。

　　1950年代，柳前往美國進行工業設計考察時，曾拜訪過
查理・伊姆斯。當他看到彎曲加工膠合板製作椅腳套的技術
時，感到非常詫異。回國之後……

　　「一開始我並不知道我要做什麼東西，所以我只是將塑
膠片加熱折彎，隨興塑出各種造型。當時我還沒想到要做椅
子，只是不斷折彎膠合板，進行各種嘗試。之後雖然持續了
兩三年，我還是不知道能否完成椅子。但就在那個過程中，
逐漸開始覺得自己還是會朝椅子的方向前進，於是蝴蝶凳的
樣子就逐漸成形了。」(*17)

21-20
蝴蝶凳（Butterfly stool）

　　使用紫檀木或楓木的成型膠合
板。1953年開始製作，56年發表
於銀座松屋舉辦的「柳宗理工業設
計展」。57年參加米蘭三年展，
獲得金獎。58年獲選為紐約現代
藝術博物館（MOMA）的永久收
藏，為國際認可的名椅，由天童木
工製成商品。

　　連接兩個形狀相同的成型膠合
板，使其左右對稱，上端用2根螺
絲，下端用1根黃銅圓棒固定。椅
腳有四點著地，穩定度夠，只是坐
起來不算舒適。狀似蝴蝶，因而命
名。

21

***17**
摘自《柳宗理隨筆》（平凡社
LIBRARY出版）「蝴蝶凳」

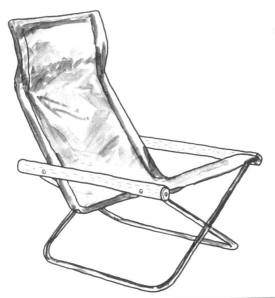

21-21
具功能性、輕巧舒適又平價
享譽國際的日本名椅

NY chair

1970年。折疊椅，鋼管椅腳，木製扶手。一體成型的椅背和椅座為帆布質地。由6個零件組成，造型雖然簡約，但充分具備了椅子的重要功能。坐起來舒適，輕巧堅固，可折疊收納，易搬運，設計感十足。

獲選為紐約現代藝術博物館（MOMA）的永久收藏。發售以來，在世界各國販賣。

名字由島崎信（現武藏野美術大學榮譽教授）命名。據他所言，「丹麥語的NY有『新』的意思，加上創作者為新居（Nii），所以我取名『NY chair』，新居也相當喜歡這個名字。」

新居猛
（Nii Takeshi 1920～2007）

生於德島縣，舊制德島中學畢業後，從事家業（劍道武具店）。二戰結束後，因駐日盟軍總司令（GHQ）禁止劍道，新居為了生活，來到德島縣的職業輔導所學習木工技術。1947年開始製作建築用品和家具。「希望能做出舒適堅固又廉價、像咖哩飯一樣的椅子」如同他生前說的這段話，他畢生致力於製作舒適又不會浪費錢的椅子，而將他的信念具體化的暢銷名椅就是「NY chair」（21-21）。

「這把椅子（NY chair）最大的魅力，在於具備導演椅的功能。只不過導演椅的椅面是水平的，和床機一樣，不適合當休息用椅，於是我讓椅座向後下斜，並在榫接扶手和椅腳銅管處使用前所未見的扇狀孔，以最簡單的要素完成功能性最高的折疊椅。」（*18）

by **新居猛**

*18
摘自《We Love Chairs》（誠文堂新光社出版）

水之江忠臣
（Mizunoe Tadaomi 1921～77）

生於大分縣，日本大學專門科建築系畢業。1942年進入前川國男建築設計事務所，但為了服兵役，於53年停職。63

年獨立，64年擔任赫曼米勒公司顧問。創作時會不斷嘗試，作品完成前絕不妥協，是一位寡作的設計師。名作「Side chair T-0507N」(21-22)製成商品後，仍不斷重新設計，是個「頑固椅匠」。

長大作
（Choh Daisaku 1921～2014）

生於舊滿州（中國東北地方），東京美術學校建築系畢業。1947年進入坂倉準三建築研究所（～71年），著手多項建築設計和家具設計。他開始設計家具的契機是喜歡曾在勒‧柯布西耶的工作室留學過的坂倉準三的家具。60年參加第12屆米蘭三年展，以「低座椅子」(21-23)參展。72年成立長大作建築設計室。73年至91年重心放在建築設計的工作上，未從事家具設計。89年起擔任愛知縣立藝術大學美術科客座教授（～92年，93年起為非常駐講師）。91年開始設計「足袋椅」，再度著手設計椅子和家具。

「我的設計一直都在發展中，從未達到所謂的完整形態。特別是為了讓椅子能夠坐得舒適，我會不斷改良。所以我認為重新設計只不過是把設計改良的過程之一而已。」(*19)

by **長大作**

21-22
Side chair T-0507N
1955年‧神奈川縣立圖書館用椅。椅座與椅背為成型膠合板。椅框當初使用柚木，後來改用山毛櫸、楢木。乍看之下造型簡樸，沒什麼特色，但配合人體些微彎曲的成形膠合板和椅框的原木搭配一種美感，為天童木工的長銷商品。沒有多餘的設計，或許也是受人喜愛的原因之一。

*19
摘自《長大作 84歲現役設計師（暫譯）》（RUTLES出版）

21-23
低座椅子
成形膠合板製，布面設計。1960年於第12屆米蘭三年展參展，隔年由天童木工製成商品。源頭來自坂倉準三設計的「竹籠低座椅子」（48年於紐約現代藝術博物館主辦的「平價家具設計展」參展）。後來重新設計的是第8代松本幸四郎（白鸚）宅邸和室裡的「低座椅子」。更之後則是用3D曲面的成型膠合板製作椅背和椅座，再由懸臂支撐座椅。參加米蘭三年展的就是這個類型。
為了不損傷和室的榻榻米，椅腳的接地面積大，座面和椅背也較寬敞。據說是為了回應幸四郎夫人的要求「想要一把可以在和室內放鬆看電視的椅子」而製作的。和豐口克平的「輪輻椅」、松村勝男的「蒲椅」一樣都是配合日本人生活習慣的椅子。其他還有藤森健次（1919～93）、垂水健三（1933～）等人也製作出許多名椅。

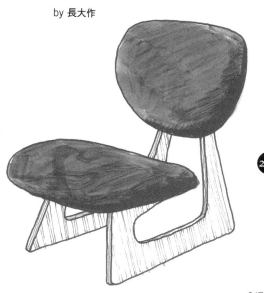

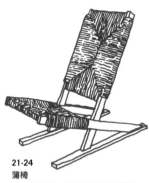

21-24
蒲椅

　　1972年。使用長野縣工藝指導所開發的脫脂落葉松當材料。這是該指導所得到城北木材加工的協助，所發表的家具系列的椅子。椅背和椅座用蓆草（蒲的同類，但不同科）手編而成。蓆草編織技術困難，後來改為繩編，但已停止製造。

　　能用於家具的優質闊葉木愈來愈匱乏，因此，資源豐富的針葉林人工落葉松受到期待，數十年前發表的「蒲椅」便是個很好的先例。

***20**
Begin the Beguine

　　1985年。向奧地利設計師組成的「維也納工坊」創辦人約瑟夫‧霍夫曼致敬的椅子。他在霍夫曼的椅子上纏繞鋼線並放火燃燒，最後燒到只剩鋼線。據說燃燒時，倉俁曾默默雙手合十。

***21**
How High the Moon

　　1986年，利用鍍鎳的金屬網，做成傳統扶手沙發的形狀。長95公分，深85公分，尺寸偏大。主題為「從重力解放」，中空設計，可看見椅子內部。椅子名取自爵士大師愛德華‧艾靈頓（Edward Ellington）的曲名。

***22**

　　摘自《21_21 DESIGN SIGHT展冊 倉俁史朗與艾托雷‧索特薩斯（暫譯）》（株式會社ADP出版）

松村勝男

（Matsumura Katsuo 1923～91）

　　生於東京。44年於東京美術學校附屬文部省工藝技術講習所畢業。二次大戰結束後，任職於吉村順三事務所。58年成立松村勝男設計室。致力於量產家具的設計與開發，以及脫脂落葉松的有效利用（21-24）。據說他17歲時，因看到夏洛特‧貝里安的展覽「傳統 選擇 創造」，決定走上家具設計師一途。

倉俁史朗

（Kuramata shiro 1934～91）

　　生於東京。桑澤設計研究所住宅設計科畢業後，任職於三愛股份有限公司宣傳課。1965年，成立KURAMATA設計事務所。81年，受到義大利設計師艾托雷‧索特薩斯的邀請，加入後現代組織「孟菲斯」（P203）。90年，獲得法國文化省藝術文化勳章。2011年於「21_21 DESIGN SIGHT」（東京六本木）舉辦「倉俁史朗與艾托雷‧索特薩斯展」。

　　他是一位享譽國際的室內設計師，以獨特的感性從事商業設施、椅子、家具、照明等設計。56歲過世後，仍對許多年輕設

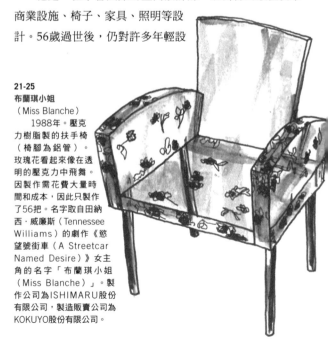

21-25
布蘭琪小姐
（Miss Blanche）
　　1988年。壓克力樹脂製的扶手椅（椅腳為鋁管）。玫瑰花看起來像在透明的壓克力中飛舞。因製作需花費大量時間和成本，因此只製作了56把。名字取自田納西‧威廉（Tennessee Williams）的劇作《慾望號街車（A Streetcar Named Desire）》女主角的名字「布蘭琪小姐（Miss Blanche）」。製作公司為ISHIMARU股份有限公司，製造販賣公司為KOKUYO股份有限公司。

計師帶來影響。椅子作品中有許多話題作，如「Begin the Beguine」（*20）、「How High the Moon」（*21）。

> 「這把椅子沒有細節。不，應該說整體就是細節。」（*22）

<div align="right">by 倉俣史朗</div>

田邊麗子
（Tanabe Reiko 1934～）

生於東京。女子美術大學美術學科畢業後，在設計事務所從事室內設計。1962年～99年，於女子美術大學執教鞭，為該大學榮譽教授，代表作為「Murai stool」。

> 「對過去只做過承建家具的我來說，這把椅子可說是為我的產品設計生涯作結的簡單作品（21-26）。而且雖然已經過了半個世紀，卻沒有任何瑕疵，連我自己都覺得很驚訝。這把椅凳有時可以放『茶豚』點蚊香，有時可以拿來和孩子玩耍，用途多變。」（*18）

<div align="right">by 田邊麗子</div>

川上元美
（Kawakami Motomi 1940～）

生於兵庫縣。東京藝術大學研究所美術研究科修業完畢。1966～69年任職於Angelo Mangiarotti建築事務所（米蘭）。71年成立川上設計工作室，設計領域廣泛，包括工業、空間、景觀等。

椅子的代表作有能當餐桌椅，也能放在書房用的「NT」（*23），以及折疊椅「BLITZ」（21-27）。

21-26
Murai stool

1961年入選第1屆天童木工家具大賽，之後製成商品。67年獲選為紐約現代藝術博物館（MOMA）的永久收藏。以舊姓村井（Murai）命名。以槽溝接合方式連接三塊形狀相同的成型膠合板。基調為梯形，造型簡樸，卻又加了一些創意在裡頭。

***23**
NT

1977年。椅框為2D成型膠合板，椅座和椅背為綿帶。造型簡樸，設計俐落，是長銷商品。

21-27
BLITZ

1976年。材質為具緩衝性質的SKF（一種PU發泡材）和鋼管。此款折疊椅設計有型，擄獲許多愛好者，坐起來也很舒適。折疊後的狀態好看，且能整齊堆疊，引人注目。77年，在AIA（美國建築師協會）主辦的國際椅子大賽中獲得席位。81年，由義大利的Skipper公司製成商品，但由於該公司倒閉，現在改名為TUNE，在卡希納（Cassina）販售。

梅田正德
（Umeda Masanori 1941～）

　　生於神奈川縣，桑澤設計研究所畢業。1967年遠赴義大利，任職於阿奇萊・卡斯楚尼（Achille Castiglioni）事務所。70～79年，擔任奧利維蒂（Olivetti）公司的顧問設計師，與艾托雷・索特薩斯合作。79年回國後成立設計事務所。81年，參與索特薩斯率領的「孟菲斯」活動。

　　日本代表性的室內設計師之一。經常以玫瑰、梅花等花為椅子的設計主題，代表作為「月苑（GETSUEN）」（21-28）。

喜多俊之
（Kita Toshiyuki 1942～）

　　生於大阪市。浪速短期大學設計美術系畢業。1969年起，開始在義大利和日本進行創作，是一名活躍於國際舞台的環境、產品設計師。設計領域橫跨歐洲、日本廠商，到家具、家電、家庭日用品、機器人。名作包括液晶電視「AQUOS」。椅子作品「Wink」（*24）在1981年獲選為紐約現代藝術博物館（MOMA）的永久收藏。

21-28
月苑（GETSUEN）
　　1990年。展現月夜的小庭院一隅悄然開花的情景。話雖如此，但設計出來的造型卻令人震撼。坐起來相當舒適，椅腳處附有滾輪。製造商為義大利的沙發廠商EDRA公司。永久保存於維也納國立應用美術館。

***24**
「Wink chair」
　　椅背、腳踏墊、左右兩片頭枕均可自由調整角度的可調式椅子。椅套色彩繽紛。

21-29
空海的椅子
　　1989年，欅材，德國索涅特公司成立100週年紀念椅。非商品，僅有一把，設計主題為「木椅」。
　　靈感來自空海畫中出現的椅子，因而命名。「我想重新思考東方椅子的起源，所以除了配合西洋人的坐姿外，我希望可以做出能跪坐、盤坐的椅子。」（by喜多俊之）（*25）如上所述，空海的椅子椅長74公分，深59公分，坐起來寬敞舒適，也可在上面盤坐。椅背上的橫木配合人體背部，有些弧度。

***25**
摘自《別冊商店建築78日本木椅（暫譯）》（商店建築社出版）

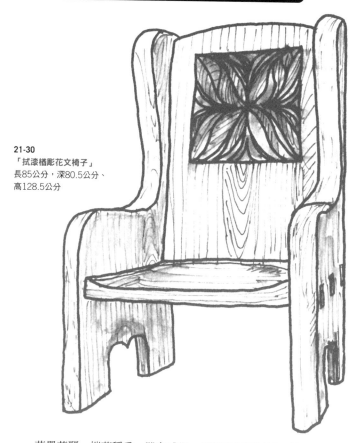

人間國寶 黑田辰秋作
「拭漆楢彫花文椅子」

21-30
「拭漆楢彫花文椅子」
長85公分，深80.5公分、
高128.5公分

　　莊嚴華麗、端莊穩重。雖有威嚴，卻不會有壓迫感，給
人安心沉穩的感覺。由厚片楢材組裝而成，美麗的木紋塗上
拭漆後，豔麗感倍增。精雕細琢的椅背花紋令人印象深刻。

　　這是1964年（東京奧運年）為了電影導演黑澤明在御殿
場的別墅製作的家具組之一。黑田辰秋年過六十之際，在岐
阜縣付知町（現中津川市）製作完成，使用付知產楢木。

　　黑田稱這把椅子為「國王椅」，坐過的人都表示感動，
覺得這不是普通的椅子。例如「坐在（椅背的）椅翼當中，
會有被樹木環抱的感覺」、「有被樹木守護的安心感」、

21

「堪稱能和樹木靈魂接觸的椅形裝置」等等。

住在付知，且曾現場看過黑田製作家具的木材工藝家早川謙之輔（1938～2005）在這張椅子組裝完畢後，立刻坐了上去。當時的情節皆記錄在其著書（*26）當中。

*26
《黑田辰秋 向木匠前輩學習（暫譯）》（早川謙之輔著，新潮社出版）

身穿白色汗衫和白色褲子的老師，一開始先淺坐，再將身體滑到椅子最裡面，翹起腳來，我以為他靠在椅子上，他卻立刻站起身來對我說：

「你坐坐看。」

我努力壓下心中的雀躍，口中念念有詞：「比黑澤導演先坐，真不好意思。」然後坐了上去。

國王椅將我緊緊包住，那一瞬間，身旁的聲音突然消失，我彷彿處在一個安靜無聲的空間。

讓坐的人都能感受到被環抱的安心感，那股存在感及包容力令人懾服。楢材特有的強韌和光滑木紋，加上黑田的技術和感性，相乘效果之下誕生此名作。

黑田辰秋
（Kuroda Tatsuaki 1904～82）

生於京都（父親為漆匠）。木漆工藝家。1918年，曾當過蒔繪師的入室弟子，但兩個月之後便打道回府，之後自學走上木漆工藝之路。24年，認識了河井寬次郎和柳宗悅等民藝運動相關人士。35年，舉辦首次個展（大阪中村屋）。56年，成為日本工藝會正式會員。70年，被認定為重要無形文化財保持人（人間國寶）。

黑田也致力於提攜後進。他的弟子們均繼承了他的技術和想法，各自在木工藝界大放異彩（例如人間國寶村山明等）。徒孫木工藝術家也越來越多。

對日本的椅子而言，
最具劃時代意義的椅子是？

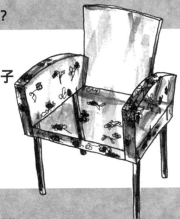

諸山正則*：

「木芽舍」（森谷延雄）的椅子
伊姆斯的椅子
倉俁史朗的「布蘭琪小姐」

「布蘭琪小姐」，是日本人的驕傲

日本最早出現的現代主義風格椅子，應該還是「木芽舍」的椅子吧。在大正時代到昭和時代初期時，還沒有「設計」這個詞，當時都說「圖案」或「式樣」，而此時也才開始根據來自歐洲的資訊，製作新穎的家具。

話雖如此，完全改變日本椅子的契機，其實是第二次世界大戰後傳進日本的伊姆斯椅。當時可說是大大顛覆了日本人對椅子的認知，尤其對家具工匠和設計師而言更是如此。而對木工藝術家而言，或許喬治・中島的圓錐椅還比較具有衝擊性。

伊姆斯的椅子，無論材質是膠合板、鋼管或是塑膠，都是運用於合理的思維下。以膠合板而言，這也影響到了柳宗理先生的蝴蝶凳。其實，民間工藝的相關人士曾見過伊姆斯呢。像濱田莊司戰後去了美國，在紐約看到伊姆斯的椅子後，他讚許那張椅子很棒，好像還被店裡的人引薦到伊姆斯家中拜訪。還有柳宗理先生也見過他。伊姆斯的椅子不僅具有震撼力，也很貼近日本人對美的

感受，所以接受度比較高吧。

倉俁史朗的玫瑰透明椅（布蘭琪小姐），在日本藝術家設計的椅子當中，應該算是世界最知名的作品。我認為它也是值得日本人驕傲的椅子之一。它的重點不在坐起來舒適與否，而是包含了椅子的所有要素，包括象徵性、外形，還有藝術家本身的感性。最重要的是在視覺感官這一點，這件作品相當具有現代感，很容易看懂，而且當中也運用到新素材，使用的樹脂效果很好。就許多層面來看，這張椅子既有意思又不落伍，即便將它跟時下最尖端的設計師的椅子擺在一起，也絲毫不顯突兀。

*諸山 正則
1956年生。東京國立近代美術館工藝館工藝室長。在日本傳統工藝展中，擔任「木竹工」、「漆藝」等項目的審查委員。

21

椅子設計師井上昇先生這麼說！

**從稱為「名椅」的椅子當中，
可以請你選出「最好坐的十張椅子」嗎？**

井上昇＊：

1 **軟墊椅**（C.伊姆斯）
2 **中國椅**（漢斯·韋格納）
3 **貝殼形扶手椅**〔DAR、LAR〕（C.伊姆斯）
4 **鑽石椅**（哈利·柏托埃）
5 **GF40/4**（大衛·羅蘭）

6 **馬鞍椅**〔Cab No.412〕（馬里歐·貝里尼）
7 **子宮椅**（埃羅·沙里寧）
8 **膠合板椅**〔DCW、LCW〕（C.伊姆斯）
9 **瓦西里椅**（馬塞爾·布勞耶）
10 **靠背雙座椅**（C.伊姆斯）

舒適椅子的條件，就是坐下後背部得以伸展

從結果來看，排行當中有四個是伊姆斯的作品。伊姆斯的椅子，無論人體工學層面或造型層面都設計完美，韋格納也是如此。這種椅子非常少見。若是工業設計就非伊姆斯莫屬，若是木製就是韋格納，兩人可說是設計雙雄。前面兩個排名或許根本不需要去比較優劣。尤其是伊姆斯，他的作品往往能感受到詩一般的氛圍，又像是在寧靜的環境裡散發氣質美。

第一名的軟墊椅是一張造型出色的旋轉椅。坐在上頭時，會感覺偏薄的座墊不太往下陷，下陷的程度適中，坐起來很舒服，椅背的彎曲度也恰到好處。靠背的舒適度可說是伊姆斯所有椅子的共通點。在歐洲的會議廳等處經常會使用到這張椅子，對於體型較大的歐美人而言，應該是相當貼合身形的椅子。

第二名是中國椅。腰部靠著的部分彎曲度非常完美。椅座因為是以織帶製成，所以相當柔軟，坐久了也不會感到煩躁。而堪稱韋格納最佳傑作的「The chair」，雖然在設計上沒話說，但由於尺寸較大，我想可能不太適合日本人。

第三名是貝殼形扶手椅。無論外形或是人體工學上的設計都很完美。椅座和椅背的支撐力相當足夠，即使久坐也不會感到疲累。

第四名是鑽石椅。柏托埃是一名雕刻家，而這張椅子可以說是舒適感十足的一種雕刻。不僅外形具有藝術性，坐起來更是舒適。雖然素材採用金屬絲，但曲面柔和地支撐住身體，背部也能伸展。

第五名是GF40/4，是一張椅座和椅背的彎曲線條恰當，很好坐的椅子。橫向擺放時，椅子間可以勾住固定，量多時也能堆疊起來，在功能面上花了一番工夫。

第六名是馬鞍椅，金屬管的骨架以皮革包覆。無論椅座或椅背都用了高品質的皮革，坐起來相當舒服。義大利的日常生活中經常使用到皮革，而這張椅子正是極具義大利風格的作品。貝里尼的椅子絕對沒有地雷，設計極佳，沙發類當中也有出色的作品。

第七名是子宮椅。如同椅子的名稱，這是一張坐起來如同在母親胎內般放鬆的好坐

椅子。

第八名是膠合板椅。椅座和椅背柱之間夾著硬橡皮，因此坐下時，椅背會隨著身體移動而移動，連帶影響到舒適感，設計則是偏向雕刻風格。

第九名是瓦西里椅。靠在椅背上的感覺

和皮革座墊，等級都是最高的。坐起來比想像中還要舒服。

第十名是靠背雙座椅，用於約翰甘迺迪國際機場等全球機場。椅座的發想跟軟墊椅是相同的，不會太硬也不會太軟。素材則是使用顯色鋁，看起來相當美觀。以機場的長椅而言，可能是評價最高的椅子。

可以舉出「最難坐的五張椅子」嗎？

井上昇*：

1 **Z字椅**（G.T.里特費爾德）

2 **山樓板條靠背椅**（C.R.麥金托什）

3 **巴塞隆納椅**（密斯·凡德羅）

4 **超輕椅**（吉奧·龐蒂）

5 **扶手椅No.810A**（理查·邁耶）

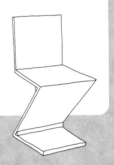

椅座平坦、椅背垂直的椅子，無法久坐

第一名是Z字椅。雖然外形搶眼，但只要稍微坐一下，腰就會開始痛，原因在於椅座是平坦的。就構造而言，椅背的角度無法向後仰，坐起來也不舒服。

第二名是有名的高背椅──板條靠背椅。建築師麥金托什本來是把它當作山樓中寢室裝潢的一部分，才設計出這張椅子。就設計而言無可挑剔，若以「觀賞用椅」的分類來看，算是頂尖的傑作吧。但若以「休息用椅」的分類來看，椅座小，椅背又直又高，脖子無法往後仰等，對人體而言盡是不親切。

第三名則是巴塞隆納椅。看似好坐，有厚實感，造型上非常出色，但最大的缺點就是椅背有如駝背。織帶的椅座一坐下去會過於凹陷。人對椅座雖然還有辦法忍耐，但對

於背部的不適感是無法忍受的，因此久坐會很不舒服。

第四名的超輕椅外形美觀，在輕巧度的追求上是具有歷史價值的椅子。不過由於外形顯得不牢靠，使人因擔心坐壞而變得小心翼翼，而且也稱不上舒適。

第五名邁耶的扶手椅，是建築師設計的極具魅力的椅子。上完漆後色澤光亮，線條優美，不需要什麼理由，就是讓人很喜歡這張椅子。但是椅背垂直是一大問題，只要坐十分鐘就會開始不舒服。

*井上 昇
1944年生。椅子設計師。在岡村製作所開發部工作後，擔任Inoue Associates的董事長。設計過東京都廳的事務用椅、AWAZA系列等眾多椅子。1999年開始主導「椅子墊」。著作有《椅子──人體工學、製圖、設計專利》（暫譯）等。

「理容理髮名椅」

椅子的基本定義是「可以坐的用具」。為了因應人坐下的各種情況，也衍生出各種專門用於特定場合的椅子，例如輪椅、交通工具座椅、牙科看診椅等。

理容院或髮廊所使用的椅子，以現在而言，旋轉、上下高度調整、椅背後仰等是極為理所當然的標準配備。但這都是前人的努力積累，才演變成現在的樣子。

理容理髮椅在日本開始普及，是到了明治時代中期以後；在大正時代初期以前，都只是用四支椅腳的普通木製椅(*1)。到了大正時代中葉，椅子開始附有腳踏台，並且可利用操作桿使椅背向後躺。大正後期到昭和時代，旋轉椅登場，而到了第二次世界大戰結束後，利用油壓式泵浦控制升降的款式也逐漸普及。

理容理髮椅的最大廠商寶貝蒙公司（TAKARA BELMONT），從1931年開始生產理容理髮椅。這80年來，他們不斷進行技術開發，並同時推出新產品。其中特別具有劃時代意義的椅子，是1962年販售的「808號」。這是世界上第一張利用電動油壓泵浦控制升降的理容理髮椅。看到照片後，相信有許多人都能在記憶中找到它的身影。

在這張椅子發明之前，美髮師都必須手動控制操作桿，來調整椅子的高度。但打從電動升降功能出現後，美容業界可說是歡欣鼓舞。畢竟美容師的「雙手」是用來拿剪刀和剃刀的吃飯工具，若能減輕手的負擔，他們當然是再開心不過了。

在開發「808號」時，不同於美國製的理容理髮椅，他們是將重點放在可以機械生產這一點。而設計面上，是以當時大家憧憬的進口車（如今聽來，這個詞可能有點懷念）為設計概念，套用在椅子的樣式上。無論是技術層面或是設計層面，都對後來的理容理髮椅帶來極大的影響，可謂一大名椅。

此外，該公司也和劍持勇（P244）的設計事務所合作開發理容理髮椅。2000年，發表了喜多俊之（P250）設計的美髮椅「KITA系列」。這些理容理髮椅的研發，其實是有許多日本具代表性的家具、產品設計師參與的。

全球第一張利用電動油壓泵浦控制升降的理容理髮椅「808號」

*1
第一張日本國產的理容理髮專用椅，是1900年橫濱元町的西洋家具店松浦商店製造、販售的椅子。

照片·資料提供：寶貝蒙公司

●X形凳

1-12
古埃及的凳子

1-11
古埃及的凳子

2-8
古希臘折疊凳

3-6
古羅馬折疊凳

3-7
古羅馬折疊凳

21-10
胡床、床機（中國的後
漢時代～、奈良時代～）

4-9
西班牙的凳子
（12世紀）

6-5
法式折疊凳
（17世紀）

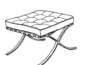

14-6
巴塞隆納椅的
軟墊擱腳凳（1929）

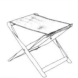

15-9
折疊凳
（克林特，1933）

15-17
埃及凳
（萬斯切爾，1960）

依樣式分類的椅子一覽表

依照主要樣式，
列出本書介紹過的古今椅子。
（第一行的數字為插圖編號）

15-35
折疊凳PK91
（克耶霍爾姆，1961）

15-38
折疊凳
（加梅路葛，1970）

15-39
折疊凳
（加梅路葛，1970）

本書未刊載
Pause Stool
（岡村孝）

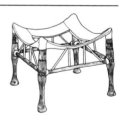

1-9
皮椅凳
（古埃及）

●四腳凳

1-13
獅像木凳
（古埃及）

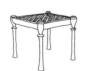

2-7
古希臘方凳

3-5
比薩利椅
（古羅馬）

21-8
兀子
（平安時代）

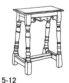

5-12
榫接凳
（1600年左右）

6-6
低矮凳
（17世紀）

9-6
夏克風格的凳子
（20世紀前半）

13-18
郵政儲蓄銀行的凳子
（奧托．瓦格納，
1904）

14-14
裝飾藝術風格的凳子
（胡爾曼，1923）

15-42
Stool X601
（阿爾托，1954）

15-47
三溫暖凳（諾曼斯尼亞
米，1952）

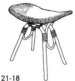

21-18
鳥居椅
（渡邊力，1956）

●三腳凳

1-1
約5000前做的
木製三腳凳
（古埃及）

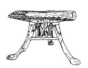

1-10
法老王專用的三腳凳
（古埃及）

8-8
溫莎椅式的凳子
（1860年左右）

14-18
T形凳
（夏洛，1927年左右）

15-41
Stool E60
（阿爾托，1932）

●板腳凳

21-1
登呂遺跡的椅子
（彌生時代）

4-19
Slab-ended stool
（15世紀）

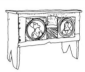

4-18
英格蘭的櫃凳
（16世紀前半）

18-3
鳥爾姆凳（馬克斯·比
爾，1954）

21-26
Murai stool
（田邊麗子，1961）

●非洲的凳子

20-7
多剛族的凳子

16-8
胡桃木凳
（伊姆斯，1960）

20-9
女像柱凳子

19-5
紐曼斯
（斯塔克，1999）

20-8
阿香提族的凳子

21-2
赤塚茶臼山古墳出土的
椅子（5世紀）

●溫莎椅、輪輻椅

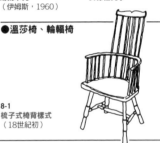

8-1
梳子式椅背樣式
（18世紀初）

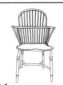

8-2
梳子式的
小提琴靠背板樣式
（18世紀）

8-4
弓背樣式
（1800年左右）

8-6
板條椅背樣式
（1890年左右）

8-10
美國風格

8-11
延續扶手椅

9-5
夏克風格的旋轉椅
（19世紀後半）

16-17
圓錐椅
（喬治·中島，1960）

21-17
輪輻椅
（豐口克平，1963）

P79
村上富朗的兒童用椅
（2006）

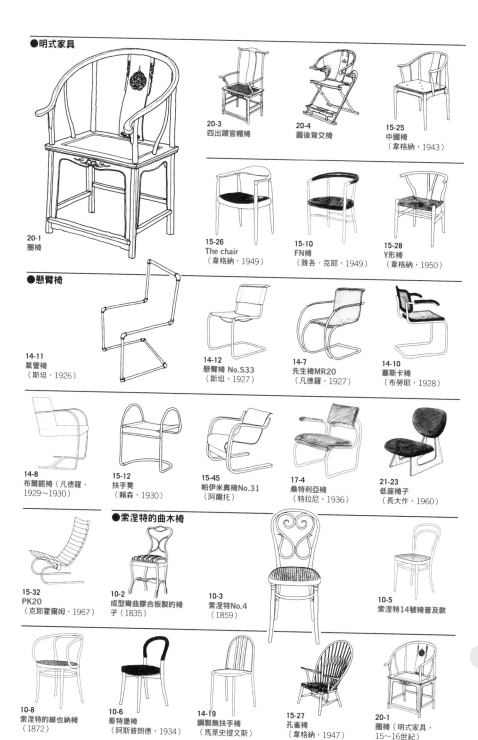

●明式家具

20-3
四出頭官帽椅

20-4
圓後背交椅

15-25
中國椅
（韋格納，1943）

20-1
圈椅

15-26
The chair
（韋格納，1949）

15-10
FN椅
（雅各・克耶，1949）

15-28
Y形椅
（韋格納，1950）

●懸臂椅

14-11
氣管椅
（斯坦，1926）

14-12
懸臂椅 No.S33
（斯坦，1927）

14-7
先生椅MR20
（凡德羅，1927）

14-10
塞斯卡椅
（布勞耶，1928）

14-8
布爾諾椅（凡德羅，
1929～1930）

15-12
扶手凳
（賴森，1930）

15-45
帕伊米奧椅No.31
（阿爾托）

17-4
桑特利亞椅
（特拉尼，1936）

21-23
低座椅子
（長大作，1960）

15-32
PK20
（克耶霍爾姆，1967）

●索涅特的曲木椅

10-2
成型彎曲膠合板製的椅
子（1835）

10-3
索涅特No.4
（1859）

10-5
索涅特14號椅普及款

10-8
索涅特的維也納椅
（1872）

10-6
哥特堡椅
（阿斯普朗德，1934）

14-19
鋼製無扶手椅
（馬萊史提文斯）

15-27
孔雀椅
（韋格納，1947）

20-1
圈椅（明式家具，
15～16世紀）

●躺椅

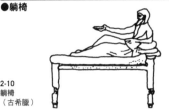

2-10
躺椅
（古希臘）

3-8
古羅馬躺椅

21-7
御床
（奈良、平安時代）

20-10
非洲的半躺椅

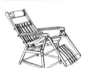

18-1
午睡醫療椅
（魯克哈特兄弟，
1936）

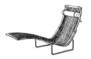

15-34
吊床椅PK24
（克耶霍爾姆，1965）

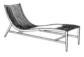

19-13
阿嘉莎之夢
（皮耶，1995）

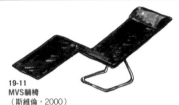

19-11
MVS躺椅
（斯維倫，2000）

●Krismos系列

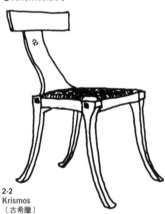

2-2
Krismos
（古希臘）

3-1
卡西德瑞椅
（古羅馬）

11-9
特拉法加椅
（19世紀前半）

11-10
攝政風格的扶手椅
（19世紀）

11-1
執政內閣時期風格的椅
子（19世紀前半）

15-6
福墨椅
（克林特，1914）

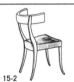

15-2
Krismos chair B300
（約瑟夫·弗蘭克，
1948）

●折疊椅

4-5
達戈貝爾特一世的椅子
（7世紀前期～中期，
12世紀）

20-4
中國的圓後背交椅

21-11
曲錄
（鎌倉時代）

5-2
薩沃納羅拉椅
（文藝復興時期）

15-11
MK椅
（庫奇，1932）

17-21
April（四月）
（奧瑞蒂，1964）

17-27
普立雅椅
（皮雷蒂，1969）

17-21
NY chair
（新居猛，1970）

21-27
BLITZ
（川上元美，1976）

●成型膠合板椅

15-44
帕伊米奧椅No.41
（阿爾托，1930～31）

15-43
Chair No.66
（阿爾托，1933）

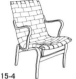
15-4
Eva
（馬特松，1934）

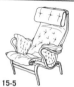
15-5
馬特松椅
（馬特松，1941）

15-54
VARIABLE balans椅
（奧普斯威克，1979）

19-1
安妮女王
（文丘里，1984）

●3D曲面的成型膠合板椅

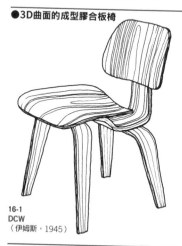
16-1
DCW
（伊姆斯，1945）

16-2
DCM
（伊姆斯，1946）

15-13
ANT chair
（雅各布森，1952）

15-14
Seven chair
（雅各布森，1955）

14-23
貝里安椅
（貝里安，1955）

21-20
蝴蝶凳
（柳宗理，1956）

21-26
Murai stool
（田邊麗子，1961）

●FRP材質椅

16-3
La Chaise
（伊姆斯，1948）

16-9
子宮椅（埃羅·沙里寧，1948）

16-4
DSS
（伊姆斯，1950）

16-10
鬱金香椅
（埃羅·沙里寧，1955～1956）

16-12
垂腳椅
（喬治·尼爾森，1958）

●FRP一體成型椅

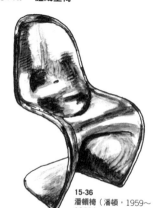
15-36
潘頓椅（潘頓，1959～1960）

17-22
哥倫布椅（喬伊·哥倫布，1965～1967）

17-26
話劇椅
（斯卡帕夫妻，1966）

17-18
月神椅（馬吉斯徹提，1966～1969）

15-48
藥錠椅（阿尼奧，1967～1968）

17-19
高第
（馬吉斯徹提，1970）

椅子的系統

——椅子究竟是如何互相影響、發展？——

　　從數千年到現在，為數眾多的椅子問世，但每一張椅子都不是突然就創作出來，而是受到既有的椅子的設計、結構、素材、功能等方面影響後創造出來的。而且有很多情況是參考特定椅子，掌握那張椅子的問題後再重新設計。

　　以18世紀英國的代表性設計師齊本德爾的椅子為例，他是受到歐洲風格家具和東洋的影響，才奠定了齊本德爾風格，並且帶起英國家具的新潮流，進而影響到北歐的設計師。

　　從下一頁起將挑出十個項目，包括被視為近代椅子原點的椅子（溫莎椅、夏克椅、索涅特、明式家具）、結構、素材、設計師等，以系統圖表呈現椅子是如何相互影響、發展。

※椅子名稱上方的數字為插圖編號。無數字者，代表本書未刊載。

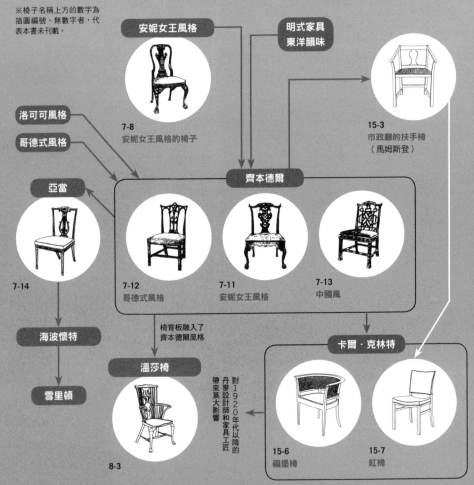

安妮女王風格

明式家具
東洋韻味

洛可可風格

哥德式風格

7-8
安妮女王風格的椅子

15-3
市政廳的扶手椅
（馬姆斯登）

齊本德爾

亞當

7-14

7-12
哥德式風格

7-11
安妮女王風格

7-13
中國風

海波懷特

椅背板融入了
齊本德爾風格

卡爾‧克林特

雪里頓

溫莎椅

對1920年代以降的
丹麥設計師和家具工匠
帶來莫大影響

8-3

15-6
福堡椅

15-7
紅椅

●古希臘、羅馬

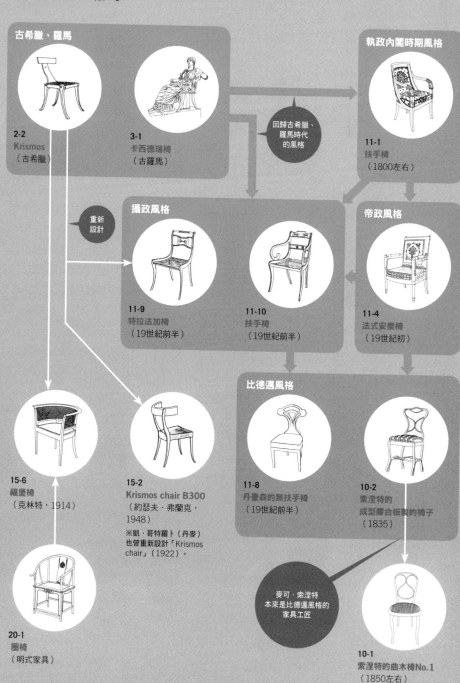

古希臘、羅馬

2-2
Krismos
（古希臘）

3-1
卡西德瑞椅
（古羅馬）

回歸古希臘、
羅馬時代
的風格

執政內閣時期風格

11-1
扶手椅
（1800左右）

重新
設計

攝政風格

11-9
特拉法加椅
（19世紀前半）

11-10
扶手椅
（19世紀前半）

帝政風格

11-4
法式安樂椅
（19世紀初）

15-6
福堡椅
（克林特，1914）

15-2
Krismos chair B300
（約瑟夫・弗蘭克，
1948）
※凱・哥特羅卜（丹麥）
也曾重新設計「Krismos
chair」（1922）。

比德邁風格

11-8
丹豪森的無扶手椅
（19世紀前半）

10-2
索涅特的
成型膠合板製的椅子
（1835）

麥可・索涅特
本來是比德邁風格的
家具工匠

20-1
圈椅
（明式家具）

10-1
索涅特的曲木椅No.1
（1850左右）

●溫莎椅

英格蘭溫莎椅

8-1
梳子式椅背的椅子
（17世紀後半～18世紀後半）

8-5
弓背椅
（18世紀前半～）

金匠椅
（Goldsmith chair，18
世紀中期左右～）

8-6
板條椅背椅
（19世紀中期左右～）

被移民引進，並獨立發展為美式風格

美國溫莎椅

8-10
梳子式扶手椅
（18世紀前半～）

8-11
延續扶手椅
（18世紀後半～）

8-12
波士頓搖椅
（19世紀中期左右～）

溫莎椅也影響了部分夏克椅

夏克椅

9-4
蘋果揀選椅

許多北歐和日本設計師重新設計溫莎椅

北歐設計師

弓背椅
（阿爾托，1925）

鐘擺人員座椅2025
（約瑟夫·弗蘭克，
1925）

CALM chair
（阿斯普朗德，1939）

小歌麗為椅
（馬姆斯登，1940）

溫莎椅
（莫恩森，1944）

15-27
孔雀椅
（韋格納，1947）

日本設計師

21-17
輪輻椅
（豐口克平，1963）

RIKI windsor chair
（渡邊力，1984）

●夏克椅、超輕椅

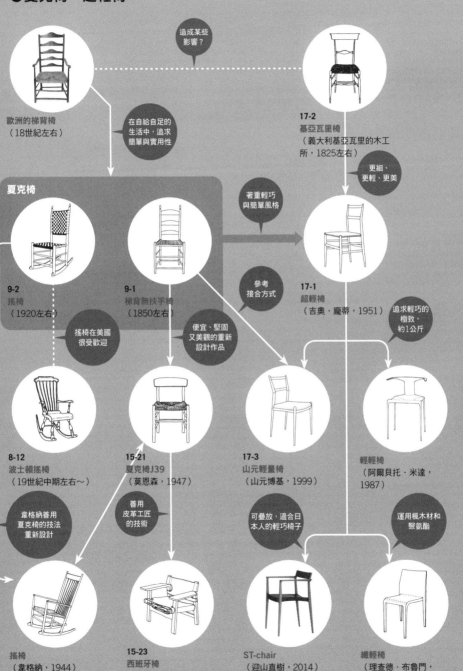

造成某些影響？

歐洲的梯背椅
（18世紀左右）

17-2
基亞瓦里椅
（義大利基亞瓦里的木工
所，1825左右）

在自給自足的
生活中，追求
簡單與實用性

更細、
更輕、更美

夏克椅

著重輕巧
與簡單風格

9-2
搖椅
（1920左右）

9-1
梯背無扶手椅
（1850左右）

參考
接合方式

17-1
超輕椅
（吉奧・龐蒂，1951）

追求輕巧的
極致，
約1公斤

搖椅在美國
很受歡迎

便宜、堅固
又美觀的重新
設計作品

8-12
波士頓搖椅
（19世紀中期左右～）

15-21
夏克椅J39
（莫恩森，1947）

17-3
山元輕量椅
（山元博基，1999）

輕輕椅
（阿爾貝托・米達，
1987）

韋格納善用
夏克椅的技法
重新設計

善用
皮革工匠
的技術

可疊放，適合日
本人的輕巧椅子

運用楓木材和
聚氨酯

搖椅
（韋格納，1944）

15-23
西班牙椅
（莫恩森，1959）

ST-chair
（迎山直樹，2014）

纖輕椅
（理查德・布魯門，
1993）

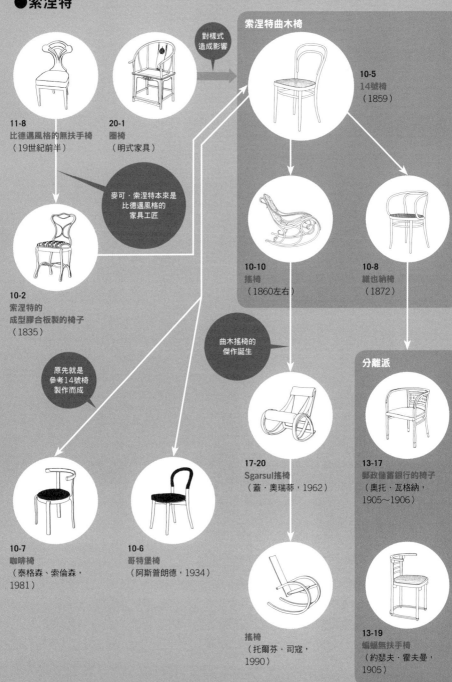

●索涅特

索涅特曲木椅

11-8
比德邁風格的無扶手椅
（19世紀前半）

20-1
圈椅
（明式家具）

對樣式
造成影響

10-5
14號椅
（1859）

麥可・索涅特本來是
比德邁風格的
家具工匠

10-2
索涅特的
成型膠合板製的椅子
（1835）

10-10
搖椅
（1860左右）

10-8
維也納椅
（1872）

原先就是
參考14號椅
製作而成

曲木搖椅的
傑作誕生

分離派

17-20
Sgarsul搖椅
（蓋・奧瑞蒂，1962）

13-17
郵政儲蓄銀行的椅子
（奧托・瓦格納，
1905～1906）

10-7
咖啡椅
（泰格森、索倫森，
1981）

10-6
哥特堡椅
（阿斯普朗德，1934）

搖椅
（托爾芬・司寇，
1990）

13-19
蝙蝠無扶手椅
（約瑟夫・霍夫曼，
1905）

●明式家具

2-2
Krismos
（古希臘）

克林特研究
齊本德爾等
古典風格家具

明式家具

20-1
圍椅

索涅特曲木椅

7-8
安妮女王風格的椅子
（18世紀初）

15-6
福堡椅
（克林特，1914）

20-3
四出頭官帽椅

20-2
南官帽椅

7-11
安妮女王風格的無扶手椅
（18世紀中期左右）

看到圍椅的照片
而受到啟發

在技術面的
影響甚大

漢斯・韋格納

15-25
中國椅
（1943）

15-10
FN椅
（雅各・克耶，1949）

15-3
市政廳的扶手椅
（馬姆斯登，1916）

15-26①
The chair
（1949）

15-28
Y形椅
（1950）

對設計師和
木工師
帶來莫大影響

15-18
安樂椅No.45
（芬尤，1945）

●懸臂椅

彎曲鋼管
製成椅子，
具劃時代意義

包浩斯

懸臂椅

14-11
利用金屬製接頭
連接氣體管線的試作品
氣管椅
（斯坦，1926）

14-12
懸臂椅 No.S33
（斯坦，1927）

14-7
先生椅MR20
（凡德羅，1927）

14-9
瓦西里椅
（布勞耶，1925）

使用
扁條鋼材

斯坦和布勞耶
因懸臂構造的
椅子設計而鬧上法院

並非完整的
懸臂構造

14-8
布爾諾椅
（凡德羅，1929～1930）

14-6
巴塞隆納椅
（凡德羅，1929）

14-3
安樂椅
（里特費爾德，1927）

14-10
塞斯卡椅
（布勞耶，1928）

15-12
丹麥首張鋼管製扶手凳
（賴森，1930）

17-11
靈感來自曳引機座椅的
Mezzadro椅
（卡斯楚尼兄弟，1957）

15-45
帕伊米奧椅No.31
（阿爾托，1930～1931）

21-23
低座椅子
（長大作，1960）

15-54
VARIABLE balans椅
（奧普斯威克，1979）

17-4
懸臂椅中少見的四腳樣式
桑特利亞椅
（特拉尼，1936）

15-32
克耶霍爾姆仰慕凡德羅
PK20
（克耶霍爾姆，1967）

●X形折疊凳

古埃及、希臘、羅馬

古埃及的凳子

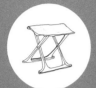

1-12

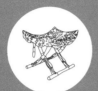

1-11

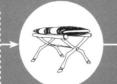

2-8
古希臘折疊凳

3-6
古羅馬折疊凳

近代設計師

14-6
雖非折疊式，
但參考X線條的
巴塞隆納椅
（密斯·凡德羅，1929）

15-17
靈感來自造詣深的
古典家具
埃及凳
（萬斯切爾，1960）

中世紀～18世紀的歐洲

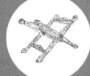

4-9
西班牙的凳子
（12世紀）

5-1
但丁椅
（14～16世紀）

5-2
薩沃納羅拉椅
（14～16世紀）

6-5
法式折疊凳
（17世紀）

中國、日本

21-10
胡床、床機

15-9
折疊凳
（克林特，1933）

素材由
木材改為
鋼材

15-35
折疊凳PK91
（克耶霍爾姆，1961）

使用
鋼條

15-38
折疊凳
（加梅路葛，1970）

使用
木材與
羊皮紙

15-39
折疊凳
（加梅路葛，1970）

●躺椅

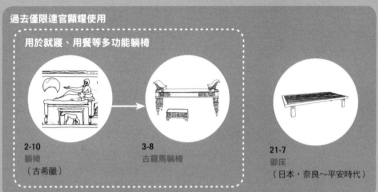

過去僅限達官顯耀使用

用於就寢、用餐等多功能躺椅

2-10
躺椅
（古希臘）

3-8
古羅馬躺椅

21-7
御床
（日本，奈良～平安時代）

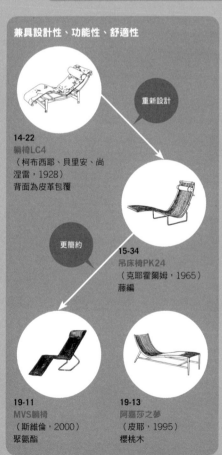

兼具設計性、功能性、舒適性

14-22
躺椅LC4
（柯布西耶、貝里安、尚
涅雷，1928）
背面為皮革包覆

重新設計

15-34
吊床椅PK24
（克耶霍爾姆，1965）
藤編

更簡約

19-11
MVS躺椅
（斯維倫，2000）
聚氨酯

19-13
阿嘉莎之夢
（皮耶，1995）
櫻桃木

可稍事休息的躺椅

20-10
非洲的半躺椅

18-1
午睡醫療椅
（魯克哈特兄弟，
1936）

設計師自由發想，使
用者隨意坐臥

18-8
布盧姆躺椅
（莫爾吉，1968）

17-28
豆袋椅
（加提、包理尼、
提奧多羅，1968）

●鋼條、鋼絲材質

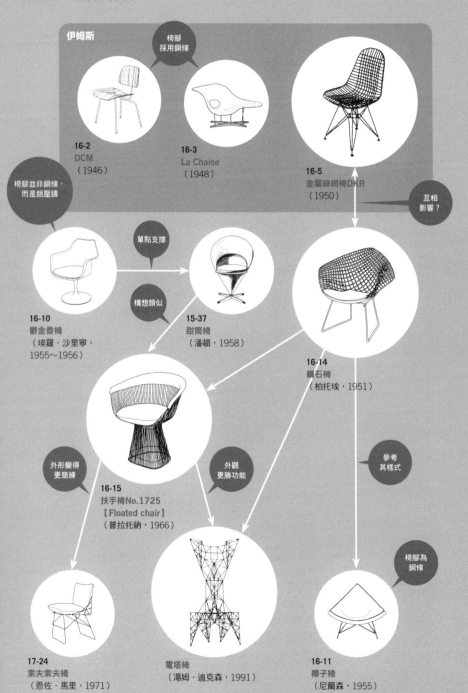

伊姆斯

椅腳
採用鋼條

16-2
DCM
（1946）

16-3
La Chaise
（1948）

16-5
金屬絲網椅DKR
（1950）

椅腳並非鋼條，
而是鋁壓鑄

互相
影響？

單點支撐

構想類似

16-10
鬱金香椅
（埃羅·沙里寧，
1955～1956）

15-37
甜筒椅
（潘頓，1958）

16-14
鑽石椅
（柏托埃，1951）

外形變得
更簡練

外觀
更勝功能

參考
其樣式

16-15
扶手椅No.1725
【Floated chair】
（普拉托納，1966）

椅腳為
鋼條

17-24
索夫索夫椅
（恩佐·馬里，1971）

電塔椅
（湯姆·迪克森，1991）

16-11
椰子椅
（尼爾森，1955）

●麥金托什、里特費爾德

美術工藝運動
莫里斯

新藝術運動

沃爾塞

戈德溫

麥金托什

12-7
以直線構成的椅子
（1885左右）

年輕時帶來影響

13-15
山樓板條靠背椅
（1902）

12-6
沃爾塞設計的椅子

裝飾藝術
愛琳・格瑞

分離派
約瑟夫・霍夫曼

法蘭克・洛伊・萊特

利用平板構成的木製椅

刺激？

交流

14-15
甲板躺椅
（1925～1926）

13-19
蝙蝠無扶手椅
（1905）

荷蘭風格派運動
蒙德里安

里特費爾德

交流

勒・柯布西耶

青年風格
里默施密德

以直線為主體

14-1
紅藍椅
（1918）

14-22
躺椅LC4
（1928）

13-16
音樂沙龍椅
（1899）

用FRP一體成型重新設計

14-4
Z字椅
（1932～1933）

以拉丁理念重新設計

馬塞爾・布勞耶

15-36
潘頓椅
（潘頓，1959～1960）

19-20
他
（諾文布雷，2008）

依原使用地點分類的椅子一覽表

許多後來被稱為「名椅」的椅子，
原本是為了特定的使用地點或用途而製作出來的。
在此列出一部分，並依照地點分類。

	椅子名稱	設計師、設計年分	地點
飯店	Hotel Solvay的椅子	奧塔（1895～1900左右）	Hotel Solvay（布魯塞爾）
	帝國飯店的椅子	萊特（1920～1930左右）	帝國飯店（東京）
	三溫暖凳	諾曼斯尼亞米（1952）	Palace Hotel（赫爾辛基）的三溫暖室
	蛋椅	雅各布森（1958）	SAS皇家酒店（哥本哈根）
	天鵝椅	雅各布森（1958）	SAS皇家酒店（哥本哈根）
	休閒椅	劍持勇（1960）	Hotel New Japan（東京）
	柏戶椅	劍持勇（1961）	熱海Garden Hotel（靜岡縣熱海市）
咖啡廳、餐飲店	亞皆老街餐館椅	麥金托什（1897）	亞皆老街餐館（格拉斯哥）
	蝙蝠無扶手椅	約瑟夫·霍夫曼（1907）	蝙蝠歌廳（維也納的歌廳）
	Spluga椅	阿奇萊·卡斯楚尼（1960）	啤酒屋「Splugen」（米蘭）
	寇斯特椅	斯塔克（1982）	寇斯特咖啡廳（巴黎）
圖書館、學校、公共設施、大樓	郵政儲蓄銀行的凳子	韋格納（1904）	維也納郵政儲蓄銀行
	郵政儲蓄銀行的椅子	韋格納（1905～1906左右）	維也納郵政儲蓄銀行
	法古斯公司大廳的扶手椅	格羅佩斯（1911）	法古斯公司（德國的鞋子公司）
	福堡椅	克林特（1914）	福堡美術館（丹麥）
	市政廳的扶手椅	馬姆斯登（1916）	斯德哥爾摩市政廳
	衛普里圖書館的椅子	阿爾托（1933）	衛普里圖書館（芬蘭）
	桑特利亞椅	特拉尼（1936）	法西斯黨部大樓（義大利法西斯黨科摩分部）
	FN椅	雅各·克耶（1949）	聯合國總部（紐約）
	ANT chair	雅各布森（1952）	諾和諾德製藥公司（丹麥）的員工餐廳
	烏爾姆凳	馬克斯·比爾（1953）	烏爾姆設計學院（德國）
	Side chair T-0507N	水之江忠臣（1955）	神奈川縣立圖書館
	胡桃木凳	蕾&查理·伊姆斯（1960）	時代生活大廈（紐約）
療養院	帕伊米奧椅	阿爾托（1930～1931）	帕伊米奧療養院（芬蘭）
	普克斯道夫療養院的椅子	莫塞爾（1903）	普克斯道夫療養院（維也納郊區）
	機器座椅	約瑟夫·霍夫曼（1905）	普克斯道夫療養院（維也納郊區）

【年表】

時代、風格	歷史大事、椅子或家具相關事項

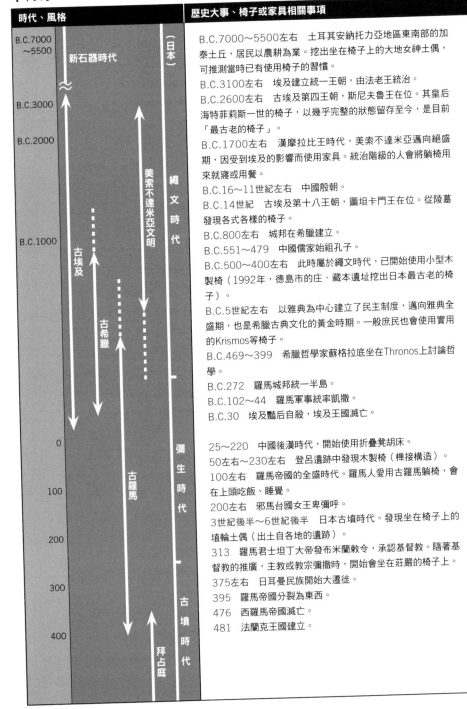

時代、風格

B.C.7000～5500　新石器時代

B.C.3000

B.C.2000

B.C.1000

古埃及

美索不達米亞文明

古希臘

古羅馬

拜占庭

（日本）

繩文時代

彌生時代

古墳時代

0

100

200

300

400

歷史大事、椅子或家具相關事項

B.C.7000～5500左右　土耳其安納托力亞地區東南部的加泰土丘，居民以農耕為業。挖掘出坐在椅子上的大地女神土偶，可推測當時已有使用椅子的習慣。

B.C.3100左右　埃及建立統一王朝，由法老王統治。

B.C.2600左右　古埃及第四王朝，斯尼夫魯王在位。其皇后海特菲莉斯一世的椅子，以幾乎完整的狀態留存至今，是目前「最古老的椅子」。

B.C.1700左右　漢摩拉比王時代，美索不達米亞邁向絕盛期，因受到埃及的影響而使用家具。統治階級的人會將躺椅用來就寢或用餐。

B.C.16～11世紀左右　中國殷朝。

B.C.14世紀　古埃及第十八王朝，圖坦卡門王在位。從陵墓發現各式各樣的椅子。

B.C.800左右　城邦在希臘建立。

B.C.551～479　中國儒家始祖孔子。

B.C.500～400左右　此時屬於繩文時代，已開始使用小型木製椅（1992年，德島市的庄・藏本遺址挖出日本最古老的椅子）。

B.C.5世紀左右　以雅典為中心建立了民主制度，邁向雅典全盛期，也是希臘古典文化的黃金時期。一般庶民也會使用實用的Krismos等椅子。

B.C.469～399　希臘哲學家蘇格拉底坐在Thronos上討論哲學。

B.C.272　羅馬城邦統一半島。

B.C.102～44　羅馬軍事統率凱撒。

B.C.30　埃及豔后自殺，埃及王國滅亡。

25～220　中國後漢時代，開始使用折疊凳胡床。

50左右～230左右　登呂遺跡中發現木製椅（榫接構造）。

100左右　羅馬帝國的全盛時代。羅馬人愛用古羅馬躺椅，會在上頭吃飯、睡覺。

200左右　邪馬台國女王卑彌呼。

3世紀後半～6世紀後半　日本古墳時代。發現坐在椅子上的埴輪土偶（出土各地的遺跡）。

313　羅馬君士坦丁大帝發布米蘭敕令，承認基督教。隨著基督教的推廣，主教或教宗彌撒時，開始會坐在莊嚴的椅子上。

375左右　日耳曼民族開始大遷徙。

395　羅馬帝國分裂為東西。

476　西羅馬帝國滅亡。

481　法蘭克王國建立。

椅子名

1　加泰土丘遺址發現的大地母神土偶／B.C.7000~5500

古埃及

2　海特菲莉斯的椅子／B.C.2600左右
3　石灰岩浮雕上的王座（椅腳是以獅腳為概念）／
　　B.C.1990左右~1780左右（第十二王朝）
4　出土自圖坦卡門墓的王座
5　椅背呈三角構造的椅子／B.C.14世紀左右
6　皮革椅座的凳子／B.C.16~14世紀（第十八王朝）
7　折疊式X形凳（椅座可拆除）／B.C.14世紀
8　獅像木凳（椅座為皮繩編織而成）／B.C.600左右

古希臘

9　Krismos（樣式優雅的四腳無扶手椅）
10　Thronos（附椅背的椅子）
11　古希臘方凳（Diphros，凳子）
12　古希臘折疊凳（Diphros okladias，折疊椅）
13　躺椅（Kline）

古羅馬

14　卡西德瑞椅
　　（四支椅腳的無扶手椅，受到Krismos的影響）
15　羅馬高背椅（附椅背的椅子）
16　比塞利椅（凳子）
17　古羅馬折疊凳（Sella curulis，折疊椅）
18　古羅馬躺椅（Lectus）

日本

19　日本最古老的椅子／B.C.500~400左右
20　登呂遺跡的椅子／50左右~230左右
21　附椅背的椅子（赤堀茶臼山古墳出土）／5世紀

275

時代、風格	歷史大事、椅子或家具相關事項

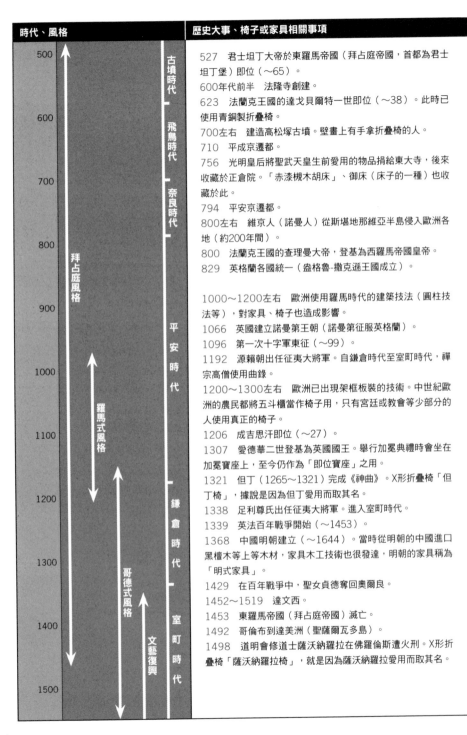

時代、風格

古墳時代

飛鳥時代

奈良時代

平安時代

鎌倉時代

室町時代

拜占庭風格

羅馬式風格

哥德式風格

文藝復興

500
600
700
800
900
1000
1100
1200
1300
1400
1500

歷史大事、椅子或家具相關事項

527　君士坦丁大帝於東羅馬帝國（拜占庭帝國，首都為君士坦丁堡）即位（～65）。

600年代前半　法隆寺創建。

623　法蘭克王國的達戈貝爾特一世即位（～38）。此時已使用青銅製折疊椅。

700左右　建造高松塚古墳。壁畫上有手拿折疊椅的人。

710　平成京遷都。

756　光明皇后將聖武天皇生前愛用的物品捐給東大寺，後來收藏於正倉院。「赤漆槻木胡床」、御床（床子的一種）也收藏於此。

794　平安京遷都。

800左右　維京人（諾曼人）從斯堪地那維亞半島侵入歐洲各地（約200年間）。

800　法蘭克王國的查理曼大帝，登基為西羅馬帝國皇帝。

829　英格蘭各國統一（盎格魯-撒克遜王國成立）。

1000～1200左右　歐洲使用羅馬時代的建築技法（圓柱技法等），對家具、椅子也造成影響。

1066　英國建立諾曼第王朝（諾曼第征服英格蘭）。

1096　第一次十字軍東征（～99）。

1192　源賴朝出任征夷大將軍。自鎌倉時代至室町時代，禪宗高僧使用曲錄。

1200～1300左右　歐洲已出現架框板裝的技術。中世紀歐洲的農民將五斗櫃當作椅子用，只有宮廷或教會等少部分的人使用真正的椅子。

1206　成吉思汗即位（～27）。

1307　愛德華二世登基為英國國王。舉行加冕典禮時會坐在加冕寶座上，至今仍作為「即位寶座」之用。

1321　但丁（1265～1321）完成《神曲》。X形折疊椅「但丁椅」，據說是因為但丁愛用而取其名。

1338　足利尊氏出任征夷大將軍。進入室町時代。

1339　英法百年戰爭開始（～1453）。

1368　中國明朝建立（～1644）。當時從明朝的中國進口黑檀木等上等木材，家具木工技術也很發達，明朝的家具稱為「明式家具」。

1429　在百年戰爭中，聖女貞德奪回奧爾良。

1452～1519　達文西。

1453　東羅馬帝國（拜占庭帝國）滅亡。

1492　哥倫布到達美洲（聖薩爾瓦多島）。

1498　道明會修道士薩沃納羅拉在佛羅倫斯遭火刑。X形折疊椅「薩沃納羅拉椅」，就是因為薩沃納羅拉愛用而取其名。

椅子名

拜占庭風格

1　馬克西米安主教座位／6世紀中期

2　達戈貝爾特一世的椅子（青銅製折疊椅）／7世紀前半～中期

3　聖彼得大教堂（梵蒂岡）的主教座位／9世紀中期

羅馬式風格

4　羅達德伊莎賓納大教堂（西班牙）的X形凳／12世紀左右

5　羅馬式風格的斯堪地那維亞的椅子、長椅等／12世紀左右

哥德式風格

6　英國國王即位的椅子「加冕寶座」／13世紀末～14世紀初

7　亞拉岡王馬丁的王座／14世紀中期左右

8　胡桃木椅（椅座底下為收納箱）／15世紀

文藝復興

9　但丁椅

10　薩沃納羅拉椅

11　義式單椅（椅座底下為抽屜）／15世紀初～

12　Panchetto（小椅子）／15世紀後半～

13　箱式長椅／15世紀中期左右～16世紀

日本

14　赤漆槻木胡床（正倉院收藏）

15　御床

16　床几（胡床）

17　曲錄

中國明式家具

18　圈椅

19　四出頭官帽椅

20　南官帽椅

時代、風格	歷史大事、椅子或家具相關事項



文藝復興

巴洛克

洛可可

克倫威爾風格
威廉瑪麗風格
安妮女王風格
喬治式風格

（英國）
伊莉莎白一世時代
雅克賓風格前期
雅克賓風格後期

（法國）
路易十三風格
路易十四風格（巴洛克）
路易十五風格（洛可可）執政內閣時期風格
路易十六風格（新古典主義）

室町時代
安土桃山時代
江戶時代

年代刻度：1500、1600、1700、1800

右欄　歷史大事、椅子或家具相關事項：

1500年代　非洲的椅子大多是獨木雕刻，但葡萄牙人前進非洲西海岸地區後，他們也開始製作「有椅背、以傳統方式組裝的木椅」。

1558　英國伊莉莎白一世即位（～1603）。

1562～98　法國發生宗教（胡格諾新教徒）戰爭。

1582　本能寺之變。

1598　法國亨利四世頒布南特敕令。新教徒也獲得信教的自由。

1500年代後半　戰國諸侯間流行歐洲椅子。戰爭的陣地上會使用到床几。

1603　德川家康出任征夷大將軍。江戶幕府（～1867）。

1616　中國建立後金（於36年改名為清朝）（～1912）。

1642～49　英國發生清教徒革命。克倫威爾建立共和體制（49）。共和體制時代的家具也就稱為克倫威爾風格。

1644　明朝滅亡。

1660　英國王政復辟。查理二世即位（～85）。

1685　法國廢止南特敕令。許多胡格諾新教徒（當中很多工匠）逃亡到英國。

1600年代後半　英國各地開始製作各種樣式的溫莎椅。初期的溫莎椅為梳子式椅背。

1700左右～　彎腳（貓腳型）盛行於洛可可風格的家具中。

1702　英國安妮女王即位（～14）。在位期間的家具風格稱為安妮女王風格。

1737　清朝乾隆皇帝即位（～95）。乾隆皇帝時代，明式家具再度受重視。

1740　美國費城開始生產溫莎椅（有留下紀錄）。

1740左右　出現弓背溫莎椅。

1752　經荷蘭移居到美國的路易十四風格家具工匠丹尼爾·馬羅特逝世。

1754　齊本德爾在英國發行目錄。

1760左右　英國發生工業革命。

1773　亞當在英國發行目錄。

1774　安·李等震教徒從英國移居到美國，在美國東部各地組成社區，開始過著自給自足的生活，也自行製作家具。

1776　美國獨立宣言。湯瑪斯·傑佛遜坐在溫莎椅上書寫宣言草案。

1779　湯瑪斯·齊本德爾逝世（1718～）。

1788　英國發行海波懷特的設計書。

1789　法國大革命。

1796　麥可·索涅特出生（～1871）。

文藝復興

1　卡克托瑞椅（法國，提供穿寬裙襬的宮廷貴婦使用，聊天用的扶手椅）／16世紀中期左右

2　靠凳椅（法國，提供穿寬裙襬的宮廷貴婦聊天用）／16世紀後半

3　Grande poltrona（義大利）／16世紀

4　扶手椅（法國）／16世紀

‣　西班牙扶手椅（西班牙）／16世紀

5　榫接凳（英國）／16世紀中期左右～

巴洛克風格

6　布盧斯特龍的扶手椅（義大利）

7　義大利17世紀的扶手椅

8　法式折疊凳（法國宮廷貴婦使用的折疊凳）

9　低矮凳（法國，椅腳固定的凳子）

10　法式安樂椅（法國，扶手椅）

11　耳翼式安樂椅（法國，高背安樂椅）

英國，雅克賓風格等，17世紀

12　護牆板形背椅（附背板的扶手椅）／17世紀

13　克倫威爾椅／17世紀中期左右

14　雅克賓風格後期胡桃木扶手椅／17世紀後半

英國，威廉瑪麗風格

15　胡桃木椅（運用許多曲線）／18世紀前半

法國，洛可可風格（路易十五風格）

16　法式安樂椅

17　法式翼遮扶手椅（椅背與扶手連成一體的布料包覆椅）

法國，新古典主義風格（路易十六風格）

18　法式低座位椅（觀牌椅）

19　法式翼遮扶手椅（椅腳為直線，而非貓腳型）

‣　瑪麗・安東尼的椅子（喬治・雅各布）

英國，安妮女王風格，18世紀初

20　安妮女王風格的椅子

英國，喬治式風格，18世紀中期左右～19世紀初

21　湯瑪斯・齊本德爾

22　羅伯特・亞當

23　喬治・海波懷特

24　湯瑪斯・雪里頓

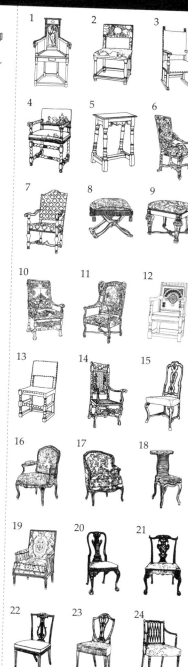

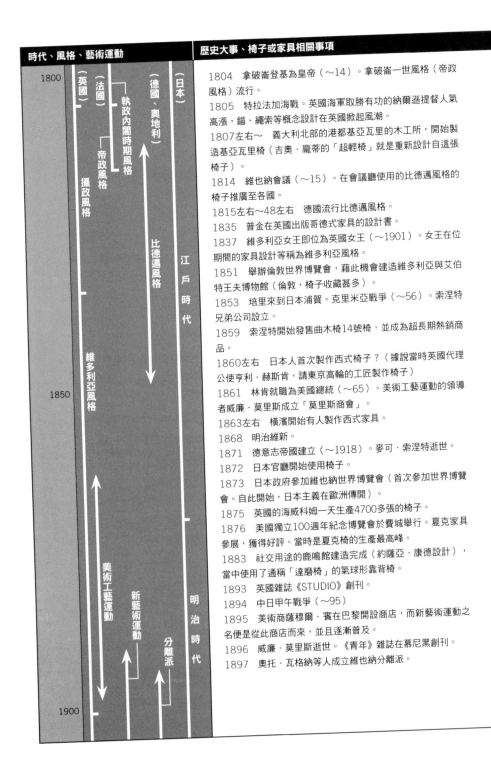

時代、風格、藝術運動	歷史大事、椅子或家具相關事項

左欄（時代、風格、藝術運動）

（英國）攝政風格　帝政風格

（法國）執政內閣時期風格　帝政風格

（德國、奧地利）比德邁風格

（日本）江戶時代　明治時代

維多利亞風格

美術工藝運動　新藝術運動　分離派

右欄（歷史大事、椅子或家具相關事項）

1804　拿破崙登基為皇帝（～14）。拿破崙一世風格（帝政風格）流行。

1805　特拉法加海戰。英國海軍取勝有功的納爾遜提督人氣高漲，錨、繩索等概念設計在英國掀起風潮。

1807左右～　義大利北部的港都基亞瓦里的木工所，開始製造基亞瓦里椅（吉奧‧龐蒂的「超輕椅」就是重新設計自這張椅子）。

1814　維也納會議（～15）。在會議廳使用的比德邁風格的椅子推廣至各國。

1815左右～48左右　德國流行比德邁風格。

1835　普金在英國出版哥德式家具的設計書。

1837　維多利亞女王即位為英國女王（～1901）。女王在位期間的家具設計等稱為維多利亞風格。

1851　舉辦倫敦世界博覽會，藉此機會建造維多利亞與艾伯特王夫博物館（倫敦，椅子收藏甚多）。

1853　培里來到日本浦賀。克里米亞戰爭（～56）。索涅特兄弟公司設立。

1859　索涅特開始發售曲木椅14號椅，並成為超長期熱銷商品。

1860左右　日本人首次製作西式椅子？（據說當時英國代理公使亨利‧赫斯肯，請東京高輪的工匠製作椅子）

1861　林肯就職為美國總統（～65）。美術工藝運動的領導者威廉‧莫里斯成立「莫里斯商會」。

1863左右　橫濱開始有人製作西式家具。

1868　明治維新。

1871　德意志帝國建立（～1918）。麥可‧索涅特逝世。

1872　日本官廳開始使用椅子。

1873　日本政府參加維也納世界博覽會（首次參加世界博覽會。自此開始，日本主義在歐洲傳開）。

1875　英國的海威科姆一天生產4700多張的椅子。

1876　美國獨立100週年紀念博覽會於費城舉行。夏克家具參展，獲得好評。當時是夏克椅的生產最高峰。

1883　社交用途的鹿鳴館建造完成（約薩亞‧康德設計），當中使用了通稱「達磨椅」的氣球形靠背椅。

1893　英國雜誌《STUDIO》創刊。

1894　中日甲午戰爭（～95）

1895　美術商薩穆爾‧賓在巴黎開設商店，而新藝術運動之名便是從此商店而來，並且逐漸普及。

1896　威廉‧莫里斯逝世。《青年》雜誌在慕尼黑創刊。

1897　奧托‧瓦格納等人成立維也納分離派。

1800　　1850　　1900

椅子名

1　基亞瓦里椅（義大利）／1825左右

英格蘭溫莎椅
2　梳子式椅背椅
3　弓背椅
4　金匠椅
5　菸槍椅
6　板條椅背椅

美國溫莎椅
7　梳子式椅背椅
‣　袋背椅
8　延續扶手椅
9　波士頓搖椅

夏克椅
10　梯背扶手椅
11　搖椅
12　凳子

索涅特
13　14號椅（超長期熱賣商品）／1859
14　搖椅／1860
15　維也納椅（扶手椅No.6009）／1872

16　執政內閣時期風格的椅子（法國）／
　　1795左右～1804左右
17　拿破崙一世的王座（法國，帝政風格）／1804～15
18　比德邁風格的椅子（德國、奧地利）／1800年代前半
19　特拉法加椅（英國，攝政風格）／1800左右～30左右
20　氣球形靠背椅（英國，維多利亞風格）／1830左右～
　　1900左右
‣　莫里斯椅（英國，莫里斯商會）／1866
21　蘇塞克斯（英國，莫里斯商會）／1870左右
‣　達磨椅「蔦圖蒔繪小椅子」（用於日本鹿鳴館）／
　　1880左右
22　加雷的椅子（法國〔新藝術運動〕）／1890年代
‣　用於于克勒自宅中的椅子（德費爾德，比利時
　　〔新藝術運動〕）／1895左右
23　音樂沙龍椅（里默施密德，德國〔青年風格〕）／
　　1899
24　卡薩卡爾威扶手椅（高第，西班牙
　　〔西班牙現代風格〕）／1900左右

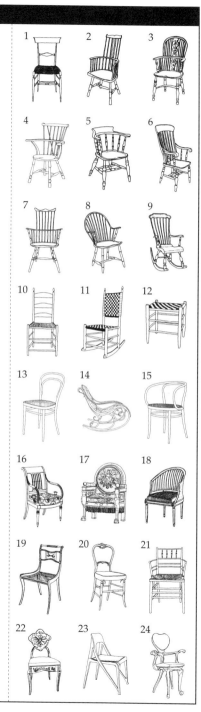

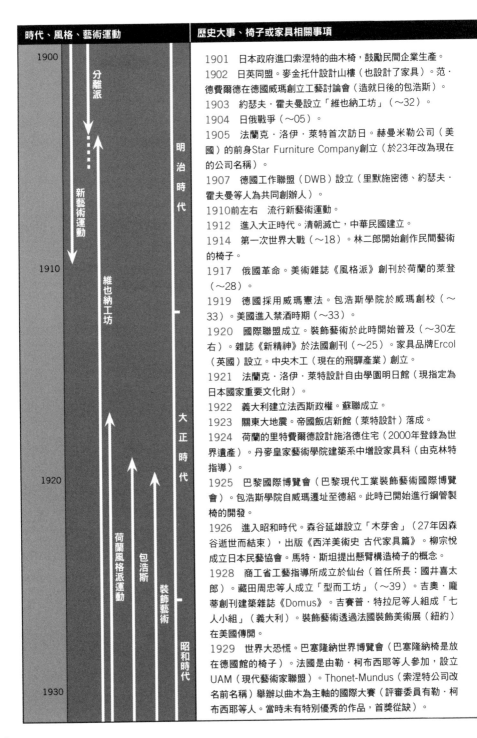

時代、風格、藝術運動	歷史大事、椅子或家具相關事項

時代、風格、藝術運動欄（左側時間軸）

1900

分離派

新藝術運動

維也納工坊

荷蘭風格派運動

包浩斯

裝飾藝術

1910

1920

1930

（右側時代欄）

明治時代

大正時代

昭和時代

歷史大事、椅子或家具相關事項

1901 日本政府進口索涅特的曲木椅，鼓勵民間企業生產。

1902 日英同盟。麥金托什設計山樓（也設計了家具）。范‧德費爾德在德國威瑪創立工藝討論會（造就日後的包浩斯）。

1903 約瑟夫‧霍夫曼設立「維也納工坊」（～32）。

1904 日俄戰爭（～05）。

1905 法蘭克‧洛伊‧萊特首次訪日。赫曼米勒公司（美國）的前身Star Furniture Company創立（於23年改為現在的公司名稱）。

1907 德國工作聯盟（DWB）設立（里默施密德、約瑟夫‧霍夫曼等人為共同創辦人）。

1910前左右 流行新藝術運動。

1912 進入大正時代。清朝滅亡，中華民國建立。

1914 第一次世界大戰（～18）。林二郎開始創作民間藝術的椅子。

1917 俄國革命。美術雜誌《風格派》創刊於荷蘭的萊登（～28）。

1919 德國採用威瑪憲法。包浩斯學院於威瑪創校（～33）。美國進入禁酒時期（～33）。

1920 國際聯盟成立。裝飾藝術於此時開始普及（～30左右）。雜誌《新精神》於法國創刊（～25）。家具品牌Ercol（英國）設立。中央木工（現在的飛驒產業）創立。

1921 法蘭克‧洛伊‧萊特設計自由學園明日館（現指定為日本國家重要文化財）。

1922 義大利建立法西斯政權。蘇聯成立。

1923 關東大地震。帝國飯店新館（萊特設計）落成。

1924 荷蘭的里特費爾德設計施洛德住宅（2000年登錄為世界遺產）。丹麥皇家藝術學院建築系中增設家具科（由克林特指導）。

1925 巴黎國際博覽會（巴黎現代工業裝飾藝術國際博覽會）。包浩斯學院自威瑪遷址至德紹。此時已開始進行鋼管製椅的開發。

1926 進入昭和時代。森谷延雄設立「木芽舍」（27年因森谷逝世而結束），出版《西洋美術史 古代家具篇》。柳宗悅成立日本民藝協會。馬特‧斯坦提出懸臂構造椅子的概念。

1928 商工省工藝指導所成立於仙台（首任所長：國井喜太郎）。藏田周忠等人成立「型而工坊」（～39）。吉奧‧龐蒂創刊建築雜誌《Domus》。吉賽普‧特拉尼等人組成「七人小組」（義大利）。裝飾藝術透過法國裝飾美術展（紐約）在美國傳開。

1929 世界大恐慌。巴塞隆納世界博覽會（巴塞隆納椅是放在德國館的椅子）。法國是由勒‧柯布西耶等人參加，設立UAM（現代藝術家聯盟）。Thonet-Mundus（索涅特公司改名前名稱）舉辦以曲木為主軸的國際大賽（評審委員有勒‧柯布西耶等人。當時未有特別優秀的作品，首獎從缺）。

椅子名

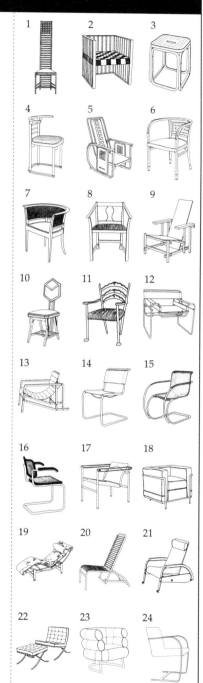

設計師、建築師逝世年分	歷史大事、椅子或家具相關事項
1930 **尤金・蓋拉德** （1862～1933） **賈克・艾彌兒・胡爾曼** （1879～1933） **雅克・格魯伯** （1870～1936） **布魯諾・陶特** （1880～1938） **卡羅・布加蒂** （1856～1940） 1940 **艾瑞克・阿斯普朗德** （1885～1940） **查理・沃爾塞** （1857～1941） **艾克特・吉瑪** （1867～1942） **吉賽普・特拉尼** （1904～43） **木檜恕一** （1881～1943） **羅伯特・馬萊史提文斯** （1886～1945） **維克多・奧塔** （1861～1947） **梶田惠** （1890～1948） 1950	1930 濱田庄司、柳宗悅展示並販售在英國收集的工藝品、 溫莎椅等（東京日本橋白木屋）。 1931 九一八事變。勒・柯布西耶設計了他的住宅代表作 「薩伏瓦別墅」。韋格納取得木卡榫師傅資格。 1932 五一五事件。《工藝News》創刊。包浩斯學院關閉 （雖於柏林復校，但於33年廢校）。維也納工坊關閉。歐 爾・萬斯切爾出版《MOBEL TYPER》（韋格納受到該書中介 紹的明式家具圈椅的影響）。 1933 德國希特勒成為總理。布魯諾・陶特訪日，於工藝指 導所進行設計指導。工藝指導所的西川友武於「鋁椅設計國際 大賽」（巴黎）中獲得首獎。 1934 喬治・中島進入東京的安東尼・雷蒙事務所。Vitra公 司（德國）設立。 1935 阿爾瓦爾・阿爾托等人成立Artek公司。米蘭三年展開 始。販售用夏克椅的主要生產工廠（芒特萊巴嫩）停止生產。 1936 二二六事件。日本民藝館開館（東京駒場）。 1937 巴黎世界博覽會中，畢卡索展出格爾尼卡畫作，坂倉 準三設計日本館，河井寬次郎獲得首獎殊榮。沃爾特・格羅佩 斯等包浩斯相關人士，因不滿納粹抬頭而移居美國。 1938 諾爾公司（美國）創立。 1939 第二次世界大戰爆發。 1940 夏洛特・貝里安以商工省技術顧問身分訪日（～ 42）。MOMA主辦的「有機家具設計展大賽」，查理・伊姆 斯和埃羅・沙里寧共同展出成型膠合板椅。天童木工家具建具 工業工會（現天童木工）設立。 1941 太平洋戰爭爆發。舉辦貝里安展（高島屋）。 1943 漢斯・韋格納發表「圓椅」（後來改名為The chair）。IKEA設立（瑞典）。 1944 池田三四郎設立中央構材工業（現松本民藝家具）。 英國成立了「工業設計委員會」（COID），美國成立了「工 業設計師協會」（SID）。此時伊姆斯正在研發醫療用的成型 膠合板夾板，用於固定腿部骨折者。 1945 第二次世界大戰、太平洋戰爭結束。 1946 制定、公布日本國憲法。柳宗理等人開始研究工業設 計。工藝指導所設計並製作軍用家具。查理・伊姆斯運用戰爭 時開發的成型膠合板加工技術發表椅子。 1947 波・莫恩森設計「J39」，並於FDB（丹麥消費者合 作社）生產販售。刈谷木材工業（現KARIMOKU家具）創 立。 1949 中華人民共和國創建。芬尤在哥本哈根匠師工會展覽 展出「酋長椅」。制定日本工業規格（JIS）。

椅子名

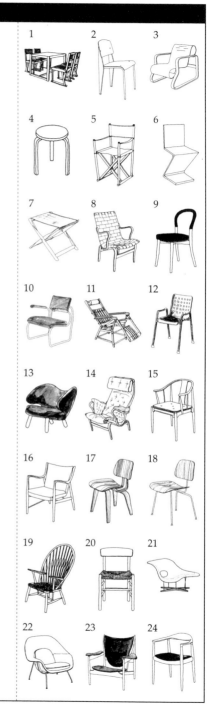

設計師、建築師逝世年分	歷史大事、椅子或家具相關事項
1950 皮耶·夏洛 (1883～1950) 傑克·古查德 (1895～1950) 卡爾·克林特 (1888～1954) 約瑟夫·霍夫曼 (1870～1956) 范·德費爾德 (1863～1957) 里查德·里默施密德 (1868～1957) 法蘭克·洛伊·萊特 (1867～1959) 柳宗悅 (1889～1961) 1960 埃羅·沙里寧 (1910～61) 赫里特·里特費爾德 (1888～1964) 艾奈斯特·瑞斯 (1913～64) 勒·柯布西耶 (1887～1965) 河井寬次郎 (1890～1966) 藏田周忠 (1895～1966) 國井喜太郎 (1883～1967) 皮爾·尚涅雷 (1896～1967) 沃爾特·格羅佩斯 (1883～1969) 密斯·凡德羅 (1886～1969) 1970 坂倉準三 (1901～69)	1950 韋格納的圓椅登上《Interiors》封面，從此，圓椅被稱為「The chair」。英格蘭溫莎椅的名工匠古查德逝世。 1951 舊金山和平條約。ARFLEX品牌（義大利）成立。 1952 日本工業設計師協會成立。工藝指導所改名為產業工藝試驗所。山川藤家具製作所創立。 1953 馬克斯·比爾等人設立了烏爾姆設計學院（德國）（55年正式招生，68年廢校）。PP Møbler公司（丹麥）創立。 1955 雜誌《木工界》（即後來的《室內》）創刊（2006年休刊）。舉辦「柯布西耶、萊熱、貝里安三人展」（東京高島屋）。Seven chair（雅各布森）設計完成，是ANT chair的姊妹作。 1956 日蘇共同宣言。約瑟夫·霍夫曼逝世。 1957 RIKI stool（渡邊力）於米蘭三年展中獲得金獎。優良設計獎G-mark大獎開辦（通產省）。 1958 東京鐵塔建造完成。蝴蝶凳（柳宗理）入選為MOMA永久收藏。路易斯安納現代美術館（丹麥）開館。 1960 美日安保條約修改。阿納·雅各布森所設計位於哥本哈根的SAS皇家酒店開業（天鵝椅等家具也由他設計）。卡爾·馬姆斯登於厄蘭島（瑞典）設立了可學習木工、家具設計的Capellagården學校法人。 1961 甘迺迪就任美國總統（～63），前一年的總統選舉中，甘迺迪與尼克森坐在The chair（韋格納）上進行電視辯論。舉辦第一屆米蘭家具展覽會（即後來的〔米蘭國際家具展〕），另外也舉辦了第一屆天童木工家具設計大賽（佳作為田邊麗子的Murai stool）。 1962 埃羅·沙里寧設計JFK機場的「TWA機場大樓」（並擺放鬱金香椅）。 1963 G-mark商品選定制度中，開設家具項目。 1964 舉行東京奧運。東海道新幹線開通。北海道民藝木工（即現在的飛驒產業北海道工廠）創設。在貝里安的監製之下，勒·柯布西耶、尚涅雷和貝里安設計的家具由Cassina公司開始復刻製造。 1965 震教徒最後一個社區關閉。 1966 中國展開文化大革命。越戰戰況越演越烈。 1967 Murai stool（田邊麗子）入選MOMA永久收藏。 1968 學運蔓延全日本。三億日圓搶劫案。拆除帝國飯店的舊館（萊特設計，玄關部分移到明治村）。喬治·中島首次於日本舉辦作品展（東京小田急HALC）。Interior center（即現在的CONDE HOUSE）創立。 1969 阿波羅11號登上月球表面。密斯·凡德羅逝世。

設計師、建築師逝世年分	歷史大事、椅子或家具相關事項
1970 阿納・雅各布森（1902～71） 劍持勇（1912～71） 喬伊・哥倫布（1930～71） 卡爾・馬姆斯登（1888～1972） 波・莫恩森（1914～72） 卡羅・莫里諾（1905～73） 西川友武（1904～74） 愛琳・格瑞（1878～1976） 安東尼・雷蒙（1888～1976） 阿爾瓦爾・阿爾托（1898～1976） 弗蘭克・阿比尼（1905～77） 水之江忠臣（1921～77） 濱田庄司（1894～1978） 卡洛・斯卡帕（1906～78） 查理・伊姆斯（1907～78） 哈利・柏托埃（1915～78） 吉奧・龐蒂（1891～1979） 保羅・克耶霍爾姆（1929～80） 1980 馬塞爾・布勞耶（1902～81） 勒內・艾伯斯特（1881～1982） 黑田辰秋（1904～82） 村野藤吾（1891～1984） 簡・普魯威（1901～84） 歐爾・萬斯切爾（1903～85） 馬特・斯坦（1899～1986） 喬治・尼爾森（1908～86） Isamu Noguchi（1904～88） 布魯諾・馬特松（1907～88） 蕾・伊姆斯（1912～88） 芬尤（1912～89） 1990	1970 舉辦大阪世界博覽會。在世博美國館中，夏克風格的家具和室內裝潢以「Heritage of America」主題展示。世博法國館內放置的人形椅卮盧姆躺椅被稱為UFO，相當受到歡迎。 1971 舉辦「包浩斯50年展」（東京近代美術館）。阿納・雅各布森逝世。 1972 札幌冬季奧運。沖繩歸還日本。中日邦交正常化。發現高松塚古墳（壁畫上畫著手拿著折疊椅的男子像）。「家具保存協會・家具歷史館」（東京晴海）開館（79年更名為「家具博物館」。2004年遷移至東京昭島市）。奧普斯威克發表了「成長椅」，並成為熱賣商品（之後賣了300萬張以上）。波・莫恩森逝世。 1973 第一次石油危機。日圓改採浮動匯率制度。 1974 NY chair X（新居猛）入選為MOMA永久收藏。 1975 越戰結束。 1976 洛克希德事件。傳統溫莎椅製造公司Stewart Linford（英國）成立。Magis公司（義大利）成立。艾托雷・索特薩斯等人參加的前衛設計師團體「阿基米亞工作室」。阿爾瓦爾・阿爾托逝世。 1977 川上元美以「BLITZ」在國際椅子設計大賽（美國建築師協會主辦）獲得第一名。《椅子的民俗學（暫譯）》（鍵和田務，柴田書店）出版。東京國立近代美術館工藝館開館。 1978 舉辦「椅子的形體──從設計到藝術」展（大阪國立國際美術館）。查理・伊姆斯逝世。 1979 第二次石油危機。舉辦第一屆東京國際家具展（IFFT，晴海）。吉奧・龐蒂逝世。 1980 義大利的後現代主義開始受到矚目。舉辦「柳宗理的工作1950-1980」展覽（米蘭近代美術館） 1981 艾托雷・索特薩斯以米蘭為據點，跟年輕設計師一同成立了後現代主義團體「孟菲斯」。 1982 福克蘭戰爭。黑田辰秋逝世。 1984 日本實施第一屆室內整合士資格認定考試。 1986 泡沫經濟出現。車諾比事件。 奧賽美術館（巴黎，修繕設計由蓋・奧瑞蒂負責）開館。舉辦「夏克設計」展（惠特尼美術館，紐約）。賈斯伯・摩里森（「新簡單主義」的代表設計師）於倫敦成立事務所，展開設計活動。 1987 發表利用碳纖維與耐熱耐燃素材「NOMEX纖維」（杜邦公司）製成的一體成型超輕量化椅子「輕輕椅」，但由於價格過高，僅生產50張即中止生產。 1989 昭和天皇駕崩，進入平成時代。引進消費稅（3%）。柏林圍牆倒下。天安門事件。倫敦的設計博物館開館。以展示椅子為主的維特拉設計博物館（德國巴賽爾）開館。芬尤逝世。

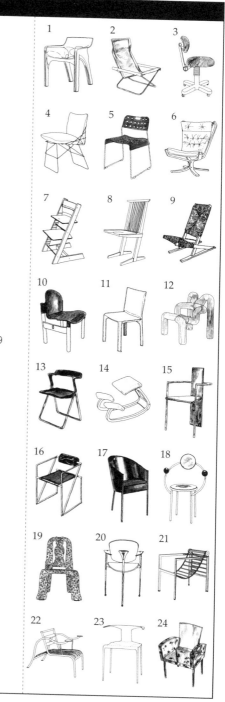

設計師、建築師逝世年分	歷史大事、椅子或家具相關事項
1990 喬治・中島（1905～90） 豐口克平（1905～91） 漢斯・科賴（1906～91） 松村勝男（1923～91） 倉俣史朗（1934～91） 約爾根・加梅路葛 （1938～91） 馬克斯・比爾（1908～94） 林二郎（1895～1996） 岡本太郎（1911～96） 吉村順三（1908～97） 秋岡芳夫（1920～97） 維納爾・潘頓（1926～98） 宮脇檀（1936～98） 夏洛特・貝里安 （1903～99） 池田三四郎（1909～99） 伊勒瑪莉・塔皮奧瓦拉 （1914～99） 馬可・桑奴索 （1916～2001） **2000** 阿奇萊・卡斯楚尼 （1918～2002） 英格瑪・雷林 （1920～2002） 安蒂・諾曼尼亞米 （1927～2003） 早川謙之輔 （1938～2005） 佐佐木敏光 （1949～2005） 馬爾登・凡・斯維倫 （1956～2005） 瓦倫・普拉托納 （1919～2006） 維克・馬吉斯徹提 （1920～2006） 比爾・施圖姆普 （1936～2006） 漢斯・韋格納 （1914～2007） 艾托雷・索特薩斯 （1917～2007） 新居猛（1920～2007） 山姆・瑪洛夫 （1916～2009） **2010** 皮埃爾・波林 （1927～2009） 羅賓・戴（1915～2010） 柳宗理（1915～2011） 村上富朗（1949～2011） 蓋・奧瑞蒂（1917～2012） 渡邊力（1911～2013） 長大作（1921～2014）	1990 東西德統一。「旭川國際家具設計大賽（IFDA）」（往後每三年舉辦一次）的第一屆比賽由南娜・迪策爾以「BENCH FOR TWO」榮獲金獎。喬治・中島逝世。 1991 泡沫經濟瓦解。波斯灣戰爭。蘇聯解體。「法蘭克・洛伊・萊特」展（京都國立近代美術館）。 1992 日本最古老的木製椅出土（德島市的庄・藏本遺跡）。比爾・施圖姆普等人以人體工學的角度，開發出「艾隆椅」，並造成熱賣（對往後的辦公椅影響甚大）。 1993 歐盟成立。海斯・貝克等人在荷蘭展開楚格設計活動（馬塞爾・萬德斯等人參加），在荷蘭家具展中受到注目。 1994 開設LIVING DESIGN CENTER OZONE（東京西新宿）。 1995 阪神大地震。 1998 第一屆「生活木椅展」（朝日新聞社主辦，場地為LIVING DESIGN CENTER OZONE等處，最優秀獎為坂本茂的「堆疊椅」）。「現代椅子」展（～99，宇都宮美術館）。 2001 小布希就任美國總統，發生911恐怖攻擊事件。「伊姆斯設計展」（東京都美術館）。 2002 「阿納・雅各布森誕辰100年回顧展」（路易斯安納美術館，丹麥）。 2003 因美國等國攻擊伊拉克，海珊政權垮台。「現代木工家具」展（東京國立近代美術館工藝館，早川謙之輔等九位木工師作品展出）。 2007 漢斯・韋格納、艾托雷・索特薩斯逝世。 2008 鄰近芬尤宅邸的奧德羅普格園林博物館（位於哥本哈根，宅邸後來送給博物館）舉辦「芬尤展」。舉辦第六屆「生活木椅展」（展於LIVING DESIGN CENTER OZONE等處，本屆為最後一屆展覽）。「美麗木椅展」（長野縣信濃美術館）。開始舉辦木工家Week NAGOYA（每年舉辦）。 2009 歐巴馬就任美國總統。索涅特14號椅誕生150週年，藉此發行複製品。「西洋家具之美――以18世紀英國為中心」展（日本民藝館）。木工師山姆・瑪洛夫逝世。 2010 「里特費爾德的宇宙展」（～11，中央博物館，位於荷蘭烏特勒支）。 2011 日本311大地震。「關西椅子NOW」展覽（朝日啤酒大山崎山莊美術館）。「夏洛特・貝里安與日本」展（神奈川縣立美術館鎌倉等）。「倉俣史朗與艾托雷・索特薩斯展」（21_21 DESIGN SIGHT）。 2013 「日本木椅展」（橫須賀美術館）。 2014 「喬治・尼爾森」展（目黑區美術館）。「旭川國際家具設計大賽（IFDA）2014」（設計大賽金葉獎為迎山直樹的ST-chair）。

- BENCH FOR TWO（南娜‧迪策爾）／1990
1　月苑（梅田正德）／1990
2　電塔椅（湯姆‧迪克森）／1991
- 鐵西利斯椅（瑪茲‧鐵西利斯）／1991
3　艾隆椅（查德威克‧施圖姆普）／1992
- Cross check扶手椅（法蘭克‧蓋瑞）／1992
- Louisiana椅（維克‧馬吉斯徹提）／1993
4　纖輕椅（理查德‧布魯門）／1993
- 千里達椅（南娜‧迪策爾）／1993
- Modus椅（K.法蘭克等，Wilkhahn公司）／1994
5　阿嘉莎之夢（克里斯多福‧皮耶）／1995
- Lord-Yo（菲利普‧斯塔克）／1995
6　繩結椅（萬德斯）／1996
- Maui（維克‧馬吉斯徹提）／1996
7　湯姆真空椅（亞烈德）／1997
8　RL椅〔BLUEBELLE〕（洛斯‧拉古路夫）／1997
- 蜘蛛椅（洛斯‧拉古路夫）／1997
9　紐曼斯（菲利普‧斯塔克）／1999
10　MVS躺椅（馬爾登‧凡‧斯維倫）／2000
11　空椅（摩里森）／2000
- 哈德森椅（菲利普‧斯塔克）／2000
- Honey-pop（吉岡德仁）／2001
12　路易魅影（菲利普‧斯塔克）／2002
13　CHAIR_ONE（葛契奇）／2003
14　法維拉椅（坎帕納兄弟）／2003
15　弗羅（帕奇希婭‧奧奇拉）／2004
- 自由椅（尼爾斯‧迪福倫特）／2004
- MERIDIANA椅（克里斯多福‧皮耶）／2004
- Puppy（艾洛‧阿尼奧）／2005
- Bistro（維克‧馬吉斯徹提）／2005
- Tufty time（帕奇希婭‧奧奇拉）／2005
- 裙撐椅（布魯雷克兄弟）／2006
- Alcove Sofa（布魯雷克兄弟）／2006
- Heaven486（吉恩‧馬利‧馬索）／2007
- Show time（亞米‧海因）／2007
16　他（諾文布雷）／2008
- Mr.Impossible（菲利普‧斯塔克）／2008
- Embody（比爾‧施圖姆普）／2008
- HIROSHIMA（深澤直人，Maruni木工）／2008
- Wien（保羅‧路齊迪‧盧卡‧佩貝雷）／2009
- NEVE（皮歐‧利索恩）／2010
- DC-9（Inoda + Sveje，宮崎椅子製作所）／2010
- Tip Ton（巴布爾‧奧斯戈比）／2011
- 哥本哈根椅（布魯雷克兄弟）／2013
17　ST-chair（迎山直樹）／2014

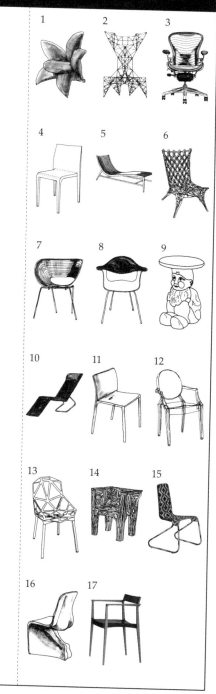

書名	作者名	出版社（發行年分）
1000 chairs	Charlotte & Peter Fiell	TASCHEN (2000)
A GLOSSARY OF WOOD	Thomas Corkhill	Stobard Davies Limited (1979)
African Seats	Sandro Bocola	Prestel (2002)
ANTIQUE FURNITURE - AN ILLUSTRATED GUIDE TO IDENTIFYING PERIOD, DETAIL AND DESIGN	Tim Forrest	Quantum Publishing Ltd (2006)
Arne Jacobsen ABSOLUTELY MODERN		Louisiana Museum of Modern Art
CHAIRS	Judith Miller	Conran Octopus Ltd. (2009)
des Styles	Jean Bedel	HACHETTE Pratique (2004)
English Furniture	John C. Rogers	Spring Books (1967)
English Windsor Chairs	Ivan G. Sparkes	Shire Publications Ltd
Furniture/Mobilier/Mobiliar/Mobiliario/Me 6enb		L'Aventurine (2004)
LE MOBILIER FRANÇAIS - ART NOUVEAU 1900	Anne-Marie Quette	ÉDITION MASSIN (2008)
LIVING WOOD - From buying a woodland to making a chair	Mike Abbott	LIVING WOOD BOOKS (2008)
Musée de Cluny A GUIDE		(2009)
TABLEAU DES STYLES du Meuble Français à travers l'Histoire	Jacques Bertrand	
THE CABINET-MAKER AND UPHOLSTERER'S DRWAWING-BOOK	Thomas Sheraton	Dover Pulications, Inc (1972 (復刻))
THE CABINET-MAKER AND UPHOLSTERER'S GUIDE	A. Hepplewhite	Dover Pulications, Inc (1969 (復刻))
The Complete Guide to Furniture Styles	Louise Ade Boher	Waveland Prss, Inc (1997)
The Coronation Chair and the Stone of Destiny	James Wilkinson	JW Pulications (2006)
The Encyclopedia of Furniture	Joseph Aronson	Clarkson Potter / Publishers (1965)
The Gentlemen & Cabinet-Maker's Director	Thomas Chippendale	Dover Pulications, Inc (1966 (復刻))
TOUS LES STYLES: DU LOUIS XIII A L'ART DECO		Elina SOFÉDIS (2010)
WORLD FURNITURE	Helena Hayward	McGraw-Hill Book Company (1965)
200脚の椅子	織田憲嗣	ワールドフォトプレス (2006)
BRUTUS 2011/2/15号「座るブルータス」		マガジンハウス (2011)
GERRIT THOMAS RIETVELD		㈱キュレイターズ (2004)
We Love Chairs ～265人椅子への想い～	島崎信編著	誠文堂新光社 (2005)
アーティストの言葉		ピエ・ブックス (2009)
イームズ入門	イームズ・デミトリオス (助川晃自譯)	日本文教出版 (2004)
イギリスの家具	ジョン・フライ (小泉和子譯)	西村書店 (1993)
椅子と日本人のからだ	矢田部英正	晶文社 (2004)
椅子の研究 No.1～3		ワールドフォトプレス (2001～03)
椅子の世界	光藤俊夫	グラフィック社 (1977)
椅子のデザイン小史	大廣保行	鹿島出版会 (1986)
椅子のフォークロア	鍵和田務	柴田書店 (1977)
椅子の文化図鑑	フローレンス・ド・ダンビエール	東洋書林 (2009)
椅子の物語 名作を考える	島崎信	NHK出版 (1995)
義大利デザインの巨匠―アキッレ・カスティリオーニ		リビングデザインセンター (1998)
一脚の椅子・その背景	島崎信	建築資料研究社 (2002)
イラストレーテッド 名作椅子大全	織田憲嗣	新潮社 (2007)
インテリア・家具辞典	Martin M. Pegler (光藤俊夫監譯)	丸善 (1990)
インテリアと家具の歴史 西洋篇、近代篇	山本祐弘	相模書房 (1968、1972)
ウィリアム・モリス	クリスチーン・ポールソン (小野悦子譯)	美術出版社 (1992)
美しい椅子 1～5	島崎信＋東京・生活デザインミュージアム	枻出版社 (2003～2005)
カーサ ブルータス 超・椅子大全		マガジンハウス (2009)
家具のモダンデザイン	柏木博	淡交社 (2002)
家具の歴史＜西洋＞	鍵和田務	近藤出版社 (1969)
カンチレバーの椅子物語	石村眞一	角川学芸出版 (2010)
樹のあるくらし―道具にみる知恵とこころ―		静岡市立登呂博物館 (1996)

書名	作者名	出版社（發行年分）
木のこころ[木匠回想記]	ジョージ・ナカシマ（神代雄一郎・佐藤由己子譯）	鹿島出版会(1983)
近代椅子学事始	島崎信、野呂彰勇、織田憲嗣	ワールドフォトプレス(2002)
倉俣史朗とエットレ・ソットサス		株式会社ADP(2010)
グレート・デザイン物語	Jay Dobilin（金子至・岡田朋二・松村英男譯）	丸善(1985)
黒田辰秋　木工の先達に学ぶ	早川謙之輔	新潮社(2000)
現代アメリカ★デザイン史	A.J.プーロス（永田喬譯）	岩崎美術社(1988)
現代家具の歴史	カール・マング	A.D.A.EDITA(1979)
建築家の椅子111脚		鹿島出版会(1997)
建築家の名言		㈱エクスナレッジ(2011)
古埃及人　その愛と知恵の生活	L.コットレル（酒井傳六譯）	法政大学出版局(1976)
夏克風格家具―デザインとディテール	John Kassay（藤門弘譯）	理工学社(1996)
室内と家具の歴史	小泉和子	中央公論新社(2005)
ジョージ・ネルソン	マイケル・ウェブ（青山南譯）	フレックス・ファーム(2003)
図解木工の継手と仕口　増補版	鳥海義之助	理工学社(1980)
図でみる　洋家具の歴史と様式	中林幸夫	理工学社(1999)
SD 第224号　特集＝トーネット		鹿島出版会(1983)
西洋家具集成	鍵和田務　編輯・執筆	講談社(1980)
西洋家具文化史	崎山直、崎山小夜子	雄山閣(1975)
西洋工芸史	若宮信晴	文化出版局(1987)
西洋美術史　古代家具篇	森谷延雄	太陽堂書店(1926)
世界史年表・地図	亀井高孝、三上次男、林健太郎、堀米庸三	吉川弘文館(2010)
世界の椅子絵典	光藤俊夫	彰国社(1987)
世界の名作椅子100		ワールドフォトプレス(2004)
続　職人衆昔ばなし	斎藤隆介	文藝春秋(1968)
チャールズ・レニー・マッキントッシュ	フィオナ＆アイラ・ハクニー（和気佐保子譯）	美術出版社(1991)
中世紀欧洲の生活	ジュヌヴィエーヴ・ドークール（大島誠譯）	白水社(1975)
中世紀欧洲の農村の生活	ジョゼフ・ギース/フランシス・ギース（青島淑子譯）	講談社(2008)
長　大作　84歳　現役デザイナー	長大作	株式会社ラトルズ(2006)
デザイナーズ・チェア・コレクションズ 320の椅子デザイン	大廣保行	鹿島出版会(2005)
手づくり木工大図鑑	田中一幸・山中晴夫監修	講談社(2008)
デンマーク　デザインの国	島崎信	学芸出版社(2003)
デンマークの椅子	織田憲嗣	ワールドフォトプレス(2006)
トーネットとウィーンデザイン1859-1930		光琳社出版(1996)
トーネット曲木家具	K.マンク（宿輪吉之典譯）	鹿島出版社(1985)
とことん、イームズ！	こんな家に住みたい編輯部　編	枻出版社(2002)
登呂の椅子　古代文化を求めて	森豊	新人物往来社(1973)
日本の椅子	島崎信	誠文堂新光社(2006)
日本の木の椅子		商店建築社(1996)
日本の美術　No.3「調度」		至文堂(1966)
日本の美術　No.193「正倉院の木工芸」		至文堂(1982)
人間国宝シリーズ - 32　黒田辰秋　木工芸		講談社(1977)
ノルウェーのデザイン	島崎信	誠文堂新光社(2007)
バウハウス	マグダレーナ・ドロステ	TASCHEN(1998)
ハンス・ウェグナーの椅子100	織田憲嗣	平凡社(2002)
ヤン・ライケン　西洋職人図集	小林頼子譯著（池田みゆき譯）	八坂書房(2001)
洋家具とインテリアの様式	嶋佐知子	婦女界出版社(1987)
物語　北欧の歴史	武田龍夫	中央公論新社(1993)
木材工芸用語辞典	成田壽一郎	理工学社(1976)
柳　宗理　エッセイ	柳宗理	平凡社(2011)
ハンス・J・ウェグナー完全読本		枻出版社(2009)
ビクトリア王室博物館（世界の博物館7）		講談社(1979)
没後80年　森谷延雄展		佐倉市立美術館(2007)
夢見る家具　森谷延雄の世界		INAX出版(2010)
ル・コルビュジエ　建築とアート、その創造の軌跡		リミックスポイント(2007)
渡辺力　リビング・デザインの革新		東京国立近代美術館(2006)

＊除此之外，尚參考許多雜誌、辭典、網站上的資料，在此表達謝意。

Index （不含系統圖與年表）

人名索引 斜體數字代表該人物的詳細介紹頁

椅子名索引 斜體數字代表該椅子的插圖或詳細介紹頁

結語

　　回顧椅子數千年的歷史，誕生了許多各式各樣的椅子，多到令人不禁認為這根本是天文數字。但是，無論如何端詳，終究能得到一個結論，那就是在古埃及時代就已經做出了椅子的基本構造。從當時的基本構造不斷發展演進，至今已有許多名椅，透過眾多巧手製造出來。

　　這些名椅，並非突然就創作出來的。如同本書所介紹，幾乎都是學前人所做的椅子而打造出來。例如看到已經做好的名椅，在無意識當中獲得靈感。又或者是心想，「希望將那張椅子做得更好坐，更輕一點」，利用新素材不斷嘗試改良，最後就創造出新樣式的椅子。其實，不僅侷限在椅子上，只要從原點或過去的歷史中學習，就能夠幫助自己創造出新的作品。

　　從我開始進行木工、家具相關採訪，已經十幾年了。這段時間，我到各地的工作室，聽數不清的木工藝術家、工匠談起他們的故事，請他們讓我參觀製作現場。

　　採訪的對象，並非個人獨立開業的工作室，而是家具公司的工廠、設計師、美術大學或職業訓練校、展覽會場、美術館、博物館、室內裝潢居家用品店家、木材公司等。同時，我也去了歐洲的家具公司或工匠的工作室。到這些地方，我可以聽到有關椅子技術、設計，甚至是有關研發的小祕密。當然，我也實際坐過那些椅子，確認過舒適度。

因為過去那些經驗，我才決定提筆寫下本書。雖然只是概略的內容，但透過追溯古往今來，讓我有這個好機會去整理椅子究竟是歷經何種歷史，才演變到現在的樣貌。因此，對於學設計、家具、建築的學生，以及家具公司或居家用品店相關人士，甚至是對椅子有興趣的人，我都希望能夠幫助各位了解椅子的歷史變遷與背景。

　　此外，尚有想要介紹的椅子和地區，但礙於版面有限而不得不割愛，敬請見諒。

　　撰寫本書時，我得到許多人的協助。尤其是織田憲嗣先生（東海大學藝術工學系教授）、鍵和田務先生（生活文化研究所負責人）、川上元美先生（設計師）、島崎信先生（武藏野美術大學榮譽教授）、村澤一晃先生（設計師）、諸山正則先生（東京國立博物館工藝館工藝室長），在百忙之中仍抽空給予評論或建言，再次致上謝意。

　　而插畫家坂口和歌子小姐、望月昭秀設計師，以及提供許多資訊的各位相關人士，我也在此表達由衷的感謝。

　　　2011年8月

　　　　　　　　　　　　　　　　西川栄明

後記

　　2011年本書初版發行後，已經過了約三年時間。這次，我將年表與系統圖內容變得更為充實，增加了32頁，並以增補改訂版再次發行。

　　在進行編輯作業時，我也再次感受到椅子的精深與奧妙。整理系統圖表時，我再次了解到，椅子是各式各樣的要素相互影響才演變而來的，而製作年表時，則是感受到椅子文化是從數千年前開始慢慢傳承下來的。此外，感謝椅子設計師井上昇先生的協助，無私分享了椅子舒適度的前十名及後五名。跟井上先生聊椅子非常開心，希望下次還有機會一起討論。

　　在製作系統圖和年表上，傾力給予協助的NILSON各位設計師，以及提供相關資訊的每一位協助者，在此表達由衷的感謝之意。

　　2014年12月

　　　　　　　西川栄明

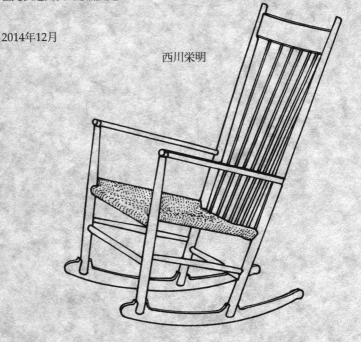

◎著者
西川栄明

1955年生。編輯、作家、椅子研究家。在出版社工作後，開始從事寫作和編輯工作。除了椅子和家具之外，主要撰寫內容還包括森林、傳統工藝等樹木相關主題。主要著作有《手作木凳》、《手作木餐具》、《溫莎椅大全（合著）》、《原色 學習木材加工面的樹種事典（合著）》、《信州木匠25人》（以上為誠文堂新光社出版）；《日本的森林與木匠》（Diamond社出版）；《北方木匠大小事》（北海道新聞社出版）等。（書名皆為暫譯）

◎插畫
坂口和歌子

1976年生。日本大學藝術學院美術系居住空間設計組畢業。歷經設計事務所的工作後，開始設計與插畫工作。2008年進入川越高等技術專科學校木工科學習，以插畫家的身分活躍至今。商號為sumusubi（スムスビ）。

日文版工作人員
◎裝訂、設計
望月昭秀、境田真奈美、木村由香利
（NILSON design studio）
引間良基

◎編輯協力
西川晴子

國家圖書館出版品預行編目資料

圖解經典名椅 / 西川榮明著；王靖惠譯. -- 初版. --
臺北市：臺灣東販, 2015.10
　　面；　公分
　　ISBN 978-986-331-844-6(平裝)

1.椅 2.世界史

967.5　　　　　　　　　　　104017605

ZOUHOKAITEI MEISAKU ISU NO YURAI ZUTEN
NENPYOU&KEITOUZU TSUKI
© TAKAAKI NISHIKAWA 2015
Originally published in Japan in 2015 by
SEIBUNDO SHINKOSHA PUBLISHING CO., LTD.
Chinese translation rights arranged through
TOHAN CORPORATION, TOKYO.

一眼掌握椅子的歷史脈絡
圖解經典名椅
附年表&系統圖

2015年10月1日初版第一刷發行
2024年 3 月1日初版第五刷發行

著　　　者　西川栄明
譯　　　者　王靖惠
編　　　輯　李佳蓉
美術編輯　鄭佳容
發 行 人　若森稔雄
發 行 所　台灣東販股份有限公司
　　　　　＜地址＞台北市南京東路4段130號2F-1
　　　　　＜電話＞(02)2577-8878
　　　　　＜傳真＞(02)2577-8896
　　　　　＜網址＞http://www.tohan.com.tw
郵撥帳號　1405049-4
法律顧問　蕭雄淋律師
總 經 銷　聯合發行股份有限公司
　　　　　＜電話＞(02)2917-8022